문예신서
257

조선문인화의 영수

조희룡 평전

저자: 조희룡의 흔적을 찾는 사람들

대표 집필: 김영회

東 文 選

조선문인화의 영수 조희룡 평전

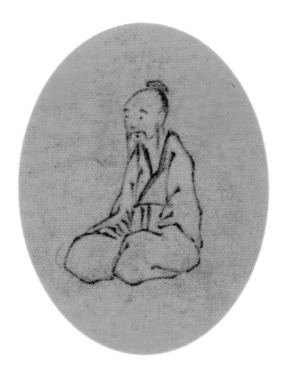

조희룡 조상,
(유숙, 〈벽오사소집도(碧梧社小集圖)〉 중 부분, 14.9×21.3cm, 서울대박물관 소장)

이야기 셋, 조선문인화(朝鮮文人畵)의 창안

이야기 다섯, 매화지다

서 문

저자는 이 책을 쓰면서 욕심 하나를 가졌다. 조희룡이라는 창문을 통해 '역사의 연속과 단절 현상'을 들여다보고 싶었다.

역사는 연속해서 발전하는가, 단절의 지층을 쌓아올리며 발전하는가?

역사의 흐름을 단절이 아닌 연속으로 보고 있는 진화론적 사유의 타당성에 대한 탐색이었다. 답을 이 책 속에서 설명해 드리고자 한다.

조희룡은 조선 후기 문인화가이다. 전통의 그림으로 간주되다시피 한 조선문인화(朝鮮文人畵)를 말하려면 조희룡과 악수함이 좋다. 그는 조선 문인화의 꽃밭으로 가는 길목이기 때문이다. 조희룡은 조선 후기에 들어온 중국의 문인화를 이 땅에 착근시켜 조선문인화를 창안한 인물이다. 아래로는 하층민에서 위로는 왕족에 이르기까지 각계의 사람들을 규합하면서 '조선 진경'의 시대를 마감하고 조선문인화의 시대를 열었다. 후세 사람들은 이러한 역할에 주목하여 그를 '묵장(墨場)의 영수(領袖)'[1]라고 불렀다.

본서의 집필 과정에서 조희룡의 본모습이 적잖이 훼손되어 있음을 알 수 있었다. 특히 김정희를 추종하는 인물들로부터는 거의 의도적이라 할 만큼 깎여 상처투성이가 되어 있었다. '김정희 띄우기'와 '조희룡 깎아내리기'로 말미암아 조선문인화는 중국문인화의 틈바구니 속에서 상처입은 채 할딱거리며 숨죽이고 있었다.

1) 유재소(劉在韶)가《예림갑을록(藝林甲乙錄)》당시 출품한 그림〈추수계정도(秋水溪亭圖)〉상단에 오세창(吳世昌)이 조희룡을 "趙熙龍…… 正宗 11年 丁巳生. 能文章, 善書畵, 爲一代墨場領袖……"라고 평가한 글이 남아 있다.

조희룡과 그의 동료들은 19세기 후반 중국문인화에서 '서권기 문자향'
이란 이념을 세탁해 내고, 수예론을 바탕으로 재처리하였다. 그들의 노력
덕분에 우리는 조선 진경이라는 문화지층 위에 조선문인화의 지층을 더
하는 유쾌한 성취를 경험할 수 있었다. 그러나 그들의 성취는 무력을 앞
세운 문화식민주의에 의해 강제 부정당하고 말았다. 문화 강간을 당한 민
족에게는 후유증을 치료하는 기나긴 세월이 필요하였다. 그 기간 중 조
희룡과 그의 동료들은 사람들의 기억 속에서 잊혀졌다.

본서는 그를 이해하기 위한 일대기이자 '조희룡의 흔적을 찾는 사람들'
이 엮어낸 조희룡 리포트이다. 학자들의 연구 결과를 해석하였고 평양조
씨 족보, 후손들과의 면담 내용, 최근 발견한 전남 신안군 임자도(荏子島)
내 유배지 이야기를 종합하였다. 임자도는 조희룡이 3년간 유배 생활을 한
섬이다. 파도 꽃 피는 신안군에 '조희룡의 흔적을 찾는 사람들'이란 섬처
럼 작은 모임이 결성되어 있다. 그들은 조그맣게 역할을 정하여 조희룡
이 임자도에 남긴 흔적들을 찾아내 유배 생활의 실감을 더해 주었다.

망각의 침묵 속에서 소리가 있었다. 주인공들은 '실시학회고전문학연
구회(實是學會古典文學研究會)'와 '정경주 · 정옥자 · 이성혜 · 이수미 · 윤
경란 · 손명희'라는 학자군, '최열'이라는 미술평론가들이었다. 그들에
의해 비로소 조희룡이 역사가 · 문인화가 · 시인으로서의 얼굴을 찾게 되
었다.

책의 힘에 의해 기본 자료가 공개되었고 학문의 힘에 의해 자리를 찾았
으며, '조희룡의 흔적을 찾는 사람들'에 의해 현장의 실감과 조선문인화
의 요람이 발견되었다.

"이제라도 뵐 수 있으니 정말 반가워요, 조희룡 선생님."

2003년 춘천 의암호변 文學房에서 김영회

이야기 하나

조선 진경(眞景)의 시작과 끝

1

조선 진경(眞景)

조희룡(趙熙龍)[1]의 출생

"할머니! 땅에도 꽃이 피었어요."

꼬마 조희룡이 할머니에게 달려왔다.

조희룡이 할머니를 따라 집에서 멀지 않은 각심사(恪心寺)[2]를 찾았다.

1) 조선 후기의 서화가(1789-1866): 자는 이견(而見)·운경(雲卿), 호는 호산(壺山)·우봉(又峰)·석감(石憨)·철적(鐵篴)·단로(丹老)·매수(梅叟)·매화두타(梅花頭陀). 진주진씨 익창(益昌)의 딸을 아내로 맞아 성현(星顯)·규현(奎顯)·승현(昇顯)의 세 아들과 세 딸을 두었다. 조선 후기 예술인·위항인들의 삶을 전기 형식으로 정리한 《호산외기(壺山外記)》를 편찬했다. 시·서·화 모두에 능해 시·서·화 삼절로 불렸다. 이조의 아문 액정서에 근무하며 '문향실(聞香室)'의 편액 글씨를 쓰는 등 헌종의 총애를 받았다. 중국에서 도입된 매화도를 독창적으로 재해석하여 〈장륙대매(丈六大梅)〉〈용매도(龍梅圖)〉 등 화려한 감각의 새로운 매화도를 창안하였다. 그의 화려한 색감의 매화도는 타의 추종을 불허하여 매화도의 일인자로 자리매김된다. 지기들과 후배 예술인들을 규합하여 '벽오시사(碧梧詩社)'를 만들었다. 벽오시사를 중심으로 활동하면서 후배 예술인들과 함께 김정희 등이 도입한 정통 중국 남종문인화에서 중국적인 것을 세탁하고 조선인의 정서와 미적 감각으로 재해석하여 '조선문인화'의 세계를 열었다. 추사 김정희 등과 어울리며 조선 말기 회단을 주도하였는데, 김정희가 고답적 이념미를 고집한 데 반해 조희룡은 그림에서 그것을 탈색시키고 아름다움을 강조하는 등 수예론(手藝論)을 강조하였다. 두 사람의 예술 지향점이 달라 갈등을 빚기도 하였으나 이들의 감각주의 예술관에 의해 조선 말기 문인화단에 다양한 꽃보라가 휘날렸다. 1851년 조정의 전례 문제에 개입하였다가 전남 신안군 임자도로 3년간 유배되었다. 유배지에서 '만구음관(萬鷗硾館)'을 열고 저술 작업을 하며 제자를 거두는 등 자신의 예술을 섬 지방에 남기기 위해 노력하였다.

할머니 등에 업혀 절간에 도착하였으나 스님에게 인사도 하지 않고 절마당에서 뛰어다니더니 요사채 뒤뜰에 활짝 핀 매화를 발견한 것이다. 때는 3월 중순이었다.

"핀 게 아니라 진 것이란다."

희룡이 나무 밑으로 가 땅에 핀 꽃잎을 살그머니 밟더니 머리 위를 쳐다보았다. 파란 하늘에 하얀 꽃잎이 빛나고 있었다.

"아름답다!"

꽃분분 하얀 잎이 눈부시게 날렸다. 희룡은 입과 손으로 송사리떼처럼 은빛 번득이며 날아오르는 꽃잎을 받으려고 이리저리 뛰었다.

조희룡은 1789년 5월 9일 태어났다.

그는 이성계(李成桂)를 도와 조선을 개국하는 데 공을 세운 조준(趙浚)의 15대손이다. 문학적 소양이 있던 아버지 조상연(趙相淵)[3]과 어머니 전주최씨(全州崔氏)가 낳은 3남1녀 중 장남이었다. 그가 태어난 경기도 양주군은 현재 서울시 노원구로 빌딩의 숲이 되어 있다. 그가 보낸 어린 시절은 영조와 정조가 나라를 밝게 다스려 평화가 계속된 소대(昭代)의 세상이었다. 병란이 없어 세월은 태평하였고 나라 살림도 넉넉했다. 해마다 곡식이 잘 여물어 농사꾼은 논둑에서 즐거워하고 장사꾼은 거리에서 노래하였다. 갑오년 어지러운 시절 동학 농민군들이 파랑새가 되어 '그 당시의 세상으로 돌아가자'고 그리워하였던, 백성들이 처자식과 함께 한 떼기

2) 현재 서울시 노원구 월계동 600번지에 있던 절이다. 각(恪)은 공경하다는 의미이니 '마음을 공경하는 절'이란 뜻이다.

3) 조상연은 독서와 문학적 소양을 갖춘 사람이었다. 조상연의 친아버지는 조덕순이고, 작은아버지가 조덕인이다. 조덕인은 인산 첨사를 지냈으나, 조덕순은 특별한 관직 없이 생업에 종사하였다. 조덕인은 아들이 없자 형 덕순의 둘째아들 상연을 양자로 받아들였다. 조상연의 맏아들이 조희룡이다. 조희룡의 고조부는 첨지중추부사라는 고위직이었고, 증조부는 통덕랑을 지냈다. 고조부가 첨지중추부사, 증조부가 통덕랑, 조부가 인산첨사를 내리 지내고 있는 점을 볼 때 조희룡은 고위사대부 가문 출신이 아니나 어엿한 양반집 자제로 볼 수 있다.

논밭이라도 부치며 평화롭게 살고 싶다 하던 바로 그 꿈의 시절이었다.

조희룡이 태어나기 3년 전 충청도 예산에서는 추사(秋史) 김정희(金正喜)[4]가 태어났다. 조희룡이 평범한 양반 집안에서 태어난 반면, 김정희는 쩌렁쩌렁 울리던 세도가에서 태어났다. 김정희의 증조할아버지가 영조의 사위[5]일 정도였다. 두 사람의 출생은 이토록 달랐다. 그러나 둘은 운명적으로 고리지워 있었다.

안타까운 사랑

조희룡의 유년기 학습과 관련된 자료는 없다. 그러나 6,7세 때 당시의 학습 체계에 따라 각심사 인근 마을의 서당에 보내져 기초 교육을 받았을 것이다.

조희룡은 어린 시절 허약하여 옷조차 못이길 정도였다. 10세 무렵, 키는 컸으나 살집이 없어 호리호리하였다. 성격이 유순하고 쾌활하여 친구

4) 조선 후기의 문신·서화가(1786-1856): 자는 원춘(元春), 호는 완당(阮堂)·추사(秋史)·예당(禮堂)·시암(詩庵)·과파(果坡)·노과(老果). 1809년(순조 9) 생원이 되고, 1819년(순조 19) 문과에 급제하여 세자시강원설서(世子侍講院說書)·충청우도암행어사·성균관대사성(成均館大司成)·이조참판 등을 역임하였다. 24세 때 연경(燕京)에 가서 완원(阮元)·옹방강(翁方綱)·조강(曹江) 등과 만난 이래 그들과 교유하며 경학(經學)·금석학(金石學)·서화(書畵)를 도입하였다. 그의 예술은 시·서·화를 일치시킨 고답적인 이념미의 구현으로 고도의 발전을 보인 청(淸)나라의 고증학을 바탕으로 하였다. 1840년(헌종 6) 윤상도(尹尙度)의 옥사에 연루되어 제주도로 유배되었다가 1848년 풀려나왔고, 1851년(철종 2) 헌종의 묘천(廟遷) 문제로 다시 북청으로 귀양을 갔다가 이듬해 풀려났다. 학문에서는 실사구시(實事求是)를 주장하였고, 서예에서는 독특한 추사체(秋史體)를 이루었다. 70세에는 과천 관악산 기슭에 있는 아버지 묘 옆에 가옥을 지어 수도에 힘쓰고 이듬해에 세상을 떴다. 문집에《완당집(阮堂集)》《완당척독(阮堂尺牘)》, 저서에《금석과안록(金石過眼錄)》등이 있고, 작품에〈묵죽도(墨竹圖)〉〈묵란도(墨蘭圖)〉등이 있다.
5) 김정희는 왕실과 인척이 된다. 홍선 대원군과 외팔촌간이고 정순왕후(貞純王后, 영조의 계비)는 김정희의 11촌 대고모였다.

들로부터 인기가 있었다. 훈장님 말씀이나 책에 나오는 옛이야기를 곧이 곧대로 의심없이 믿는 순수함이 돋보였다. 또 세심함도 갖고 있어 가르쳐 주는 것을 되새기며 하나하나 이치 따지기를 좋아하였다. 허약한데도 공부에 열중하여 주위 어른들로부터 안타까운 사랑을 받았다.

조희룡은 친구들과 함께 서당 뒷산에 올라갔다. 뒷산은 자기들의 세상이었다. 놀이를 하다 지치면 모두 바위 위에 걸터앉아 재잘거렸다. 그럴 때면 시내는 그들을 피해 멀리 휘돌아 나갔고, 안개는 시시각각 다른 모습으로 냇가에 내려와 그들이 노는 모습을 구경하였다.

"오잇? 구름이 냇가로 내려왔잖아?"

꼬마들은 바위 위에 나란히 한 줄로 늘어서 가랑이 밑으로 세상을 내려다보았다. 거꾸로 보는 가랑이 밑 세상은 맑고 영롱하였으며, 다른 세상처럼 신기하였다.

친구들이 소리쳤다.

"멋지다!"

그러나 그 순간 희룡의 귀에는 조금 전 훈장님이 하시던 말씀이 들려왔다.

"글씨는 흉내낸다고 얻어지는 것이 아니다. 가슴속에 높고 맑은 기운이 있으면 글씨에 맑고 영롱한 기운이 흘러나온다. 그러니 글씨를 잘 쓰려면 우선 가슴속에 높고 맑은 인품을 넣어야 한다."

"아!"

"나의 가슴속에도 저렇게 멋진 세상을 넣을 수 있을까……."

중국통 박제가(朴齊家)[6]

김정희는 박제가로부터 글을 배웠다. 규장각의 검서였던 박제가는 청

나라의 수도 연경(燕京)을 제집 드나들듯 하며 그곳 학자들과 사귀면서 중국의 학문에 열중했다.

"당신은 너무 심하게 중국것만 찾고 있다. 우리나라에 대해서도 알아야 하지 않느냐? 지나치다."

그러나 박제가에게 있어 청나라는 절대적이었다. 그는 청나라의 학문과 시·서·화에 깊은 관심을 가졌다. 청나라의 화가 '나빙(羅聘)'[7]과도 친하여 남종문인화도 국내에 소개하였다. 이렇게 청나라의 문화를 사모하던 박제가가 김정희를 가르쳤다. 김정희에게 청나라의 수도 연경의 훌륭함에 대해 세세히 알려 주었다. 김정희의 어린 마음에 청나라가 지워지지 않는 선망으로 각인되었다. 박제가 같은 사람들이 청나라의 문물 도입에 열중하게 된 데는 150여 년 전 병자호란이란 비극적 사건과 그에 따른 문화 쇄국이 배경으로 작용했다.

압록은 슬프게 흘렀다

문화 쇄국은 옛날 이야기처럼 시작되었다.

6) 조선 후기의 실학자(1750-1805): 호는 초정(楚亭). 열아홉에 박지원의 문하에서 실학을 연구하였다. 1778년(정조 2) 사은사 채제공의 수행원으로 청나라에 가서 청나라 학자들에게 새 학문을 배우고 귀국 후 1798년《북학의》를 작성하였다. 1801년(순조 1) 사은사를 수행, 네번째로 청나라에 다녀왔으나 동남성문(東南城門)의 흉서 사건에 사돈 윤가기(尹可基)가 주모자로 지목되자 그에 연좌되어 종성(鐘城)에 유배되었다가 4년 만에 풀려났다.

7) 중국 청나라의 화가(1733 1799): 자는 돈부(遯夫), 호는 양봉(兩峰). 스스로 화지사승(花之寺僧)이라 칭하였다. 안휘성(安徽省)에서 태어나 양주(揚州)에 유거(流居)하였다. 양주는 경제적으로 부유하고 분위기가 자유로운 고장이었으므로 1723-1795년 '양주팔괴(揚州八怪)'라 하여 전통적 속박을 벗어나 자유를 구하고 개성이 강한 이단적인 그림을 그리는 화가들이 모여들었다. 나빙도 그 일원이었으며, 양주팔괴의 한 사람인 김농(金農)의 수제자였다. 그가 특기로 한 것은 〈귀취도(鬼趣圖)〉였다. 우리나라 사람들과 접촉이 많았으며, 박제가(朴齊家)의 초상을 그리기도 하였다.

아주 오래전, 일본의 도요토미 히데요시(豊臣秀吉)가 조선을 침략했다. 명나라가 막대한 인력과 물자를 동원해 조선을 돕고 있는 사이 만주땅에서 여진족이 일어났다. 압록강과 두만강 유역에서 들짐승을 사냥하며 분열을 거듭하던 그들을 조선인들은 인간이 아닌 금수(禽獸) 정도로 여기고 있었다.

그러던 여진이 부족을 통일하여 명나라를 압박하였다. 조선의 왕 광해군은 명나라와 여진 사이에서 국익 위주의 정책을 폈다. 명나라는 임진왜란 때 나라를 구해 주었고, 여진은 신흥 강국이었다. 광해군은 나라를 다스리는 데에는 의리도 중요하지만 이익도 중요하고, 명분 못지않게 실질도 역시 중요하다고 생각하였다. 그러나 조선의 사대부들과 백성들의 정서는 달랐다. 그들은 명나라에 대해 의리를 지켜야 한다고 생각했다. 그들은 광해군을 몰아내고 인조를 새로운 왕으로 옹립하였다. 인조반정이었다. 반정이란 쿠데타이다.

여진은 나라 이름을 '청(淸)'으로 고치더니 조선에 신하 나라가 되라 하였다. 조선은 발끈하여 전국에 전쟁교서를 반포하였다. 병자년, 청태종이 직접 10만 대군을 거느리고 쳐들어왔다. 청나라 군사는 말 안장에 말린 말고기를 매달고, 말젖을 짜마시면서 쉬지 않고 달려왔다. 선봉대가 국경의 변란을 알리는 조선의 봉화불과 거의 같은 속도로 남진하였으니 무서운 속도전이었다.

인조는 남한산성으로 들어갔으나 전쟁은 불가능했다.

결국 서울 삼전도 송파나루에 나가 청태종에게 세 번 절하고 아홉 번을 조아리는 항복의 예를 올렸다. 청나라는 수만 명의 조선 백성들을 중국의 심양으로 끌고 갔다. 강제 이산의 풍경이 빚어졌다.

"돌려보내 주세요. 집에 병든 남편과 아이들이 있어요."

젊은 아낙의 하소연이 추운 하늘 아득한 눈발이 되어 흩날렸다. 압록강을 건너며 그녀들은 강가 모래톱에 그 기억들을 묻어야 했다. 강 너머에

서 키우던 꿈과 사랑을 잊어야 했다. 싸움이 많아 고되게 살았던 민족, 조선인들이 흘린 눈물의 강이 조선인의 마음을 대륙으로부터 갈랐다. 압록강에는 오리 머리 빛깔처럼 푸른 조선인의 한이 흘렀다.

중화(中華)의 붕괴

명나라는 병자호란이 있던 해로부터 8년 후 나라의 좌판을 걷었다.

청나라 군사가 북경에 입성했다. 한족을 관리로 채용하고 유학을 국가 통치의 기반으로 삼았다. 그러나 자신들의 통치를 반대하는 사람들에 대해서는 가차없이 채찍을 휘둘렀다. 한족들은 "오랑캐의 운수는 백 년을 가지 못한다"고 저주를 퍼부으며 훗날을 기약하였다. 그러나 현실은 고통스러웠다. 어떤 사람은 자살하였고, 또 어떤 사람은 스스로 거지가 되어 유민으로 떠돌아다녔다.

조선 진경(眞景)

조선 사람들도 상처를 받았다. 왕이 오랑캐에게 무릎을 꿇었으니 임진왜란보다 더욱 깊은 정신적 상처를 남겼다.

금수보다 못하다고 여기던 자들이 대륙의 안방을 차지하였다. 청나라를 인정하기에는 자존심이 용납하지 않았고 부정하기에는 너무도 거대한 국가였다. 더구나 그들에게는 포로로 끌려간 부모와 형제, 아내와 자식들이 붙잡혀 있었다.

조선인들은 청나라에 대해 겉으로는 복종하되 속으로는 불복하였다. 청나라와의 교류는 형식적인 것만을 제외하고는 사실상 중단되었다. 문

화 쇄국 현상이 일어났다. 청나라와의 갈등은 내부적으로 민족주의를 불러일으켰다.

조선제일주의가 바람처럼 일어났다. 명나라 시절 열심히 중국을 찾던 이들이 이제는 조선을 찾았다. 모든 분야에서 조선적인 것이 각광받았다. '조선'이라는 소재가 문화계에서 급격하고도 전면적으로 대두되었다.

미술계도 예외가 아니었다. 중국풍의 그림이 비판되었다. 그동안 조선의 화가들은 중국의 철학에 갇혀 그림을 그렸다. 그림 속의 산천은 중국의 산천이었고 옷도 중국의 것이었으며, 그림 속의 소까지도 구부러지고 길다란 뿔을 가진 중국 남방의 물소였다.

이제 조선을 그려 낸다는 것이 시대의 이데올로기로 대두되었고, 미술인들에게 부여된 소명이 되었다. 이러한 시대를 '진경 시대(眞景時代)'라 하고 이러한 문화를 '진경 문화(眞景文化)'라 한다. 진경은 문화 쇄국 상태에서 집권층과 백성들의 열화와 같은 호응을 받았다.

이념의 서릿발, 정선(鄭歚)[8]

정선이라는 화가가 있었다. 중국풍의 그림을 열심히 그리다가 안방에서 나와 조선의 산과 강으로 다가갔다. 거기에 중국의 그림 이론으로는 해석되지 않는 산하가 있었으니, 조선의 산하였다. 그는 지금까지의 화법을 버리고 조선의 마음으로 산하를 그렸다. 중국화법만을 규준으로 알고 그 안에 쭈그리고 있던 조선의 화가가 새롭게 조선을 바라보기 시작한 것

8) 조선 후기의 화가(1676-1759): 자는 원백(元伯), 호는 겸재(謙齋)·난곡(蘭谷). 약관에 김창집(金昌集)의 천거로 도화서의 화원(畵員)이 되고 그뒤 현감을 지냈다. 처음에는 중국 남화(南畵)에서 출발하였으나 30세를 전후하여 조선 산수화(山水畵)의 독자적 특징을 살린 진경 산수화(眞景山水畵)로 전환하였다.

이다. 혁명이었다.

정선의 진경산수를 말하면서 그가 그린 〈금강전도(金剛全圖)〉를 이야기하지 않을 수 없다. 〈금강전도〉의 맨 윗부분에 비로봉이 서 있고, 그림의 중심에는 만폭동(萬瀑洞)이 자리잡고 있다. 맑고 수려한 기운이 등골 속으로 흘러 들어온다. 그는 바위가 삐죽삐죽 나온 금강산의 골산을 그리기 위해 '골필법(骨筆法)'이라는 화법을 창안하였다. 뼈다귀같이 거센 필선으로 중첩한 산봉우리를 죽죽 그려내는 화법이었다.

정선은 금강산을 그리면서 중국 특유의 이념미를 제거하였다. 〈금강전도〉에는 금강산에서 방망이로 두드리고 만폭동 맑은 물로 헹구어 낸 것처럼 '중국'이라는 얼룩이 깨끗이 세탁되어 있다.

그 시대 많은 이들이 중국의 그림에 매몰되어 있었지만 정선이 조선의 이념으로 조선의 산하를 그린 순간, 그들은 진경에게 역사의 자리를 빼앗겼다. 진경산수는 태어나는 순간부터 역사가 되었다.

"우리의 것을 우리의 시각과 우리의 기법으로!"

〈금강전도〉에는 '진경'의 이념이 서릿발처럼 날카롭다. 정선을 화가라 말해야 할까? 그는 그림으로 이념을 말하였다. 조선의 것을 찾겠다는 시대의 이념을 그림으로 그린 것이다.

1980년대 '민중 미술가'들이 있었다. '예술이란 현실의 문밖에 거주해야 한다'는 전설을 거부하고 현실에 뛰어들어 '민중'을 말하였다. '민중'을 말하는 순간 그들은 역사가 되었다.

정선과 민중 미술가들 사이에는 이념이라는 공통점이 있다. 민중 미술가들이 세찬 이념의 화살을 쏘듯 정선 역시 〈금강전도〉에서 '진경'이라는 이념을 쏘아대고 있다. 좌고와 우면을 하지 않는 그들의 이념에서 외곬의 전율이 느껴진다. 조선의 역사는 이러한 이념가들을 일만이천봉처럼, 고구마 넌출처럼 우리 땅 구비구비 품고 있다가 때에 맞춰 배출하였다. 그리고 그러한 시기는 항상 만폭동의 물줄기처럼 역사가 격랑치던 때였다.

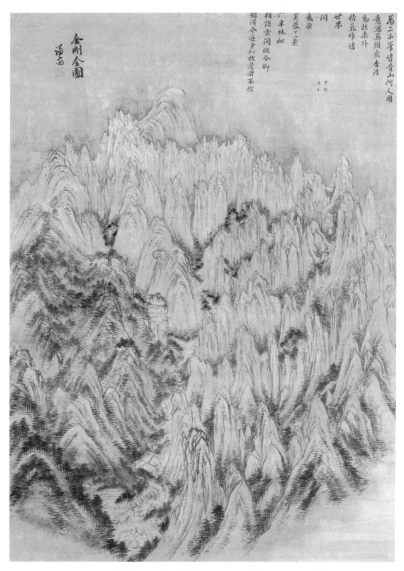

정선(鄭敾), 〈금강전도(金剛全圖)〉(1734년)
종이에 수묵담채(水墨淡彩), 130.7×94.1cm, 호암미술관

이전의 그림 역사에 정선만한 혁명아가 있으랴!

그에 대해 사람들은 '동국제일 명수' '신필' '동국백년 무차수(東國百年無此手)'라고 평가하였다.

조선의 미소, 김홍도(金弘道)[9]

정선의 뒤를 이어 김홍도가 등장했다. 김홍도 때에 이르면 진경은 난숙기에 접어들었다. 서릿발같이 가파른 이념의 날카로움에서 둥근 여유를 찾았다. 정선이 우리의 것을 '산하'에서 찾은 것과는 달리 김홍도는 '백성'에서 찾았다. 토종의 조선인들이 결혼하고, 아이를 낳고, 일하다가 죽는 삶의 현장을 진경의 잣대로 재해석하였다. 그는 중국인들을 그림 밖으로 내쫓아 버리고 대신 무명적삼 조선인들을 불러들였다.

김홍도는 놀라운 기량을 가진 화가이면서도 함께 일하고 함께 밥먹고 함께 노는 백성들의 즐거움을 마치 습작하는 것처럼, 마치 스케치하는 것처럼, 조금이라도 능란하면 큰일 날 것처럼 그렸다.

김홍도의 그림으로 〈타작도〉가 있다. 볏단을 통나무에 내리쳐 알곡을

9) 조선 영조 때의 화가(1745-?): 자는 사능(士能), 호는 단원(檀園)·단구(丹邱)·서호(西湖)·고면거사(高眠居士)·첩취옹(輒醉翁). 강세황(姜世晃)의 천거로 도화서 화원(圖畵署畵員)이 된 뒤 1771년(영조 47)에 왕세손(뒤의 정조)의 초상을 그렸고, 1781년(정조 5)에 어진화사(御眞畵師)로 정조를 그렸다. 1788년 스승 김응환(金應煥)이 왕명을 받고 몰래 일본의 지도를 그릴 임무를 띠고 떠날 때 그를 수행, 부산까지 갔으나 김응환이 거기서 병으로 죽자 홀로 쓰시마섬(對馬島)에 가서 일본 지도를 모사(模寫)해 가지고 돌아왔다. 1790년 수원 용주사(龍珠寺) 대웅전에 〈삼세여래후불탱화(三世如來後佛幀畵)〉를 그렸고, 1795년(정조19) 연풍현감(延豊縣監)이 되었다. 이듬해 왕명으로 용주사의 부모은중경(父母恩重經) 삽화를 그렸으며, 1797년 정부에서 간행한 〈오륜행실도(五倫行實圖)〉의 삽화를 그렸다. 산수화·인물화·신선화(神仙畵)·불화(佛畵)·풍속화에 모두 능하였고, 특히 풍속화에 새로운 경지를 개척했다.

김홍도(金弘道), 〈타작도〉

《단원풍속화첩(檀園風俗圖帖)》, 지본담채(紙本淡彩), 28×24cm, 국립중앙박물관

털어내는 풍경이다. 몇 명의 농부들이 열심히 일하고 있고 주인은 뒤에서 그들의 모습을 지켜보고 있다.

〈타작도〉를 보고 있노라면 농부들의 건강한 힘이 어깨 속으로 들어온다. 그림을 보는 사람들의 얼굴에 자신도 모르게 농부들의 밝은 미소가 옮겨온다. 김홍도가 그리려 한 것은 무엇일까? 탈곡의 모습을 그리려 했다는 답변은 60점밖에 얻지 못한다. 김홍도는 조선의 미소를 그렸다. 〈씨름도〉〈서당도〉에서도 같은 주제를 그렸다.

해학적이어서 보기만 해도 웃음이 나온다. 김홍도에 의해 형상화된 조선의 미소다. 토종들의 생활 여기저기에 배어 있는 미소가 순간포착되어 있다.

김홍도 그림 속 조선의 미소는 우연히 나온 것이 아니다. 그림의 거장이 의도적으로 배치한 장치에서 나왔다. 김홍도는 자신의 그림 속에 인물들의 입장(character)을 분명히 하였다. 농부와 주인, 서로 자빠뜨리고자 용을 쓰는 두 사람, 회초리로 종아리를 맞은 학동과 근엄한 훈장들은 모두 각자 확고한 입장을 갖고 있다. 그들의 입장은 서로 대립하고 갈등(conflict)한다. 그러나 갈등은 파열을 향해 가는 것이 아니고 수렴으로 향한다. 수확의 기쁨과 승리 후의 떠들썩한 여흥, 글공부 뒤의 입신양명은 사필귀정의 수렴이다. 이것이 거장의 장치이다.

김홍도는 솜씨를 누르고, 애써 투박한 필치로 흰바지와 무명저고리를 입은 둥글넓적 조선인을 그렸다. 그리고 옷자락 속에 서툴게 감추어져, 자기도 몰래 삐죽이 나온 그들의 심성을 그렸다. 김홍도는 그것을 '조선의 미소'로 정의하였다. 그리고는 미소를 직접 펼치지 않고 보는 이의 마음에 느껴지도록 장치했다. 그림 속에 펼쳐 보인 우리의 모습은 사랑스럽고 건강하다. 그를 가리켜 '금세의 신필'이라고 칭찬함은 조금의 과장도 아닐 것이다.

김홍도(金弘道), 〈씨름도〉
《단원풍속화첩(檀園風俗圖帖)》, 지본담채(紙本淡彩), 28×24cm, 국립중앙박물관

김홍도(金弘道), 〈서당도〉
《단원풍속화첩(檀園風俗圖帖)》, 지본담채(紙本淡彩), 28×24cm, 국립중앙박물관

진경(眞景)의 완성

정선과 김홍도 외에도 많은 화가들이 진경을 꽃피웠다. 그들은 수백 년 동안 익숙하였던 중국것을 버리고 조선 진경이라는 미지의 세계로 들어갔다. 그곳에서 자신들이 주인이라는 의식을 가지고 한 떼기 땅에 한데 묶여 살고 있던 순한 백성들을 보았다.

조선의 정체성이 이처럼 두드러지게 구현된 적은 일찍이 없었다. 남에게 떠밀려서가 아니고 조선의 필요와 백성들의 힘에 의해 조선 진경이 찬란하게 완성되었다.

진경 옆에 핀 작은 꽃

진경이 조선 천지에 난만하게 피어났다. 조선 진경은 집권 세력의 절대적 지지를 받았다. 화가들은 이제 중국화풍에 배타성마저 띠게 되었다. 조선 진경은 우리의 것이고 중국의 그림은 남의 것이었다.

이때 소외받은 천재가 있었다.

심사정(沈師正)[10]이라는 이가 조선땅 뒷골짜기에 음지의 꽃인 양 중국류의 남종문인화를 그리고 있었다. 큰 흐름에서 벗어나 이단적이라 할 수도 있었다.

심사정의 이력은 그의 특이함을 이해하는 데 도움을 준다. 그의 할아버지는 과거 시험에서 이름을 바꿔 쓰는 부정 행위를 하다가 발각되어 매

10) 조선 후기의 화가(1707-1769): 호는 현재(玄齋). 정선의 문하에서 그림을 공부하였다. 뒤에 중국 남화(南畵)와 북화(北畵)를 자습, 새로운 화풍을 이루고 김홍도와 함께 조선 중기의 대표적인 화가가 되었다.

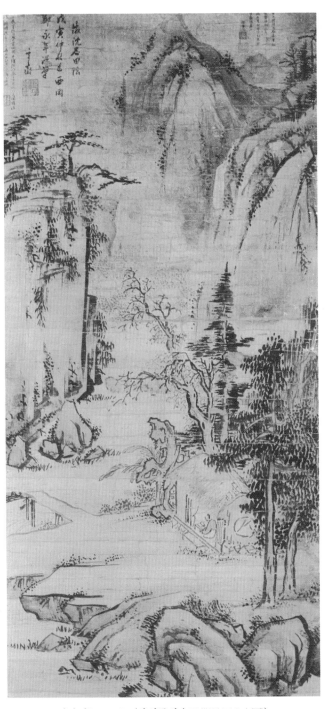

심사정(沈師正), 〈방심주산수도(倣沈周山水圖)〉

장되고 말았다. 집안이 이러하니 손자 심사정도 관직에 나가려는 생각을 포기할 수밖에 없었다. 대신 넘쳐나는 재기를 그림에 쏟았다.

그는 잘 나가는 사람들이 후원하던 조선 진경을 멀리했다. 오히려 조선 태를 벗으려 노력하였다. 중국의 그림 연구에 몰두하면서 늪처럼 빠져드는 좌절감을 삭였다. 개인적 동기가 무엇이든 결과적으로 심사정은 화단에 소수파의 그림을 남겼다. 진경산수로만 도배되던 화단에 다양성을 제공하였다.

2
신문물의 도입

우물 속의 진경

병자년의 굴욕적 항복 이후 많은 시간이 지나갔다.

조선땅에 덩굴져 자라던 진경 문화가 한계를 보이기 시작하였다. 그것은 장기간의 쇄국으로부터 비롯되었다. 절정에 이른 진경 문화가 또 다른 고봉을 이루기 위해서는 새로운 자양분이 필요했으나, 그것이 쇄국이라는 걸림돌로 인하여 유입되지 못했다. 쇄국의 문화적 의미는 문화 발전에 필요한 외부로부터의 자극이 차단되었다는 사실이다.

대신 쇄국의 대상 청나라는 국운이 흥륭하고 있었다. 강희·옹정·건륭이라는 3명의 황제가 연이어 나와 문물을 발전시켰다. 특히 고증학(考證學)[1]이라는 학문이 발전을 보았다.

그러나 조선은 안주하고 있었다. 문화계 인사들도 외부에 눈을 질끈 감고 진경이라는 돋보기로만 세상을 보았다. 교류는 갇혀 있었다. 계속해서

1) 고증학은 이기(理氣)니 심성(心性)이니 하는 공허한 형이상학, 이른바 송학(宋學)에 대한 반발과 반청(反淸) 감정, 시대 의식 등이 복합적으로 작용하여 일어났다. 치밀하고 꼼꼼하게 글자와 구절의 음과 뜻을 밝히되 고서(古書)를 두루 참고하여 경서를 연구하였다. 훈고학(訓詁學)·음운학·금석학·잡가·교감학(校勘學)으로 분류한다. 이른바 경세치용(經世致用)을 주장하여 정치·민생(民生)이 우선이란 이론을 제공했고 학문 연구는 정확한 음운과 뜻(訓), 역사적 고증이 있어야 하는 새로운 학문 풍토를 정착시켰다. 고증학은 영·정조 때 국내에 도입되어 조선 실학에 직접적인 영향을 주었다.

청나라를 오랑캐의 나라로 보았고, 그들의 문화를 여진족 수준으로만 믿었다. 아찔할 정도로 신선했던 진경이 급기야 생명력을 상실하였다.

산해관(山海關)[2] 잠긴 문을 한 손으로 밀치도다

호란둥이 어린아이가 할아버지로 늙어 손주를 어르다가 세상을 떠났다. 가족을 포로로 빼앗겼던 사람들도 모두 한을 묻고 땅으로 들어갔다. 압록강처럼 푸르던 가슴속의 상흔도 바래고 탈색되었다. 모욕의 현장은 기념장으로 변했고, 아픈 사실은 추억으로만 기억되었다.

그때의 일이었다. 오래도록 잠가 두었던 조선 기와집의 솟을대문을 열고 누군가가 밖으로 걸어 나갔다.

'삐거덕.'

젊은이였다.

매사에 호기심 많던 35세의 청년 홍대용(洪大容)[3]이었다. 그는 사신 일행으로 청나라의 수도 '연경(燕京)'을 찾았다. 만주의 넓은 땅이 끝나는 곳, 만리장성의 동쪽 끝에 서 있는 산해관을 말 위에서 바라보았다.

"산해관 잠긴 문을 한 손으로 밀치도다!"

그는 산해관의 문을 열고 중국에 들어가 아버지와 할아버지들이 기억 속에 가두어 두었던 중국의 문화와 운명적으로 해후했다.

"눈부셔라!"

조선 진경에만 젖어 있던 젊은 사람들이 돌아온 홍대용을 통해 지금껏

2) 중국 하북성(河北省) 북동단에 있는 교통·군사상의 요지로서 만주 방면과의 연안 육상 교통로의 관문이다. 이곳에서 남쪽으로 4킬로미터되는 곳이 만리장성(萬里長城)이 시작되는 지점이다. 남북조 시대(南北朝時代)의 북제(北齊) 때 이루어진 것이다. 산해관 동쪽에는 천하제일관(天下第一關)이라 씌어진 현판이 걸려 있다.

알지 못했던 중국의 문물을 접했다. 누군가 홍대용의 글을 읽고 말했다.

"너무 흥미로웠어요. 밥을 먹다 숟가락질을 잊기도 했고, 입에 넣었던 밥알이 흘러나오는지도 몰랐어요."

청나라는 돌연 감동과 충격으로 다가왔다. 젊은이들이 진경의 안경을 벗자 중국의 신선함과 조선의 고루함이 그대로 드러났다. 그들은 닫힌 조선에 새로운 자극이 필요함을 알았다. 개문복래(開門福來)란 입춘서에 써두는 의례적 구절이 아니었다. 문을 열어야 국가의 융성이 올 수 있었다.

개문(開門)

정조가 왕위에 올라 규장각을 세우고 검서관(檢書官)[4]이라는 직제를 두

3) 조선 영조 때의 실학자(1731-1783): 자는 덕보(德保), 호는 담헌(湛軒)·홍지(弘之). 북학파(北學派)의 학자인 박지원·박제가 등과 친교를 맺었다. 학풍은 유학(儒學)보다도 군국·경제에 전심하였다. 1765년(영조 41) 숙부인 억(檍)이 서장관으로 청나라에 갈 때 군관(軍官)으로 수행, 베이징(北京)에서 엄성(嚴誠)·반정균(潘庭筠)·육비(陸飛) 등과 친교를 맺었다. 또 천주당(天主堂)에 가서 서양 문물을 견학하고 독계 선교사로 흠천감정(欽天監正)인 A. 할러슈타인(劉松齡), 부감(副監) A. 고가이슬(鮑友管)과 면담했으며, 관상대(觀象臺)를 견학하여 천문(天文) 지식을 넓혔다. 수차 과거에 실패하고 1775년 음보로 선공감(繕工監) 감역이 되었다. 그후 세손익위사시직(世孫翊衛司侍直)·감찰·태인(泰仁)현감 등을 거쳐 1780년(정조 4) 영천(榮川) 군수가 되었다. 북학파의 선구자로 지구의 자전설(自轉說)을 설파하였고, 균전제(均田制)·부병제(府兵制)를 토대로 하는 경제 정책의 개혁, 과거 제도를 폐지하여 공거제(貢擧制)에 의한 인재 등용, 신분의 차이 없이 8세 이상의 모든 아동에게 교육시켜야 한다는 혁신적 개혁 사상을 제창하였다.

4) 조선 정조 때 규장각 내에 설치된 실무직. 정직(正職)이 아닌 잡직(雜職)으로 서얼(庶孼)이 주로 임용되었다. 임명 절차는 가문과 자질을 고려하여 전임자 2명이 추천한 다음 규장각 각신(閣臣)이 다시 3명의 후보자를 갖추어 올리고, 왕으로 하여금 최종 결정하게 하였다. 초대 검서관에 이덕무·유득공·박제가 등이 임용되었으며, 흔히 이들을 사검서(四檢書)라 부른다. 규장각 각신을 보좌하고 문서를 필사하는 것을 기본 임무로 하였다. 이덕무 등 사검서관은 북학적 소양과 문학관을 가진 인물들이었다. 정조는 당대의 새로운 사상적 분위기인 북학적 사유를 체제 내로 적극 수용하고자 한 것이다.

었다. 박제가 같은 이가 검서관으로 진출하였다.

이무렵 청나라에는 《사고전서(四庫全書)》[5] 편찬이라는 대규모의 출판 사업이 추진되고 있었다. 청의 건륭황제[6]가 천하의 책을 연경에 수집하 도록 영을 내리고 당대의 학자들을 동원하여 정리토록 하였다. 고증학을 바탕으로 이러한 책들이 재해석되고 정리되었다. 대륙의 심장부에 문예 진흥의 열풍이 휘몰아쳤다.

5) 청의 건륭제(乾隆帝)가 1741년에 '천하의 서(書)를 수집한다'는 소(詔)를 내려 《사고 전서》 편찬에 착수하였다. 1772년에 편찬소(編纂所)인 사고전서관이 개설되었고, 1781 년에는 《사고전서》의 첫 한 벌이 완성되었다. 그후 궁정용 4벌(熱河의 文津閣, 北京圓明 園에 文源閣, 紫禁城 안에 文淵閣, 奉天의 文溯閣), 민간용 3벌 등 7벌이 만들어졌다. 수록 된 책은 3천4백58종, 7만 9천5백82권에 이르렀으며, 경(經)·사(史)·자(子)·집(集)의 4부로 분류 편집되었다. 수집된 서적 중에는 청왕조(淸王朝)로서 못마땅하여 소각하거 나 판목(版木)을 부수는 등 이른바 금서(禁書)가 된 것도 많았으며, 수록된 책 중에서도 부분적으로 고쳐진 것도 있다. 편집의 중심 인물은 총찬관(總纂官)인 기윤(紀昀)을 비롯하 여 대진(戴震)·소진함(邵晉涵)·주영년(周永年) 등이다.

6) 중국 청나라의 네번째 황제(1711년 9월 25일~1799년 2월 7일): 옹정제(雍正帝)의 넷 째아들이다. 옹정제가 제정한 태자밀건법(太子密建法)에 따라 1735년 황태자를 거치지 않고 바로 즉위하였다. 조부 강희제(康熙帝)의 재위 기간(61년)을 넘는 것을 꺼려 재위 60 년에 퇴위하고 태상황제가 되었는데, 이 태상황제의 3년을 합하면 중국 역대 황제 중 재 위 기간이 가장 길다. 조부 때부터의 재정적 축적을 계승하여 안정되고 문화적으로도 난 숙한 '강희·건륭 시대'라는 청나라 최성기를 이룩하였다. 초기에는 민중을 계도하고, 만인(滿人)·한인(漢人) 간의 반목을 막고, 붕당의 싸움과 황족의 결당을 금하는 등 내치 에 전념하였으며, 만년에는 중가르 평정 2회(1754·1757), 위구르 평정(1759), 대금천(大 金川) 평정(1749), 대·소금천(大小金川) 평정(1776), 타이완(1788)·미얀마(1778)·베트 남(1789)·네팔(1790·1792) 등의 원정과 평정 등 10회에 걸친 무공을 세워 스스로 십전 노인(十全老人)이라 불렸다. 또 조부 강희제를 본떠 남순(南巡) 6회, 동순(東巡) 5회, 서순 (西巡) 4회의 내지 순회도 하였다. 그러나 많은 외정(外征)과 내순(內巡), 천수연(千壽宴) 등의 사치로 막대한 경비를 낭비하여 만년에는 쇠운을 가져왔다. 정치적으로도 그가 총 애하던 신하들의 전횡과 관리의 독직(瀆職), 만주인·무관들의 타락 등이 1796년 백련교 (白蓮敎)의 난 때 표면화되었고, 각지에 반란이 일어나자 1795년 가경제(嘉慶帝)에게 양 위했다. 문화적으로는 그의 개인적 자질이 풍부하여 절정에 달했으며, 예수교 전도사들 을 통해 서양의 학문·기술이 전래되고, 중국이 유럽에 소개되는 등 국제적 교통이 열렸 다. 고증학의 번영을 배경으로 《사고전서(四庫全書)》가 편집되고 《명사(明史)》가 완성되 는 등 수사 사업(修史事業)도 활발하였다.

규장각에 소속된 조선의 진취적 젊은이들이 연경에 들어가 건륭황제가 불러일으킨 뜨거운 문예 열풍을 목도하였다. 그리고 그곳에서 당대 학계의 일류급 인사들을 만나 중국의 신문물을 소개받았다. 새로운 자극이 조선의 문화계 전체를 뒤흔들었다. 개문의 당사자이자 조정자인 정조 임금조차 놀란 극적 전환이었다.

　"근래 사대부의 풍조가 해괴하다. 우리나라의 법식을 벗어 버리고 중국 사람들이 하는 짓을 배우려 한다. 서책은 그렇다 치더라도 일상의 그릇과 가구까지 중국산을 쓰면서 고상한 운치가 있다고 생각한다. 갖가지 기기묘묘한 물건들을 좌우에 늘어놓고 차를 마시고 향을 피우면서 탈속하고 우아한 태를 부리는 짓이란 이루 다 적을 수 없을 정도이다. 나이 어린 젊은이들이 너도나도 따라하여 유행이 되었으니 개탄스럽지 않으냐."

3
진경의 타락

약탈 사회

순조(純祖)가 11세의 나이로 즉위하였다. 순조의 아버지 정조는 등에 종기를 앓다가 승하하였다. 독살되었을 가능성까지 비치는 허망한 죽음이었다. 침을 놓아 피고름만 뽑아내면 고칠 수 있었으나 임금의 몸에 쇠붙이를 댈 수 없다 하여 시일을 끌다가 세상을 떠난 것이다.

할머니 정순왕후(貞純王后)가 어린 순조를 대신해 정사를 보았다. 그녀는 자신의 정적들이 천주교를 가까이하고 있음을 알고 천주교 탄압에 나섰다. 목적은 정적 제거였다.

"감사와 수령들은 깨우치고 타일러 천주교를 믿는 자로 하여금 생각을 바꾸도록 하라. 엄금한 뒤에도 고치지 못하는 무리가 있거든 반역죄로 다스리라. 맡은 지역에서 오가작통법을 실시하여 그 통 안에 만약 천주교의 무리가 있거든 통장은 수령에게 고하여 징계하고, 그래도 고치지 못하는 자는 극형으로 없애 버려 종자를 퍼뜨리지 못하게 하라."

세계 천주교 사상 유례를 찾아보기 어려운 탄압의 서곡이었다. 신문물의 도입에 앞장섰던 인물들이 혼란의 시기에 사라져 갔다. 박지원이 정계에서 물러났고, 박제가는 성문에 흉서를 써붙였다가 체포된 범인과 사돈간으로 밝혀져 함경도 종성으로 유배되었다. 신문물 도입의 1세대들이 퇴진하였다.

아마도 나라가 어지러울 것이라는 예고였을 것이다. 창덕궁의 선정전·인정전에 불이 났다. 선정과 인정이 불에 타는 기막힌 일이 발생하였다. 순조의 장인이던 김조순(金祖淳)이 정치를 위임받았다. 신임하는 인물에게 왕의 권한을 위임하는 세도 정치[1]가 시작되었다. 세도 정치는 한국 근대사에 온갖 비극을 낳은 정치 체제로서 '만악(萬惡)의 근원'이라고 지적받는다.

김조순은 딸 잘 두어 왕실에 넣은 덕으로 갑자기 생겨난 힘을 주체하지 못하였다. 잘 키운 딸 하나가 백 아들 부럽지 않았다. 안동김씨들에게 정부의 요직을 나누어 주었다.

수탈당한 백성들이 반발하였다. 그 모습이 정약용(丁若鏞)이 1803년 가을에 지은 '남근 자름을 슬퍼함(哀絶陽)'이란 시에 그려져 있다. 그 유명한 19세기 약탈의 시대가 도래하였다.

사건은 강진에 사는 백성이 아이를 낳은 지 3일밖에 되지 않았는데, 이장이 군적에 올라 있다면서 군포를 내라고 재촉하다가 전재산이나 다름없던 소를 끌어간 데서 비롯되었다. 아이의 아버지가 격분하여 칼로 자신의 남근을 잘라 버리면서 "이 물건 때문에 이런 곤욕을 받는구나" 하였다. 그 아내는 피가 뚝뚝 떨어지는 남근을 가지고 관가에 가 울면서 호소하였으나 범같이 무섭게 생긴 문지기는 오히려 눈을 부라렸을 뿐이었다.

젊은 부인 울음소리 길고 긴데
관청문을 향해 울부짖다 하늘 향해 부르짖네.
남편이 출정 나가 돌아오지 않음은 오히려 있을 수 있지만
예로부터 남자가 스스로 고추를 잘랐다는 말은 들어 보지 못했소……

1) 세도 정치는 1804년에서 시작되어 1863년 흥선 대원군에 의해 끝날 때까지 60여 년에 걸쳐 지속되었다.

蘆田少婦哭聲長

哭向縣門號穹蒼.

夫征不復尙可有

自古未聞男絶陽…….

조희룡의 결혼

이러한 시대 조희룡은 13세가 되었다. 그리고 혼담이 오고 갔다. 첫혼담 이야기는 로맨틱해야 했으나 어린 조희룡에게 충격을 주고 끝이 난다. 혼담의 상대측은 조희룡의 몸이 허약하여 요절할 것 같다면서 퇴짜를 놓았다. 몸이 약하고 얼굴빛이 창백한 것이 탈이었다. 어린 희룡은 큰 충격을 받았다.

그러나 조희룡은 곧 두 살 연상의 진씨[2]와 결혼하였다. 조희룡을 퇴짜 놓았던 규수는 시집간 다음 몇 해 지나지 않아 과부가 되었다. 요절할 것이라던 조희룡은 멀쩡하게 공부에 전념하고 있는데, 오히려 오래 살 것이라던 그녀의 남편이 요절하고 만 것이다.

조선 사회와 진경의 타락

진경의 화가들이 '조선의 산하와 우리의 풍속을 그린다'는 서릿발 같던 이념에 의심을 품기 시작하였다. 그들이 그리고자 했던 백성들이 변화했기 때문이었다.

2) 진익창의 딸.

돈 많은 사대부들에게 세도 정치라는 발효된 시대는 행복하였을 것이다. 관직이 광통교 시장에서 그림이 팔리듯 돈으로 매매되었다. 자리를 산 지방관들은 백성을 쥐어짜 갖다바친 돈을 벌충하려 했다. 상급자의 부정은 하급자의 부정으로 이어졌고, 급기야 위아래가 작당하여 법에도 없는 세금을 마구 거두어들였다.

민심이 떠나기 시작하였다.

착취 앞에서 건실한 노동은 무력해야 했고, 매관매직 앞에서 주경야독이란 쓸데없는 짓에 불과하였다. 사대부들은 권위를 잃었다. 상놈이 양반의 행색을 자행하였고, 양반과 상인이 함께 앉아 술을 마셨다. 상상할 수 없는 일들이 세도 정치 발(發)로 벌어졌다.

세도 정치의 땅은 '정선'이 그린 진경의 땅처럼 자부심이 넘치는 곳이 아니었다. '김홍도'의 그림 속에 밝게 웃으며 일하던 백성들은 자신들이 조선의 주인이 아님을 알아차렸다. 백성들이 조선땅에 대한 믿음을 버리려 하였다.

그러나 진경의 화가들은 그때까지는 현장에 충실했다. 조금 이상하였으나 그때까지는 조선 백성의 모습을 그림에 담고자 했다. 공부하고 일하고 씨름하고 타작하던 백성들이 골방에서 투전하고 유곽에서 싸우고 있었다. 그러면서 그러한 모습을 그리라고 포즈를 취했다. 뒷골목의 풍경이 화폭에 담겨지기 시작하였다. 그림에서 빛나던 이념과 신선한 건강미가 빠져나갔다. 진경은 타락하기 시작하였다.

진경의 화가들은 스스로 부끄러워했다. "왜 그랬느냐?"고 물으면 그들은 답할 것이다.

"우리는 여전히 진경을 그리고 있었다. 우리는 변하지 않았는데 사람들이 변했다. 왜 변했는지는 그들에게 물어보라."

김홍도 같은 거장이 뒷골목의 난잡한 모습을 그렸으리라고는 차마 믿기지 않으나 위작설까지 나돌고 있는 그의 작품을 통해 조선의 타락을

김홍도(金弘道), 〈빨래터〉
《단원풍속화첩(檀園風俗圖帖)》, 지본담채(紙本淡彩), 28×24cm, 국립중앙박물관

구경해 보자. 그림 속의 모습이 너무도 시대를 반영하고 있기 때문이다.

김홍도의 〈빨래터〉는 시작에 해당된다. 선비가 빨래하는 여인네들을 바위 뒤에 숨어서 훔쳐 보고 있다. 선비는 자신의 행위가 부끄러운 짓인지 알고 있다. 의관을 정제한 그는 쥘부채로 얼굴을 가리고 숨어 있는 것이다. 의관을 정제하고 있으면 됐다. 아직까지 체통을 의식하고 있으니.

타락은 신윤복(申潤福)[3]에 이르러서 노골화되었다. 그는 강렬한 색정의 육감을 다루었다. 색정에 대한 그의 취향은 포르노 수준이다. 점잖은 사대부의 나라 조선국 사람들이 보고 소스라치게 놀란 그림이 그의 손끝에서 나왔다.

신윤복의 그림은 춘화로까지 일컬어진다. 요즈음 말로 하면 포르노그래피이다. 몇 년 전 장안의 화제를 모았던 배우 서갑숙의 《나도 때론 포르노그라피의 주인공이 되고 싶다》의 포르노그래피성은 신윤복에 비하면 아무것도 아니다. 신윤복은 오히려 마돈나에 가깝다. 섹스 자체를 거침없이 전면에 내세우며 자신의 모든 것을 일관되게 소화한 배우는 마돈나가 처음이었다. 조선에서 색정을 전면에 내세우며 그것을 자신의 브랜드로 관리한 사람은 유사 이래 신윤복이 처음일 것이다. 일탈을 향한 여성의 꿈, 그것을 신윤복이 선구했다.

신윤복의 타락을 그림으로 확인하자.

3) 조선 후기의 풍속화가(1758-?): 자는 입부(笠父), 호는 혜원(蕙園). 김홍도·김득신(金得臣)과 더불어 조선 3대 풍속화가로 지칭된다. 그는 풍속화뿐 아니라 남종화풍(南宗畵風)의 산수와 영모 등에도 뛰어났다. 속화(俗畵)를 즐겨 그려 도화서(圖畵署)에서 쫓겨난 것으로 전해진다. 그이 부친 신한평(申漢枰)과 그 부는 화원이었다. 진해진 작품에 남긴 간기(干紀)로 해서 국립중앙박물관에 소장된 〈처네를 쓴 여인〉(1829년)이 가장 하한인 바 대체로 19세기초에 활동한 것으로 짐작된다. 화원이었는지의 여부조차 불분명한 직업 화가로, 당시 수요에 따른 많은 풍속화를 그렸을 것으로 보인다. 대표작으로는 국보 제135호로 지정된 《혜원전신첩(蕙園傳神帖)》이 전한다. 모두 30여 점으로 이루어진 이 화첩은 간송미술관 소장품으로 국내뿐 아니라 해외 전시를 통해 외국에도 잘 알려진 그림이다.

신윤복(申潤福), 〈청금상련(聽琴賞蓮)〉
《혜원전신첩(蕙園傳神帖)》, 지본담채(紙本淡彩), 28.2×35.2cm, 간송미술관

먼저 〈청금상련(聽琴賞蓮)〉이라는 그림이다. 흔들리는 선비 정신을 보여 주고 있다. 선비들이 거문고 소리를 들으며 연꽃을 감상하고 있다. 거문고 듣고 연꽃을 감상하는 것이야 나무랄 수 없을 것이다. 문제는 김홍도의 〈빨래터〉에서보다 한걸음 더 앞으로 나간 선비의 모습이다. 그는 선비의 상징인 갓을 벗고 있다. 뿐만 아니라 여인의 손을 잡아 그녀의 허벅지 위에 얹고 따스한 촉감을 즐기고 있다. 나머지 손은 어디를 만지고 있을까.

〈미인도(美人圖)〉는 어떠한가.

신윤복은 이해하기 쉽게 그림에 '가슴에 서린 온갖 사념 춘색으로 물드니 붓끝으로 인물의 마음을 전하도다'라고 써두었다. 춘색으로 물들었다. 얼른 보면 〈미인도〉이나 자세히 보면 농염한 여체의 세계이다. 오밀조밀하게 분칠해 화장발받은 여인이 저고리 고름을 풀고 있다. 여체가 노출되기 직전이다. 겁나는 아름다움이다. 목덜미의 보송보송한 솜털은 정사를 벌리자며 남자를 유혹하는 여인의 정념을 드러내고 있다. 솜털을 의미 없이 그리지 않았다. 동양화에서 사람의 털은 마음을 전달하는 수단으로 곧잘 활용된다. 두 눈은 앞에 있을 남자를 응시하며 노골적으로 드러눕겠다는 의사를 전하고 있다. 두 허벅지를 감추고 있는 치마폭의 모습은 여인의 큰 성기를 연상시킨다. 옷을 벗을 터이니 다음을 준비하라고 남자에게 요구하고 있다. 이러한 자태로 덤비는 여자는 새벽이 불편한 젊음이라도 두렵다.

"부끄럽다! 누가 우리의 할머니들에게 이러한 자태를 짓도록 했나."

여인들이 대거 유곽의 기녀로 나섰다. 그녀들이 좋아서가 아니있을 것이다. 그녀들은 돈도 되고 밥도 될 수 있는 미모를 무기로 생계를 위해 취업일선으로 나섰다. 우리는 〈미인도〉를 보면서 1998년 **IMF**를 당해 살림이 어려워진 우리 시대의 여인들이 노래방·룸살롱·단란주점으로, 아니면 자기가 알고 있던 유흥업소 도우미로 진출해야 했던 아픔을 기억한다.

신윤복(申潤福), 〈미인도(美人圖)〉
비단에 엷은 채색, 113.9×45.6cm, 간송미술관

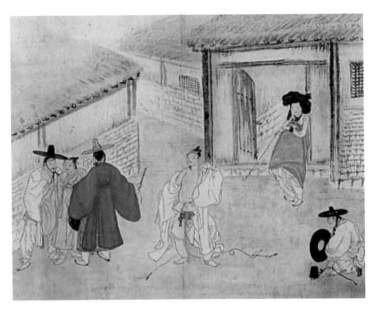

신윤복(申潤福), 〈유곽쟁웅(遊廓爭雄)〉
《혜원전신첩(蕙園傳神帖)》, 지본담채(紙本淡彩), 28.2×35.2cm, 간송미술관

경찰에 붙잡힌 노래방 도우미가 '자식 과외비 벌기 위해서였다' 라는 육성
고백을 했을 때 느껴야 했던 부끄러운 마음으로 〈미인도〉를 읽어야 한다.

본격적인 부끄러움은 〈유곽쟁웅(遊廓爭雄)〉에 준비되어 있다. '유곽에
서 싸우는 사내들' 이란 뜻이다. 수컷웅자를 썼으니 '유곽에서 싸우는 수
컷들' 이란 해석이 오히려 적나라할지 모른다. 진경의 분위기 속에서 가
꾸어진 사실주의적 표현 기법이 어디까지 타락할 수 있는가를 여실히 보
여 주고 있다.

유곽의 여인을 차지하기 위해 두 사람이 다투고 있다. 한 사람은 선비들
이 목숨처럼 아끼는 갓을 내동이치고 웃통을 벗고 있다.

김홍도와 신윤복의 그림에서 갓의 위치에 눈을 기울이자. 의관정제란
조선 선비의 기본 자세였기 때문이다. 갓을 쓰고 있다가 벗어 놓더니, 아

예 망가뜨려 내동댕이치고 있다. 두 선비가 달려들어 상대방 남자를 말리고 있다. 유곽의 여자는 한심하다는 듯이 바라보고 있다. 갓이 찢어진 순간 조선 선비의 자존심도 찢어졌다.

룸살롱 3차 갈 아가씨가 빨리 나오지 않고, 다른 방 손님과 따불로 뛰었다고 시비를 걸어 본 경험이 있는 서기 2000년대의 대한민국 밤의 남자들은 이 그림의 뜻을 알 수 있다. 이와 같은 그림을 국가공무원인 화원이 그렸다. 그러나 그에게 책임을 물을 수도 없다. 시대[4]가 변해 있었다.

이제 진경은 남녀간의 비틀거리는 색정적 풍류를 그려야 했다. 그것이 조선의 진경이었다. 신윤복은 그러한 그림을 그리다가 도화서(圖畵署)[5]에서 쫓겨났다 한다. 도화서와 화원들은 진경을 그림에 담으며 차마 부끄러워하였다.

낯선 바람

1806년경, 진경의 거장 김홍도가 사망하였다.
김홍도의 전성기는 조선 진경이 난만하게 무르익던 시절이었다. 김홍도

4) 규장각의 '자비대령화원(差備待令畵員)'을 대상으로 치르던 정기 시험에 '유흥가의 그네타기'라는 문제가 출제될 정도였다. 단오절을 맞아 기루에서 기녀들이 그네타기를 즐기던 풍속을 염두에 두고 출제하였을 것이다. 규장각의 고위직 간부가 출제하고 임금이 직접 고른 시험 제목이 이 정도였다.

5) 예조(禮曹)에 소속된 종6품 아문(衙門). 국가와 왕실 사대부에게 필요한 그림을 그리는 곳으로, 제도적으로 화원(畵員)을 양성하였다. 장관격인 제조(提調)는 예조판서가 겸임하였고, 그 아래 종6품인 별제(別提) 2명과 선화(善畵) 등 약간 명의 관원, 30명의 화원이 있었다. 화원은 죽(竹)·산수·인물·화조 등을 시험하여 선발하였는데, 주로 대대로 그림 그리는 것을 직업으로 삼는 중인 신분에 속한 사람이 많았다. 17세기의 정선, 18세기의 김홍도 등도 모두 여기에 소속된 사람이었다. 조선의 화풍을 형성하고 그 업적을 이어나가는 데 중심적 구실을 한 기관이다.

는 화가로 대성했고, 정조 임금의 사랑을 받아 화가로서는 출세의 극을 달려 충청도 연풍현의 현감으로까지 나갈 수 있었다.

홍대용이 열어 놓은 산해관 섬돌에서 불기 시작한 변화의 바람은 점점 거세졌다. 청나라의 문물이 도입되자 사람들이 덮어 놓고 새것만을 좇아 다녔다. 조선 진경이 버림받았다. 진경의 화가들은 버티어도 보고 청나라의 그림을 비난도 해보았으나 사람들은 그들의 말에 귀 기울이지 않았다.

김홍도는 자신들의 세계가 설악산 미시령 강풍에 날리는 나뭇잎처럼 날아감을 속수무책으로 지켜보아야 했다. 진경의 화가들은 비바람에 떨었다. 화려한 시대는 갔다.

만년 무렵의 김홍도는 병에 시달리면서도 변화에 적응하려 애썼으나 만만치 않은 일이었다. 다음 글은 문인화가로의 직업 전환을 꾀하는 김홍도의 안쓰러움을 말하고 있다. 학계에서는 이 글을 소탈하고 광달한 김홍도의 성격을 말하는 것으로 해석해 왔으나 변화에 적응하려는 노거장의 애쓰는 모습으로 해석함이 타당하다.

"집이 가난하여 간혹 끼니를 잇지 못하였다. 하루는 탐나는 매화 한 그루를 보았다. 때마침 누군가가 3천 전을 보내왔다. 그림을 요청하는 예물이었다. 2천 전을 떼내어 매화를 사고 8백 전으로는 술 몇 되를 사서 동인들을 모아 매화음을 마련하고 2백 전으로는 쌀과 땔나무를 샀다."[6]

매화는 그의 주전공이 아니었다. 그의 전공은 진경이었다. 과거 같으면 그는 3천 전의 돈으로 진경 사생 여행을 떠났을 터였다. 이제 그는 문인화가들이 즐기는 매화를 사고 있다. 늙고 병들었음에도 새롭게 등장하는 것들을 어깨에 짊어지려 했다. 역사를 몸으로 썼던 사람의 습관일 것이다. 그러나 아무도 그에게 짐을 지우려 하지 않았다. 염량의 세태는 사계절처

6) 조희룡, 실시학사(實是學舍)고전문화연구회 역주, 《조희룡 전집(趙熙龍全集)》 중 《호산외기》, p.75.

럼 분명했다. 만년의 글에 세상일에 실망한 그의 심정이 엿보인다.

"입을 다물어 세상일을 말하지 않는다. 유희를 때로 거문고에 실을
뿐……."

김홍도는 그림을 그려서 먹고 살아야 하는 화원이었다. 그림을 찾는 이
들의 요구가 줄어들자 그는 시정 사람들의 계모임을 그려 주고 춘화까지
그려 팔아 호구의 방편으로 삼아야 했다. 그러나 그것도 많지 않았을 것
이다. 그래서 김홍도는 끼니마저 걸러야 했고, 외아들 양기(良驥)[7]의 학자
금까지 내지 못하였다. 화가는 화선지만 만지작거렸고 진경의 붓은 채걸
이 필통에서 세월을 보내야 했다.

"양기야 보아라. 날씨가 차가운데 집안 편안하며 공부는 한결같으냐?
나의 병은 너의 모친에게 보낸 편지에 상세히 썼으니 더 말하지 않겠다.
그리고 김선생도 가서 직접 이야기하였으리라 생각한다. 너의 훈장 선생
댁에 월사금을 보내지 못하는 것이 한탄스럽다. 정신이 어지러워 더 쓰
지 않겠다."

김홍도가 아들에게 쓴 편지이다. 사랑하는 열다섯 외동아들의 월사금
조차 내지 못하는 김홍도, 시대를 잃은 실낙원의 모습이 묻어난다. 그날
은 1805년 12월 19일이었다. 그리고 다음해 그는 죽었다.

7) 김홍도의 외아들. 김홍도는 충청도 연풍의 현감으로 발령나 3년 넘게 재직했다. 그
곳에서 바라고 바라던 아들을 얻자 김홍도는 이름을 '연풍에서 녹을 받았다'라는 뜻으
로 '연록'이라 지었다. 나중 양기(良驥)로 개명한 것으로 보인다.

4

시공부

도봉서원(道峰書院)[1]

조희룡이 향교를 마치고 성균관이나 서원으로 진학하였다면 이후 벗들과의 교류에 있어 그 당시 사귄 친구들이 나와야 할 것이다. 그러나 어떠한 조희룡의 기록에도 성균관이나 서원에 대한 내용이 나오고 있지 않다. 조희룡이 서원이나 향교를 다니지 않았을 것이라는 추론이 가능한 이유이다.

조희룡이 20세 때(1808년) 도봉산 천축사 단풍놀이를 간 기록이 있다. 이재관(李在寬)[2]·김예원(金禮源)[3]이라는 화가와 시인이 그와 동행하였다.

바람은 선선하였고, 온 산은 단풍으로 물들어 젊은 마음들을 유혹하였다. 그들은 짚신을 신고 양산을 어깨에 가볍게 둘러메고 산들산들 산에 올랐다. 그러나 천축사에 이르지 못하고 절 아래 도봉서원에 이르렀을 뿐

1) 천축사에서 1.6킬로미터 떨어진 아래에 있다. 도봉서원은 '조광조'라는 조선의 개혁주의자를 기리기 위해 건립되었다. 선조로부터 '도봉'이라는 편액을 받았다.

2) 조선 후기의 화원화가(1783~1837): 자는 원강(元綱), 호는 소당(小塘). 구름·초목·새 등을 잘 그렸고, 초상화에도 능해 태조의 어진을 그려 영흥부 선원전(永興府璿源殿)에 모신 것이 도적에 의해 훼손된 것을 다시 복원하여 경희궁(慶熙宮)에 모셨다. 그 공으로 등산첨사(登山僉使)에 제수되었다. 전통적인 수법을 계승하면서 독자적인 남종화의 세계를 수립한 화가이다. 작품으로 〈송하인물도(松下人物圖)〉 〈약산초상(若山肖像)〉 〈선인도(仙人圖)〉 〈전가독서도(田家讀書圖)〉 등이 있다.

도봉산 천축사

도봉서원(道峰書院)

인데 날이 저물었다.

조희룡 일행은 서원에 들어가 하룻밤 묵기를 하였다. 그러나 원생들은
조희룡 일행을 무뚝뚝하게 맞았다. 자고 갈 방 한 칸만 내주었을 뿐 끼니
때가 되었음에도 밥 먹어 보라는 말 한마디 없었다. 세 사람은 굶은 채 배
를 깔고 누웠으나 잠이 오지 않았다. 가을바람 소리가 쓸쓸하게 들려왔다.

3) 자는 학연(學淵), 호는 야항(野航). 화가 김덕형(金德亨)의 아들로 조선 후기 여항시
인이다. 글씨에도 능했으며 규장각 서리를 지냈다. 《풍요삼선(風謠三選)》에 〈북장기행(北
莊紀行)〉 등 4수가 실려 있다.

 《풍요삼선》은 1857년(철종) 간행된 위항시인(委巷詩人) 3백5명의 공동 한시집(漢詩集)
이다. 1737년(영조 13) 《소대풍요(昭代風謠)》가 간행된 이래 60년마다 그 시집을 공동
출판하는 전통이 이루어져 왔는데, 이 책은 그 세번째에 해당하는 것으로서 유재건(劉在
建)·최경흠(崔景欽)이 함께 엮었다. 1797년(정조 21)에 간행된 두번째 시집 《풍요속선(風
謠續選)》 이후 60년 동안에 활약한 위항시인들의 작품을 수록하였다.

 《소대풍요》는 시인 성재(省齋) 고시언(高時彦)이 엮은 서민 한시집으로 편자가 만년에
세조-영조 사이의 서인(庶人)·중인(中人) 등 이른바 위항인을 비롯하여 상인 출신의 시
인 1백62명의 시 6백85편을 모아 엮은 것이다. 이 책의 편찬을 계기로 그후 60년마다
위항 시인의 공동 시집을 엮는 관례가 생겨 서민 문학 발전에 크게 이바지하였다.

 《풍요속선》은 위항시인 3백3인의 두번째 공동 한시집으로 역관(譯官) 출신의 시인 천
수경(千壽慶)이 엮고, 장혼(張混)이 교정하여 1797년(정조 21)에 간행하였다. 1737년(영조
13) 이후 60년간의 시 7백여 수를 시인별로 엮고 각 체(體)를 혼용하여 읽기에 편하도록
하였다. 한국의 위항 문학을 이해하는 데 귀중한 시집이다.

조희룡이 일어나 이재관에게 말하였다.

"밥도 굶은 채 하룻밤을 지내게 되었으나 그래도 연하의 기운이 요기가 될 만하지 않나요? 이를 시화로 기록해 둡시다."

이재관은 조희룡보다 여섯 살 위이다. 이재관의 그림에 조희룡이 '가을 산에서 시를 찾다〔秋山尋詩圖〕'라고 제목을 붙이고 제화시(題畵詩)[4]를 썼다.

우연히 천축사를 찾아가다
제향받드는 서원에 와 문을 두드렸다.
이번 발걸음이 밥 얻어 먹자는 것 아니니
연하로 벌써 배가 불렀구나.[5]
偶向鐘魚地
來鼓俎豆家.
此行非乞食
已是飽煙霞.

원생이 두런거리는 소리를 듣고 들어왔다가 그림과 화제시를 보고 감탄하였다. 보통 솜씨가 아니었다. 그는 조희룡과 이재관에게 사죄하였다.

"찾아오는 유람객으로 서원이 여관처럼 되어 버려 정성껏 대접할 수 없었습니다. 어찌 신선들께서 행차하실 줄 알았겠습니까."

그는 서원의 종을 시켜 저녁상을 차려 올리게 하며 정성껏 대접하였다. 나머지 원생들도 나와 조희룡의 앞에 죽 늘어앉았디. 조희룡이 농담을 하였다.

4) 그림에 써넣는 시문을 말한다.
5) 조희룡, 실시학사고전문화연구회 역주, 《조희룡 전집》 중 《석우망년록》, pp.112-113.

"우리들은 신선으로 인간 세상을 놀러 다닌 지가 5백 년이나 되었소. 지금까지 누구에게도 들키지 않았는데 그대들에게 들키고 말았구려."

조희룡과 이재관은 시화를 몇 장 만들어 원생들에게 나누어 주었다. 돌아온 조희룡이 친구들에게 서원의 일을 이야기하자 모두들 배를 잡고 웃었다.

조희룡의 10대 시절 친구들 이재관·김예원이 돌연 출현하고 있는 도봉서원 일화는 많은 것을 알려 준다. 그들은 조희룡이라는 기록하기 좋아하는 친구 덕분에 묻혔을 뻔한 자신들의 행적을 역사에 남긴 행운아들이다. 이재관은 조희룡보다 여섯 살 위의 지기였다. 어려서 아버지를 여의고 홀어머니를 봉양하는 처지였다. 연노랑 산나리꽃처럼 비탈에 외롭게 핀 화가였다. 집이 가난하였으나 다행히 그림에 재주를 가지고 있어 그림을 팔아 가족의 생계를 꾸려 나갈 수 있었다. 이재관이 시는 하지 못한 반면, 김예원은 시를 좋아하였고 상당한 실력을 갖고 있었다.

이 기록은 20세의 조희룡이 시를 능숙하게 짓고 있음을 보여 준다. 10대부터 시짓기를 공부하고 있었음을 알게 해주는 근거가 된다.

이날의 기록은 젊은 시절의 이야기를 누에고치처럼 풀어낸다. 이재관이 가을산을 그렸고, 조희룡이 거기에 제화시(題畵詩)를 썼다는 사실은 20세 무렵의 젊은이들이 진경산수의 영향에서 벗어나고 있음을 짐작하게 한다. 그들이 진경산수화의 영향 아래 있었다면 그림에 '도봉산도'라는 제목을 붙였을 것이다.[6] 도봉산을 그렸으면서도 제목을 '도봉' 어쩌고저쩌고 하지 않고 '가을산에서 시를 찾다'라는 의미의 〈추산심시도(秋山尋詩圖)〉로 하고 있다. 이것은 이미 문인화의 제화이다.

20세의 조희룡이 원생들을 놀리고 있음이 재미있다. 서원이라면 양반

6) '김석신'이라는 조선 후기의 화가는 진경산수의 화풍으로 도봉산을 그린 다음 제목을 '도봉도'라 하였다.

의 자제들이 다니는 곳이고, 원생들은 대학생이라 할 수 있으니 서로 비슷한 나이였을 것이다. 그런데도 마치 몇십 살 차이가 나듯 점잖게 굴면서 그림과 시를 나누어 줄 정도이다. 원생들에게 전혀 꿀리지 않고 있다. 조희룡이 양반 가문의 자제이자 정신적 연령이든 학문적 실력이든 월등히 앞서고 있음을 입증하고 있다.

그리고 뜻밖에도 유교의 본거지 서원에서 자신을 신선에 비유하고 있다. 척하면 도교에 대한 인용이 나올 만큼 10대 시절부터 도교에 달통하고 있음을 알 수 있다. 친구들 역시 시와 문인화는 물론, 신선이 인간 세상에 돌아다닌다는 도교의 이야기까지 익히 알고 있었다.

청년 시인 장창(張昶)[7]

조희룡의 친구로 장창이 있었다. 그는 어려서부터 시를 좋아하였다. 그가 시를 좋아하였음은 당대 유명한 시인이었던 아버지 '장우벽'의 영향을 받았기 때문일 것이다. 훗날[8] '장창'은 자기의 집에 수여당(睡餘堂)이라는 편액을 걸었다. 그리고는 여러 사람을 초청하여 시회를 가졌다. 물론 조희룡도 초청받았다. 조희룡은 장창의 저서《수여당소집(睡餘堂小集)》

7) (1789-?): 호는 수여당(睡餘堂). 18세기의 여항(閭巷) 시인으로 유명한 장혼(張混)의 아들이다. 장혼(1759-1828)은 자가 원일(元一), 호는 이이엄(而已广)·공공자(空空子). 서울 출신 장우벽(張友璧)의 아들로, 1790년 대제학 오재순(吳載純)의 추천으로 교서관사준(校書館司準)이 되어 서적 편찬에 종사하였다. 인왕산의 옥류동(玉流洞)에 '이이엄'이라는 집을 짓고 문인들과 교유하였는데, 이이엄은 자족(自足)한다는 뜻이다. 천수경(千壽慶)·김낙서(金洛瑞) 등과 함께 위항 문인들의 시사(詩社)인 송석원시사(松石園詩社)의 핵심 인물로 활약하면서 1797년《풍요속선(風謠續選)》을 편집, 간행하였다. 또한 규장각 서리로 있으면서 홍석주(洪奭周)·김조순(金祖淳)·김정희 등 당대의 사대부 문사들의 지우를 받았다. 초서와 예서에도 뛰어났다.

8) 1818년 6월.

에 서문까지 써주는 사이였다. 시와 그림을 좋아하면서 새로운 문인화 사조에 영향 받은 젊은이들이 조희룡 주위에 무리지어 있었다.

놀량 김양원(金亮元)

조희룡의 친구 김양원은 큰 체구와 사나운 외모를 가졌다. 기세가 거칠어 모두 두려워하였다. 기생집을 찾아다니는가 하면 투전판을 찾아 떠돌아다니기도 하고 계집 하나를 사 저자에서 술을 팔게도 하였다. 놀량이었다.

시하고는 전혀 인연이 없을 것 같은 그가 특이하게도 시를 좋아하였다. 실력도 남못지 않았다. 꿈지럭거리며 시를 늦게 짓는 것을 수치로 여겼다. 속도만 빠른 것이 아니라 다른 사람이 열 구를 지으면 자기도 열 구를 짓고 백 구를 지으면 백 구를 지었다.

그는 자신보다 나이가 어린 조희룡의 시 실력에 제압당해 꼼짝하지 못했다. 억센 그가 몸이 허약하였던 조희룡을 누구보다 좋아하고 따랐다. 조희룡과 함께 시를 지으며 "연하의 기운을 빌려 내 뱃속의 기름지고 냄새 나는 것들을 씻어 버려야 시가 생길 것 같아" 하고 말했다. 김양원의 시이다.

가랑비 속 주렴을 드리우고 풀빛을 바라보고
사립문 앞 지팡이 짚고 새 우는 소리를 듣는다.
세월은 가 산중의 나무 늙어가고
연운 속 석루 높이 솟았네.[9]

9) 조희룡, 《호산외기》, 김양원전.

細雨垂簾看草色

柴門倚杖聽禽言.

歲月崢嶸山木老

煙雲扶護石樓高.

김양원은 시장통에서 투전하고 호색하고 계집시켜 술을 파는 놀량의 처지에서 언감생심 시를 할 수 있다는 것에 대해 행복해하였다. 조희룡도 그의 시가 술자리를 떠난 맑은 기운이 있다며 그를 인정했다. 알아 주는 사람이 있어 그래서였는지 김양원은 스스로 앞장서 시모임을 이끌었다. 사람들이 시모임에서 잡담이나 하면서 시간을 보내려 하면 시사의 뜻을 저버린다고 화를 내곤 하였다. 조희룡 주변의 친구들이 좋은 시모임을 유지할 수 있었던 것은 김양원의 이러한 성격에 힘입은 바 컸다.

맑고 고운 시의 세계

조희룡이 말을 타고 '소계(苕溪)'라는 곳을 지나갔다. 수천 마리의 갈매기떼가 만이랑 안개 낀 수면 위로 내려앉았다. 얼마나 아름다웠는지 말을 가는 대로 내버려두고 넋을 잃고 바라보는데 시 한 수가 떠올랐다. 시를 채 끝내지 못했는데 말이 길가 두꺼비에 놀라 펄쩍 뛰는 바람에 말 등에서 굴러떨어지고 말았다.

말에서 떨어질지라도 시를 짓고 즐김은 고급스러운 지적 유희였다. 시를 즐기지 못하면 지식인 취급을 받지 못해 조희룡은 20대를 전후하여 엄청난 양의 책을 읽으면서 시를 공부하였다. 시구를 다듬고 더 좋은 글귀를 찾기 위해 밤잠을 설쳤다.

조희룡은 시를 공부하면서 시가 인간의 내면 세계로 들어가는 통로임

을 알게 되었다. 또한 시가 가진 맑고 고운 세계에 마음을 빼앗겼다. 사회에 눈을 뜨던 20대, 조선 사회는 청신함이 사라지고 대신 속(俗)이라는 저급한 기운이 백성들의 마음을 가득 채우고 있었다. 관리들은 급속히 부패하였고, 청년들은 삶의 목표를 상실한 채 세속적 쾌락에 탐닉하였다. 조희룡도 이를 의식하고 있었다. 그래서 그는 "시문과 서화의 격이 무너짐은 속(俗)이라는 자에 있다. 이 한 글자의 무거움은 큰 기력이 아니고는 뽑아낼 수 없다. 인품도 마찬가지이다"라고 이야기하였다.

속의 개념을 굳이 일반의 저급한 풍속을 뜻한다고 해석할 필요가 없다. 그의 시대의 속은 풍속이라는 일반적 해석에 매달릴 한가한 시기가 아니었다. 당시 젊은 지식인이라면 누구나 속의 범람에 고민하지 않을 수 없을 정도였다.

"이러다가 나라가 망하고 말지."

그래서 젊은이는 어느 시대나 그 사회의 희망이다.

> 시란 청화의 보고요, 중묘로 들어가는 문이다.[10]
>
> 詩乃淸華之府, 衆妙之門.

청화(淸華)란 '맑고 빛남'이요, 중묘(衆妙)란 '뭇 절묘함'을 말한다. 20대의 조희룡이 속의 혼란상 속에서 맑은 빛과 지극한 아름다움으로 가는 길을 발견하였다. 그것은 시를 통해서였다.

10) 조희룡, 실시학사고전문화연구회 역주, 《조희룡 전집》 중 《한와헌제화잡존》, p.31.

김정희의 연행

조선의 인문학사에 홍대용에 이은 또 하나의 운명적 유학이 있었다. 그 것은 김정희의 청나라 방문이었다. 아버지 김노경(金魯敬)이 사신으로 선발되자 '자제군관'[11]이라는 직책으로 수행한 것이다. 그는 그곳에서 앞세 대가 다져 놓은 인맥을 통해 청나라의 학문과 문화에 접근할 수 있었다.

먼저 옹방강(翁方綱)[12]이란 이를 찾아갔다. 옹방강은 조선의 젊은이들에 게 중국의 석학으로 널리 소개되어 있었다. 그는 고서화와 탁본·서책 분 야 최대의 수집가이기도 했다.

중국의 인사들은 지체 높은 신분을 가진 김정희에 대해 '조선 제일 가 는 인물[經術文章 海東第一]'이라고 칭찬해 주었다. 김정희는 앞선 북학 파 선배들과는 달리 지체가 높았다. 조선의 엄격한 신분 사회에서 왕실 과 친척이 되는 당대의 실력자 집안의 적손이었으니 헤비급 젊은이라 해 도 과언이 아니었다.

교육의 중요한 방편으로 칭찬 기법이 있다. 칭찬받는 사람이 스스로 자 부심을 갖도록 하고, 또 수준 향상을 위해 자발적으로 노력하도록 한다. 김정희는 연경의 석학들로 받은 과분한 칭찬에 몸둘 바 몰라 하면서 스스 로의 수준 향상을 위해 발분의 노력을 하게 된다. 연경에서 칭찬 기법 세

11) 군관이란 사신을 경호하는 직책이었는데 사신들은 대부분 자신의 자제나 친척들 을 자제군관으로 임명해 중국에 대한 견문을 넓혀 주었다.

12) 중국 청대의 서예가·문학가(1733-1818): 호는 담계(覃溪). 1752년 진사가 된 뒤 광동(廣東)·호북(湖北)·산동(山東) 등의 학정(學政)을 거쳐 북경으로 돌아왔다. 《사고전 서(四庫全書)》의 찬수관(纂修官)을 지내고 내각학사(內閣學士)가 되었다. 서예는 당인(唐 人)의 해행(楷行)과 한비(漢碑)의 예법(隷法)을 배워 유용(劉墉)·왕문치(王文治)·양동서 (梁同書) 등과 함께 청나라 법첩학의 4대가로 꼽힌다. 경학(經學)·사학·문학에도 조예 가 깊었다. 탁월한 감식력으로 많은 제발(題跋)과 비첩(碑帖)을 고증하였다. 금석·서화 등 고증학에 조예가 깊었다. 김정희 등 우리나라의 학자들에게 큰 영향을 미쳤다.

례를 받은 24세의 젊은 김정희는 평생을 통해 중국 문화에 깊이 경도되었다. 그리고 그가 소개한 중국의 문예 이론은 조선의 문예계 인사들에게 깊고도 넓은 영향을 드리웠다.

진도에서 상경한 청년 '허유'와 대원군이 되는 '이하응'은 김정희를 곧 이곧대로 따르며 '정(正)'의 물줄기를 일으켰고, '조희룡'과 '전기'로 이어지는 한 무리의 젊은이들은 김정희와 지향점을 달리 하면서 '반(反)'의 산능선을 그려 갔다. '정'과 '반'의 문예 활동에 의해 조선땅에는 일찍이 볼 수 없었던 난만한 꽃의 시대가 열리게 되었다. 조선 화단 꽃보라의 촉발점이 되는 김정희는 그런 의미에서 역사적 행운아였다.

남쪽 바다의 물결무늬

훗날 김정희는 수제자 한 명을 거두게 된다. 그 운명을 점지받은 허유(許維)[13]라는 아이가 남쪽 바다에 조그만 물결무늬를 만들고 있었다. 그는 진도에서 태어났다. 어려서 허유라 했으나 나중 허련(許練)으로 이름을 바꾸었다. 어릴 적부터 그림에 관심이 많았다. 그러나 깡촌 진도에는 배울 만한 사람이 없었다. 좋은 병풍이 있다 하면 5리길도 마다하지 않고 찾아가 보았으나 무명 화가들의 그림은 그를 실망시켰다. 또 〈오륜행실도〉[14] 그림이 당대 명수의 작품이란 말을 듣고 그것을 얻어다가 여름 내내 베

13) 1809-1892. 자는 마힐(摩詰), 호는 소치(小癡). 진도 출신으로 후에 허련으로 개명하였다. 서화를 김정희에게 사사하고 벼슬은 지중추부사(知中樞府事)에 이르렀다. 글·그림·글씨를 모두 잘하여 삼절(三絕)로 불렸으며, 그 중에서도 특히 묵죽(墨竹)을 잘 그렸다. 글씨는 김정희의 글씨를 따라 화제에 흔히 추사체(秋史體)를 썼다.

14) 1797년 판각되었다. 그림의 화풍이 너무나 김홍도적이어서 그의 참여는 의심되지 않는다. 다만 김홍도 혼자 그린 것이 아니라 그의 주도하에 여러 화원이 동원되어 제작된 것으로 추측되고 있다.

끼면서 공부도 해보았다. 그러나 그것도 판자에 그림을 새겨 찍은 것이어서 산수화처럼 깊은 맛을 풍기지 않았다. 꼬맹이 어린 나이임에도 그는 좋은 그림 배우기를 간절히 희망하였다.

진경의 뒷걸음질

조희룡이 시를 배우고 김정희가 연경에서 신문물에 접촉하던 시절, 얼핏 보기에는 태평하였으나 시절은 지진을 시작하였다. 세도 정치가 빚은 어두운 소문이 사람들의 마음을 더 어둡게 했다. 양반가는 주지육림의 생활을 하였으나 일반 백성들의 처지는 참혹한 지경으로 떨어졌다. 김홍도의 〈타작도〉에 나오는 백성들의 웃음은 옛말이 되었다. 자신의 이름으로 된 한 뼘의 땅만 주어지더라도, 자신의 광에 한 됫박의 밀기울만 있더라도 대들지 않고 순종하였을 백성들이 마음을 바꾸었다.

1811년 12월, 조선땅을 뒤흔드는 대형 민란이 발생하였다. 홍경래(洪景來)[15]가 지역 차별과 세도 정치의 폐혜를 극력 비난하였다. 홍경래군은 거병 열흘 만에 별다른 저항을 받지 않고 청천강 이북 여러 고을을 점령하

15) 조선 후기 농민 반란의 지도자(1771-1812): 1801년(순조 1)에 우군칙(禹君則)과 병란(兵亂)을 논의한 뒤로 10년 동안 각지를 다니며 향촌의 유력자, 무술을 갖춘 장사(壯士), 그리고 부호를 끌어들여 봉기를 준비하였다. 평서대원수(平西大元帥)의 직책을 띠고 1811년 12월 18일 가산 다복동의 봉기로부터 만 4개월 동안 계속된 반란을 총지휘하였다. 1812년 4월 19일 관군에 의해 정주성이 함락될 때 전사하였다. 출신 지역은 평안도 용강군 다미동(多美洞)이고, 정확한 나이는 알 수 없으나 봉기 당시 42-43세였던 것으로 보인다. 아버지를 포함한 가계를 알 수 없으며, 아들만 넷인 집안의 셋째로 처 최소사(崔召史)와의 사이에 두 아들을 두었다. 유교는 물론 풍수(風水)에 상당한 소양을 지니고 있었으며, 서당에서 아이들에게 글을 가르치기도 한 지식인이었다. 그러한 바탕 위에서 민중의 희망을 반영하여 초인이 나타나 세상을 구원할 것이라는 정진인설(鄭眞人說)을 봉기의 이념으로 제시하였다. 민중들 사이에서는 저항과 변혁의 상징으로 인식되어 죽지 않고 하늘을 날아서 성을 빠져나갔다는 소문이 퍼지기도 하였다.

였다. 그들은 점령 관청의 창고를 열어 가난한 백성들에게 곡식을 나누어 주었다.

그러나 곧 반격이 시작되었다. 관군은 정주성을 포위하고 성 밑에 땅굴을 파고 들어가 화약을 장치하였다. 화약에 불을 댕기자 섬광 눈부시게 불길이 오르고 성벽은 굉음을 내며 파괴되었다. 무너진 성벽 사이로 뛰어 올라간 관군의 총에 홍경래가 맞아 쓰러졌다. 살타는 비린내 진동하던 정주성의 연병장에 체포되어 줄을 선 사람은 모두 2천9백83명이었다.

매달리며 애원하는 마른버짐 소녀와, 여자와 아이놈들을 제외한 1천9백17명 전원이 한꺼번에 참수되었다.

"살려 주세요. 난 살아 있어요."

구역질나는 거리였다. 아직 숨을 놓지 못한 목숨들까지 마구 들것에 싣거나, 아무렇게나 끌고가 구덩이에 던져 파묻었다. 짐승의 시절이었다. 그러나 뿔뿔이 흩어진 농민들 사이에서는 "정주성에서 죽은 홍경래는 가짜 홍경래다. 진짜 홍경래는 살아 있다"라는 소문이 떠돌아다녔다. 홍경래는 입에서 입으로 살아 돌아다니며 조선 사람들의 마음을 흔들었다. 백성들에게 조선과 왕을 부정하라고 속삭였다.

이런저런 난들이 전국적으로 확산되어 갔다. 조선이 부정되는 판에 법률이 인정될 수 없었고, 왕이 부정되는 판에 사대부의 권위가 인정될 수 없었다.

풀꽃 같은 친구들

조희룡이 평생의 친구들을 사귀었다.

유최진(柳最鎭)[16]은 의원의 아들로 부유하게 자랐다. 6대에 걸쳐 의업을 세습한 집안 출신이었다.[17] 그는 어린 시절 아버지 서재에서 중국의 그

림 입문서인《개자원화보》를 발견하여 혼자서 그림 공부를 하였다. 이기복(李基福)[18]도 의학을 공부하였다. 특히 혈과 침에 대한 공부를 열심히 하여 침을 잘 쓰는 의원이 되었다. 그도 시를 좋아하였다. 유최진이 방대한 시를 남겼는데 그 대부분이 이기복에게 준 것이었다.

오창렬(吳昌烈)[19]은 가난한 집 아들이었다. 백성 모두가 가난과 싸우고 있었으니 그에게만 한정된 것은 아닐 것이다. 당시의 가난은 개인 차원을 떠나 국가적 차원으로 확대되었다. 지방은 물론 서울에서까지 양곡 고갈로 인한 폭동이 일어나고 있을 정도였다. 가난했던 오창렬은 아무 곳에나 뿌리를 내리는 질긴 잡초의 생명력을 가져야 했다. 그는 가난을 이겨내기 위해 의원이 되기로 마음먹고 약초에 대한 공부를 시작하였다.

조선 진경 사망 사건

이 무렵 사람들은 엇갈린 행보를 걷고 있었다. 조희룡의 친구들이 생계의 방편으로 의술을 공부하고 있을 무렵, 땅에 묶여 오도가도 못하는 일반 백성들은 견디지 못해 난을 생각하거나 유곽으로 빠지고 있었고, 조선의 화가들은 그림이 나아갈 길을 놓고 고민하였다. '조선 백성의 삶을 그림에 담는다'는 자랑스럽던 진경의 이념이 이제는 전혀 자랑스럽지 않

16) 조선 후기의 화가(1791-1869): 호는 정암(鼎盦). 조희룡의 친구로서 벽오사의 중심 인물이다. 문예 활동에 대한 풍부한 자료가 담겨 있는《초산잡저(樵山雜著)》《초산만고(樵山漫稿)》등이 전한다.

17) 강명관,《조신 후기 여항문학 연구》.

18) 조선 후기 여항 문인(1791-?): 호는 석경(石經).《풍요속선》의 발문을 쓴 진우당 이덕함(眞愚堂 李德涵)의 손자로 직업은 의원이다. 유최진과 함께 조희룡의 절친한 친구로서 벽오사의 동인으로 활동하였다. 한때 전라남도 고금도로 유배를 간 적이 있었다.《석경학인신유초(石經學人神遊草)》가 전한다.

19) 조선 후기 위항 시인: 호는 대산(大山). 조희룡의 평생 친구이다.

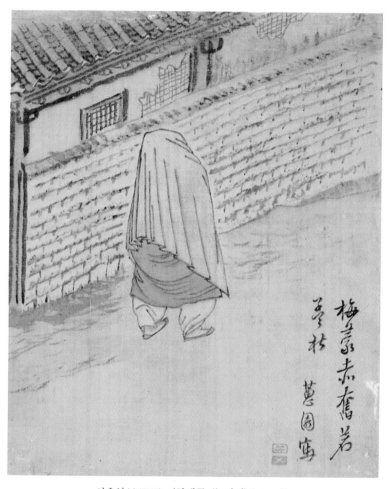

신윤복(申潤福), 〈처네를 쓴 여인〉(1829년)
종이에 채색, 28.3×19.1cm, 국립중앙박물관

았다.

19세기의 화가들은 거의 몇 년 주기로 터지기 시작한 민란의 현상을 그림에 담을 수가 없었다. 그것은 정치의 영역이지 그림의 영역이 아니라고 생각했다. 백성들의 삶을 그대로 그림에 담는 일은 이제 부끄럽거나 두려운 일이 되었다. 그래서 그들은 격렬하게 요동치는 왕조말 백성들의 고통을 외면했다. 현장을 떠난 진경은 생명을 다하였다.

진경이 역사적 소임을 마치고 대단원의 막을 내리려 하고 있었다. 시작이 급격하고 전면적이었던 것처럼 소멸도 그랬다.

백성들과 함께 울고 웃었던 진경이 먼길을 떠나기 위해 인사를 하러 왔다. 최후의 인사는 신윤복에 의해 행해졌다. 신윤복은 역사의 흐름을 알고 있었다. 그는 진경 시대의 마침표를 찍어야 할 작품과 시기를 고르고 있었다. 그러던 그는 1829년 〈처네를 쓴 여인〉이라는 별로 주목받지 못하는 그림을 그렸다. 그러나 이 그림은 매우 중요한 것이다. 그토록 자부심을 주었던 조선 진경의 사망 신고서이기 때문이다.

진경은 그림 속의 여인처럼 처네를 쓰고 조선의 화단에서 총총히 사라져 갔다. 물론 이 그림 뒤에도 진경의 작품은 있었을 것이다. 그러나 그것은 의미를 잃어버린 손질에 불과하다. 진경은 길 몰라 울고 있는 조선을 역사의 뒷길에 남겨두고 〈처네를 쓴 여인〉처럼 떠나갔다. 이것이 조선 진경이 '급속히' 퇴조해야 했던 속사정이었다. 조선 진경 사망 사건이라는 미스터리에 대한 답변이다. bye, 진경! See you after, 진경!

이야기 둘
———
길의 모색

1
그림 세계

고증학(考證學)의 승리

 북한산 비봉을 땀 흘리며 오르는 사람이 있다. 그곳에는 신비한 전설의
비석 하나가 있었다. 어떤 사람들은 그것을 '도선국사비'라 하기도 하였
고, 또 어떤 사람들은 무학대사가 조선초 서울자리를 찾기 위해 산봉우리
에 이르렀을 때 "무학(無學)[1]이 잘못 찾아와 이 비에 이르렀다[無學誤尋到
此碑]"라고 새겨 놓은 비석이라고도 하였다. 비바람에 글자가 마모되어 알
아볼 수 없었다. 그럼에도 사람들은 확인도 해보지 않고 전해 오는 이야기
만을 진실로 믿고 있었다.

 김정희가 청나라 고증학의 가르침대로 실사구시(實事求是)를 주장하며
확인에 나섰다. 고증학은 무징불신(無徵不信)이고 의심나면 확인해야 했
다. 1816년 7월, 진흥왕순수비(眞興王巡狩碑) 재발견은 이러한 학문의 힘
에 의해 이루어졌다. 젊은 김정희가 비바람에 마모된 글자를 하나하나 짚

 1) 무학대사는 고려말 조선 전기의 승려로 속성은 박(朴), 이름은 자초(自超), 호는 무학
이다. 18세에 출가하여 소지(小止)에게서 구족계를 받고 승려가 되었다. 용문산 혜명(慧明)
에게서 불법을 배운 후 묘향산에서 수도하였다. 1353년(공민왕 2) 원(元)의 연경에 유학
하여 혜근(惠勤)과 지공(指空)으로부터 가르침을 받고, 1356년(공민왕 5)에 귀국하였다.
1392년 태조에게 불려 왕사(王師)가 되어 도읍지를 물색하였다. 그후 금강산 금장암(金
藏庵)에 머물다가 1405년 세상을 떠났다. 경기도 양주군 회천읍 회암리(檜巖里)에 무학의
묘비가 있다.

어 가며 해독해 보니 그것은 도선국사비도 무학대사비도 아닌 신라의 진흥왕순수비였다.

놀라웠다. 실사구시의 고증학이 책상 위의 빈 이론 빈 이야기로 그치지 않고 구체적 현실에 적용될 수 있다는 힘을 보여 주었다. 고증학의 승리였다. 그때까지도 사람들은 청나라 신문물의 효용성에 대해 1백 퍼센트 확신하지 못하고 있었으나 이제 실사구시라는 학문의 호소력이 흰 구름 사이 푸른 하늘처럼 선명하게 드러났다.

수집 취미

조선에 중국 서화 골동에 대한 수집 취미가 유행했다. 청나라제라 하면 물불을 가리지 않았다. 조희룡도 침식을 잊고 중국 서화 골동 수집에 매달렸다. 전에는 하찮은 기와조각이나 자갈더미처럼 보이던 것들이 갑자기 귀하게 여겨졌다. 좋은 서화 골동을 얻으면 장수가 보검 한 자루를 습득하는 것처럼 기뻐했고, 좋은 먹 하나 얻는 것을 수군제독이 1천 척의 군량미를 보급받는 것처럼 기뻐하였다.

특히 벼루 수집마니아였다. 좋은 벼루를 보면 무슨 수를 쓰든지 손에 넣고야 말았다. 조희룡의 컬렉션 목록에는 '선화난정연(宣和蘭亭硯)' '기효람옥정연(紀曉嵐玉井硯)' '임길인풍자연(林吉人風字硯),' 이름만 들어도 황홀한 수십 개의 명품이 추가될 수 있었다.

조희룡은 자신의 벼루 중 '기효람옥정연'을 유달리 애지중지했다. 그는 생각지도 못한 행운으로 이를 손에 넣었다. 우연히 들른 골동품 가게에서 진흙을 구워 만든 벼루 하나를 발견하였다. 벼루 뒤에는 '수사고전서지연(修四庫全書之硯)'이라 새겨져 있고, '기윤(紀昀)'[2]이라는 두 글자가 서명되어 있었다. '기윤'은 청나라 사람 '기효람(紀曉嵐)'으로서 《사고

전서》편찬을 총괄한 인물이다.

조희룡의 머릿속에 생각 하나가 퍼뜩 스쳐 지나갔다.

"혹 기윤이 《사고전서》를 편수하면서 사용하던 벼루가 아닐까?"

주인에게 먹을 가지고 오라 하여 갈아 보았다. 느낌으로 감정해 보기 위해서였다. 마치 볶는 솥에 밀랍을 바르는 듯한 느낌이 손끝에 와닿았다. 원래 명품 벼루는 먹을 갈 때 볶는 솥에 밀랍을 바르는 느낌이 있어야 한다. 느낌으로 보아 틀림없이 진품이었다. 흠이 있다면 벼루를 물에 담글 때 먹물이 물풀이 물에서 떠오르듯 움직여야 하는데 그러지 않는다는 점뿐이었다.

조희룡은 주머니 속의 돈을 모두 털어 주고 그 벼루를 수중에 넣을 수 있었다. 기쁘고 사치스러웠다. 너무도 좋아 밥 먹는 것도 잊었다. 조희룡은 '기효람옥정연(紀曉嵐玉井硯)'이라 이름짓고 오르가슴에 빠진 듯 황홀하고 몽롱한 마음으로 매만졌다.

그림 시작

조희룡은 1818년경 나이 30이 되었을 무렵 그림을 시작한다. 몇 가지 근거가 이를 알 수 있게 한다.

조희룡은 시를 먼저 공부하였다. 곁에 그림 친구와 시 친구가 있었음에

2) 중국 청 중기의 학자(1724-1805): 자는 효람(曉嵐) 춘범(春帆), 오는 석운(石雲). 1754년 진사에 급제하여 한림원 편수(編修)가 되었고, 1768년 한림원 시독학사(侍讀學士)가 되었다. 그러나 죄인이 되어 신장(新疆) 우루무치에 유배되었다가 1771년 한림원 편수에 복직하였다. 1773년 칙명으로 《사고전서》 편집 사업의 총찬수관(總纂修官)으로 10여 년간 종사하였다. 이때 많은 학자의 협력을 얻어 《사고전서총목제요(四庫全書總目提要)》 2백 권을 집필하였다. 예부시랑(侍郎)·병부상서(尙書)를 역임하였고, 1805년 예부상서협판대학사(協辦大學士)로 있다가 죽었다.

도 그때까지는 시만 짓고 있었다. 나리꽃 이재관은 그림만을 그리는 친구였으나 놀량 김양원은 시를 좋아했다. 30세가 되는 해 조희룡은 마을 친구 장창의 집에 개최된 시회에 초청을 받았다. 조희룡은 30세 이전까지 시를 매개로 친구들과 교류하고 있었다.

시를 먼저 하고 그림으로 들어갔음을 짐작케 하는 기록도 있다. 만년 기록인 《석우망년록(石友忘年錄)》을 보자.

"시로써 그림에 들어가고 그림으로써 시에 들어가는 것은 한 가지 이치이나. 요즘 사람들은 시를 지으면서도 그림이 무엇인지를 알지 못한다."

시를 통해 그림으로 들어갔던 자신의 경험을 되살리면서 후배들이 시를 뗀 다음에는 그림에 들어가야 하는데 그러지 않고 있다고 개탄한다.

하지만 29세인 1817년경이면 조희룡은 이미 문인화에 심취해 있다. 그해 조희룡에게 큰아들이 태어났다. 결혼하고 10년이 지나도록 아들이 없자 아내가 의견을 물었다.

"절에 가 아들을 빌어 보고 싶은데 이녁 생각은 어떤가요?"

"하늘이 사람을 태어나게 하려면 기도하지 않는다고 태어나지 못하겠는가? 무릇 자식이 있고 없음은 가문의 운수에 관련되는 것이지, 사람의 힘이 미칠 바가 아니라오."

그러다가 아들이 태어났으니 어떠한 경사였는지 짐작이 갈 만하다. 조희룡은 하늘에 별을 매다는 마음으로 금줄에 숯과 고추를 매달고 아들의 이름을 규일(奎一)이라 작명하였다. '규(奎)' 자는 문운(文運)을 주관한다는 별의 이름이다. 글운이 뻗어 나가기를 바라는 마음으로 이름을 지은 것이다. 이름보다 규일의 태몽이 심상치 않다. 한해 전 조희룡이 붉은 난초가 뜰에 가득 자라는 꿈을 꾸었다. 하도 상서로워 '홍란음방(紅蘭吟房)'이라고 편액을 만들어 서재에 내걸었다.

홍란이 꿈에 나올 정도이니 이때쯤 난을 가까이하고 있었다는 방증이다. 만년에 파도 꽃 피는 섬 임자도에 유배 가 자신의 오막살이집에 '만

구음관(萬鷗碰館)'이라는 편액을 내걸었다. 수많은 갈매기를 그리면서 '만구음관'이라 했다면 수많은 난을 그렸기에 '홍란음방'이 되었을 것이다. 문운을 주관하라는 규일의 이름은 시에 가깝고 붉은 난이라는 태몽은 그림에 가깝다.

조희룡은 무엇엔가 몰두하면 침식을 잊을 정도로 집중하는 성품이었다. 서화 골동에 몰두하면서 침식을 잊었고, 그림 공부에 몰두하면서 술과 고기를 먹지 않았다. 이 말은 서화 골동 수집 시기와 그림 시작 시기가 일치함을 말하는 내용이다. 정황으로 보아 침식을 잊는 몰두의 시기는 조희룡 나이 30세 무렵이었다. 조희룡이 26,7세 때 부모를 잃었으니 부모 사망 직후이다. 조희룡은 3년간 시묘살이를 하면서 어머니(1814)와 아버지(1815)를 여읜 빈 마음을 서화 골동 수집과 그림 공부로 채웠던 것 같다.

조희룡이 그림을 시작하게 된 개인적 계기는 건강을 걱정하는 주변의 권유 때문이 아니었을까 생각된다. 난과 매화 그림에 붙인 자신의 제화(題畵)에 '성령을 치유할 수 있고, 수명을 연장시킬 수 있다' 하여 난과 매화의 장수 기능에 상당히 집착하고 있다.

조희룡이 어려서 매우 허약하였음을 상기할 필요가 있다. 원래 약골이었던 그가 부모상을 당해 3년간의 무리한 시묘살이[3]를 하다 건강을 해쳤을 개연성이 충분하다. 친구들, 아마도 이재관이 건강을 해친 그에게 그림을 권유하였을 가능성이 가장 높다.

"불로초는 사람을 무병장수하게 할 수 있으나 구하기가 쉬운 일이 아니어서 다른 방법이 필요하다."

그것이 무엇이냐고 묻는 조희룡에게 이재관이 답했다.

"세상에는 사람에게 유익함을 주는 것들이 있다. 돌은 사람을 준수하게

3) 시묘살이의 평가는 그의 저서 《호산외기(壺山外記)》에 너무도 강조되어 있다. 시묘살이를 하지 않았다면 저서에 그처럼 강조할 리가 없을 것이다.

하고, 대나무는 사람을 차갑게, 달은 사람을 외롭게, 꽃은 사람을 운치롭게 하는데, 특히 매화와 난은 사람을 오래 살게 한다."

"매화와 난이 사람을 오래 살게 해?"

"그것들은 사람의 마음을 치유하거든. 매화와 난을 곁에 두고 사랑하면 오래도록 살 수 있을 것이다."

어렸을 때 할머니와 찾아갔던 각심사 하늘 위로 은빛 송사리떼 처럼 날아 올라가던 매화 꽃잎들이 환영처럼 나타났다. 할머니와 함께 있던 여인들의 분홍빛 웃음소리도 꽃잎처럼 흩날렸다.

"매화를 본 일이 있지. 예쁜 꽃잎이었어."

조희룡의 출생지

조희룡은 서울시 노원구 월계동 600번지 각심 마을에서 태어나 자랐던 것으로 보인다.

그의 출생지를 어떻게 추정할 수 있을까? 그것은 그의 가족 선영 소재지 분석을 통해 가능하다. 가족 선영은 대대로 살아가는 근거지로부터 멀지 않은 곳에 조성되는 법이다. 더구나 당시는 부모 사망 후 3년 동안 시묘살이를 하여야 했으니 세거지로부터 멀리 떨어질 수가 없었다. 조희룡 가족들의 매장지 분석을 통해 조희룡의 출생지를 추적해 보자. 조희룡은 1814년 어머니 전주최씨를 여읜데 이어 다음해 6월에는 아버지마저 잃었다. 조희룡은 부모의 묘를 양주군 노해면 무수리[4] 도봉산 아래에 합장하였다.

양할아버지 부부의 묘도 양주군 노해면 월계리 응봉산 아래[5]에 있다.

4) 지금의 노원구 공릉동 일원이다.

조희룡의 8대조·증조·친할아버지 묘도 월계동에 있던 각심사 선영에 썼다[6] 한다. 8대조·증조·할아버지의 묘가 모두 노원구 월계동 주변에 분포되어 있다. 이는 8대조 이래 후손들이 오늘의 서울시 노원구 월계동 일대에서 대대로 세거하였음을 말하고 있다. 따라서 조희룡은 집안의 세거지인 노원구 월계동 인근에서 태어났을 것이다.

다른 자료로도 이 추정의 현실성을 뒷받침한다. 조희룡은 20대 이후 친구들과 어울려 도봉산 자락의 천축사나 망월사(望月寺)에 놀러다니고 있다. 두 절은 노원구 월계동에서 그리 멀지않은 곳에 있다. 결국 집 주위의 산과 절들을 찾아다닌 것이다. 당시의 교통 여건으로 볼 때 너무도 당연한 젊은이들의 놀이 반경이다.

조희룡 집안의 선영 부근에 있던 각심사는 서울시 월계동에 있던 자연부락 각심 마을에 있었다. 절은 없어졌지만 절 뒷편에 각심재[7]라는 재실이 남아 있어 그 이름을 오늘날까지 전해 주고 있다.

각심 마을 주민들은 매년 음력 10월 각심제라는 동제(洞祭)를 지냈다. 조선 태종 때 질병과 흉년으로 나라 안의 민심이 흉흉해졌다. 주민들이 마을 뒷산 각심사를 찾아가 도움을 청했다. 스님의 말에 따라 제를 올리자 그후 마을에는 풍년이 계속되고 전염병도 돌지 않았다. 조희룡도 이러한 전설을 들으며 각심사 주위, 어쩌면 각심 마을에서 태어나 그곳에서 젊은 시절을 보냈을 것이다.

조희룡은 27세 때 아버지를 여읜 후 가장이 되어 할머니를 모셨다. 당연히 조희룡은 할아버지 조덕인(趙德仁)과 아버지 조상연(趙相淵)[8]의 재산을 물려받았다. 조희룡은 부유한 생활을 하였음이 틀림없다. 그의 친구 유최진은 조희룡의 새로 지은 집이 1만 간에 달한다고 과장해 술회할 정

5) 지금의 노원구 월계동이며, 응봉산은 매봉산으로 월계동 인덕대학 뒤편에 있다.
6) 평양조씨 족보.
7) 서울시 지방 민속 자료 제16호이다.

도[9]였다. 이러한 세습의 부가 있어 친구들처럼 젊어서부터 생계의 현장
에 나서지 않아도 되었고, 시회에 참여하고 서화 골동을 수집하는 고급스
러운 취미 생활을 영위할 수 있었다.

들꽃처럼

오창렬과 그의 가족은 메마른 땅에도 자신들의 삶을 뿌리내리는 야생
초의 힘을 갖고 있었다. 오창렬은 열심히 공부한 끝에 마침내 의관이 되
었다. 그리고 연경에 사신으로 가는 김노경(金魯敬)[10]을 수행하게 되었다.
김노경은 김정희의 아버지이다. 오창렬은 연경 방문길에서도 천성의 성

8) 조희룡의 가계를 분석해 보면 아버지의 양자 입적, 동생의 양자 출계, 막내아들의
양자 출계 조희룡의 전후 삼대는 양자로 점철되고 있었다. 평양조씨 족보에 따르면 조희
룡의 증조할아버지 조태운은 조덕기 · 조덕순 · 조덕인(趙德仁)의 삼형제를 두었다. 그 중
조덕순은 삼형제를 두었는데 동생 조덕인이 자식을 낳지 못하고 젊은 나이에 사망하자
둘째아들 조상연을 양자로 주었다. 조상연은 조희룡의 아버지이다. 조덕인은 인산첨사
를 지냈으나 34세의 젊은 나이로 사망하였다. 나이로 보아 조덕인은 생전에 양자를 들
이지 않았을 것이다. 조덕순은 아들 없이 죽은 동생에게 여섯 살박이 둘째아들 조상연을
양자로 보내 그의 제사를 받들고 제수 경주김씨(慶州金氏)를 모시도록 했음이 분명하다.
조희룡이 태어나기 13년 전의 일이었다. 청상이 된 조덕인의 처 경주김씨는 비교적 장수
하여 조상연은 양어머니보다 먼저 사망하고 말았다.

9) 三槐蔭廣庭萬開庇履屋(新構屋宇)(유최진《病吟詩草》 6).

10) 조선 후기의 문신(1766-1840): 본관은 경주, 자는 가일(可一), 호는 유당(酉堂). 서예
가 추사 김정희의 아버지이다. 1805년(순조 5) 증광문과에 병과로 급제하여 지평으로 등
용되었다. 승지 · 이조참판 · 평안도 관찰사 등을 두루 거쳐 이조 · 예조 · 병조의 판서, 대
사헌 등을 역임하였다. 1809년 동지(冬至) 겸 사은부사(謝恩副使)로, 1822년에는 동지사
(冬至使)로 청나라에 다녀왔다. 익종이 대리청정(代理聽政)할 때 김로 · 홍기섭(洪起燮) 등
과 같이 중직에 있으면서 전권을 휘둘렀다는 죄와 이조원(李肇源)의 옥(獄)을 밝히지 않았
다는 죄로 인하여, 1830년에 탄핵을 받아 전라도 강진현 고금도(古今島)에 위리안치(圍
籬安置)되었다. 글씨를 잘 썼기 때문에 아들 정희에게 큰 영향을 끼쳤다. 작품에 글씨《신
라경순왕전비(新羅敬順王殿碑)》《신의왕후탄강구묘비(神懿王后誕降舊墓碑)》 등이 있다.

품을 잊지 않고 세도가 김노경 집안과 깊은 관계를 맺었다.

오창렬의 맏아들 오규일(吳圭一)[11]이 철필(鐵筆)[12]에 솜씨가 있자 그것도 버리지 않았다. 오창렬은 김정희가 중국 연경에서 금석학(金石學)을 배워 왔다는 말을 듣고 김정희에게 보내 가르침을 받도록 하였다. 기회가 주어지면 놓치지 않고 고리를 끼웠다.

"조선에는 지난 2백 년 이래 소자인[13]을 새김에 쓸 만한 솜씨가 없었다. 다만 이인상이라는 이가 있어 소자인에 뛰어났을 뿐이다. 근래에 한석봉(韓石峰)[14] 무리들이 소자인을 좀 새긴다고 했으나 이인상의 경지에는 꿈에도 이르지 못한다."

김정희가 한 말이다. 그의 성격 하나가 불거져 나온다. 누군가를 칭찬하기 위하여 누군가를 무시하는 프로그램이 그에게 입력되어 있었다. 이인상을 칭찬하기 위하여 한석봉과 그의 동료들을 '한석봉의 무리'라 무시하고 비하해 버리는 것이다. 이 내재된 프로그램으로 말미암아 그의 인생은 곡절을 겪게 된다. 그러나 오규일은 김정희의 지도를 받으며 봄날 쑥쑥 자라는 야생들꽃의 풀대처럼 실력이 자랐다. 그의 철필 새김 솜씨에 순정하고 귀중한 맛이 생겨났다.

11) 호는 소산(小山). 조희룡의 평생지기 의원 오창렬의 아들. 전각에 뛰어나 궁중에 채용되어 규장각의 가각감(假閣監)을 지냈다. 당시 궁궐의 여러 각이 그의 손에 의하여 이루어졌다. 1851년 조희룡·김정희·권돈인과 함께 조정의 전례 문제에 개입하였다는 죄목으로 유배 조치되기도 하였다.

12) 새김칼질.

13) 작은 도장 글씨 새김.

14) 조선 중기의 서예가(1543~1605)· 본명은 한호(韓濩). 자는 경홍(景洪), 호는 석봉(石峯)·청사(淸沙). 개성 출생. 왕희지(王羲之)·안진경(顏眞卿)의 필법을 익혀 해(楷)·행(行)·초(草) 등 각 서체에 모두 뛰어났다. 1567년(명종 22) 진사시에 합격하고 천거로 1599년 사어(司禦)가 되었으며, 가평군수를 거쳐 1604년(선조 37) 흡곡현령·존숭도감(尊崇都監) 서사관(書寫官)을 지냈다. 그동안 명나라에 가는 사신을 수행하거나 외국 사신을 맞을 때 연석(宴席)에 나가 정묘한 필치로 명성을 떨쳤다. 그의 필적으로《석봉서법》《석봉천자문》등이 모간(模刊)되었고, 친필은 별로 남은 것이 없으나 그가 쓴 비문(碑文)은 많이 남아 있다.

2
대안의 모색

이재관의 맑음

　탁한 냄새로 천지가 역겨웠을 때 한줄기 맑은 꽃향기가 바람에 실려 날아왔다. 그것은 조희룡의 친구 이재관으로부터였다. 이재관의 맑은 정취는 일품이다. 신윤복과 이재관의 그림을 비교해 보면 그 영혼의 맑음은 비교를 절한다. 신윤복의 진경이 탁한 물이라면, 이재관의 문인화는 열목어가 사는 깊은 산 속의 맑음이다.

　사람들은 상하 1백 년 사이에 이재관만한 그림 솜씨[1]는 없다고 하였다. 맑음을 비교의 중심 가치로 놓은 표현이다. 현대에 사는 법정 스님도 이재관의 〈오수도(午睡圖)〉라는 그림에 함빡 빠졌던 즐거운 경험을 이야기하고 있다.

　"'한국 미술 특별전'이 열린 적이 있었다. 그때 나는 소당 이재관이 그린 〈오수도〉에 반해 세 차례나 전시장을 찾아갔다……. 그림의 분위기가 어찌나 마음에 들었던지 뻔질나게 덕수궁을 드나들었다. 거처로 돌아와 샘물을 길어다 〈오수도〉의 분위기를 연상하면서 차를 달여 마시곤 했다. 그

1) 일본까지 그림 솜씨가 알려져 일본인들이 동래왜관을 통해 그의 꽃 그림과 새 그림을 사갔다.

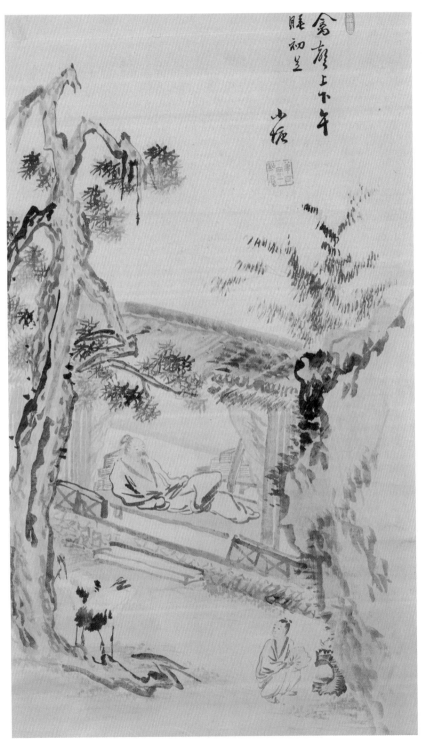

이재관(李在寬), 〈오수도(午睡圖)〉
수묵담채(水墨淡彩), 122×56cm, 호암미술관

그림이 우표로 발행되었을 때 한꺼번에 1백 장이나 사두고 쓰기도 했다."

속기의 극복

조희룡과 이재관이 사귀던 20대 젊은 시절, 조선 사회에는 속기(俗氣)가 구석구석 퍼져 있었다. 버팀목 성리학의 권위가 흔들리자 돈과 자리가 오갔다. 관리들은 백성들의 고혈을 짜내었다. 선비들은 색정과 도박에 빠져 들어갔고, 아낙들은 유곽에 흘러들었다. 모두가 탐욕스럽고 저속했다. 조선의 젊은이들은 속기의 역겨움에 구토하였을 것이다.

조희룡의 기록이다.

"시문과 서화의 격이 무너짐은 '속(俗)'이라는 한 글자에 있다. 이 한 글자의 무거움은 큰 기력이 아니고서는 뽑아낼 수 없다. 인품 또한 그러하다. 사람의 속됨은 어떠한 약물로 다스릴 수 있을 것인가?"

그들은 속기를 조선이 당면해 있는 본질적 문제로 인식하였다. 그리고 대안을 모색했다. 정치 · 사회 · 경제 전 분야에 걸쳐 거칠게 도입되었던 신문물을 섭렵하던 중 중국의 남종문인화에 흥미를 가졌다. 거기에서 그들은 영혼까지 씻어 주는 맑음을 발견하였다. 그것을 발견하였을 때의 기쁜 마음이 손에 잡힐 것 같다. 이재관에 반했던 법정 스님처럼 그들은 문인화에 매달리면서 그것의 맑음이 조선땅과 사람들에게 흘러 들어갈 수 있기를 희망했을 것이다. 맑음에의 열렬한 추종이 문인화 운동의 추진력이 되었다.

젊은이들은 영혼의 탈속을 지향하는 맑은 문인화의 세계에 집착했다. 현실의 비릿함을 그림으로나마 정화하고자 했던 것이다.

화가들의 대안 모색에는 정(正)에서 반(反)으로의 교체 과정이 선명하다. 진경의 현장주의는 문인화가 가진 관념 세계로 대체될 수 있었고, 진

경의 색정적 속기가 가진 문제점은 문인화의 고답적 이상주의로 해소될
수 있었으며, 조선 진경의 폐쇄적 국수주의는 문인화가 가진 개방적 국제
주의로 극복될 수 있었다.

　김정희처럼 중국을 다녀온 이들[2]은 물론 이재관과 조희룡처럼 중국에
가보지 못한 젊은이들도 중국 남종문인화에 빠져들었다. 그들은 중국에
서 수입되어 온 그림 이론서들을 탐독했고, 중국 화보(畫譜)를 구해 대가
들의 솜씨를 흉내냈다.

2) 김정희는 중국의 금석서화와 문인화에 관심을 가졌다. 그는 옹방강(翁方綱)의 영향
아래 옹방강이 좋아하는 금석서화와 소동파(蘇東坡)의 문인화론을 수입하였다.

3

알록달록 그림방

강설당(絳雪堂)의 열중

조희룡은 이재관과 사귀며 그림을 시작하였을 가능성이 매우 높다. 시를 통해 그림의 세계로 걸어 들어갔던 20대 후반 그의 곁에 있던 사람은 이재관이었기 때문이다.

그때는 중국 남종문인화를 배우고 싶어도 가르쳐 줄 사람이 없던 시절이었다. 중국의 화본을 놓고 문인화의 이치를 스스로 터득해야 했다. 조희룡은 자신의 그림에 대해 "누군가로부터 배우지 않고 우연히 난을 그리기 시작하였는데 옛사람의 그림과 같았다"고 말한다. 체계적으로 배우지 않았다는 말이다.

조희룡은 자신의 그림방 이름을 '강설당(絳雪堂)'이라고 하였다. 진홍빛 색깔을 의미하는 진홍강(絳)과 눈설(雪)자를 조합한 것이다. 그림을 그리다가 튄 진홍빛 눈빛 물감으로 벽면과 기둥이 온통 아롱져 있었기에 '알록달록'을 방 이름으로 한 것이다. '알록달록 그림방'에서 시를 그림으로 형상화하면서 예술의 세계에 빠져 들어갔다.

여기저기서 시회가 열려 조희룡을 유혹하였고, 맑고 따뜻한 날씨와 숲속의 새가 지저귀며 조희룡을 잡아끌었다. 그러나 조희룡은 좋아하던 시모임도, 화창한 날씨의 야외 나들이도 포기하였다. 술과 고기도 가까이하지 않았다. 세상의 어지러움을 전하는 사람들도 만나지 않았다.

대신 조희룡은 매화와 난의 유혹에 넘어갔다. 은은하면서도 격조 높은 아름다움에서 현실의 어지러움과 혼탁함을 씻어 주는 영약을 찾았다. 매화는 꿋꿋하게 피어 기개가 고결하였고, 난은 청절하고 수려하여 선비의 지기에 알맞았다. 이들이 조희룡의 벗이 되어 주었다. 화선지 위에 펼쳐지는 그림 세계, 그곳이 자기가 살아야 하는 세상이었다.

아침부터 시작하여 해가 저물도록 매달렸다. 길 가다가 돌부리에 채여 넘어지면서도 그림 세계를 생각하였다. 잠속에서조차 그림을 꿈꾸었다.

기초 묵란법

줄기 하나에 꽃이 하나가 피어오르면 난초이고, 꽃이 네다섯 개이면 혜초라 했다.

난잎을 그리면서 손을 왼쪽에서 시작해 오른쪽으로 끌면 순이요, 오른쪽에서 왼쪽으로 끄는 것은 역이었다. 순과 역을 익혀 좌우 필법을 다 잘할 수 있어야 했다. 난잎은 한 획으로 그리되 삼전의 묘를 살려야 했다. 삐침과 깎여 나감이 난잎의 머리와 배, 그리고 발에 있어야 한다. 잘못되기 쉽다. 그러나 붓을 다시 대어 고치면 안 되었다.

난 그림은 배울수록 어려움을 더해 갔다. 한 획에 의미를 함축해야 하는 화란의 이치는 터득이 쉽게 되지 않았다. 난을 제대로 칠 수 있으려면 평생을 걸려 연습해야 할 것 같았다.

난잎을 그린 다음 꽃대를 그리고 꽃을 그렸다. 꽃대는 곧게 꽃잎 속에 꽂히도록 했다. 꽃잎은 좁은 것과 넓은 것이 자연스럽게 뒤섞이도록 했다. 꽃대 주위 사방에 꽃을 달리게 하고 늦게 핀 꽃, 일찍 핀 꽃을 구분해 그렸다.

"천하의 난을 종이 위에 모아 재배하여 그들을 아끼고 보호하여 세상

사람들에게 나누어 줄 것이다."

단 한번의 운용으로 완성된 획, 한 획으로 그린 잎과 대와 꽃이 여러 모양으로 아름답게 나부꼈다. 난과 매화에 빠져 보내는 자신이 자랑스러 웠다.

역사가 되는 화가[1]

조희룡이 이재관의 〈파초하선인도(芭蕉下仙人圖)〉[2]와 〈추림독서도(秋林 讀書圖)〉에 화제를 썼다.

〈추림독서도〉의 화제이다.

"어찌 알았으랴! 고개지(顧愷之)[3]와 육탐미(陸探微)[4]가 휘호하던 날, 천 추 만대의 사람이 될 줄을."

1) 조희룡, 《호산외기》, 김양원전.
2) 〈파초하선인도〉는 6폭으로 이루어진 선인도 중의 한 폭이다. 굵은 붓으로 농묵을 듬뿍 찍어 유려하게 그린 이 그림은 틀잡힌 기량을 보여 준다. 우단 중앙에 조희룡의 발문이 있어 조희룡과 이재관의 친교를 증언해 주고 있다.
3) 중국 동진(東晉)의 문인화가(?-?): 364년(흥녕 2) 건강(建康; 지금의 南京)에 있는 와관사(瓦官寺) 벽면에 유마상(維摩像)을 그려 처음으로 화가로서 이름을 나타내었다. 인물화에 뛰어나 대상이 지니고 있는 정신을 표현하는 데 중점을 두었다. 중국 회화 사상 인물화의 최고봉으로 일컬어진다. 송(宋)나라의 육탐미(陸探微), 양(梁)나라의 장승요(張僧繇)와 함께 육조(六朝)의 3대가라 일컬어지며, 당(唐)나라 장현원(張玄遠)이 지은 《역대명화기(歷代名畵記)》 등에서도 세 사람이 함께 거론된다.
4) 중국 육조 시대(六朝時代) 송(宋)나라의 화가(?-?): 명제(明帝; 재위 465-473)의 시종으로 고개지의 제자이다. 육법(六法)을 겸비한 화가로서 당시부터 높이 평가되었다. 필적이 힘차고 예리하여 추도(錐刀)와 같았다. 인물화에 능하였고 산수초목도 잘 그렸다. 고개지와 육탐미 양인은 중국의 위진 남북조 시대의 화가들로 회화사에 중요한 영향을 남긴 이들이다. 고개지는 회화 이론을 썼다. 초상화에 있어서는 대상의 정신을 옮겨 그리는 '전신사조(傳神寫照)'를 중시하였다. 육탐미는 사물의 이치와 성정을 그림으로 표현하였다.

중국의 대화가들을 자유자재로 인용하는 〈추림독서도〉의 화제는 중국 그림에 대한 이해가 깊음을 보여 주는 증거이다. 조희룡은 이 화제에서 살아 있는 역사를 말하고 있다. 고개지가 그림에 휘호를 하던 행위가 역사로 전환되었듯이 자신들의 문인화 운동이 훗날 역사가 될 것임을 의식하고 있었다. 조희룡은 문인화 운동을 이미 역사 행위로 인식하고 있다. 이 시점부터 조희룡은 역사가 된다.

흔연관(欣涓館)의 시

1824년, 조희룡은 김예원과 함께 '흔연관(欣涓館)'을 방문하였다. 흔연관은 이재관의 그림방이다.

놀량 몰래 자신들끼리만 갔다. 시를 좋아하는 김양원이 무작정 시짓기를 고집부려, 시를 짓지 못하는 노랑나리꽃 이재관의 흥을 깨뜨릴 것 같아서였다. 흔연관 밖에는 산봉우리 그림자가 뜨락에 깊숙이 걸쳐 있고 인적은 끊어져 고요하였다. 안에서 사람의 목소리가 들려와 정적을 깼다. 두 분의 스님이 묘향산을 거쳐와 있었다. 그들은 아직도 묘향산의 아름다움에 젖어 있는 것 같았다. 스님의 입에서 묘향의 아름다운 경치가 흘러나왔다.

울창한 수림과 어마어마한 바위들 사이로 맑은 물이 옥같이 흰 돌을 씻으며 흘러내리다가 폭포로 쏟아져 묘향산에서도 가장 아름답다는 상원동과 호랑이가 가르쳐 준 전망대라는 전설이 있는 인호대, 노을 속에 고요히 앉아 있는 천신폭포, 용이 춤을 추는 듯한 용연폭포, 진주를 아로새긴 듯한 산주폭포가 그의 입에서 펼쳐졌다.

조희룡이 감탄하고 있는데 산아래에서 시커먼 구름이 피어오르더니 비바람이 몰아쳐 왔다. 어둑어둑, 마치 귀신이 나올 것 같았다. 그때였다. 시커먼 구름 속에서 "생선 사려!" 하는 소리가 들려왔다. 누군가가 농담

으로 말했다.

"바람 불고 비 오는 산에 웬 생선 파는 사람이냐? 선재동자[5]가 관음보살의 연못에서 잉어를 훔쳐 와 우리를 희롱하나 보다."

말이 끝나기도 전에 시커먼 구름 속에서 사람이 걸어나왔다. 그는 큰 물고기 한 마리를 둘러메고 있었다.

"은하수에서 생선을 낚아 가지고 왔다."

놀량 김양원이었다. 그가 소리쳤다.

"나를 떼어 놓고 너희들끼리 왔지만 내가 모를 것 같으냐?"

예상했던 대로였다. 김양원은 시짓기를 하자고 억지를 썼다. 그의 고집을 당할 사람이 없었다. 고기를 삶고 술을 데워 마시며 시를 읊었다. 김예원의 시이다.

무가[6]의 옛 시는 물가의 달이 서늘하고

거연[7]의 새 그림은 먼산이 평평하구나.

無可舊詩汀月冷

5) 선재동자는 《화엄경》에 나오는 동자이다. 《화엄경》은 선재동자의 구법행에 대한 이야기를 적고 있다. 그는 문수보살에게 간청하였다. "원컨대 저에게 해탈의 문을 열어 주시고 뒤바뀐 헛된 꿈을 멀리 여의게 해주소서." 문수보살은 선재동자에게 말하였다. "깨달음의 높은 뜻을 발하여 선지식을 구하고 보현행원을 갖추어라." 선재동자는 53선지식을 찾아가 법을 묻고 배웠다. 그리고 마지막으로 보현보살을 만난다.

6) 당나라 때의 시승(詩僧).

7) 10세기 중국 오대 송초의 화승(畵僧)(?-?): 승려였으나 그림에 뛰어났고 남당(南唐)의 이후주(李後主)가 송나라로 항복해 왔을 때 그와 함께 송나라의 수도였던 지금의 개봉(開封)인 변경으로 가 개보사(開寶寺)에서 살았다. 그의 산수화(山水畵)는 동원(董源)의 화법을 익혀 묘경(妙境)에 들어섰다. 화풍(畵風)은 숲 속의 산길과 같은 소박한 정취를 그리는 데 주력하였고, 산 속 누정(樓亭) 인물(人物)의 묘사가 빼어났다. 송(宋) 초기의 산수화가로 형호(荊浩)·관동(關同), 다음으로 동원과 거연이 있다고 전해진다. 이들은 송나라 산수화파의 대표로서 후세에 커다란 영향을 끼쳤다. 부드러운 필치, 둥근 윤곽선 등 은은한 감상을 불러일으키는 그의 그림은 문인화의 본보기가 되었다는 평가를 받았다.

巨然新畫遠山平.

조희룡이 이어 읊었다.

연하를 즐기는 사람 늙으니 나막신 한 켤레만 남았고
글 잘하는 승려가 묘향산을 차고 왔구나.
煙霞人老餘雙屐
文字僧來帶妙香.

검은 구름이 에워싼 작은 절방에서 젊은이들과 스님들의 교감이 따뜻하다. 이재관은 시를 잘 몰랐으나 놀량의 화를 풀어 주었다.

"김양원이 오지 않았다면 이런 좋은 글귀를 도저히 얻을 수 없었을 것이다."

김예원의 시에 나오는 '거연'이라는 화가를 주목하자. 그는 중국 대륙에서 당이 망한 후 활동한 화가였다. 조희룡과 김예원은 '거연'이라는 생소한 화가를 자연스럽게 인용하고, 또 서로 이해하고 있다. 조희룡의 시에 대해서도 이야기해야 한다. 연하인과 문자승, 나막신과 묘향산을 대비시키고 있다. 나막신을 신고 연하를 즐기는 노승이 묘향산을 허리에 차고 왔다 하였다. 연하 속에 노승이 걷고 있다. 노승이 묘향산 속에 있기도 하고, 묘향산이 노승의 허리춤에 있기도 하다. '시 속에 그림이 있다'는 구절이 연상된다.

망월사(望月寺)[8] 관음상

조희룡이 이재관과 함께 망월사에 갔다. 망월사는 도봉산 자운봉 울창

한 소나무숲 속에 있다. 잘 그려진 그림처럼 고풍스럽게 바래 세월을 견디고 있는 절이다.

그림으로 생계를 이어가던 이재관이 작게 꾸려진 그의 화실에서 망월사로부터 주문받은 관음상을 그리고 있던 중이었다. 불상 가슴 위에 길상문을 그릴 차례인데 만(卍)자를 선택하였다. 조희룡이 놀라 말하였다.

"형! 그게 아니지."

"왜?"

"만(卍)지는 아무데나 쓸 수 없는 길상문이에요. 그것은 석가여래에만 써요. 다른 부처에는 '만(卐)' 자를 길상문으로 써야 해요."

이재관은 글이나 시만 나오면 조희룡에게 한 수 접혀 들어갔다. '만(卍)'과 '만(卐)'이 둘 다 1만(萬)을 의미하지만, 석가모니 부처에만 '卍' 자를 쓰고 관세음보살의 가슴에는 '卐' 자를 써야 한다는 이야기는 그림으로 밥을 먹고 사는 이재관도 처음 들어 보는 말이었다.

전기(田琦)[9]의 출생

1825년, 조희룡은 셋째아들 조규오를 얻었다.

그보다 이 해는 조희룡이 훗날 두고두고 아끼게 되는 '전기'가 태어난 해로 기억되어야 한다. 전기는 우리나라 최초의 화랑 '이초당'을 운영한다. 전기가 태어난 곳은 알려지지 않고 있다. 그 작은 핏덩이 몸속에는

8) 하늘 중천의 달이 잘 보여 망월사라 하였다. 신라 선덕여왕 때 창건되었다.

9) 조선 후기의 문인화가(1825-1854): 초명은 재룡(在龍), 자는 위공(瑋公)·기옥(奇玉). 조선 후기 스승 없이 문인화를 배워 자신만의 세계를 열었다. 시서화 모두에 능하였다. 호는 고람(古藍)·두당(杜堂). 30세를 일기로 요절하였다. 조희룡이 가장 사랑한 후배 화가로 〈두당척소(杜堂尺素)〉〈계산포무도(溪山苞茂圖)〉 등이 전한다.

놀라운 글씨와 그림 기량이 녹아 있었다. 알려지지 않는 출생지, 그것은 당시의 시대 상황과 연관이 있을 것이다. 전기가 출생한 무렵은 홍경래 난을 이어 전국 여러 곳에서 민란이 일어나고 있었고, 큰 흉년(1822)으로 인해 굶주리던 수많은 사람들이 먹을 것을 찾아 서울로 밀려오고 있었다. 사람들은 사람수만큼 많은 사연으로 토착의 땅에서 억지로 뿌리가 뽑혀 떠돌기 시작하였다. 전기의 출생지는 어디였을까? 어떠한 과거를 가졌기에 그는 자신의 주변에 출생지를 말하지 않았을까? 그의 벗들은 과거를 말하지 않는 그에게 구태여 출생지를 묻지 않았다. 대신 그의 미래에만 관심을 기울였다. 그리고 그를 떠오르는 이미지대로 '봄꽃과도 같은 사람'이라고 했다. 봄꽃? 전기는 정말 봄꽃의 운명으로 태어났다.

암행어사 김정희

1826년, 김정희가 충청우도 암행어사에 임명되었다. 그의 아버지 김노경도 판의금부사(判義禁府事)가 되었다. 의금부(義禁府)란 왕의 직속 기관이었다. 왕명을 받들어 대역 모반죄 등 왕권에 관계된 중죄인을 잡아다가 국문하는 관청이었다. 판의금부사란 의금부의 최고 책임자이다. 아버지는 그런 어마어마한 자리에 앉았고, 김정희는 암행어사로 나갔다. 집안은 권세의 절정에 있었다.

누가 김정희에 맞서랴. 조선 사회에서 이러한 신분의 김정희가 학문과 문예에 대해 논리를 설파한다고 생각해 보자. 진실이야 무엇이든 질내석힘이 따를 것이다. 아무도 반박하지 못하는 논리, 김정희는 문예계의 지존이었다.

김정희는 충청도에 들어가자마자 곧바로 비인현감 '김우명(金遇明)'의 비리를 적발해 파직시켰다. 그러나 김우명도 당시 잘 나가던 안동김씨 문

중의 기린아 중 한 사람이었다. 김우명은 이를 두고두고 잊지 않았다. 김정희는 자신과 마음이 통하는 사람들에게는 너그럽고 도량이 있었다. 그러나 그는 논리를 좋아하였다. 후손 김승렬(金承烈)조차 그 날카로운 논리를 거론하였다.

"풍채가 뛰어나고 도량이 화평해서 사람과 마주 말할 때면 화기애애하여 모두 그 기뻐함을 얻었다. 그러나 무릇 의리냐 이욕이냐 하는 데 이르러서는 그 논조가 우레나 창끝 같아서 감히 막을 자가 없었다."[10]

효명세자(孝明世子)의 등장

1827년, 순조는 아들 효명세자가 성년이 되자 자신을 대리해 정무를 처리하도록 했다. 시절은 어지럽고 수상하였다. 평양 부근에서는 돌림병으로 10만여 명이 죽어 나갔고, 충청도 청주에는 불온한 글이 나붙었다. 유림 세력은 천주교에 대해 크고 작은 탄압을 계속했다.

효명세자가 정치를 맡자 순조 치하에서 절정의 권세를 누렸던 안동김씨들이 눈치를 보며 근신에 들어갔다. 대신 효명의 처가인 풍양조씨 일문이 두각을 나타내기 시작하였다. 김정희 일문은 이때 세자의 측근이 되었다. 그들은 자기들에 앞서 정치를 주물렀던 인사들을 탄핵하였다. 백성들은 누더기로 간신히 몸을 가린 채 거품이 되어 흩어지는데, 정치판의 사람들은 맨땅 위에서 멱살잡이를 하고 있었다. 해는 기울어져 낙조가 드리워지기 시작하는데.

10) 완당 김정희 선생 묘비문.

꽃숲 속에 우는 파란 물총새

나중 조희룡과 의형제를 맺는 유숙(劉淑)[11]이 1827년에 출생하였다. 그는 조희룡의 강력한 영향을 받으며 역시 화가로 성장한다. 유숙의 집안은 대대로 통역을 전담하는 역관 집안이었다. 그의 고향은 오산(吳山)에 있었다. 추억의 고향집은 파란 물총새가 산기슭 꽃숲 속에서 울고 있었고, 집으로 들어가는 어귀는 입구에서부터 가장 깊은 곳까지 매화가 피어 있었다. 어린 시절, 바람은 계절 따라 불어 오고 꽃은 절기에 맞춰 피고 열매는 추수의 계절에 맞춰 알맞게 익어 갔다. 그는 상처받기 쉬운 여린 가슴을 안고 앞동산의 진달래꽃밭, 뒷동산의 단풍나무 숲 속을 물총새처럼 오가며 꿈처럼 고운 어린 시절을 지냈다.

강설당의 향설해(香雪海)[12]

젊은이의 손끝에 세월이 흘렀다. 조희룡이 강설당 툇마루에 앉아 있었다. 봄날, 계절이 무르익어 이슬이 흠뻑 내렸다. 대지는 따뜻하게 덥혀져 아지랑이처럼 새싹이 돋아 올라왔다. 산은 깊고, 해는 길고, 사람은 오지 않아 조용하기 그지없다. 뜰에는 매화 향기가 바람을 타고 너울거렸다. 강설당 알록달록 그림방은 매화꽃 향기에 젖어 있다. 바람이 불면 향기가

11) 조선 말기의 화가(1827-1873): 자는 선영(善永)·야군(野君), 호는 혜산(蕙山). 도화서(圖畵署) 화원으로 사과(司果)를 지냈다. 산수·인물·화조(花鳥)를 잘 그렸다. 작품에 〈대쾌도(大快圖)〉〈혜산유숙필매화도〉〈추산소림도(秋山蕭林圖)〉〈신선도(神仙圖)〉〈하산욕우도(夏山欲雨圖)〉〈소림청장도(疏林晴障圖)〉등이 있다.

12) 매화의 향기와 눈 같은 꽃이 바다와 같다는 뜻이다. 매화가 많기로 유명한 중국의 등위산에 청나라 소무와 송락이 산정상의 돌에 '향설해' 세 글자를 새겼다.

진동하고 꽃이 눈바다를 이루어 향설해가 되었다. 시간조차 정적 속에 녹아들고 있다.

매화는 이른봄 추위와 외로움을 이기고 최초로 꽃을 피우기에 사대부와 선비들의 사랑을 받았다. 그러나 매화 그림은 지루한 인내를 요구하였다. 귀 기울여 줄기와 꽃이 말하는 소리를 들어야 했다. 아침에 일어나서 늙은 가지에게 말을 걸고 저녁에 잘 때는 어린 가지를 쓰다듬어 주어야 했다. 조희룡은 묵매법을 공부하기 전에는 장애인이나 다름없었다. 매화 꽃의 아름다움을 보면서도 보지 못한 시각장애인이었고, 매화 가지끝의 바람 소리를 들으면서도 듣지 못한 청각장애인이었다.

그럴수록 매화를 좋아하게 되었다. 눈여겨보고 부분부분 그리다 보면 그림이 실제 꽃보다 훨씬 더 아름다웠다. 꼭지·꽃받침·가지·줄기가 놀랍게 정교하고 아름다웠다.

꼭지와 꽃받침을 단정하게 그렸다. 가지나 꽃은 번잡치 않아야 하고, 허술해서도 안 되었다. 가지를 그릴 때는 공간을 남겨두었다가 그 사이에 꽃을 그려넣었다. 어린 가지와 늙은 가지에는 꽃을 적게 달리게 했고, 굵은 가지에는 꽃을 많이 그려 붙였다. 어린가지는 학의 무릎같이 그려 굴곡시켰다.

그림에 앞서 묵매법의 이론에 따라 마음속에는 언덕과 깎아지른 절벽이 있고 매화가 피어 있어야 했다. 조희룡은 앞서 시를 공부하면서 마음속에 언덕과 절벽을 담았다. 이제 여기에 더하여 우거진 매화밭을 경작해야 했다. 매화 그림은 마음속의 매화를 끄집어 내는 작업에 다름 아니었다. 그러나 정작 마음속의 매화는 불러내어도 쉽사리 밖으로 나오려 하지 않았다.

조희룡은 술을 찾았다. 그림을 시작하며 거의 10여 년이나 마시지 않던 술이었다. '옥같이 살진 피부에 술기운이 달아올랐다'거나 '연지 입술 모아 술을 분다'는 매화를 읊은 옛사람들의 아름다운 시구절이 생각났기 때

문이었다.

"매화가 술을 좋아한다면 술을 공양해야지!"

조희룡이 술을 마심은 자신이 취하기 위함이 아니라 매화에게 바치기 위함이었다. 마음속에서 나오지 않으려는 매화에게 '좋아하는 술을 마시고 제발 붓끝에 이끌려 세상 밖으로 나와 달라'고 간청하기 위함이었다. 조희룡의 정성을 알았음인지 꿈쩍도 않던 매화가 드디어 술에 이끌려 나오려 하였다.

매화가 가슴속에서 나오던 최초의 경험은 소녀의 첫경험처럼 아찔한 느낌이었다. 그날 조희룡은 방에 향을 피우고 소장품을 감상하다가 단사(丹砂)[13]가 수놓은 무늬처럼 침식되어 있는 오래된 질그릇 술잔을 발견하였다. 거기에 홍로주를 따랐다. 붉은 취기가 올라왔다. 그러더니 돌연 가슴속에 숨어 있던 매화가 술기운을 따라 울컥 솟구쳐 손가락 끝으로 쏟아지려 했다. 초경을 경험하는 소녀의 아랫도리처럼 가슴에 불덩이가 치밀고, 뭔지 모를 통증이 머리칼까지 곤두서게 하는 기이한 느낌이 조희룡의 마음속 굳은 살을 째려 하였다. 조희룡이 붓을 들자 매화 한 송이가 붓을 타고 화선지 위 붉은 점으로 왈칵 쏟아져 나왔다. 격렬하기 그지없었다.

조희룡은 이후 화실에 술잔과 술을 놓아두었다. 그리고 매화밭을 돌아다니면서 매화를 흔들어 깨워 가져온 술을 권했다. 마음속 매화는 공양받은 술에 취해 노을처럼 붉은 빛으로 열 손가락을 타고 자꾸자꾸 흘러나왔다.

13) 수은과 유황이 화합하여 된 붉은 빛깔의 흙이다.

기쁨과 탈속

조희룡은 마흔이 되어서야 매화와 난의 이치를 깨달았다. 그는 "10년 동안 담금질을 한 결과 칠분 정도는 흉내낼 수 있게 되었다"고 말한다.

조희룡은 그림의 즐거움을 이렇게 이야기하였다.

"그림은 즐거움을 위하여 그린다. 그려 즐겁고, 보아 즐거워야 한다. 강태공들에게는 물고기를 낚아올리는 것이 즐거움이듯 화가들에게는 붉은 물감 연지로 꽃을 그리는 것이 깊은 즐거움이어야 한다."

그가 10년의 고련 끝에 얻어낸 매화는 기쁨과 탈속의 세계였다. 향설과 연하가 자족하였다. 비루함으로 채워진 속인이 그 세계에 들어오도록 쉽사리 허락되지 않는 곳이었다. 순흑의 먹에서 빙자옥질의 매화꽃이 피어오르는 감각의 현상을 놀라워했다. 자신의 벼루에 "한 조각 검은 돌로 천하에서 가장 흰 매화를 그려낸다"고 새겼다.

특히 난은 '즐거움'의 세계였다. 시공부를 통해 얻은 오언절구의 깊고 그윽한 정취를 난의 형상을 빌려 표현하였다. 시를 통해 함양된 마음속의 세계를 그림으로 형상화하였다. 조희룡은 '시를 통해 그림으로 들어갔다.' 아니 시를 그림으로 옮겼다.

마음의 기탁

중국 남종문인화는 눈앞의 실경을 그대로 그린 것이 아니다. 진경산수화는 그대로 옮긴다. 그대로 옮기다 보니 '지도'가 되었다는 비난이 있을 정도였다. 그러나 문인화는 '그리고자 하는 대상에 자신의 마음을 기탁한다' 하였다.

이 말의 뜻은 무엇일까? 난초와 매화를 그리며 자신의 눈앞에 있는 꽃을 그대로 재현하지 않고 꽃의 형상을 빌려 자신의 마음을 표현한다는 뜻이다.

"형상화해 놓은 줄도 모르고 그림을 진짜의 모습으로 본다면 우스운 일이지."

이것은 진경 시대와는 전혀 다른 그림관이다. 진경 시대의 선배들은 조선의 산수와 조선인의 모습을 조선적 화풍으로 그려 왔다. 그러나 이제 그러한 외형적 소재에서 벗어나 마음속의 소재를 찾아야 했다. 외형보다는 마음이었다. 조희룡은 마음을 그리러 마음속으로 들어갔다.

4
창조의 길

불긍거후(不肯車後)

수졸(守拙)의 경지를 벗어난 조희룡은 자신만의 그림을 찾기 시작하였
다. 조희룡의 저서 《한와헌제화잡존(漢瓦軒題畵雜存)》이라는 책을 몇 쪽만
넘기면 곧바로 조희룡 스스로가 자신에게 스승이 없음을 언급하는 구절
이 나온다.

"좌전을 끼고 정현(鄭玄)[1]의 수레 뒤를 따르지 않으려오〔不肯車後〕. 외
람될지 모르나 나 홀로 길을 가려 하오."

주목받아야 할 구절이다. 정현이란 누구인가? 유학을 거론할 때 빼놓
지 않고 이야기되는 한나라 유학의 거장이다. '불긍거후'라는, 한글 세대

1) 중국 후한(後漢) 말기의 대표적 유학자이자 경학(經學)의 대성자(大成者)(127-200):
자는 강성(康成). 시종 재야(在野)의 학자로 지냈고, 제자들에게는 물론 일반인들에게서
도 훈고학(訓詁學)·경학의 시조로 깊은 존경을 받았다. 처음에 향색부(鄕嗇夫)라는 지방
의 말단 관리가 되었으나 그만두고, 낙양(洛陽)에 올라가 태학(太學)에 입학하였다. 그후
마융(馬融) 등에게 사사하여, 역(易)·서(書)·춘추(春秋) 등의 고전을 배운 뒤 40세가 넘
어서 귀향하였다. 그가 낙양을 떠날 때 마융이 "나의 학문이 정현과 함께 동쪽으로 떠나
는구나" 하고 탄식하였을 만큼 학문에 힘을 쏟았다. 귀향 후 가난한 생활을 하면서 학문
을 가르쳤으나, 44세 때에 환관들이 학자 등 반대당을 금고한 '당고(黨錮)의 화'를 입고,
집안에 칩거하여 연구와 저술에 몰두하였다. 14년 뒤에 금고가 풀리자 하진(何進)·공융
(孔融)·동탁(董卓)·원소(袁紹) 등의 초빙과, 만년에는 황제가 대사농(大司農)의 관직을
내렸으나 모두 사양하고 연구와 교육에 한평생을 바쳐 수천 명의 제자를 거느리는 일대
학파를 형성하였다.

에게는 매우 낯선 이 말은 '남을 추종하지 않겠다는' 의지를 은유한 표현이다. 남이 가는 길을 가지 않고 자신만의 길을 가겠다는 뜻이다.

참 아름다운 구절이다. 수레 뒤를 따르는 무리가 글 속에 보인다. 그림으로 형상화되어 있다. 말 속에 그림이 있고, 그림 속에 의지가 보인다. 중학교 때 배웠던 은유법이라는 비유법으로 포장되어 있는 명문이다. 영혼속으로 울려 들어오는 소리이다.

조희룡은 20대이면 시에 대해 범상한 수준을 넘어서 있었고, 30대에는 서화 골동에 대해 깊은 식견을 갖추고 있었다. 또 조선 진경이 떠나간 뒤, 새롭게 나타난 중국 남종문인화 사조에 발을 디뎠다. 그는 최고 수준의 지식을 갖춘 젊은이로서 새 시대를 여는 진보적 삶의 행로를 취했다.

조희룡은 창조성을 높이 샀다. 창조성은 '불긍거후'로부터 비롯되었다. 남의 수레 뒤를 따라가는 것은 안전한 길이었으나 안전을 대가로 답습과 고루, 퇴폐의 속기가 있었다. 남의 수레 뒤를 따라가지 않는 것은 외로운 길이다. 그러나 외로움 대신 변화와 창조와 맑은 정신 세계가 있었다.

조희룡은 모두에게 익숙하였던 진경산수의 길을 가지 않고 불긍거후를 내세우며 중국 남종문인화의 길로 들어갔다. 남이 열어 놓고 닦아 놓은 길을 가지 않고 자신만의 길을 개척함은 결코 쉬운 일이 아니었을 것이다. 조희룡은 그 어려움을 이야기하고 있다.

"시경(詩境)·문경(文境)·화경(畵境)은 험준한 언덕과 골짜기에 수레가 다닐 수 있는 길을 여는 것이다. 조희룡의 홀로 탄 수레, 외로운 길이다."

그러나 그 길에는 반가운 이들도 있었다. 고답적 정신 세계를 찾아나선 길에는 같이갈 동료들이 일산을 들고 기다리고 있었다. 그들과 함께 미투리를 신고 불긍거후라는 일산을 어깨에 둘러메고 매화밭 사이 꽃보라 길을 걸어 나갔다.

장륙매화(丈六梅花)

"근래 사람이 그린 매화 중 내 눈으로 직접 본 바로는 동옥·전재(錢載)[2]·나빙의 작품이 일품이다. 그러나 좌전을 끼고 정현(鄭玄)의 수레 뒤를 따르지 않으려 한다. 외람될지 모르겠지만 나 홀로 가려 한다."

조희룡은 〈매화도(梅花圖)〉에 있어 앞사람들을 그대로 본뜨려 하지 않았다. 장륙매화는 그렇게 해서 만들어졌다. 어느 날 조희룡은 붓을 들었다. 지금까지 배웠던 화법을 일부러 무시하고 가로세로 마음껏 휘둘러 보았다.

"학슬녹각(鶴膝鹿角)! 초주해안(椒珠蟹眼)![3] 용반봉무(龍蟠鳳舞)![4] 이따위 기법에 구속될 것이 무어냐!"

조희룡이 화법을 무시하고 전서(篆書)·주서·초서(草書)를 종이 위에 마구 뒤섞으며 매화를 그려 보았다. 서화본래동(書畵本來同)[5]이었다. 글씨와 그림은 본래 같은 것이라 했다.

조희룡은 글씨의 필법을 매화줄기에 그대로 응용하면서 화선지 가득히 붓을 휘둘렀다. 화선지 위에 매화줄기와 가지가 죽죽 거침없이 뻗어 나갔다. 문득 붓을 멈추고 보니 엄청 키가 큰 매화 한 그루가 그 앞에 홀연히 나타났다. 지금까지 그려 오던 성긴 가지의 작고 아담한 것과는 차원을 달

2) 청나라 사람으로 호는 탁석(籜石). 시에 정통하였고 수묵화에 능하였다.

3) 매화를 그리는 교과서적 기법. 학슬녹각은 학의 무릎과 사슴의 뿔처럼 가지를 그리는 방식이며 초주해안은 산초의 열매와 게의 눈처럼 꽃을 그리는 방식이다.

4) 매화가지를 마치 용이 서리고 봉황이 춤추는 것처럼 그려야 한다는 말이다.

5) '서화본래동 이론'은 원나라의 화가 조맹부(趙孟頫)에 의해 제시되었다. 그는 그림은 "고의(古意)'를 표방해야 하고, 만일 고의가 없으면 공교하더라도 이로울 것이 없다"고 주장하면서 고아한 운치를 숭상하였다. 또 대상의 형태에 집착하는 '형사(形似)'에 반대하는 한편 '그림과 글씨는 본래 하나〔書畵本來同〕'라는 생각을 갖고 있던 화가였다.

리하였다. 키가 일장 육척이나 된다는 석가모니불이 연상되었다. 조희룡은 자신이 그린 그림을 보고 스스로 감동을 먹었다.

"석가모니불을 장륙금신[6]이라 한다. 그렇다면 이 매화를 장륙매화라 할 수 있지 않은가?"

조희룡은 장륙매화를 창안한 뿌듯한 자부심을 다음과 같이 표현하였다. 한자를 그대로 인용하는 것은 피하고자 하나 짚어 읽어보고자 하는 뜻이다.

장륙매화는 나로부터 시작한 것이다.
丈六梅花 自我始也.

나로부터 시작되었다! 조희룡의 마음속 외침이다. 조희룡은 자신의 문인화가 불긍거후와 함께 갈 수 있음에 적이 만족하였다.

이즈음 그린 조희룡의 〈홍백매도〉를 감상하자.

그림속의 매화는 그가 창안한 장륙의 매화이다. 팽팽하게 당겨진 활처럼 뒤틀려진 늙은 줄기와 앞으로 물결치며 나아가는 어린 가지, 그 사이로 만발한 매화꽃이 능숙한 기량으로 처리되었다. 조희룡 이전에 이렇게 엄청난 규모의 매화를 그린 이가 없었다. 장륙대매의 기상이 거리낌없이 솟구치며 분출되고 있다. 조희룡은 분명 매화를 통해 한 세계를 열었다.

조희룡 〈매화도〉의 위치

매화는 최초로 송나라의 화광화상에 의해 그려지기 시작하였다 한다.

6) 석가모니의 키가 여섯자라 하여 여섯자 크기의 불상을 만들고 그를 장륙존상, 또는 장륙금신이라 한다.

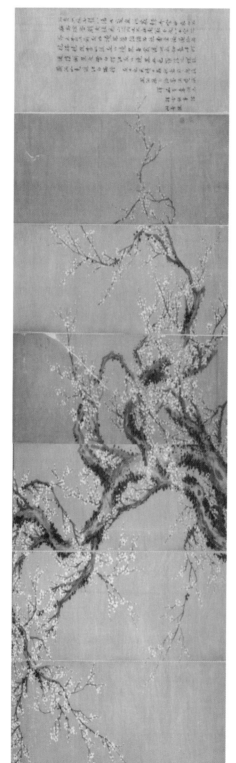

조희룡, 〈홍백매도(紅白梅圖)〉 원병풍(原屛風), 36.9 × 129.8cm, 국립중앙박물관 소장

양무구(揚无咎), 〈사매화권(寫梅畫卷)〉 부분, 북경고궁박물관

이후 양무구(揚无咎)[7]가 본격적으로 연구하여 묵매의 기틀을 확립하였다. 화가들이 양무구의 뒤를 면면이 이어가며 묵매를 발전시켰다.

조희룡의 매화는 청나라 화가 동옥과 나빙의 중간 지점에 위치한다. 스스로가 자신의 계보를 다음과 같이 밝혔다.

"양무구라는 사람이 매화 그리는 법을 창안하였다. 그것을 이어받은 '석인제(釋仁濟)'[8]는 '40년 만에 비로소 원숙하게 되었다'고 말하였다. '모여원(茅汝元)'[9] 등이 매화 그림으로 이름을 날렸으나 꽃이 드문 것을 구하고 번잡하게 핀 매화도를 그리지는 않았다. 천 송이 만 송이의 꽃을 그리는 법은 왕면(王冕)[10]으로부터 시작하여 근래의 전재·나빙·동옥에 이르러 극성하였다. 나의 매화 그림은 '동옥'과 '나빙' 양인 사이에 위치한다. 그것이 나의 매화치는 법이다."

조희룡은 장륙매화에서 한걸음 더 나아가 많은 꽃이 무성하게 핀 매화를 그렸다. 그러나 중국의 대가들을 그대로 따르지 않았다.

'불긍거후' 정신은 묵매에 있어 새로운 길을 찾으라고 조희룡을 압박

7) 중국 남송의 화가(1097-1169): 자는 보지(補之). 묵매에 뛰어났다.

8) 송나라 승려로 글씨는 소동파에게, 묵죽은 유자청에게, 묵매는 양무구에게 배웠다.

9) 송나라 사람으로 묵매를 잘그려 당시 '모매(茅梅)'로 이름을 날렸다.

10) 회계(會稽) 지방에서 살아 '왕회계'로도 알려졌다.

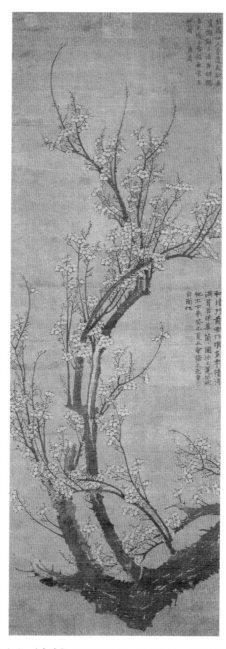

왕면(王冕, 왕희계), 〈남지춘조(南枝春早)〉, 견본수묵, 대만 고궁박물관 소장

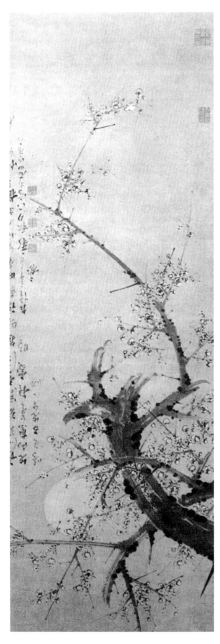

동옥(童鈺), 〈월하매화도(月下梅花圖)〉, 종이에 수묵, 양주시립박물관 소장

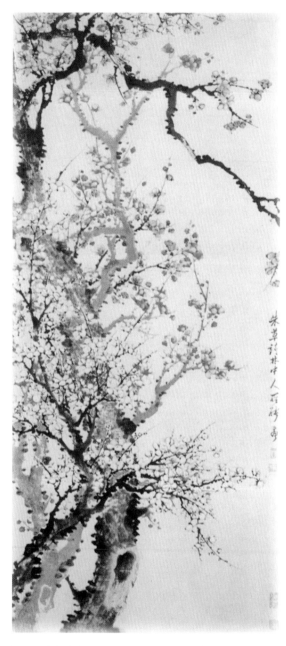

나빙(羅聘), 〈삼색매도(三色梅圖)〉, 종이에 채색, 길림성박물관 소장

하였다. 왕면을 이어받은 동옥과 나빙의 매화법에서 시작하여 자신만의 개성을 가진 묵매의 길로 나아갔다.

도화불사(圖畵佛事)

조희룡은 매화꽃을 독창적으로 형상화하였던 경험을 《한와헌제화잡존(漢瓦軒題畵雜存)》이라는 그의 저서에 숨겨두고 있다.

《한와헌제화잡존》이라는 책 이름을 풀이해 보자. 잡존이란 여러 가지를 모아둔 책이란 뜻이다. 제화(題畵)는 그림에 쓴 제시를 말한다. 제화잡존은 그림에 쓴 제화를 이것저것 모아 종합해 놓은 책이라는 뜻이다. 한와헌(漢瓦軒)이란 단어에 주목하자. 이는 중국 기와집이라는 뜻이다. 조선 기와집이 아닌 점을 유의하자. 조희룡과 그의 동료들은 중국식 기와집에서 살았고, 진경 시대의 정선과 김홍도는 조선식 기와집에서 살았다.

경험은 이렇게 서술되고 있다.

"강설재에 비바람이 불었다. 대룡과 소룡이 연지(硯池)에서 일어나 푸른 산호를 다투어 움켜쥐며 붉은 여의주를 토해내고 있었다. 어리석은 꿈속에 황홀히 빠져 있다가 깜짝 놀라 깨어 보니, 크고 작은 홍매화가 작은 방 안에 다투어 피어나고 있었다."

매화몽이다.

대룡과 소룡이 여의주를 다투면서 서로를 희롱한다. 조희룡은 황홀경에 빠져 넋을 잃고 역동적 장면을 쳐다보고 있었다. 그러다가 조희룡은 비바람 속 뇌성 소리에 잠에서 깨어났다. 그는 화필을 들고 꿈에서 본 여의주를 매화줄기 주위에 배치해 보았다. 여의주는 매화꽃이었다. 땀을 훔치고 그림을 바라보았다.

그러나 의미를 발산해야 할 매화는 번쩍이기만 할 뿐 초라하였다. 실망

했다. 조희룡에게는 매화꽃의 무기력함이 성에 차지 않았다.

그러나 조희룡은 여기서 포기하지 않았다. 매화꽃을 어떻게 형상화할까? 붉고 하얗게 빛난다고 해서 꽃이 아니었다. 기나긴 모색의 시간 뒤 조희룡은 자신의 마음속 매화밭에서 돌연변이로 피어난 매화 한 송이를 발견하였다.

"연지에 봄이 드니 온갖 꽃이 다투어 피고 있다. 하나의 꽃이 곧 하나의 부처이다."

조희룡이 발견한 돌연변이종 매화꽃은 부처 형상의 매화였다. 매화꽃 송이가 부처의 의미로 인식이 확대될 수 있었던 것이다. 매화가 부처요, 부처가 매화인 경지였다.

그는 부처의 육척 키만큼 큰 줄기를 가진 매화를 창안한 다음 다시 천만 송이의 꽃을 가진 〈매화도〉로 발전시켰다. 그리고 또다시 부처를 꽃으로 형상화하는 과정을 거쳤다.

이제 〈매화도〉는 부처가 되었다. 벽에 걸린 〈매화도〉를 감상하는 사람들은 법당에서 부처를 보고 예불을 올리는 것이나 다를 바 없게 되었다. 매화 그림으로 불사를 이루는 화법이 창안된 것이다. 매화꽃이 선비를 상징하는 유교적 사군자 개념에서 불교의 부처 개념으로 전환되었다. 딛고 서 있던 땅이 바뀌는 대전환이었다. 그림의 배경이 되는 이념이 바뀌었다. 이런 것은 혁명적 전환이라 한다. 그러기에 그는 "그림으로 불사를 이루는 것은 나로부터 시작되었다〔以圖畵 作佛事 自我始也〕"고 하였다. 매화로 수렴된 부처, 또다시 하나의 세계가 열렸다.

경시위란(經詩緯蘭)

조희룡은 매화뿐 아니라 묵란에 있어서도 자신만의 고유색을 드러냈다.

기존의 화란법에 머무르지 않고 새로운 세계를 열어 갔다.

　조희룡은 그윽한 즐거움을 시로 썼고, 그 시를 그림으로 옮겼다. 그리고 자신의 난을 '시를 날줄로 하고 난을 씨줄로 교직하여 경영된 것'이라 정의하고, 그러한 자신의 매화를 '경시위란(經詩緯蘭)'이라 하였다. 경시위란은 '경경위사(經經緯史)'라는 말에서 착안하였다. 경전의 진리를 불변으로 전제하여 날줄로 인식하고, 변화하는 역사를 씨줄로 생각한다는 개념이 '경경위사'이다. 인류의 보편적 진리를 바탕으로 하고 거기에 역사가 교차하여 인간만사로 나타난다는 동양의 우주관이다. 경시위란은 시를 미의 원형질로 규정하고 거기에 난을 교직시켜 그림으로 형상화한다는 뜻이다. 시는 보편이요, 난은 그에 바탕한 특수였다. 시와 난이 하나의 그림 속에 응축되어 있다. 시가 난으로 변형되었다. 조희룡의 마음속에 시가 꿈틀거리고 그 시가 난을 만나 향기 가득한 아름다움으로 되었다. 시를 통하여 그림으로 나아갔다는 그의 말에 완전히 부합된다.

조희룡, 〈난생유분도(蘭生有芬圖)〉(난생유분(蘭生有芬)은 난꽃이 가득하다는 뜻)
종이에 수묵, 44.5×16.3cm, 간송미술관

그는 경시위란의 저작권을 자신의 이름으로 등록하였다. "경시위란은 철적도인[11]으로부터 시작되었다〔經詩緯蘭自鐵箋道人始〕." 불긍거후의 정신으로 만들어 낸 그의 난이 '경시위란' 이다.

묵란이 문인화의 소재로 각광받은 것은 원나라초 정사초(鄭思肖)라는 화가로부터였다. 정사초는 난을 그리면서 뿌리를 드러낸 난을 그렸다. 이를 노근란(露根蘭)이라 한다. 나라를 잃었기에 흙을 그리지 않는다고 했다. 몽고족에게 국토를 잃은 한족(漢族)의 마음을 뿌리내릴 땅이 없는 '노근란' 에 기탁한 것이다. 정사초에게 난은 한족이었고, 땅은 국토였다. 그가 그린 것은 기실 망국의 한과 국토를 회복하려는 한족의 마음이었다.

조선에도 이러한 묵란도가 있다. 일제에 나라를 강점당하게 되는 우울했던 시기 반일 정책을 펴던 조선말의 고위 사대부 민영익이 '노근란' 을 그렸다. 〈노근묵란도〉는 진정 뿌리뽑힌 망국 조선의 유민들의 마음이 기

정사초(鄭思肖), 〈화란(畵蘭)〉, 일본 오사카 시립미술관

11) 철적도인은 조희룡의 호이다.

민영익(閔泳翊), 〈노근묵란도(露根墨蘭圖)〉(조선시대말)
종이에 채색, 128.5×58.4cm, 호암미술관

탁된 '한'의 그림이었다.

그러나 당시의 조희룡에게 있어서는 나라를 잃은 한이나 시련을 이기려는 의지는 생소한 것이었다. 조희룡은 한족의 예술가나 나라 잃은 조선의 유민들과는 상황이 달랐다. 그는 그와 같은 시련의 난을 좋아하지 않았다. 심지어 병에 꽂힌 국화를 그릴 때라도 "뿌리가 착근되어 있지 않다고 하더라도, 나름대로 함양이 깊도록 하였도다"라고 써 고통을 최소화하려 했다. 그가 그리려 했던 주제는 고통의 극복이 아니라 유장한 기쁨이었다.

또 그는 엄격하게 지켜지던 화란법에도 구애받지 않았다. 자유롭게 난엽을 삐치고 뿌리 부분의 난엽은 벌려 그리고, 시련 속에 비쩍 마른 난엽이 아니라 여유롭게 자라 통통하게 살진 난엽을 그렸다. 심지어 삼전법이라는 기초 화법조차 지키지 않을 정도로 구속받지 않는 삶의 정신을 그렸다.

그의 난 정신은 '노동하는 이들을 위로한다'는 자신의 묵란도(墨蘭圖) 〈위천하지노인도(爲天下之勞人圖)〉에 선명히 드러난다. 〈위천하지노인도〉의 주제는 '애쓴 뒤의 즐거움'이다. 〈위천하지노인도〉에는 힘들게 노동한 이들이 생각지도 않게 5일이나 10일간의 휴가를 얻었을 때의 기쁨이 나타나 있다. 오른쪽 위로는 답답한 일상에서 탈출하는 기쁨이 하늘로 날듯 솟아오르고, 좌로는 멀리 떠나가는 해방감이 죽죽 뻗어 있다. 나비같이 나풀거리는 즐거운 마음, 그것은 난꽃으로 형상화되어 일상의 나날 위를 가볍게 날고 있다. 주5일 근무제 토요일 아침나절, 아반테나 마티즈 승용차를 몰고 길을 떠나는 서울 노동자들의 나풀거리는 마음 그대로이다. 〈위천하지노인도〉는 상큼하게 아름다운 그림이다. 자유와 여유의 그림이다.

조희룡은 '시의 유장함'과 '노동 뒤의 즐거움'을 그리려 하였고, 원나라의 정사초는 '한의 정서'나 '시련을 이기려는 의지'를 형상화하려 했

다. 조희룡은 중국 남종문인화에서 난을 배워 왔으나 그들의 기법과 정
신을 그대로 답습하지 않았다. 이렇게 해서 중국과 다른 조선만의 문인화
가 열리려 하고 있었다. 이념과 기법에 있어 중국과 지향점이 다른 예술
이 조선땅에서 태동하고 있었다. 조선문인화는 남의 수레 뒤를 따르지
않으려는 조희룡에 의해 길이 열리기 시작했다.

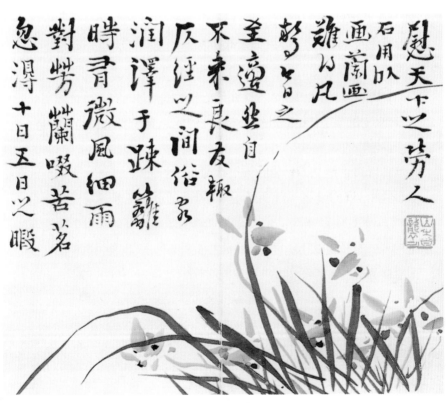

조희룡, 〈위천하지노인도(爲天下之勞人圖)〉
지본담채(紙本淡彩), 23×27cm, 개인 소장

오규일의 전각

오창렬이 조희룡을 찾아와 전각에 몰두하고 있는 아들 오규일을 걱정하였다. 그림이라면 모를까 전각은 정말 아무데도 쓸모없을 것 같았다. 그는 아들이 쓸데없이 전각에 매달리다가 인생을 망치지 않을까 고민중이었다.

조희룡이 그런 오창렬을 위로했다.

"규일의 철필(鐵筆) 솜씨는 꿈에도 볼 수 없는 수준에 올라 있다. 규일의 작품을 보면 놀랍고 감탄스럽다."

그러나 오창렬은 주저주저 걱정하였다.

"그것이 세상을 살아가는 데 무슨 도움이 되겠나?"

"전각이 작은 기술이지만 치세의 도구라 할 수 있을 것이다. 훗날 입신의 계제가 될 줄 어찌 알겠는가? 일부러 지도할 필요까지는 없으나 그만두라고 꾸짖지도 마라."

그때 조희룡은 친구 아들이 자신의 말에 따라 전각 기술을 계속 익혀 대성하여 입신하고 치세의 일에 간여하다가 자신과 함께 머나먼 유배길에 오르게 될지 꿈에도 알지 못했다. 조희룡이 혹 컴퓨터에 몰두하며 고등학교를 가지 않겠다고 고집하는 중학생 아들을 둔 요즘 아버지들의 상담역을 맡는다면 뭐라 위로의 말을 던질까?

5

부 침

평양 기생 죽향(竹香)[1]

문인화는 마음을 기탁하는 데만 쓰이지 않고 다른 용도로도 활용될 수 있었다.

평양에 '죽향(竹香)'이라는 기생이 시와 그림으로 이름을 떨치고 있었다. '낭간'이라고도 불렸다. 조희룡 곁의 시서화 삼절들이 나이를 가리지 않고 시와 그림을 수단으로 은근히 접근하고 있었다. 시서화 삼절로 알려진 '신위(申緯)'가 그녀를 만났다. 그는 그녀에 대해 이렇게 썼다.

"죽향은 평양의 기생이다. 그녀가 서울에 왔다. 대 그리기를 좋아해서 나에게 가르침을 받기를 원했으나 내가 산중에 있어 가르침을 주지 못했다."

그러면서 그녀의 시에 대해 '구슬이 뛰고 옥이 부서지는지 어금니에서 사각사각 소리가 날 정도'라고 평했다. 그녀의 '사각사각 시'를 감상해 보자. 심하게 앓다가 겨우 몸을 추스리고 일어나 쓴 시로 '늦봄에 자형(姊兄)에게'라고 했으니 형부에게 보낸 듯하다. 웅어[2] 나는 계절 보리 패

1) 평양의 기생으로 시를 잘해 시기로 알려졌다. 호는 '낭간.' 난초와 대나무 그림을 잘 그려 오세창(吳世昌)의 《근역서화징(槿域書畵徵)》에 당당히 이름이 올라 있고 국립중앙박물관에는 그녀의 화사한 난초 그림 한 폭이 소장되어 있다. 《풍요삼선》 권7에 '난을 그리다(畵蘭)' '강촌의 봄 경치(江村春景)' 등의 시가 실려 있다.

는 들판을 바라보는 병후 여인의 눈부신 시간 감각이 서정적으로 묘사되어 있다.

어 있다.

> 웅어 먹는 시절이자 누에 기를 때
>
> 멀고 가까운 봄산이 연기 같아요.
>
> 앓다가 일어나 봄이 벌써 늦은 줄도 몰랐으니
>
> 들창 앞 복사꽃이 모두 졌네요.[3]
>
> 䰶魚時節養蠶天
>
> 遠近春山摠似煙.
>
> 病起不知春已暮
>
> 桃花落盡小窓前.

한양의 시서화 삼절들이 그녀에게 호감을 가졌다. 조희룡의 주변 누군가도 죽향과 친히 지내고 있었다. 그는 죽향으로부터 대그림을 얻어 조희룡에게 제화시를 부탁하였다.

조희룡이 답서하였다.

"부쳐 준 대 그림 족자가 죽향 여사의 그림인가? 소쇄하면서 느긋하게 뻗어나가 속세를 벗어난 기운이 있어 나를 놀라고 기쁘게 하였네. 부인이 그린 그림이란 보통 자잘한 것에 얽매여 큰 것을 놓치는 법인데, 그녀의 필의를 궁구해 보니 정판교(鄭板橋)[4]의 대나무 그리는 법이었지. 정판교는

2) 웅어는 담백하여 회무침이나 밥에 비벼 먹는 봄철 먹거리다. 보리 이삭이 팰 무렵 맛이 최고로 오른다.

3) 죽향, 《풍요속선》.

4) 중국 청나라 양주 사람(1693-1765): 본명은 정섭(鄭燮), 호는 판교(板橋). 모고적(摹古的) 전통 화풍에 반기를 들었다. 시서를 잘하였고, 특히 난과 대나무 그림이 경지에 이르렀다. 조희룡과 김정희를 비롯한 조선의 화단에 많은 영향을 끼쳤다.

일품의 경지에 올라 있어 얕은 공부로는 그에 이를 수 없다. 여린 팔뚝으로 높고도 시원하게 정판교의 법을 운용하면서 부녀자들이 흔히 빠지는 홍분 습기를 없앴으니 어찌 풍진의 필묵이라 하여 홀대할 수 있겠는가? 어떤 인연으로 솜씨 빼어난 아름다운 사람을 조석으로 곁에 두게 되었는지? 묵죽의 제어는 분망중에 널리 찾아낼 수가 없어 십수 개만 뽑아 먼저 적어보내네. 나머지는 다음 인편에 보내드리도록 하겠네. '하하하!'"

조희룡의 평가가 오히려 멋쩍다. 여자의 그림이라 해서 평가 기준이 나긋나긋해졌나 보다. 남자들에겐 원래 이런 법도 있다.

친구 유최진도 죽향과 사귀고 있었다. 죽향에게 시를 써주고 그림을 받았다. 이때 죽향은 평양을 떠나 '용호(蓉湖)'라는 곳에서 살고 있을 때였다. '용호의 고기잡이 아낙〔蓉湖漁婦〕'에게 바친 유최진의 헌시이다.

고향 생각 연기같이 끊어졌다 다시 이어져
푸른 창 붉은 문 평양집이 꿈속에 오락가락
용호의 고기잡이 아낙이라 자칭하고 있으나
고상한 반지와 노리개 이 세상 물건이 아니구나.[5]

김정희도 죽향을 만났는데 마음이 끌렸는지 연애 편지 수준의 시를 주었다. '죽향이의 노랫소리 내 마음을 당긴다. 찾아가겠다는 약속을 지키려 하니 다른 남자를 생각지 마라'는 내용이다.

피리〔竹〕 소리 요란하자 구멍마다 향기〔香〕 나는데
노랫소리 내 마음을 끌어당기는구나.
벌이 꽃 찾아가자는 약속을 지키려 하니

5) 《완당전집》 권10, 戱贈浿妓竹香.

높은 절개 어찌 다른 마음이 있을소냐.

一竹亭亭一捻香

歌聲抽出綠心長.

我蜂欲覓偷花約

高節那能有別腸.

김정희 가문의 불운

1830년은 풍운이 치던 해였다.

김정희는 청나라에서 도입한 신문물을 앞세우며 교류의 폭을 넓혀 갔다. 당시 조선에서는 김정희만큼 두루 갖춘 이는 드물었다. 신분을 가졌고, 요직을 가졌고, 학문적 배경까지 가졌다. 그러한 그가 시시비비를 좋아하였다. 그리고 자신의 생각과 다른 자를 비판하였다. 힘을 가진 자가 주장을 내세우면 독선이 되기 쉽다. 적이 생길 수밖에 없다. 그러기에 주장이 많은 힘은 위험을 부른다. 예나 요즘이나 귀함은 겸손함을 요구한다. 겸손은 남을 위해서 필요한 것이 아니라 자신을 위해 요구되는 덕목이다. 겸손하지 못하면서 고위직에 앉아 있음은 위태롭다.

풍운은 효명세자의 돌연사로부터 시작되었다.

순조는 일찍이 세자인 효명에게 자신을 대리하여 정무를 보도록 하였다. 김정희와 아버지 김노경은 효명세자의 측근이 되어 순조 치하에서 권력을 가졌던 안동김문 일파에 대해 공격을 가했다. 당시 안동김문의 중심 인물은 순조의 장인이던 김조순이었다. 그들은 공격을 받았음에도 좀처럼 송곳니를 드러내지 않았다. 신중함이었다. 그러던 안동김문이 효명세자가 죽고 나자 은인자중의 외투를 벗어던졌다. 그들은 효명의 측근들을 '권력을 농단한 간신'으로 몰아붙였다. 김노경도 '권력을 농단한 4

간(四奸)' 중의 한 명으로 지목되었다.

먼저 윤상도(尹尚度)라는 하위 관리가 신위(申緯)를 탄핵하고 나섰다. 신위가 춘천에 지방관으로 갔을 때 여색을 탐하여 원망받았다고 주장하였다. 이어 김우명(金遇明)이 김노경을 공격했다. 김우명은 충청도 비인 현감 재직시 어사로 온 김정희에게 비리가 적발되어 파직당한 과거가 있었다. 김우명은 그것을 잊지 않고 고이고이 수첩에 적어두고 있었다.

김우명의 상소 내용이다. 새까맣게 번들거리는 앞발톱을 드러내 김정희 집안 대들보에 걸치고 있다.

"김노경은 남보다 한치 장점이 없는데도 남이 손댈 수 없는 위치에 있었던 까닭으로 요직에 두루 올랐으니 가세가 엄청났습니다. 그는 탐욕스럽고 비루한 성격을 갖고 있어 벼슬을 얻지 못했을 때는 얻기를 근심하였고, 얻은 뒤에는 잃을까 근심하였습니다. 또 벼슬살이를 하면서는 사사로움을 따르고 사나운 짓을 멋대로 하였습니다. 또 그의 요사스러운 자식 김정희는 항상 반론을 내세우며 교활하게 세상을 살아가면서 인륜이 허물어지는 것을 두려워하지 않았습니다."

김노경은 탐욕스럽고 비루하였으며, 김정희는 요사하고 패륜이라고 하였다. 매서운 내용이다. 원수지간이 아니라면 이렇게 극렬한 공격이 있을 리 없다. 순조는 이들이 있을 수 없는 상소를 늘어놓았다고 비판하였다.

"인심이 아무리 몰락했다 하더라도 조금이라도 꺼리는 마음이 있어야 한다. 윤상도라는 자는 조선의 신하된 자가 아니더냐. 그가 논한 내용은 매우 음험하고 참담하다. 시골 구석의 어리석은 자가 자기 스스로 했을 리 있겠는가. 반드시 뒤에 시킨 자가 있을 것이다. 엄중히 국문해 밝혀내야 하겠지만 가벼운 법을 적용해 유배 조치하라."

순조는 윤상도를 추자도에 유배 조치하고, 김우명은 벼슬자리에서 파직하였다. 그러나 김노경에 대한 조치가 없자 신하들이 벌떼처럼 일어나 김노경을 계속 탄핵하였다. 김노경은 끝내 '고금도(古今島)'로의 유배길에

나서야 했다.

이한철(李漢喆)[6]과 풍양조씨의 관계

효명이라는 나무가 쓰러지자 도화서(圖畵署) 뒤뜰에서 슬픔을 참고 소리없이 눈물 흘리는 한 화원이 있었다. 그는 효명세자가 발탁해 주었던 이한철이라는 신진화원이었다. 효명세자가 한 해 전 연회를 열며 그 모임을 기록화로 남기고자 하였다. 도화서의 화원들이 기량을 다하여 연회 장면을 그렸다. 쟁쟁한 화원들을 제치고 약관 18세의 이한철이 최고[7]로 뽑혔다. 이한철이 효명의 주목을 받으며 그림 세계로 들어왔다.

자신을 알아 준 이의 사망은 이한철을 슬픔에 빠뜨렸다. 예장도감에 소속된 그는 비통한 마음을 담아 효명세자 장례식을 그림으로 기록하였다. 마음은 전달된다. 효명세자빈의 친정인 풍양조씨 문중 사람들은 소품 그림처럼 작은 화관의 효명에 대한 뜨거운 마음을 읽었는지 그에 대해 특별한 관심을 가졌다. 이한철은 효명세자의 인맥으로 편입되었고, 풍양조씨의 보호 아래 화가로서의 인생을 펼쳐 나갔다.

6) 조선 말기의 화가(1808-?): 자는 자상(子常), 호는 희원(希園)·송석(松石). 화원(畵員)인 이의양(李義養)의 아들이다. 화원으로 벼슬은 감목관(監牧官)을 거쳐 군수를 지냈다. 1846년 헌종어진도사(憲宗御眞圖寫)의 주관화사(畵師)로 활약하였으며, 그후 철종어진도사와 고종어진도사에도 참여하였다. 산수·인물·화조·절지(折枝) 등 다방면에 뛰어난 작품을 남겼다. 전형적인 남종화법(南宗畵法)과 김홍도의 화풍을 따르고 있으며 부드럽고 투명한 필치와 묵법(墨法)의 강약·농담 등에서는 탁월한 재능을 엿볼 수 있다. 대표작에 보물 제547호로 지정된 〈김정희 영정(金正喜影幀)〉과 〈의암관수도(依巖觀水圖)〉 〈추림독서도(秋林讀書圖)〉 〈방화수류도(訪華隨柳圖)〉 등이 있다.
7) 이한철의 출세작이 〈기축 진찬도 병풍〉이다.

항의의 징을 치다

김정희가 아버지의 유배지 고금도를 다녀왔다. 그들 부자는 죄를 납득하지 않았다. 유배로부터 해가 두 번이나 바뀌었으나 귀양이 풀릴 기미가 없자 참지 못한 김정희는 중대한 결심을 하였다. 순조의 행차길에 미리 나가 있다가 임금이 가까이 오자 징을 치며 아버지의 무고함을 호소했다. '격쟁(擊錚)'8)이라는 제도였다.

조선 백성들은 억울한 일이 있으면 관아에 소장을 올렸다. 자기가 거주하는 지방 관아에 호소하고, 들어 주지 않으면 감영에 제소하고, 감영에서도 들어 주지 않으면 서울의 비변사에 올리고, 비변사에서도 들어 주지 않으면 꽹과리나 징을 쳐 왕에게 호소하도록 하였다.

그러나 이는 현실적으로 억울함을 어찌할 수 없는 일반 백성들이나 관리의 호소 수단이지 왕실의 친척이 되는 세도가의 자제가 써야 하는 수단이 아니었다. 한번에 그친 것도 아니었다. 두 번씩이나 징을 쳤다. 돌발적이고 외곬의 성격이었다. 김노경은 김정희의 두번째 징 사건이 있고서도 1년이나 지난 뒤에야 유배에서 풀려났다.

8) 조선 시대에 억울하고 원통한 일을 당한 사람이 국왕이 거동하는 때를 포착하여 징·꽹과리(錚)·북(鼓) 등을 쳐서 이목을 집중시킨 다음 자신의 사연을 국왕에게 직접 호소하는 행위이다. 조선 전기에는 수령권을 확립한다는 취지 아래 '고소금지법(告訴禁止法)'이 강력히 시행되는 등 하층민이 억울한 일이 있어도 그것을 제대로 전달할 수 있는 통로가 막혀 있었다. 이에 하층민은 자신들의 억울함을 직접 호소할 수 있는 새로운 효과적인 수단으로서, 격쟁(擊錚)·상언(上言) 등을 등장시켰다. 격쟁은 형태별로 크게 궐내 격쟁(闕內擊錚)·위내 격쟁(衛內擊錚)·위외 격쟁(衛外擊錚)으로 구분된다. 궐내 격쟁은 직접 대궐에 들어가서 국왕에게 호소한 형태이고, 위내 격쟁·위외 격쟁은 국왕의 거동시에 행한 것이다.

헌종(憲宗) 즉위

1834년 순조가 붕어하고 불운의 왕세자, 효명의 아들이 왕으로 즉위하였다. 그가 헌종이다.

헌종의 즉위가 조희룡에게는 입신의 기회[9]가 되었다. 헌종의 외가집인 풍양조씨들이 어린 헌종 보위를 명분으로 정계에 등장하였다. 안동김문은 기세를 누그러뜨렸고, 효명세자 측근 인사들에 대한 정치적 앙금을 정리하는 조치가 취해졌다. 김노경이 다시 판의금부사(判義禁府事)에 올랐고, 김정희는 성균관 대사성(大司成)·병조참판(兵曹參判)을 역임하였다. 정국은 안동김씨와 풍양조씨를 중심으로 세력이 재편되면서 균형이 유지되었다. 안동김씨 쪽은 두터운 인물군이 있었고, 풍양조씨 측에서는 조인영(趙寅永)[10]·권돈인(權敦仁)[11]·김정희가 연대하여 각을 세웠다.

허유(許維)와 초의선사(草衣禪師)

독학 소년 허유가 27세의 어엿한 청년으로 자랐다. 해남 대흥사의 초의선사[12]가 시와 그림에 높은 솜씨를 지니고 있다는 말을 듣고 그를 찾아갔다.[13] 초의는 지금의 전남 무안군에서 태어났다. 그는 탱화와 단청을

9) 조희룡의 후손들은 "조희룡은 왕세손으로 있던 헌종에게 글을 가르쳤으며, 헌종은 즉위 후 조희룡에게 광화문 앞 내자동에 있는 큰 집을 하사하였다"고 한다. 주소는 '서울시 종로구 내자동 47-2'로 조희룡 후손들의 본적지로 등재되어 있다. 사실이라면 조희룡은 1834년 이전 서울로 이사를 왔다는 말이 된다. 사실이 무엇이든 노원구 각심사 인근에서 살고 있을 조희룡이 내자동에 살게 된 것으로 보아 헌종 즉위를 전후하여 조희룡의 이사가 있었던 것으로 보인다.

잘 그렸고 틈틈이 익힌 글씨도 뛰어났다. 초의는 두륜산 정상 부근 소나무와 대나무숲 울창한 곳에 두어 칸 초가를 엮어 살고 있었다. 초의가 허유를 지도하면서 서울 사는 김정희가 청나라로부터 새로운 그림을 배워 왔다고 못이 박히도록 이야기하였다. 초의와 김정희는 동갑으로 친분을 갖고 있었다.

10) 조선 후기의 문신(1782-1850): 자는 희경(義卿), 호는 운석(雲石). 1819년(순조 19) 식년문과(式年文科)에 장원급제한 뒤 응교(應敎)가 되고, 1822년 대사헌, 1826년 경상도 관찰사를 거쳐 대사성을 지냈다. 1829년 세손부(世孫傅)가 되고, 1835년(헌종 1) 이조판서 때 순원왕후(純元王后) 김씨가 수렴청정(垂簾聽政)하면서 안동김씨 세도 정치가 시작되자 풍양조씨의 중심 인물이 되었다. 그해 형 조만영(趙萬永)이 어영대장(御營大將)이 되자 조씨 세도의 독무대를 이루었다. 1839년 기해사옥(己亥邪獄)을 일으켜 가톨릭교를 탄압하고, 우의정에 올라 척사윤음(斥邪綸音)을 찬진하여 계속 가톨릭교도를 박해하였다. 1841년(헌종 7)부터 1850년(철종 1)까지 4차에 걸쳐 영의정을 지냈다. 1816년(순조 16) 성절사(聖節使)로 청나라에 가서 금석학의 대가인 유연정(劉燕庭)에게 조선의 금석학 자료를 주어 연구케 하고 돌아온 뒤 진흥왕순수비(眞興王巡狩碑)의 탁본(拓本)과 《해동금석존고(海東金石存攷)》 등을 보내 주었다. 문장·글씨·그림에 능하였고, 47년(헌종 13) 《국조보감(國朝寶鑑)》의 찬술에 관여하였다.

11) 조선 후기의 문신·서화가(1783-1859): 자는 경희(景羲), 호는 과지초당노인(瓜地草堂老人)·이재(彝齋). 시호 문헌(文獻). 1813년(순조 13) 증광문과에 병과로 급제하였다. 정자(正字)·헌납을 지내고, 1819년 동지사(冬至使)의 서장관(書狀官)으로 청나라에 다녀왔으며, 1836년(헌종 2) 병조판서로서 진하(進賀) 겸 사은사(謝恩使)로 청나라에 다녀왔다. 그뒤 경상도관찰사에 이어 이조판서를 역임하였고, 1842년(헌종 8) 우의정, 이듬해 좌의정에 임용되었으며, 1845년 영의정에 올랐다. 1849년 원상(院相)이 되어 잠시 국정을 맡아 처리했고, 1851년(철종 2) 철종의 조상 경의군(敬義君)을 진종(眞宗)으로 추존(追尊)하고, 그 위패를 종묘의 본전(本殿)에서 영녕전(永寧殿)으로 옮길 때 먼저 헌종을 묘사(廟社)에 모시도록 주장했다가 파직, 낭천(狼川)으로 부처(付處)되었으며, 1859년 연산(連山)에 이배(移配)되었다. 추사 김정희와 절친한 사이다.

12) 조선 후기의 승려(1786-1866): 속명은 장의순(張意恂), 자는 중부(中孚), 호는 초의(草衣). 15세에 남평(南平) 운흥사(雲興寺)에 들어가 승려가 되었다. 정약용에게서 유학과 시문을 배우고, 신위·김정희와 친교가 깊었다. 그후 해남 두륜산(頭輪山)의 일지암(一枝庵)에서 40년 동안 지관(止觀)을 닦고, 서울 봉은사(奉恩寺)에서 화엄경(華嚴經)을 새길 때 증사(證師)가 되었다. 저서에 《초의집(草衣集)》 《선문사변만어(禪門四辨漫語)》 《이선래의(二禪來義)》가 있다.

13) 1835년.

그러던 중 허유는 해남 녹우당에 세상을 진동시킨 명작을 담은 서화첩이 있다는 말을 듣게 되고 곧바로 찾아가 그 책을 구경하였다. 노란색으로 장정된 서화첩 속의 그림들은 화사하고 인장은 선명했다. 허유의 눈이 번쩍 띄었고 경탄하지 않을 수 없었다. 며칠 동안 제대로 자지도 먹지도 않고 그림을 감상하였다. 그때서야 비로소 허유는 그림에도 법이 있다는 사실을 알게 되었다.

단정학

1836년초, 조희룡이 큰아들 혼례를 치렀다. 한 쌍의 잉어가 선물로 들어왔다. 조희룡은 잉어를 요리하여 새로 들어온 며느리의 첫 음식으로 삼도록 했다. 잉어의 상서로움으로 뒷날 용 같은 손자가 태어나도록 기원하였다.

아들 대신 조희룡이 손자 태몽을 꾸었다. 다섯 마리의 학이 집 안으로 들어오더니 다리를 엇갈아 가며 뜰 안을 걸어다니는 것이었다. 붉은 머리에 검은 치마를 두른 단정학이었다.

다음해 조희룡은 나이 마흔아홉에 큰손자를 보았다. 기뻐하며 이름을 일학(一鶴)[14]이라 하였다. 단정학을 태몽으로 하여 얻은 손자라서 그리 지은 것이다.[15] 조희룡은 굳이 기쁨을 감추지 않았다.

"지난밤 손자를 얻었다. '인생에서 제일 기쁜 일이 이 일이 아닌가?'

14) 일학(一鶴)이는 족보에 재황(1837년 1월 9일-1873년 8월 25일. 묘 진관 중흥동)으로 올라 있다. 항렬을 취한 것이다. 일학이는 슬하에 태호(1870년 11월 8일-1923년)를 두었으나 태호는 손이 없었다. 조희룡 장손 직계가 절손된 것이다. 태호는 사촌동생 영호의 아들 한필을 양자로 입적하였다. 그러나 한필이도 어려서 사망하였다. 조희룡의 큰아들 직계손은 족보상 절손되었다.

라고 생각되었다. 비로소 친구들에게 '나도 이제 노인이다!' 라고 큰소리칠 수 있게 되었다. 산모가 국과 밥을 좋아하지 아니하여 밤새 한 그릇밖에 먹지 않았으나 체기가 있어 그러할 뿐 특별히 염려되는 것은 아니다."

들꽃으로 피다

오창렬은 의술에 정진한 결과 마침내 내의원에 들어가 왕을 진료하게 되었다. 오창렬은 의술을 익히기 전 조희룡과 어울리며 시를 공부하였다. 헌종은 오창렬로부터 진료를 받다가 그가 시집까지 가지고 있음을 알고 총애하였다.[16) 오창렬이 진료하는 날이면 시를 짓도록 하면서 함께 즐겼다.

오창렬은 사신을 따라 두 차례나 중국에 들어가는 기회를 잡았다. 그는 중국 방문을 이용해 중국의 석학들과 교류하였다. 그의 시는 중국에도 알려져 어떤 이는 조선 사람을 만나면 오창렬의 안부부터 물을 정도였다. 야생초 오창렬이 질긴 생명력으로 소담한 꽃을 피웠다. 들꽃이었다.

절정의 꽃

이재관도 인생의 절정을 맛보았다.

15) 조희룡은 연이어 두 손자를 얻었다. 둘째손자는 이학(二鶴)이라 하였다. 조희룡 후손의 평양조씨 족보를 검토해 보면 이학은 어려서 잃은 것으로 판단된다. 조희룡이 그의 저서에는 일학과 이학을 이어 얻었다고 하였으나 족보상에 큰손자인 일학(1837년 생)과 둘째손자 재형(1849년 생)의 나이 차이가 12세나 되기 때문이다.

16) 조희룡, 실시학사고전문학연구회 역주, 《조희룡 전집》 중 《호산외기》, p.145.

조정에서는 함경도 영흥군에 태조 이성계의 어진을 모셨는데 도적이 들어 이를 훼손하였다. 조정에서는 훼손된 어진을 경희궁에 옮겨 모시고 고쳐 그리도록 하였다. 그 작업에 이재관이 선발되었다. 어진 작업이 끝나자 이재관은 공을 인정받아 함경도의 '등산첨사(登山僉使)'에 임용되었다.[17]

화가로서 더할 수 없는 영광이었다. 어릴 적 아버지를 여의고 홀로 가난 속에서 가녀리게 자라 착한 마음으로 어머니를 봉양하던 그였다. 화관이 된 것만 해도 기대 이상의 출세였다. 그런 그가 태조의 어진 작업에 참여하고 급기야 첨사직을 얻어 외직으로까지 나아갔으니 감격스러울 뿐이었다.

호사다마라는 말은 이럴 때 쓰이는 말이었다. 그에게 슬픔이 찾아왔다. 등산첨사에 부임한 지 얼마 되지 않아 중병이 들어 첨사직을 사직해야 했다. 곧 집에 돌아와 앓아누웠다. 주변의 친구들이 치료에 매달렸으나 바람은 나리꽃 꽃대를 꺾고 말았다. 맑은 바람에 하늘거리던 노랑 산나리가 속절없이 진 것이다.

20대부터 친구로 지내 온 조희룡의 안타까움이야 형언할 수가 없었다. 그의 죽음을 가족보다 더 안타까워했다. 스스로를 위로할 뿐이었다.

"평범한 선비로서 임금의 사랑을 받는 일은 천 년에 한번 있을까 말까한 일이다. 태조임금의 어진을 봉안한 뒤 4백 년이 흘러 다시 고쳐 그리게 되었다. 아마도 이재관은 이 일을 위하여 시기를 맞춰 태어난 것이리라."

산나리꽃은 절정에서 꺾였으나 스스로가 그린 그림과 친구 조희룡의 기록 속에 숨결을 남겼다. 그는 저승에서 조희룡에게 고마워하였을 것이다. 혼란의 속기 낀 세상에 맑은 샘물이 되어 좌절했던 마음들을 정화해 주었던 한 화가가 이렇게 졌다.

17) 조희룡, 실시학사고전문학연구회 역주, 《조희룡 전집》, p.129.

6
조선에의 개안

국토 순례

조선 시대 시인들과 화가들에 있어 국토 순례는 필수 과정이었다. 그들은 산천을 유람하면서 시의 정수와 그림의 소재를 찾았다. 순례를 통하여 그들은 관념의 허구성을 알게 되었다. 진경 시대의 화가들에게 진경을 완성할 수 있게 된 바탕힘은 사생 여행을 통하여 얻은 조선에 대한 인식으로부터 나왔다.

조희룡도 순례에 나섰다.

다른 사람의 유람기를 탐독하였고, 스스로 직접 자연을 유람하기도 했다. 그는 그 과정을 통해 중국과 다른 조선의 정서를 이해했다. 또 시와 그림과 자연을 공통으로 꿰뚫고 있는 보편적 이치를 배웠다. 그가 자연에 다가가자 사람과 온 산과 강이 그를 환영하였다. 사찰의 스님은 방을 내주었고, 농막의 초부들은 따뜻한 밥을 대접했다. 나뭇가지들은 손을 흔들며 그와 악수하려 하였고, 길섶의 꽃들은 강렬한 색과 찌르는 향기로 그를 맞았다. 북으로 가서는 평양 대동강변의 '연광정(練光亭)'을 들러보았고, 황해도 구월산 '패엽사(貝葉寺)'에 가서는 밤하늘의 별을 헤었다. 또 단양(丹陽)의 명승지를 둘러보면서 조선땅의 아름다움에 감탄했다.

깊은 산 속에서는 길을 잃기도 했다.

"험한 계곡 속에서 가시덤불을 헤치고 등나무 넝쿨을 잡고 우왕좌왕했

다. 길에서는 보지 못할 산들이 이어졌다. 흐트러진 옷차림으로 정처없이 방황하고 있는데 홀연히 종소리가 들려왔다. 소리 난 곳을 향하여 힘을 다해 산등성이를 올라섰다. 사원의 푸른 지붕이 땅에서 솟아오르듯 나타났다. 산 속을 헤매는 고생을 한 후에야 바른길을 알 수 있게 되었다. 글과 그림 공부도 산을 오르는 것이나 다를 바가 없었다."

이 경험에서 국토 순례의 성격이 분명해진다. 그에게 유람과 글, 그림 공부는 같은 것이었다. 산등성이를 오르고 구릉을 넘으면서 그가 본 것은 산 자체가 아니라 자연 속에 비장되어 있던 살아 있는 글과 그림이었다.

개성의 보봉산 '화장사(華藏寺)'에서 고려 공민왕의 영정을 알현하며 망국의 아픔을 상념하고 남으로는 지리산 해인사 '장경각(藏經閣)'을 관광하였으며, 달천에서는 단원 김홍도가 그린 '임경업 장군상'을 배알하였다. 진주의 남강 '촉석루'에 가서는 적장을 끌어안고 강물에 뛰어든 논개를 추모하였다. 곳곳에 산재해 있는 명승지에서 글과 그림에 더하여 살아 있는 조선의 역사와 감각을 체험하였다.

조선에의 개안

조희룡은 문헌을 통하여 중국에 대한 지식을 넓혀 갔고, 중국제 문화 예술품들을 수집하면서 대륙에 대한 관심을 키웠다. 직접 가볼 기회가 없어 간접적으로밖에 접할 수 없었다.

북학파의 제1세대들처럼 조희룡도 초기에는 중국 문화에 압도적으로 경도되었으나 국토 순례를 통하여 그는 곧 '조선과 중국은 다르다'는 인식을 갖게 되었다. 균형잡힌 시각을 가진 것이다. 중국을 다녀온 이들이 던지는 말도 비판적 시각을 갖고 취사 선택하게 되었다. 상당수 사람들의 말이 횡설수설이요, 지엽말단에 불과하다는 사실이 눈에 들어왔다. 처음

보는 중국 문물에 놀라서 그럴 것이라고 이해는 하였으나 맹목적 추종에 비판적이 되지 않을 수 없었다. 무엇이든 중국제를 제일로 치는 시각에 대해 강한 거부감을 가졌다. 중국 문물의 선진성은 인정하더라도 시시비비는 가려야 했다.

벼루도 예외는 아니었다. 사람들은 실제 써보지도 않고 중국제 벼루만을 찾았다. 국산 남포석(藍浦石)[1]으로 만든 벼루도 중국제에 결코 못지않음에도 알아주지 않았다.

조희룡은 이러한 풍조에 동의할 수 없었다.

"중국산 단계연(端溪硯)이나 흡주연(歙州硯) 벼루만을 명품으로 아는데 그것은 잘못이다. 이러한 풍조는 시경의 청묘편과 생민편을 읽고서 이것 외에는 명시가 없을 것이라고 말하는 것과 다를 바 없다. 만일 그렇다면 천하의 명시로 칭송되어 온 한유(韓愈)[2]의 〈남산(南山)〉[3]과 두보(杜甫)[4]의 〈북정(北征)〉[5]이라는 시는 무엇이 되는가. 중국산 단계연·흡주연도 좋은 벼루이지만 우리나라 남포석도 결코 그에 못지않은 명품 벼루이다."

1) 충청남도 보령군 남포면에서 나는 벼루를 만드는 벼룻돌. 검은 오석이 특징이다.
2) 중국 산문의 대가이며 탁월한 시인(768-824): 자는 퇴지(退之), 시호는 문공(文公). 792년 진사에 등과, 지방 절도사의 속관을 거쳐 803년 감찰어사(監察御使)가 되었을 때, 수도의 장관을 탄핵하였다가 도리어 양산현(陽山縣; 廣東省) 현령으로 좌천되었다. 이듬해 소환된 후로는 주로 국자감(國子監)에서 근무하였으며, 817년 오원제(吳元濟)의 반란 평정에 공을 세워 형부시랑(刑部侍郎)이 되었으나 819년 헌종황제(憲宗皇帝)가 불골(佛骨)을 모신 것을 간하다가 조주(潮州; 廣東省) 자사(刺史)로 좌천되었다. 이듬해 헌종 사후에 소환되어 이부시랑(吏部侍郎)까지 올랐다. 문학상의 공적은 첫째, 산문의 문체 개혁을 들 수 있다. 종래의 대구(對句)를 중심으로 짓는 병문(騈文)에 반대하고 자유로운 형의 고문(古文)을 친구 유종원(柳宗元) 등과 함께 창도하였다. 고문은 송대 이후 중국 산문 문체의 표준이 되었으며, 그의 문장은 그 모범으로 알려졌다. 둘째, 시에 있어 지적인 흥미를 정련된 표현으로 나타낼 것을 시도, 그 결과 때로는 난해하고 산문적이라는 비난도 받았지만 제재의 확장과 더불어 송대의 시에 끼친 영향은 매우 크다. 사상 분야에서는 유가의 사상을 존중하고 도교·불교를 배격하였으며, 송대 이후 도학(道學)의 선구자가 되었다.
3) 중국의 종남산(終南山)을 읊은 시로 매우 웅건하여 예로부터 두보의 〈북정〉과 함께 대표적 걸작으로 칭송되어 왔다.

조희룡의 벼루 이야기는 자신에 대한 이야기이다. 중국의 대가만이 최고가 아니었다. 충청도 남포석처럼 조선땅에서도 얼마든지 그들에 못지않은 화가와 작품이 나올 수 있다고 믿었다. 중국의 문인화에 빠져 있던 조희룡이 조선의 독자성에 눈을 뜨기 시작하였다.

4) 중국 성당 시대(盛唐時代)의 시인(712-770): 자는 자미(子美), 호는 소릉(少陵). 중국 최고의 시인으로서 시성(詩聖)이라 불렸으며, 또 이백(李白)과 병칭하여 이두(李杜)라고 일컫는다. 소년 시절부터 시를 잘 지었으나 과거에는 급제하지 못하였고, 각지를 방랑하여 이백·고적(高適) 등과 알게 되었으며, 후에 장안(長安)으로 나왔으나 여전히 불우하였다. 44세에 안녹산(安祿山)의 난이 일어나 적군에게 포로가 되어 장안에 연금된 지 1년 만에 탈출, 새로 즉위한 황제 숙종(肅宗)의 행재소(行在所)에 달려갔으므로, 그 공에 의하여 좌습유(左拾遺)의 관직에 오르게 되었다. 관군이 장안을 회복하자 돌아와 조정에 출사하였으나 1년만에 지방관으로 좌천되었으며, 그것도 1년만에 기내(畿內) 일대의 대기근을 만나 48세에 관직을 버리고 식량을 구하려고 처자와 함께 감숙성(甘肅省)을 거쳐 사천성(四川省)에 정착하여 시외의 완화계(浣花溪)에다 초당을 세웠다. 54세 때 귀향할 뜻을 품고 양자강(揚子江)을 하행하여 수상(水上)에서 방랑을 계속하였는데, 배 안에서 병을 얻어 동정호(洞庭湖)에서 59세를 일기로 병사하였다. 그의 시를 성립시킨 것은 인간에 대한 위대한 성실이었으며, 성실이 낳은 우수를 바탕으로 일상 생활에서 제재를 많이 따 널리 인간의 사실, 인간의 심리, 자연의 사실 가운데 그때까지 발견하지 못했던 새로운 감동을 찾아내어 시를 지었다. 특히 율체(律體)에 뛰어나 엄격한 형식에다 복잡한 감정을 세밀하게 노래하여 이 시형의 완성자로서의 명예를 얻었다. 그에 앞선 육조(六朝)·초당(初唐)의 시가 정신을 잃은 장식에 불과하고, 또 고대의 시가 지나치게 소박한 데 대하여 두보는 고대의 순수한 정신을 회복하여 그것을 더욱 성숙된 기교로 표현함으로써 중국 시 역사의 한 시기를 이루었다. 최초로 그를 숭배했던 이는 중당기(中唐期)의 한유(韓愈)·백거이(白居易) 등이지만, 그에 대한 평가의 확정은 북송(北宋)의 왕안석(王安石)·소식(蘇軾) 등에 의해 이루어졌다. 대표작으로 〈북정(北征)〉·〈추흥(秋興)〉 등이 전해진다.

5) 두보의 시. 당나라 757년 봉상(鳳翔)에서 부주(鄜州)로 돌아오는 길에 보고 느낀 것과 집에 도착했을 때의 정경에 대해 그리고 있다. 대부분 병란과 국사를 회고하거나 당 왕조의 부흥에 대한 희망을 노래하고 있다.

조희룡과 수예론(手藝論)

　조희룡은 대나무를 그리면서 정판교(鄭板橋)[6]라는 원나라 화가의 기법을 본받았다. 정판교는 기존의 묵죽법을 따르지 않고 창문이나 벽에 비친 대그림자를 본떠 그리면서 이전까지와는 전혀 다른 그림을 얻었다. 그는 "눈앞의 대나무〔眼前之竹〕에서 마음속의 대나무〔胸中之竹〕를 얻었고, 거기에서 나아가 손 안의 대나무〔手中之竹〕에 도달하였다"라고 자신의 그림을 정리하였다.

　조희룡은 정판교의 대그림 이론을 배우다가 자신이 그동안 가져왔던 막연한 불만의 실체를 확인하게 되었다. "그림에 앞서 서권기 문자향이 가슴속에 들어 있어야 한다"는 중국의 그림 이론이 반드시 맞지 않는다는 사실이었다. 이것을 중국문인화가들은 대나무를 그리려면 "먼저 가슴속에 대나무가 이루어져 있어야 한다〔胸中成竹〕" 하였고, 산수화가들은 "가슴속에 먼저 언덕과 절벽이 들어 있어야 한다" 하였다. 그러나 조희룡은 비록 가슴속에 대나무나 구학(邱壑), 서권기 문자향이 이루어져 있다 하더라도 손의 기량이 따라 주지 않으면 그것을 표현할 수 없다는 사실에 주목하였다. '산이 높고 달이 작다'라든지 '물이 흐르고 꽃이 핀다' 라는 개념들은 그림으로 그릴 때 가슴속의 뜻과는 별 관계가 없으며, 오히려 손의 기량에 그림의 성패가 달려 있었다. 그래서 조희룡은 자신의 화론의 지향점을 새로이 정립하였다.

　"글씨와 그림은 모두 수예(手藝)에 속하여 수예가 없으면 비록 총명한

　6) 원나라 양주(揚州)에서 활동하던 팔괴 중의 한 명(1693-1765): 양주팔괴(揚州八怪)로 일컬어지던 그들은 전통을 무시하고 개성을 추구하였는데 사람들은 그것을 '괴(怪)'라 하였다. 그 중 정판교는 묵죽화에 능하였다.

사람이 몸이 다하도록 배워도 할 수 없다. 그것은 그림이 손끝에 있는 것이지 가슴속에 있는 것이 아니기 때문이다."[7]

이를 조희룡의 수예론(手藝論)이라 한다.

이로써 조희룡과 중국의 화가들은 화론에 있어 차이가 생겨났다. 조희룡은 중국의 화가들이 '심의'를 절대시한 데서 더 나아가 '손의 기량,' 즉 '수예'를 중시하게 되었다. 중국의 화가들이 신성시하던 "흉중에 서권기와 문자향이 있어야 한다"라는 명제의 절대성을 거부하였다. 조희룡은 그러한 것에 못지않게 손의 기량을 중요시[8]하였다. 손이 마음으로부터 독립됨에 따라 조선에 도입된 '중국 남종문인화'는 '심의'라는 중국의 얼룩을 세탁하고 감각을 중시하는 '조선문인화'라는 전혀 다른 길로 접어들었다.

《호산외기(壺山外記)》의 저술

1844년, 조희룡은 역사서《호산외기》를 집필하였다. 조희룡은 책에 두 가지의 역사 의식을 담았다.

중국인들의 행적은 기록으로 남겨져 후세 사람들에게 사표가 되고, 세계의 기준이 되고 있었다. 그러나 조선 민초들의 삶은 중국 성인들의 그것에 비해 뒤지지 않음에도 불구하고 단지 기록으로 남겨지지 않았다는 이유 하나로 말미암아 모두에게 잊혀지고 있었다. 조희룡은 단계연·흡주연에 뒤지지 않는 토종 남포석들의 삶을 전기 형식으로 정리할 필요성을 느꼈다. 유한한 삶에 무한한 생명을 불어넣고자 했다.

7)《석우망년록(石友忘年錄)》.

8) 이수미, 〈조희룡 회화의 연구〉, 서울대학교 대학원 문학석사학위 논문, 1990.

조희룡은 또 그 책 속에 시서화 삼절(詩書畵 三絕)들의 특성을 그렸다. 조희룡은 시와 그림을 공부하면서 새로운 세계를 만날 수 있었다. 그것은 시·서·화 삼절의 세계였다. '삼절'이 되려는 사람들은 시·서·화의 기능을 두루 갖춘 multiplayer여야 했다. 그들은 시나 그림 모임을 통해 서로 교류하면서 서로가 스승이 되고 벗이 되어 지적 자극을 주고 우애를 나누었다. 당시의 사회가 개인의 출신성분을 중요시하고 있었음에도 각자의 신분을 크게 문제삼지 않았다. 삼절 추구라는 동류 의식이 신분의 장벽을 깨뜨린 것이다. 조희룡처럼 일반 양반이 있었고, 김정희와 같은 세도가문의 후예가 있었다. 또 권돈인 같은 사대부도 있었으며, 김양원같이 과거를 알 수 없는 놀량들도 있었다. 그들은 탈신분적 교류를 일상화하며 청나라의 문인화를 받아들임으로써 조선 진경의 특수성과 퇴폐성을 극복하고 새로운 시대를 열어가고자 했다. 조희룡은 신분 제도의 탈피와 조선 문화의 국제화를 모색하는 그들을 '위항지사'라는 이름으로 인식하였다. 요즘 말로 '시민'이라는 뜻이다. 그는 '위항지사'들의 독특한 성격을 뒷사람들에게 알려 주어야 하겠다고 생각하였다. 조희룡은 그림에서뿐만 아니라 역사 공간 속에서도 진정 조선을 재발견하고 있었다.

7

정통 중국 남종문인화의 흐름

허유와 김정희의 만남

1839년, 남쪽의 허유는 자신의 그림을 초의선사에게 싸주면서 김정희의 평을 받아 달라 하였다. 실력이 궁금했던 것이다. 그림을 들고 서울에 온 초의선사가 허유에게 서신을 보냈다. 그 속에는 김정희의 짧은 편지[1]가 들어 있었다.

한 통은 이러했다.

"허군의 화격은 볼수록 묘합니다. 품격은 이루었으나 견문이 좁아 좋은 솜씨를 마음대로 구사하지 못하고 있습니다."

또 한 통은 허유를 불러올리자는 내용이었다.

"왜 손잡고 같이 오지 못하였소. 그가 서울에서 그림을 배우면 진보는 측량할 수 없을 것이오. 바로 서울로 올라오도록 해주시지요."

몇 달 후[2] 허유는 서울로 올라왔다. 김정희는 그때 아버지 김노경의 사망[3]으로 상중에 있었다. 허유는 김정희의 집 바깥 사랑에 거처하게 되었다. 매일 아침 김정희에게 인사를 드리고 그림에 대한 평을 경청하면서 필

1) 김정희가 허유의 그림을 살펴보고 초의에게 두 통의 서신을 보냈는데 초의가 그것을 다시 허유에게 보내 주었다.
2) 1839년 8월.
3) 1837년 3월.

법을 익혔다.

김정희가 허유에게 가르침을 주었다.

"스스로 화격을 터득하였다고 생각하는가? 화도라는 것은 참으로 어려운 것이다. 지금 너는 화가의 삼매경에 들어가는 천리 길에서 겨우 세 걸음 정도 옮겨 놓은 것에 불과해. 네가 해남 녹우당에 있는 윤두서(尹斗緖)[4]의 화첩을 보면서 그림을 배운 것으로 안다. 우리나라에서 그림을 배우려면 윤두서로부터 시작했어야 했겠지. 그러나 윤두서의 그림은 신운이 부족해. 그리고 요즘 겸재 정선, 현재 심사정(沈師正)이 비록 그림으로 이름을 떨치고 있으나 그들의 화첩은 사람의 안목만 혼란하게 할 뿐이야. 결코 그들의 화첩을 들춰 보지 마라."

조선의 대표적 화가 윤두서와 조선 진경의 정선, 진경 시대 중국문인화의 맥을 이끌어 온 심사정을 매도하고 있다. 참 놀랍다. 모두 앞세대 조선의 대표적 화가들이다. 김정희는 조선의 성취를 전혀 인정하고 있지 않다. 그의 기준은 오로지 중국의 남종문인화였다. "가슴속에 서권기 문자향이 있어야 한다"라는 중국 그림 이론에 맞으면 훌륭한 그림이었고, 이에 벗어나 조선의 냄새가 가미되어 있으면 형편없는 작품으로 취급하였다. 또 중국의 문인화를 그리더라도 자신이 도입한 문인화만이 법도에 맞는 그림으로 재단하였다. 그래서 진경 시대 외롭게 피어 있던 심사정의 문

4) 조선 후기의 문인화가(1668-1715): 자는 효언(孝彦), 호는 공재(恭齋). 윤선도(尹善道)의 증손이다. 젊어서 진사시에 합격했으나 벼슬에 나가지 않고 시서 생활로 일생을 보냈으며, 죽은 뒤 가선대부·호조참판이 추증되었다. 인물화와 말을 잘 그렸는데, 산수화를 비롯한 일반 회화 작품은 대체로 조선 중기의 화풍을 바탕으로 한 전통성이 강한 화풍을 보인다. 인물화와 말 그림은 예리한 관찰력과 뛰어난 필력으로 정확한 묘사를 하였으며, 이를 대표하는 작품으로는 현재 그의 종손가에 소장되어 있는 〈자화상〉(국보 제240호)을 들 수 있다. 허유는 윤씨종가에서 그의 화풍을 익혔다. 유작으로는 60여 점의 그림이 수록되어 있는 《해남윤씨가전고화첩》(보물 제481호)을 비롯하여, 국립중앙박물관 소장인 〈노승도(老僧圖)〉〈출렵도(出獵圖)〉〈백마도(白馬圖)〉〈우마도권(牛馬圖卷)〉〈심산지록도(深山芝鹿圖)〉 등이 전한다.

윤두서(尹斗緖), 〈자화상(自畵像)〉
종이에 담채, 38.5×20.5cm, 해남 녹우당

인화조차 형편없는 것으로 취급받아야 했다. 그에 있어 다양성이란 혼란하여 안목만 흐리게 하는 것일 뿐이었다.

화면 전체를 가득 메운 윤두서의 자화상 속 '조선'이 김정희의 기준을 쏘아보고 있다. 풍만한 얼굴에 반듯한 눈썹, 긴 수염을 가진 조선의 선비가 강렬한 눈빛으로 자신을 평가하는 현장을 내려다보고 있다. 그러나 허유는 지금까지 제일로 알고 존경하였던 윤두서의 그림을 '보아서는 안될 작품'으로까지 간단히 치부해 버리는 김정희에게서 거역할 수 없는 권위를 느꼈다. 그에게서 윤두서의 조선이 빠져나갔다.

김정희는 말을 이었다.

"내게 원나라 사대가의 그림본이 있으니 폭마다 열 번씩 본떠 그려 보아라. 현저한 발전이 있을 것이다."

"그리고 자네의 호를 소치(小癡)라고 해라. 원 4대가 중 황공망(黃公望)[5]이라는 이가 있는데 그의 호가 대치(大癡)이다. 소치는 작은 대치라는 뜻이니 그를 본받아 문인화의 본도로 들어가라."

허유는 매일 정성스럽게 그림을 그려 김정희에게 바쳤다. 김정희는 그것을 일일이 평가해 주며 허유의 솜씨를 칭찬하였다. 허유에게 있어 김정

5) 중국 원대의 화가(1269-1354): 자는 자구(子久), 호는 대치도인(大癡道人). 강소성(江蘇省) 출생. 어릴 때부터 재질이 뛰어나고 박식하여 백가(百家)의 학문ㆍ예능 부문에 통달하였다. 50세 무렵부터 도교의 일파인 전진교(全眞敎)를 신봉하여 사상가로서 유명해졌다. 일시 서사(書史)의 관직에 있었으나(1335-1340), 바로 사임하고 강남 지방에 은거하면서 그곳 풍경을 화제로 삼아 산수화를 그렸다. 처음에는 그림을 조맹부에게 사사하였으나 동원(董源)ㆍ거연(巨然)에게서도 배우고, 미불(米芾)ㆍ고극공(高克恭)의 화법도 받아들여 필묵을 휘어잡고 웅대한 자연의 골격을 적확하게 표현하였다. 수묵 본위의 간결한 묘사와 적색을 사용한 세밀한 묘사도 아울러 하였다. 파묵법(破墨法)에 의한 천강산수(淺綱山水)를 완성시킴으로써 왕몽(王蒙)ㆍ예찬(倪瓚)ㆍ오진(吳鎭)과 함께 원말 4대가의 으뜸으로 불려졌다. 원법(遠法)의 원리를 배경으로 한 보편성을 지녀 명ㆍ청 때의 산수화가들에게 끼친 영향은 4대가 중에서도 가장 컸다. 유작으로 〈부춘산거도권(富春山居圖卷)〉 등이 유명하다.

世傳富春山居圖為黃子久
書卷之冠昨年得其所為
山居圖者有董香光鑑致
時方謂富春圖別為一巻嚴
題索意復於沈德潛文中
快內宸冬或以書畫求其舊多
名賢真蹟則此卷在為上有
沈文王都曾五統德游所見
者是也圖以二巻狂觀始悟
舊藏即富春山居真蹟其
題簽偶遂富春二字偶之秘
潡兩圖者實侯其甚失鑒別
之雖也至董跋兩巻一字不
易而真贋真捨秀潤之為層
雜無理錢直拾秀潤赤為
雙鉤下真跡等不妨益存
并弁開舊二十金留之繹入石
渠寶笈用為辨諸德咸
巻而記其歎不同於修放
平市駿雅懷不同於修放
傲之當者遠成為黃公之
明月乾隆御識
物歌書

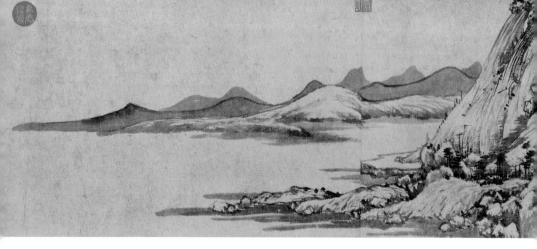

황공망(黃公望), 〈부춘산거도(富春山居圖)〉(1350년), 화권의 부분, 지본수묵, 33×636.9cm, 대북고궁박물관

희는 운명이었다. 허유는 김정희를 통해 중국문인화라는 '고답적 관념'
의 길로 안내되었다.

원나라 화가

김정희가 허유에게 제시한 그림본은 어떠한 성격이었을까?

'심회를 표현한다'는 중국 산수화 형식은 원나라에 와서 완성되었다.
한족의 화가들은 몽고족에게 나라를 빼앗기자 유민이 되어 떠돌면서 거
칠고 쓸쓸한 정취를 주제로 하는 산수화를 그렸다. 특히 김정희가 허유에
게 본으로 제시해 준 원나라 사대가 중 황공망과 예찬(倪瓚)[6]은 나라 잃은
마음을 절절하게 그림으로 표현한 대표적 화가였다.

황공망은 평온하고 고요한 강물, 기복이 있는 산봉우리, 숲 사이의 가
옥을 간결한 필치로 표현하였다. 예찬의 그림도 간결하기 이를 데 없다.
그의 산수화에는 바위 위에 나무 몇 그루, 강 건너 몇 개의 언덕, 그리고
빈 정자만이 있다. 먹은 말라서 거의 회색빛으로 보인다. '먹을 금같이

6) 중국 원나라의 화가 · 시인(1301-1374): 자는 원진(元鎭), 호는 운림(雲林) · 정명거
사(淨名居士) · 운림산인(雲林散人) · 무주암주(無住菴主). 오진(吳鎭) · 황공망 · 왕몽(王蒙)
등과 원말 4대가의 한 사람으로 알려졌으며 세상 일에 어두워 예우(倪迂)라 불렸고 갖가
지 일화를 남겼다. 살림이 넉넉하여 고서화 · 고기물(古器物) 등을 모아 풍류적인 은둔 생
활을 하였다. 명나라초에 조정의 부름을 받았으나 벼슬길에 나가지 않고, 은일과 방랑
속에 평생을 보냈다. 지나칠 정도로 결벽한 인품으로 자연 · 학문 · 예술을 사랑하고, 선
종 · 도교 사상의 영향이 작품에도 반영되어 간결한 필법 속에 높은 풍운(風韻)을 느끼게
한다. 형호(荊浩) · 관동(關同)을 비롯하여, 특히 동원(董源)과 미불의 필법을 배워 구도와
묘법에 독특한 간원(簡遠)함을 가미하였다. '예(倪)의 간원'이라는 평을 받았듯이 예찬은
4대가 중에서도 풍운 제1이라 칭하여지며, 형태에 구애되지 않고 공활하고 소조(蕭條)한
정취는 후세의 문인화에 큰 영향을 끼쳤다. 추림죽석산수(秋林竹石山水)를 즐겨 제재로
하였다. 원말 농민들의 봉기가 일어나자 자신의 재산을 모두 이웃에게 나누어 주고 20
여 년간을 도롱이와 삿갓을 입고서 배 한 척으로 강호를 왕래하였다.

예찬(倪瓚), 〈용슬재도〉, 화축, 지본수묵, 원대

아껴라(惜墨如金)'는 말은 예찬의 그림을 두고 한 말이다. 그의 그림은 감상자에게 조그마한 배려도 남기지 않고 있다. 그의 그림 속에는 움직이는 것이 없다. 그림을 관통하는 정적은 서로를 완벽하게 이해하는 친구 사이에 엄습한 정적과도 같다. '말할 것이 없으니 스스로 이해하라'는 것이 그의 그림의 주조였다.

청나라의 추락

김정희가 진도에서 갓올라온 촌청년을 사랑방에 앉혀 놓고 조선 그림의 나아갈 길로 중국의 기준을 제시하고 있을 때, 정작 김정희 정신의 고향 청나라는 서양에 의해 충격적 좌절을 겪고 있었다.

1840년 청나라와 영국이 아편 무역을 둘러싸고 싸움을 벌였다. 청나라가 영국 상인들로부터 아편 상자를 몰수하여 태워 버리자 영국은 크게 반발하면서 함선을 동원해 청나라를 공격하였다. 전쟁의 전기간 동안 영국군은 겨우 5백여 명의 사상자를 낸 데 그쳤으나, 청나라는 2만여 명의 엄청난 사상자를 냈다. 청나라가 종이 호랑이에 불과하였음이 드러났다.

조선의 젊은이들은 청나라의 신문물이 조선을 부강하게 하고 문물을 융성시킬 수 있다고 믿고 있었다. 낯선 서양의 문물이 청나라의 전통적 문물 보다 앞선 것이리라고는 꿈에도 생각지 않았다. 세상이 뒤바뀌는 충격이었다. 중국을 절대시하던 조선의 인사들은 어지러움을 느꼈을 것이다.

김정희 제주 유배

1840년 김정희에게 평지풍파가 일어났다. 모두가 잊고 있었던 10년

전의 사건이 느닷없이 불거져 나왔다. 그것은 윤상도라는 관리가 신위[7]를 탄핵했던 사건이었다. 대사간(大司諫)[8]과 대사헌(大司憲)[9]에서 "비록 시간이 지났지만 윤상도의 배후를 규명해야 한다"고 주장한 것이다. 윤상도는 그때의 사건으로 유배되어 아직도 풀려나지 못하고 있었다. 유배의 무서움이 사람을 몸서리치게 한다. 추자도라는 작은 섬 속에서 10년간이나 잊혀진 사람이 되어 지낸다는 것은 아마도 죽음보다 무서운 형벌이었을 것이다.

윤상도는 10년 전 신위에 대해 "타고난 모습이 경박하고 성질이 음탕하고 간사하여, 춘천에 지방관으로 나가서는 백성들에게 사납게 굴고 여색을 탐하여 원망하는 소리가 길에 가득하였습니다. 신위는 술자리를 크게 마련하고 창기를 끼고 앉아 해가 지도록 음탕하게 농짓거리를 하였습니다"라고 비난했었다.

그때 사헌부에서 누군가가 뒤에서 사주하였을 것이니, 저의와 배후를 규명하자고 이의를 제기했으나 순조가 허락하지 않아 사건은 일단락되었고 사람들의 기억에서도 사라지고 없었다. 그런데 그 사건이 뜬금없이 되살아난 것이다.

상황이 매우 나빴다. 이제 김우명(金遇明)이 대사간으로 재직하고 있었

7) 조선 후기 문인 · 시인 · 서화가(1769-1847): 호는 자하(紫霞) · 경수당(警脩堂). 신동으로 소문이 나서 14세 때 정조(正祖)가 궁중에 불러들여 칭찬하였다. 1799년(정조 23) 문과에 급제, 벼슬은 도승지를 거쳐 이조 · 병조 · 호조의 참판에 머물렀으나, 당시 시 · 서 · 화의 삼절이라 불렸으며, 후세의 시인들도 그의 작시법(作詩法)을 본받았다. 필법 · 화풍도 신경(神境)에 이르렀으며, 아들 명연(命衍)이 부친의 유고를 거두어 문집을 엮었다. 저서로는 《경수당전고(警脩堂全藁)》《분여록(焚餘錄)》《신자하시집(申紫霞詩集)》 등이 있다.

8) 조선 시대 간쟁 · 논박을 맡았던 사간원(司諫院)의 으뜸 벼슬이다. 정3품으로 정원 1명을 두었다. 1402년 문하부(門下府)가 의정부(議政府)로 흡수될 때 사간원이 독립되면서 둔 것이다.

9) 조선 시대 사헌부의 장관이다. 품계(品階)는 종2품이다. 시정(時政)에 대한 탄핵, 백관(百官)에 대한 규찰 · 풍속을 바로잡고, 원억(冤抑)을 펴며, 참람허위(僭濫虛僞) 금지 등의 임무를 맡았다.

고 김홍근(金弘根)이라는 사람이 대사헌이 되어 있었다. 김우명은 김정희에게 구원(舊怨)이 있었고, 김홍근은 안동김씨로서 풍양조씨의 한 축이었던 김정희와 정치적 대립 관계에 있었다. 김홍근이 "벼슬을 그만 둘 각오를 하고 상소올린다"면서 윤상도 사건을 재조사하자고 주장하였다. 자리를 건 비장한 상소에 의해 진상 규명이 추진되었다.

윤상도는 유배지 추자도로부터 끌려 나와 국문을 받게 되었다. 누가 시켰는지 모질게 추궁당한 뒤 그는 "허성이라는 이가 시켜 그리 하였노라"고 자백하였다. 윤상도는 능지처참되었다. 이번에는 허성이 끌려와 왜 그랬는지를 추궁받았다. 그도 매질을 당하고 나서 자신의 뒤에 김양순이 있었다고 자백하였다. 허성 역시 죽음을 당했다. 금부도사들은 허성의 고백에 따라 김양순을 체포하러 갔다. 국문 끝에 김양순이 자백하였다.

"김정희가 시켰습니다."

김정희가 사람을 시켜 뒤에서 신위를 공격하였다는 것은 김정희의 인간성에 심각한 의문점을 던진다. 신위는 김정희보다 17세 위의 선배이다. 신위는 청나라에 사신으로 가면서 자기보다 앞서 중국을 방문하였던 김정희에게 도움을 청하였다. 그는 연경에 들어간 뒤 김정희로부터 소개받은 청나라의 조선통 석학들과 폭넓은 만남을 가졌다. 이후 신위는 청나라 학자들과의 교류에 힘써 김정희 못지않은 중국 전문가가 되어 있었다.

김정희가 신분과 명성을 가진 선배를 배후에서 음해하였을까? 아니면 고문에 못이긴 자의 허위 자백이었을까? 김정희가 신위를 음해했다는 것이 사실이라면 이유는 무엇일까? 자신이 청나라에 대한 최고 권위자여야 하는데 신위 역시 청나라의 권위로 인정받고 있음을 못견뎌 했었을까? 원인이 무엇이든 음해가 사실이라면 김정희는 친분 있는 선배를 뒤에서 제거하려 한 파렴치범이 되고 말 것이다.

이때 김정희는 충남 예산의 시골집으로 부랴부랴 내려가 거기에서 숨죽이고 있었다. 이상한 기운이 어른거림을 느껴서였을 것이다.

금부도사가 그의 시골집으로 찾아왔다. 윤상도는 목과 손발이 토막나는 죽음을 당했고, 김양순은 형틀에서 장살되었다. 그러니 금부도사에 끌려간다면 김정희도 살기를 기대할 수 없는 상황이었다. 김정희는 서울로 압송되었다.

영락없이 죽을 운명이었다. 절체절명의 순간에 우의정 조인영이 김정희를 구명하는 상소를 올렸다. 조인영은 풍양조씨이다.

"엎드려 바라옵니다. 옥사는 천하에 공평해야 할 일이라 남용되어서는 아니 되옵니다. 김정희가 절개를 거스르고 흉악함을 도모하였는지 증인을 대질시켜 증거를 찾아야 하나 증인이 모두 다 죽고 말았습니다. 신문을 더한다 하더라도 사건을 해결할 수가 없게 되었습니다. 가련한 사람을 구원해 주어야 할 것입니다."

수렴청정하고 있던 대왕대비가 이를 받아들였다.

"계속 국문해야 마땅하나 관련자들이 죽고 말아 김정희가 배후인지 사실 여부를 밝힐 증거를 댈 길이 없어졌다. 의심스러운 죄는 가볍게 벌해야 한다. 김정희를 제주도 대정현에 위리안치토록 하라."

그러나 김우명은 포기하지 않았다. 김정희에 대한 원한이 묵은 메주에서 장물 흘러나오듯 배어 나왔다. 그는 '국문을 하면 김정희의 관련 여부가 드러날 것'이라고 주장하였다. 형틀 위에 올려 놓고 때려서 죽이자는 말이었다. 그러나 이때 가진 대왕대비의 자비가 김정희를 살렸다.

"이미 일렀거늘 자꾸 번거롭게 하지 마라."

김정희는 제주도로 귀양살이를 떠났다. 죽음으로부터의 탈출이었다. 김정희는 이후 9년간이나 제주도에서 생활하였다. 그런데 재미있는 것은 김정희는 그 사건 이후 어디에서도 자신의 무죄를 해명하고 있지 않다는 점이다. 그는 자신의 억울함을 고분고분 삭일 만한 인물이 아니다. 아버지가 유배되었을 때 왕의 나들이길 앞에서 한번도 아니고 두 번씩이나 죄가 없다며 징을 쳐대던 김정희였다. 만일 그가 무죄였다면 꽹과리를 두들기

든 징을 치든 무슨 수로라도 자신의 결백을 증명하려 했을 것이다. 또 선배 신위에게 저간의 상황에 대해 설명해야 했고, 설명할 수 있어야 했다. 신위는 김정희가 유배 떠난 지 5년 후에야 노환으로 사망하였다. 시간적 여유가 충분하였음에도 김정희는 그러지 않았다. 그저 묵묵하였다. 김정희 유배 이후 두 사람 사이를 설명하는 자료가 발견되지 않고 있다. 혹시 이것이 발견되면 김정희의 인품을 가늠하는 중요한 자료가 될 것이다.

절대 고독

1841년 성년이 된 헌종이 친정에 나서게 되었다. 헌종은 외가댁 사람들인 풍양조씨측에 실권을 주었다. 조인영의 뒤를 이어 권돈인이 영의정이 되었다. 김정희와 절친한 인사들이 연이어 영의정을 지내고 있었음에도 김정희의 유배 생활은 풀리지 않았다. 김정희의 유배가 파벌 싸움의 결과라기보다 그의 행실로 인하여 비롯되었을 것이라는 심증을 갖게 한다. 독선적 성품에 대한 뭇사람들의 반감이 그를 유배시켰을 것이고, 조기 해배를 막았을 것이다.

김정희는 사람의 정에 목말라 하면서 유배 생활을 이어 갔다. 외로움은 마음을 상하게 했고, 낯선 풍토는 눈과 피부를 병들게 했다. 오창렬이 그의 병치레를 도왔다. 오창렬은 제주도로 처방전을 보내 약을 짓도록 도와주었다. 말하자면 유배 시절 주치의 격이었다. 바다를 사이에 둔 김정희와 오창렬의 의료 진료 편지가 남아 있다. 김정희도 들꽃 오창렬의 아름다운 우정에 감동했다.

"까닭 없이 모진 병이 들어 꼭 죽을 줄만 알았는데 무슨 인연인지 되살아나기는 했으나 지금까지 7, 80일을 신음하는 동안 원기가 크게 탈진하여 다시 여지가 없네…… 지황탕은 보여 준 약방문에 의거하여 시험하고

있으나 이 힘으로는 도저히 견뎌 내기 어려울 것 같네."

얼마나 고마웠을까?

김정희는 각법에 재질을 가진 오창렬의 아들 오규일에게 중국의 각법을 편지로 전수하여 주었다. 오창렬에 대한 사은의 대가였을 것이다. 오창렬은 시와 의술을 통하여 자신의 입지를 이루고, 그의 아들까지 제주도와 서울 사이에 편지를 통한 특별 레슨을 받도록 했다.

"근일에 도장의 대소와 글자의 다소를 헤아려서 새기는 무전의 옛법을 깨쳤는데, 이것이 바로 인전의 비법이다. 대개 한인(漢印)은 바로 무전의 옛식인데 이를 올바로 깨달은 사람이 없었다. 무전을 모르고서 도장을 새기면 비록 종정(鐘鼎)의 옛 글자라도 다 제격이 아니다. 마주앉아 이를 자세히 논할 길이 없어 너로 하여금 나아가게 할 수 없으니 한이로다. 만약 내가 말을 아니하거나 또 너에게 전수하지 않는다면, 그 법은 마침내 알 사람이 없게 될 것이니 실로 한탄스러운 일이 아닌가. 이는 마음과 입이 서로 대하여야 하지 문자로는 나타낼 수 없다."

그때 마음의 고향 중국은 입지가 흔들리고 있었으나 김정희의 중국에 대한 신뢰는 요지부동이었다. 중국을 최고로 여기는 김정희에 의해 중국의 각법은 신성시되어 전설처럼 오규일에게 전수되고 있다.

오규일은 김정희의 지도에 따라 중국의 각법을 고련하였고 점차 높은 수준에 이르러 각법의 일인자라는 평가를 얻게 되었다.

오규일 부자가 출세의 길로 나섰다. 의관으로 궁궐에 출입하던 아버지 오창렬에 이어 아들까지도 궁궐의 부름을 받게 되었다. 궁궐에서 전각 작품을 오규일에게 맡기더니 마침내 '규장각 가각감'이라는 직책에 임용하였다. '각감'이란 잡직의 하나로 임금의 존영, 즉 어진을 지키는 직책이었다. 가각감이니 임시직에 해당된다. 조희룡이 일찍이 오창렬에게 말했던 대로 오규일의 전각 솜씨가 '입신'의 도구가 되었다. 길섶 잡풀로 알고 아무도 귀하게 여기지 않던 오창렬 부자가 소담한 들꽃으로 활짝 피

었다.

허유도 제주도로 김정희를 찾아가 위로하였다.

그는 몇 달을 머물며 그림을 전수받으며 좌절에 빠진 스승과 고통을 함께하였다. 허유의 그림 수준도 하루가 다르게 깊어 갔다. 김정희는 자신의 곁에 와 낯선 유배지의 고초를 나누어 주는 제자의 아름다운 마음에 감동받았다.

"허유가 우리나라 화가들이 가진 고루한 습기를 떨쳐 버려 압록강 동쪽에는 짝을 찾아보기 어려운 수준에 올라섰다."

김정희 평의 특징은 두 가지가 있다. 엄격하기도 하고 생각 밖으로 후하기도 하다. 한석봉·정선·심사정·윤두서에 대한 평가는 앞에서 보았다. 그들에 대한 평가는 무자비할 정도로 냉혹하다. 그러나 너무 후하게 대해 주는 사람들도 있었다. 허유에 대해 "압록강 동쪽에 이런 그림 솜씨가 없다" 하더니, 또 나중 자신의 제자가 되는 이하응(李昰應)[10]에게도 "압록강 동쪽에 이만한 솜씨가 없다"고 하였다. 한 입으로 두 말하는 평가임을 금방 알 수 있다. 후하든 냉혹하든 제주도 한라산 오름 기슭에서 정통 중국 남종문인화의 시냇물이 김정희로부터 발원하여 허유와 오규일에게 흘러내리고 있었다.

10) 조선의 왕족·정치가(1820-1898): 자는 시백(時伯), 호는 석파(石坡). 영조의 5대손이며 고종(조선 제26대 왕)의 아버지이다. 1843년(헌종 9) 흥선군(興宣君)에 봉해지고, 1846년 수릉천장도감(綏陵遷葬都監)의 대존관(代尊官)이 된 후 종친부 유사당상(宗親府有司堂上)·도총관(都摠管) 등 한직(閑職)을 지내면서 안동김씨의 세도 정치 밑에서 불우한 생활을 하였다. 왕족에 대한 안동김씨의 감시가 심하자 보신책(保身策)으로 불량배와 어울려, 파락호(破落戶)로서 궁도령(宮道令)이라는 비칭(卑稱)으로까지 불리며 안동김씨의 감시를 피하는 한편, 조대비(趙大妃)에 접근이 성공하여 둘째아들 명복(命福; 고종의 兒名)을 후계자로 삼을 것을 허락받았다. 1863년(철종 14) 철종이 죽고 조대비에 의해 고종이 즉위하자 대원군에 봉해지고 어린 고종의 섭정이 되었다. 대권을 잡자 안동김씨를 숙청하였다.

독선의 위태

김정희가 귀양지에 있으면서도 '백파(白坡)'[11]라는 스님과 선에 대한 논쟁을 벌였다. 백파는 화엄종의 종장이라 할 정도로 불교 이론에 박식한 승려였다. 백파는 77세였고, 김정희는 58세였다. 승려와 고위직을 역임한 세도가의 자제라는 신분 차이만 뺀다면 백파와 김정희는 부자지간의 나이차였다. 김정희는 백파의 잘못을 지적하면서 백파를 노망한 늙은이로 매도하였다.

"선문의 사람들은 예로부터 무식한 무리들뿐이라 내가 그들을 상대로 옳고 그름을 따지는 것이 철부지들과 떡 다툼하는 것 같아 도리어 창피하다. 이것이 제1의 망증이오. 정자 주자 퇴계 율곡의 학설을 원용하여 감히 불교를 유교에 비유하였으니 무엄하고 기탄없다. 개소리 쇠소리를 가지고 진실로 하룻강아지 범 무서워하지 않는 꼴이다. 이것이 망증 제2요. 무식한 혜능을 유식한 혜능으로 만들어 놓았으니 이것이 망증 제5요…… 등."

지나치다고 말리고 싶을 정도이다. 자신만이 옳고 남은 그르다. 오만하여 눈앞에 사람이 보이지 않는다. 유배지에서조차 자기와 다름을 용인하지 않는다. 독선은 안전하지 아니하다. 자신만을 해치는 것이 아니라 자신의 주변까지 해치게 된다.

11) 조선 후기의 승려(1767-1852): 본관은 완산, 속성은 이씨이다. 호는 백파(白坡)이며, 긍선(亘璇)은 법명이다.《정혜결사문(定慧結社文)》《선문수경(禪門手鏡)》《법보단경요해(法寶壇經要解)》《오종강요사기(五宗綱要私記)》《선문염송사기(禪門拈頌私記)》등의 글이 있다.

8

전통에 뿌리내린 화가

노새고집 이한철

이한철이 영의정 조인영의 초상화를 그리게 되었다. 조인영은 이한철의 후원자였다. 효명세자를 고리로 하여 풍양조씨 일문과 연계된 이한철은 그들의 아낌을 받고 있었다.

이한철은 그림에 있어 관의 산비탈에 뿌리를 내리고 그 자리를 떠나지 않으려 했다. 화원으로서 그의 자세는 단아했고 걸음걸이는 흐트러지지 않았다. 많은 이들이 중국의 신문물을 추종하고 있었으나 그는 움직이지 않았다. 오히려 노새처럼 고집스럽게 이 나라 도화서 그림 전통을 지키고자 했다.

이한철이 그린 조인영은 풍양조씨 세도의 중심 인물이었다. 영락없이 죽을 뻔했던 김정희의 목숨을 살려 준 인물이기도 했다. 이한철이 조인영의 초상화에 담은 것은 전통의 이미지였다. 나라 안팎이 어지럽던 시기일수록 흔들리지 않는 전통의 권위를 그리고 싶었을 것이다. 어쩌면 그것은 이한철만의 희망이 아니었을지 모른다. 변란의 시대 조선 백성들이 간절히 소망했던 '굳건한 조선'의 한 모습이었을 것이다. 이한철이 그린 것은 조인영이라는 고위 사대부가 아니라 어떠한 환경에서도 변하지 않을 조선의 힘과 권위였다. 진정 이한철에게 급했던 것은 정통 중국 남종화의 길도 아니었고, 남종화의 조선화도 아니었다. 그가 원했던 것은 동

요하는 조선이 권위를 되찾고 흔들림 없이 백성들의 기둥이 되어 주는 것이었다.

이한철의 자비대령화원(差備待令畫員) 진출

1840년, 도화서 화원 이한철이 마침내 꿈에 그리던 '자비대령화원(差備待令畫員)'에 차출되었다. '자비대령화원'이란 왕이 당대의 화가 중 10여 명을 선발하여 궁중에서 일하도록 차출한 특별한 신분의 화가들이었다. 자비대령화원이라는 말은 '선발 파견되어(差備)' '임금의 명령에 대기(待令)'하는 화관들이란 뜻이다.

그들은 당대 최고 수준의 화가들이었음에도 1년에 12번씩 정기적으로 왕과 고위직 신하들이 출제하는 문제로 혹독한 실기시험을 치러야 했다.

사례를 보자.

조희룡이 태어나던 해, 1789년 1월 30일 실시된 자비대령화원 정기 시험에서는 '말 뒤에서 채찍 휘두르며 의기양양 돌아오다'라는 시구를 그림으로 그리라는 문제가 출제되었다. 왕창령(王昌齡)[1]이 늦가을 소년들의 사냥하는 풍경을 읊은 〈관렵(觀獵)〉이라는 시의 한 구절이다.

사나운 매 내리치니 가을풀이 드물고
철총말 재갈 푸니 날듯이 달려간다.
소년들 들판에서 토끼를 사냥하고
말 뒤에서 채찍 휘두르며 의기양양 돌아오네.
角鷹初下秋草稀

1) 당나라 시인(698-765).

鐵驄抛鞚去如飛.
少年獵得平原兎
馬後橫鞘意氣歸.

　　그림과 같은 시이다. 매사냥하는 모습을 간결하면서도 힘차게 묘사하고 있다. 소년들이 의기양양하게 돌아오는 것은 사냥이 즐겁기도 하겠으나 토끼를 많이 잡았기 때문이기도 할 것이다. 자비대령 실기시험 성적은 공개되었고 그 성적에 따라 보수가 달라졌다. 보수가 문제가 아니었다. 매번 그림 실력 순위를 공개하다 보니 당대 최고의 화가임을 자부하던 그들 간의 경쟁은 숨이 막힐 정도였다. 자비대령의 세계는 조금의 양보도 허용되지 않는 그야말로 무서운 경쟁이 있는 곳이었다.

풍양조씨 전속화가

　　자비대령화원이 된 이한철이 1845년 조만영(趙萬永)[2]의 초상화를 그렸다. 조만영은 딸이 효명세자의 빈으로 책봉되자 풍양조씨를 세도 정치의 중심에 올려 놓은 수완가였다. 영의정을 지낸 조인영이 조만영의 형이다. 이한철이 조인영의 초상화를 그린 데 이어 동생 조만영의 초상화까지 그

2) 조선 후기의 문신(1776-1846): 자는 윤경(胤卿), 호는 석애(石崖). 1813년(순조 13) 증광문과(增廣文科)에 을과로 급제, 검열(檢閱)이 되고, 지평(持平)·정언(正言)·겸문학(兼文學) 등을 거쳐 1816년 전라도 암행어사로 나갔다. 1819년 부사직(副司直)으로 있을 때 딸이 세자빈(世子嬪; 純祖의 장남인 翼宗妃)이 되자 풍은부원군(豊恩府院君)에 봉해지고, 풍양조씨가 정계에 나서게 되자 중심 인물로서 안동김씨와 권력 투쟁을 하였다. 이조참의에 이어 1821년 금위대장(禁衛大將), 이조·호조·예조·형조의 판서, 한성부판윤 '의금부판사(義禁府判事)' 등 요직을 지냈다. 1845년 궤장(几杖)을 하사받고 돈령부영사(敦寧府領事)가 되었다. 글씨에 능하였고, 영의정에 추증되었다.

렸다. 풍양조씨 인맥 내 이한철의 입지는 자신의 초상화 그림처럼 확고하였다. 그는 마치 풍양조씨 세도문중의 전속화가와 같았다. 이한철은 그들 형제의 권위를 그림으로 지켜 주었다.

9

조희룡의 신분과 꿈나무 후원

궁정 근무

조희룡은 1846-1850년 무렵이면 궁에 액속(掖屬)으로 근무한다. 액속이란 액정서(掖庭署)[1] 소속이란 말이다. 액정서는 왕의 붓과 벼루, 궁궐문의 자물쇠를 관리하는 부서였다. 그의 공직 생활에 대해 세 가지의 기록이 있다. 조희룡 자신의 기록으로는 '금문(金門)[2]에 봉직하였다'는 언급이 있다. 정부 문서에는 '액속'으로 기록되어 있고, 평양조씨 족보에 의하면 '오위장'의 벼슬을 한 것으로 되어 있다. 관직 생활을 한 것은 틀림없을 것이다.

하루는 왕께서 '액속 조희룡'을 부르더니 먹을 하사하였다. 크기는 칠팔촌 되고 두께는 사촌 남짓하였다. 헌종 임금이 "연경에서 비싼 값에 구

1) 조선 시대 내시부에 부설되어 왕명 전달, 궁궐 열쇠 보관, 대궐 정원 관리, 임금이 쓰는 붓·벼루·먹 등의 조달을 맡은 관청이다. 이조속아문(吏曹屬衙門)의 잡직관서(雜職官署)로, 조선왕조 개국년에 설치하였다. 관원으로는 사알(司謁; 정6품)·사약(司; 정6품)·부사약(副司; 종6품) 각 1명·사안(司案; 정7품) 2명·부사안(副司案; 종7품) 3명·사포(司鋪; 정8품) 2명·부사포(副司鋪; 종8품) 3명·사소(司掃; 정9품) 6명·부사소(副司掃; 종9품) 9명 등을 두었는데 모두 체아직(遞兒職)이다. 그밖에 궁중의 높은 곳에서 궁내를 감시하는 성상(城上) 등 다수의 하예(下隸)가 딸렸다.

2) 일반적으로 임금의 궁정 주변을 말한다. 금마문(金馬門)의 준말. 한나라 미앙궁(未央宮)에 있는 문학하는 선비들이 출사하던 곳이다. 조희룡이 일찍이 오위장(五衛將)으로 봉직한 적이 있어 이렇게 말한 것이다.

입해 온 것"이라고 설명하고는 두 토막으로 쪼개어 반 토막을 조희룡에게 하사하였다. 조희룡은 감사하고 황송하였다. 그는 하사받은 먹을 상자를 만들어 소중히 보관하고 자식들과 친구들에게 자랑하면서 난을 그릴 때만 그 먹을 사용하였다.

신선이 영약을 씻는 곳에
단액이 샘물에 흘러드네.
초목이 모두 멍청히 서 있는데
매화만이 먼저 기를 얻네.[3]
仙人洗藥處
丹液入流泉.
草木皆癡鈍
惟梅得氣先.

조희룡이 궁정에 근무하던 중 지은 홍매시이다. 조희룡은 그를 궁정의 벽에 붙여 놓았다. 양양했던 조희룡의 관직 생활처럼 시 속의 매화도 기를 얻어 신선의 단약처럼 붉게 피어 있었다.

금강산 유람

1846년 조희룡은 금강산 여행을 계획하였다. 당시 사람들에게 소원을 물으면 금강산과 중국 여행을 꼽을 정도로 금강산 구경은 선망의 대상이었다.

3) 조희룡, 실시학사고전문화연구회 역주, 《조희룡 전집》 중 《화구암난묵》, 18.

헌종 임금이 명을 내렸다.

"과인이 금강산을 친히 본 지도 오래되었노라. 그러나 몸이 쇠약하고 병도 있어 그 구경을 다시 할 수 없으니 그대가 실경을 시로써 그려 과인이 볼 수 있도록 하라."

왕명을 받든 여행이라 황송하고 흐뭇한 마음으로 출발하였다. 금강산 어귀 운암역(雲岩驛)에 이르러 백정봉(百鼎峰) 쪽으로 가기로 하였다. 그러자 운암역의 주인이 울면서 말렸다.

"그리로 가지 마세요. 사람 잡아먹는 호랑이가 있어요. 며칠 전 내 아들이 호랑이에게 물려죽었답니다. 어제도 스님 둘이 백정봉에 오르려 하다가 호랑이에게 쫓겨 허겁지겁 도망쳤어요."

조희룡 일행은 길을 바꾸었다. 먼저 안변의 '국도(國島)'⁴⁾라는 섬으로 가서 총석정을 보고 금강산에 들어갔다. 임금에게 바칠 시짓기가 큰 일이 되어 금강산 구경은 뒷전이 되었다. 처음에는 그런 대로 시상이 떠올랐으나 나중에는 시상이 나오지 않아 애를 먹었다. 그럴 때면 더 이상 길을 나가지 않고 시가 나올 때까지 그 자리에 머물면서 시짓기에 고심하였다. 그렇게 하여 조희룡은 금강산에서 〈금강잡영〉이라 이름한 13수⁵⁾의 시를 얻었다. 표훈사(表訓寺)⁶⁾를 구경하며 얻은 시를 소개한다.

경사진 돌길 겨우 나막신으로 지날 만한데
푸른빛 새 가끔 한번씩 마주친다.
짙은 푸르름 무거운 옥빛 속

4) 안변에 있는 섬.

5) 조희룡은 서울로 돌아와 시를 헌종에게 제출하였다. 이것이 나중 조희룡 유배 사건의 빌미가 되었다는 주장도 있다. 조희룡 후손들은 "조희룡이 그려 온 그림을 정리하던 중 헌종이 빨리 그림을 보고 싶다 하여 미처 정리되지 않은 초고를 궁에 넣었는데 이것이 나중 안동김문에 의해 불경죄로 몰렸다"고 주장한다.

6) 금강산 만폭동에 있는 작은 사찰. 유점사의 말사.

바야흐로 부처의 궁전에 머물다.[7]

仄磴才通屧
翠禽時一逢.
頑靑鈍碧裏
剛留梵王宮.

만폭동 상류에 이르자 길이 어려워져 혼자 힘으로 나갈 수가 없었다. 스님의 등에 업혀 돌다리를 건넜다. 조선 시대 명승지 승려들은 찾아오는 관광객으로 인해 고통을 겪고 있었다. 개국 초부터 시행된 억불정책으로 그들의 사회적 지위는 매우 낮았다. 승려들이 양반들의 유람에 길잡이 노릇을 해주어야 했고, 심지어 가마까지 메주어야 했다. 금강산 표훈사와 장안사의 승려들이 유람객의 가마를 메는 부담을 견디지 못하고 떠나 버려 절이 삭막해지기까지 하였다.

하여튼 조희룡은 스님의 등에 업혀 돌다리를 건너다 미끄러지는 바람에 소용돌이 속으로 떨어지고 말았다. 물이 어찌나 맑는지 물에 빠져 오르락내리락하는데도 그것을 느끼지 못할 정도였다. 스님들이 부랴부랴 끌어내어 겨우 목숨을 건졌다. 조희룡의 저고리와 바지에서 물이 줄줄 흘러내렸다. 가마를 맨 교군이 자기 바지를 벗어 조희룡에게 주고 자기는 벌거숭이 몸으로 조희룡을 따라왔다. 쑥대머리에 벌거숭이 모습이 완연 산귀신 형상이었다.

신계사(神溪寺)[8]에서는 도일(道一) 스님을 만났다. 그에게 자신의 이름을 구룡연에 새겨 달라고 부탁하였다. 육신이야 거품같이 사라져 버리고 환상처럼 스쳐 지나가 버릴지라도 이름만은 세상에 오래오래 남아 주기를

7) 조희룡, 실시학사고전문화연구회 역주, 《조희룡전집》 중 《우해악암고》, p.188.
8) 금강산 4대 사찰의 하나. 유지만이 남아 있다.

바라며 돌에 자기의 이름을 새기도록 한 것이다.

　1848년 여름날 헌종이 조희룡을 불렀다. 궁정에서는 중희당 동쪽에 작은 누각을 짓고 있었다. 누각의 이름을 '문향실(聞香室)'이라 정하고, 조희룡에게 편액을 쓰도록 한 것이다. 정성스레 작업을 끝내자 헌종이 불러들이더니 제호탕[9] 한 잔으로 위로하였다. 조희룡은 황송하여 엎드린 채 받아 마셨다. 그날 날씨는 찌는 듯하였으나 하사받은 한 잔의 음료가 조희룡의 더위를 쫓았다. 집으로 돌아오는 길, 이슬비가 내려 길의 먼지를 가시게 하였다. 자신의 화실 일석산방의 등나무 처마 끝에서 맑은 이슬비 낙수 떨어지는 소리가 경쾌히 들려왔다.

조희룡의 신분

　조희룡은 조선 개국 공신 조준의 15대손이요, 그의 할아버지는 인산첨사(麟山僉使)를 지냈다. 어엿한 양반집 후예였다. 학자들은 조희룡에 대해 중인이니, 고관대작이 아니니 하며 조희룡의 신분을 자꾸 하시하려 한다. 학자들의 화가 신분에 대한 집요한 관심을 이해하기 어렵다. 그가 고관대작이면 어떠며, 천민이면 어떠할 것인가? 예술가 조희룡의 신분이 그의 예술 행위에 중요한 의미를 갖는가? 고관대작이 제작한 예술품은 천인이 만든 예술 작품에 비해 특별한 가치가 있는 것일까? 조희룡은 고관대작집 아들이 아니었다. 그렇다고 무시받는 집안 출신도 아니었다. 그는 양반 가문의 집에서 태어나 청년 시절까지 고급 교육을 받은 신진 엘리트였다.

　조희룡 스스로도 사회적 신분에 별다른 의미를 부여하지 않았다. 여러

9) 오매·사인·백단향·초과를 가루로 만들어 꿀에 재어 끓였다가 냉수에 타서 마시는 청량제이다.

가지 자료에서 보이듯 그는 고관대작에게 비굴하지 않았으며, 하층민들에게도 교만하지 않았다. 그의 관심은 예술 세계였다. 그는 '문예에 속한 일은 산림처사라 해서 얻을 수 있는 것이 아니오, 고관대작이라 해서 얻을 수 있는 것도 아니다'라고 생각하였다. 문예에 속한 일을 관리하고 차지하는 사람은 '산림처사나 고관대작'의 세계 바깥에 별도로 존재하고 있었다. 그 사람들은 독립된 세계에 살면서 '예술 세계를 주조하는 사람들'이었다. 바로 그들이 조희룡 시대 삼절을 추구하는 이들이었다.

이초당(二草堂)의 우정

전기(田琦)라는 아이가 조희룡의 눈에 띄었다. 훤칠하고 수려한 용모를 가졌다. 가난 속에 자랐음에도 시와 그림 솜씨가 놀라웠다. 시는 신기하고 깊은 맛이 있었으며, 그림은 산수와 연운(煙雲)을 간략하고 깨끗하게 처리함이 돋보였다. '먹을 금같이 아낀다'는 원나라 화가 예찬의 그림 솜씨를 방불케 하였다. 그러한 솜씨를 누구에게도 배우지 않고 스스로 터득하였으니 천재라 불러도 부족함이 없었다. 성품까지도 그윽하고 운치가 있었으며, 봄꽃처럼 가녀리고 연약하였다.

사람의 일생에는 종종 자신의 운명을 바꾸어 버리는 압축된 시점이 있다. 허유가 김정희를 만남이 그러한 시점이었고, 전기와 조희룡의 만남이 그러하였다. 가난하였던 전기가 1845년경 자신의 약포를 차렸다. 가장으로서 생계의 방편이었다. 약포 설립에는 조희룡과 그의 친구들이었던 유최진과 이기복의 후원을 받았을 것이다. 유최진과 이기복은 둘 다 의원이다.

전기의 약포는 서울 수송동 부근에 있었다. 처음 그곳에 가보니 땅은 습기가 많았고, 집은 비뚤어져 있어 손볼 곳이 많았으나 그 집을 인수하여

전기(田琦), 〈한북약고도(漢北藥庫圖)〉〈이형사산상도(二兄寫山相圖)〉(부분, 1849년)
종이에 수묵, 24.4×49.8cm, 국립중앙박물관

열심히 수리하고 약포를 차렸다. 국립중앙박물관에 소장되어 있는 〈이형
사산상도(二兄寫山相圖)〉의 부분인 〈한북약고도(漢北藥庫圖)〉가 전기의 약
포 그림으로 추정된다. 전기는 그곳에서 일하는 틈틈이 손수 그린 그림 종
이에 약을 싸주었다. 그리고 낙관을 '특건약창(特建藥窓)'이라 했다. 특별
히 세운 약포란 뜻이다.

전기가 20세 정도에 결혼했다면 이 무렵이었을 것이다. 그는 처와 함
께 늙은 부모를 모시면서 특건약창의 주인이 되어 욕심없이 이른 봄날의
꽃처럼 해맑은 가정을 꾸렸다.

조희룡과 그의 벗들이 전기를 돕게 된 것은 글과 그림에 대한 특출한
역량 때문이었을 것이다. 조희룡은 전기에 대해 "스스로 원나라 화가들
의 묘경에 들어갔다. 그의 시와 그림은 당대에 짝이 없을 뿐만 아니라 위
아래 1백 년을 두고도 논할 만하다"라고 했다.

전기를 이해하기 위해서는 조희룡이 언급한 '원나라 화가들의 묘경'이
라는 말뜻을 알아야 한다. 앞에서 말했듯이 중국인들은 대상의 형태를

그리는 것이 아니라 마음속 심회를 표현한다는 회화 이론을 발전시켰다. 마음속의 심회는 붓끝의 기교만으로 표현될 수 없고, 자연과 인생에 대한 깊은 철학을 반영해야 했다. 이것이 발전되어 '서화인격설' '서화본래동'이라는 이론[10]이 나오고 '시 속의 그림, 그림 속의 시(詩中有畵, 畵中有詩)'라는 개념으로까지 확장되었다.[11] 이러한 그림의 이념화는 원4대가에 의해 완성되었다.

전기는 원나라 화가들의 화풍을 혼자서 습득하였다. 이는 원사대가의 그림을 김정희를 통해 체계적으로 배운 허유와 차이가 있다. 전기는 원사대가들처럼 불필요한 부분은 대담하게 생략하여 먹의 사용을 최소화하면서 '먹을 금처럼 아끼는' 기법을 사용하였다.

전기는 한북약고에서 약초를 거두어 한약재로 가공하여 의원이었던 유최진이나 이기복에게 납품하였다. 전기는 나이차가 많았음에도 불구하고 유최진과 이기복을 형님이라 불렀다. 이 점이 나중 이들이 벽오사를 결성하면서 의형제를 맺게 되는 배경이 된다. 유최진과 이기복은 약초를 거래하면서 자신들을 '형'이라 부르며 따라다니는 전기의 그림 솜씨가 보통이 아님을 알게 되었다. 그들은 조희룡에게 전기를 소개했다. 선배들의 배려에 힘입어 연약하고 가녀렸던 전기의 생활은 안정을 찾았고, 본격적 그림 공부도 가능하게 되었다.

전기가 이 무렵 유재소(劉在韶)라는 친구를 사귀었다. 유재소도 그림에 재주가 있었다. 곧 의기투합된 그들은 붙어살다시피 하였다. 그들은 자신들의 호를 '이초당(二草堂)'이라 했다. 유재소가 나이가 어려 전기를 '형'이라 불렀다. 조희룡과 그의 벗들은 전기를 '봄꽃과 같이 재주가 많은 사

10) 서화인격설은 글씨와 그림은 둘 다 작가의 인격을 표현한다는 이론이요, 서화본래동설은 글씨와 그림이 본래 인격을 표현하기에 글씨와 그림은 동일한 것이라는 뜻이다.

11) 이같은 이념이 특히 산수화에서 추구되었고 그러기에 중국인들은 산수화를 가장 중요한 그림으로 여긴다.

람'[12]이라 했고, 유재소를 '국화꽃과 같이 아담한 사람'이라 불렀다. 그들은 이초(二草)가 되었다. '이초'란 봄꽃과 국화꽃을 가리킴이었을 것이다.

조희룡이 전기와 유재소를 연결시켜 주었을 것이다. 조희룡은 《호산외기》를 집필할 무렵부터 유재소를 알아왔기 때문이다. 조희룡은 유재소의 외가에서 내려오는 이야기를 《호산외기》에 수록하였다. 유재소의 외고조 할아버지 '박태성의 효도 이야기'를 채록하여 《호산외기》 첫머리에 실었고, 외할아버지 박윤묵(朴允默)의 '천리인욕'을 마지막편으로 하였다.

'천리인욕' 이야기의 내용은 이렇다.

박윤묵이 젊었을 적 가난한 친구가 있었다. 박윤묵은 친구의 생계를 도왔고 병이 들었을 때에는 약을 대주었다. 그러나 그는 죽고 말았다. 가난하여 상례 치르기가 곤란하자 또 있는 힘을 다해 도와 주었다. 그 친구의 첩이 사람을 보내 박윤묵에게 뜻을 전해 왔다.

"사람들은 죽어서 결초보은한다 하나 이는 살아서 은혜를 보답하는 것보다 못할 것입니다. 곁에서 키와 비를 받들어 보답코자 합니다."

박윤묵이 "당신의 말대로 한다면 내가 어떤 사람이 되겠소. 당신을 나의 첩으로 삼는다면 내가 마치 친구의 죽음을 기다렸다는 것이나 다를 바 없소"라고 거절한 다음 의지할 데 없는 그녀를 다른 사람에게 시집갈 수 있도록 도와 주었다.

조희룡은 '천리로써 인욕을 극복' 해 냈다고 칭찬하였다. 조희룡이 이러한 외가를 가진 유재소를 전기에게 소개시켜 준 것은 뜻이 있어서였을 것이다. 정말 우연히도 전기는 봄바람에 지는 노루귀꽃처럼 30의 나이에 자식도 없이 어머니와 처만을 남기고 요절하고 말았다. 그뒤 유재소가 전기의 어머니와 처를 돌봐 주지 않았을까? 마치 박윤묵과 가난한 친구

12) 유최진은 전기 사망시 '조사'를 통해 전기를 '봄꽃'에 비유했다. 또한 조희룡은 《예림갑을록》〈추수계정도〉 평가에서 유재소를 '가을 국화인 양 아담한 사람'에 비유했다. 이들의 비유에 따라 본서에서는 전기를 '봄꽃,' 유재소를 '국화꽃'으로 상징 처리했다.

이야기처럼.

거립(車笠)의 사귐

물총새 유숙(劉淑)도 도화서 화원으로 진출하였다.

화원이란 조정에 고용되어 그림을 그리던 공무원 화가로 화관(畵官)이다. 요즘에도 정부부처에서는 붓글씨를 쓰거나 차트 업무를 담당하는 직제를 운영하고 있다. 화관은 그림 실기시험으로 실력을 겨루어 뽑았다. 그들은 도화서에 소속되어 그림을 그리고 봉급을 받았다. 화관들은 연말연시가 되면 '세화(歲畵)'[13] 20점을 의무적으로 그려 제출했다. 또 화관들은 군이나 읍의 지도·행사도·관용 병풍을 그리는 작업에 동원되기도 하였다.

따라서 그들의 그림은 예술적 그림이라기보다는 업무적 그림이었다. 자연 규격이 중요시되고 판박이 그림이 되기 쉬웠다. 또 그래야 했다. 문인화를 하는 사람들은 화관을 손재주 있는 기술공쯤으로 낮추어 보았다. 심지어 '환쟁이'라고 부르면서 '외형을 옮기는 데 급급할 뿐 서권기를 갖지 못했다'고 멸시하였다. 문인들은 화법을 익히되 거기에 구속되지 않고 새로움을 창안하려 했으나 화관들은 화법에 충실하여 표준화된 그림을 그리려 했다. 문인들은 그림을 자기의 뜻대로 그리나 화관들은 주문자나 고용주의 입장에 맞추어 그려야 했다. 문인들은 그림이 화법에만 충실해 규격화되고 생명력을 상실하게 되면 '환쟁이〔畵師〕의 마계(魔界)'에

13) 세화란 새해가 되면 문이나 벽에 붙이는 십장생·호랑이·신선 따위의 그림을 말한다. 액을 물리치고 복을 비는 것은 초하룻날의 큰일이라서 조야가 모두 세화를 붙여 액을 물리치고 복을 빌었다. 관원들은 보통 도화서에서 그려 올리는 세화를 하사받아 붙이고 민간에서는 광통교의 그림가게에서 그림을 사다가 붙였다.

빠졌다 하여 금기시했다.

도화서의 화관 물총새 유숙이 나기(羅岐)[14]라는 친구를 사귀었다. 나기는 많은 농토를 가진 부자였으며 서화의 수집에 열중했다. 나기는 자신과 유숙과의 관계를 '거립(車笠)의 관계'로 비유하였다.

"거립으로 사귄 지가 벌써 10년, 자네의 가슴속에 구름과 연기가 소용돌이치는 것이 부럽기만 하여라. 가끔가다 편지로 불러 서로 오가곤 했으니 집이 시내 남쪽 늙은 버드나무가에 있구나."

거립은 수레와 삿갓이라는 말로 나기의 부유함〔車〕과 유숙의 가난함〔笠〕을 빗댄 말이다. 빈부를 넘어선 따스한 우정이 거립이라는 말 속에 함축되어 있다.

14) (1828-?) 자는 봉래(鳳來). 호는 손암(蓀菴). 대원군의 측근으로 알려진 나수연(羅壽淵)의 아버지이다. 시사 '벽오당'을 결성하여 조희룡·유최진·이기복 등과 교우하였다. 〈벽오당유고〉가 전한다.

10

평화와 절망

조희룡의 평화

조희룡은 자신의 화실 '일석산방'에서 친구들과 교류하였다. 부족함 없이 넉넉하고 평화로운 나날이 계속되었다. 일석산방은 벽오동의 무성한 나무 그늘로 여름에도 가을처럼 맑고 서늘한 기운이 감돌았다. 1년 내내 철따라 갖가지 꽃이 피었다. 파초도 길러 초록잎은 석양빛 속에 범선의 돛처럼 뻗쳐 있었다. 창문에는 주렴이 드리워져 있고, 화분의 꽃에는 붉은빛이 떠올랐다. 병아리들이 종종거리고, 수련이 자라는 작은 연못물에는 구름 그림자가 지나가고 있었다. 후원에는 둥근 벌통이 있어 벌들이 잉잉거리며 꽃가루와 꿀을 나르느라 분주했다. 서재의 머리맡에는 눈같이 흰 백합꽃이 머리를 무거워하며 저녁 바람에 흔들거렸다. 향은 푸른빛을 띠며 가늘게 피어올랐다. 화로의 연기가 마루의 주렴을 빠져나가 기이한 글자모양을 이루며 퍼졌다. 마당에는 등나무 두 그루가 짝지어 심어져 있었고, 마루에는 명아주 지팡이가 주인을 기다리고 있었다.

조희룡은 일석산방에서 일찍 자고 늦게 일어나는 한기로움을 즐겼다. 나른하게 졸다 보면 꿈속에 자신이 나비가 되어 꽃 속을 훨훨 날고 있었다.

머리맡 오래된 벼루에는 먹이 무르익고 아름다운 화선지는 겹겹이 쌓여 있었다. 조희룡은 하루의 한가함 속에서 한 심지의 향을 사르고 한 편의 글을 읽으며 두어 줄의 글자를 썼다. 또 몇 폭의 난을 그리거나 낡은

자기그릇에 연지빛 물을 담아 붉은 매화를 그리면서 스스로 자족해하였다. 책을 읽다가 난해한 곳이 나오면 불편해하지 않고 오히려 기뻐하면서 한 글자 한 글자 해독하는 일을 하루의 일거리로 삼았다. 먹물에 불과한 옛사람들의 문자에서 울려 나오는 깊고도 은은한 소리를 귀 기울여 들으면서 "외면으로는 모양새가 이지러지지 않고 가슴속에 운용함이 홀로 밝다〔外廓不虧 中運獨朗〕"라는 말을 되새겼다.

이한철(李漢喆)의 절정

조희룡이 일석산방에서 평화의 나날을 보내고 있을 때, 이한철은 서울을 떠나 멀리 남쪽에 내려가 있었다. 그는 1846년 헌종어진 모사 작업의 공으로 전라도 흥양목장의 감목관으로 나갔다. 화관의 성공은 임금의 어진과 그림을 그린 후 임금과 고관으로부터 칭찬받는 일이다. 거기에서 나아가 고을의 원님이나 감목관에 임명되는 것은 더 이상 바랄 수 없던 출세의 극에 해당하였다. 흥양목장 감목관은 이한철의 절정을 상징한다.

김정희의 절망

이한철이 감목관으로 있던 전라도 흥양과 김정희가 유배지로 있던 제주도는 바다 하나를 사이에 두고 있다. 조선 화관의 자존심 이한철이 출세의 꿈을 꾸고 있었던데 반해, 바다 건너 김정희는 혀에 종기가 나고 코에 혹이 나는 풍토병으로 제대로 먹지조차 못하고 있었다. 김정희는 절망의 조각을 아로새기고 있었다.

"혀의 종기와 콧속의 혹으로 이렇게 아파서 5,6개월을 끌어오고 있다.

비록 의술로는 어떻게 할 수 없는 병이라 하더라도 어찌 이토록 지루하게 고통을 주는 병이 있단 말인가. 음식물은 점점 더 삼키기가 어려워지고 삼킨 것은 또 체해서 소화가 되지 않으니 실로 어찌해야 좋을지 모르겠다."

조선 미술의 독자성을 발견한 조희룡은 평화를, 전통의 길을 가던 이한철은 출세를, 중국남종화의 외길을 가던 김정희는 절망을 안고 있었다. 동일한 시대 각자는 자신들에게 부여된 운명의 길을 독자적으로 걸었다.

이야기 셋
———
조선문인화의 창안

1

벽오사(碧梧社)

벽오사(碧梧社)[1]의 결성

1847년 봄날, 조희룡은 친구·후배들과 함께 모여 벽오사를 결성하였다. 벽오당은 유최진의 집 이름이다. 유최진을 맹주로 하고 시와 그림으로 우정을 나누었다.

맹원은 모두 아홉[2]이었다. 그들은 의형제를 맺고 서로를 형님 동생으로 불렀다. 조희룡은 59세로서 나이가 가장 많은 좌장이었고, 유최진과 이기복은 동갑으로서 57세, 전기는 23세, 유숙은 21세, 나기는 20세, 유재소는 19세의 나이였다. 전기가 여섯번째였다. 조희룡·유최진·이기복은 나이가 지긋하였으나, 전기·유숙·유재소는 아들뻘이라 할 정도로 연

1) 벽오사 사약: 1. 사시(四時) 중에 한가한 날을 택하여 모이도록 하되, 의외의 사고가 없는 한 서로 외롭지 않게 한다.

1. 음식은 나물 반찬을 넘지 않게 하고, 술은 세 순배 이상 하지 않도록 하며, 안주도 두세 가지를 넘지 않게 하는데, 차는 마음껏 마시도록 한다.

1. 뜻대로 책을 읽고 흥이 나면 시를 읊되 제한을 둘 필요는 없다. 인언이 뇌년 보임을 갖고 언제까지라도 싫증이 나지 않도록 한다. 자주 모일 수 있기를 바라되 예근(禮勤)의 뜻으로 한다.(유최진, 벽오사약(社約), 《병음시초(病吟詩草)》, 丁末集, 《여항문학 총서》 권 6, p.383)

2) 초기 맹원은 조희룡(1789~1866)·유최진(1791~1858)·이기복(李基福; 1791~)·전기(1825~1854)·유숙(1827~1873)·나기(1828)·유재소(1829~1911)이다. 이 9명 중 2명의 신원이 밝혀지지 않고 있다.

유숙(劉淑), 〈이형사산상도(二兄寫山相圖)〉(1849년)
종이에 수묵, 49.8×24.4cm, 국립중앙박물관

소하였다. 조희룡은 이들과 교우하면서 서화를 지도[3]하였다.

유숙의 그림에 〈이형사산상도(二兄寫山相圖)〉가 있다. '둘째형이 산을 그리는 모습을 그린 그림'이라는 뜻이다.

그 그림 속 둘째형이라는 인물은 벽오사 맹원 중 두번째에 해당하는 사람을 가리킨다. 나이순으로 보아 유최진과 이기복 중 한 명을 그렸을 것이다. 유최진이 어려서부터 중국의 화보를 놓고 그림을 독학한 경험이 있는데다가, 이 그림이 〈한북약고도(漢北藥庫圖)〉와 함께 한 장의 종이에 그려져 있음을 볼 때 그림 속의 인물은 그림을 알고 의관이었던 형, 즉 유최진일 개연성이 높다.

벽오사의 맹원들은 '혈육을 넘어선 관계'를 표방하였다. 그들은 벽오사에서 생경한 중국문인화를 씹고 소화하면서 왕성한 창작 활동을 전개하였다. 조희룡·전기·유숙·유재소가 그려내는 작품들로 조선의 문인화 화단은 꽃이 만개하였다. 꽃보라의 시대가 열렸다. 조선화단의 역사에서

3) 손명희, 〈조희룡의 회화관과 작품 세계〉, 고려대 석사학위 논문, p.13.

꽃보라의 시대는 흔치 않은 경험이었으며 벽오사는 그러한 시대를 연 화가들의 요람으로 주목받았다.

스승 없는 화가들

조선의 젊은이들이 중국 남종문인화를 배우려 하였으나 그것을 가르쳐 줄 스승이 없었다. 여러 자료들이 공통적으로 이 무렵의 화가들에게 '스승이 없다'는 점을 강조하고 있다. 이재관이 그랬고, 조희룡과 유최진도 그랬다. 또 전기도 그랬다. 모두 '혼자 배웠다' 했다.

현대의 평론가들은 이러한 점에 대해 특별한 의문을 제시하지 않는다. 그들은 이 기록의 의미를 화가들이 천재적 자질을 가지고 태어나 혼자서 독학하여 그림을 대성하였다는 식으로 해석한다. 즉 '개천에서 용났다'는 식의 해석이다. 그러나 이 기록은 달리 풀이해야 한다. 이 기록의 배경에는 시대의 성격이 숨어 있기 때문이다.

유최진이 어렸을 때 《개자원화보》[4]라는 책을 접하였다. 유최진의 아버지는 의원으로서 옛그림의 법서 모으는 것을 좋아하였다. 유최진이 아버지의 서재에 들어가 이책 저책 들춰 보다가 그림책 한 권을 발견하였다. 《개자원화보》라는 중국의 미술교과서였다. 책장을 넘기자 새로운 세계가

4) 개자원(芥子園)은 남경(南京)에 있던 '이어(李漁; 1611-80?)'라는 사람의 별장 이름이다. 전4집. 초집은 5권으로 1679년에 간행하였다. 1권에는 역대의 화론 요지와 왕개의 설, 안료(顏料) 및 채색에 대하여 말하고, 2권 이하에는 산수화의 묘법(描法), 선인의 필법을 도시하였다. 2집은 심인백의 의뢰로 왕개·왕시·왕얼 형제가 편집한 매란국죽보(梅蘭菊竹譜), 3집은 초충영모화훼보(草蟲翎毛花卉譜)로 각각 1701년에 나왔다. 4집은 소훈(巢勳)이 편집하였는데 초집·2집·3집이 호평을 받아 재판의 모각(模刻)이 계속되었으나, 인물의 화보가 빠져 있음을 불만으로 느낀 소훈이 앞의 초·2·3집의 속편이란 뜻에서 '4집'이라 하여 1818년(嘉慶 23)에 출판하였다.

보였다. 거기에는 중국 화가들의 그림 그리는 법이 도판으로 실려 있었다. 그림책 속 매화 그림이 유최진을 유혹하였다. 학의 무릎, 게의 눈, 봉의 춤이라는 말이 눈에 띄었다. 학슬녹각은 학의 무릎과 사슴의 뿔처럼 매화가지를 그리는 방식이요, 초주해안은 산초의 열매와 게의 눈처럼 꽃을 그리는 것이요, 용반봉무는 마치 용이 서리고 봉황이 춤추는 모습이었다. 유최진은 《개자원화보》를 본떠 혼자서 흉내 그림을 그렸다. '잘 그렸다'는 사람도 있었으나, 시커먼 까마귀를 그린 것처럼 먹물만 덧칠했다는 사람도 있었다.

노랑 산나리처럼 해맑게 홀로 피어 있는 이재관과 봄꽃처럼 밭둑 사이 피어 있던 전기의 그림 공부를 도와 줄 사람도 없었다. 이재관은 "그림을 스승에게 배운 적도 없는데 그림 솜씨가 옛법에 꼭 맞았다" 하였고, 전기는 "스무살 전후의 나이로 산수와 가옥과 수목에 대하여 스승에게서 배운 적도 없이 원나라 화가의 묘경에 나아갔다" 하였다. 모두 조희룡의 글이다.

조희룡에게도 난이나 매화 그림을 가르쳐 준 스승이 없었다. 그는 '남의 수레 뒤를 따르지 않겠다'는 문학적 표현으로 자신의 그림 학습 과정을 설명하였다.

이들이 그림을 독학한 이유는 무엇일까?

그들은 진경산수의 선배들을 비판하면서 문인화 운동을 시작하였다. 그들에게 문인화는 1800년 세도 정치 시작 이후 혼란에 빠진 시대를 극복해 나가는 새로운 이념이 되었다. 그때 조선땅 미술 세계에는 진경의 끝물에 중독된 화가들만이 강원도 카지노 거리 전당포 앞에서 승용차를 맡기고 돌아갈 여비를 구하는 사람들처럼 흩어져 있었을 뿐 새로운 미술 이념을 가르쳐 줄 스승은 바이 없었다.

조선의 젊은이들은 국내에서 스승 구하기를 포기하고 중국을 다녀온 이들의 어깨 너머나 중국의 책과 그림으로 문인화에 접했다. 젊은이들은

한번이라도 중국에 가 그곳의 문화계 인사들을 만나볼 수 있기를 원했다. 그러나 그림을 하던 대부분의 사람들은 생활고로 고통받던 이들이었다. 이재관도, 전기도 모두 가난이라는 남루를 입고 있었다. 그 시점에서 중국을 방문한다는 것은 그들에게 이룰 수 없는 이야기였다. 그러기에 문인화를 가르쳐 줄 직접적 스승을 구한다는 것은 꿈속에서나 가능한 이야기였던 것이다.

전기와 순수백

전기는 특히 원나라 예찬의 화풍을 따랐다. 당당하고 빠르며 스스럼이 없었다. 그러나 전기는 원나라 화가들의 '황한하고 고적함' 대신 우리의 미감에 맞는 '순수한 백색'의 세계를 창조하였다. 형식은 따랐으나 내용에 있어서는 중국 화가들이 그리고자 했던 심의(心意)를 따르지 않았다. 그는 백색을 최대한 드러내 '맑고 깨끗함'을 표현하려 하였다. 그의 그림은 많은 사람의 마음과 눈을 끌었다. 전기가 중국 화가들의 심의를 거스르며 미감에 호소하는 순수한 백의 세계를 얻을 수 있었던 것은 아마도 스승 없이 홀로 독학하였기에 가능했을 것이다.

조희룡이 전기를 절대적으로 칭찬하였다.

"전기의 붓 솜씨는 담담하고 빼어나거니와 청원절속하다. 나는 전기를 알고부터는 막대 끌고 산을 구경하러 가지 않는다. 그의 열 손가락 끝에서 산봉우리가 무더기로 나와 구름 안개를 한없이 피워 주는 까닭이다. 원하노니 전기의 그림 속 사람이 되고 싶다."

속기 없이 시원하고도 맑은 산수, 간절한 이상향이 전기가 한북약고에서 팔을 괴고 앉아 꿈꾼 그림 세상이었다.

유숙(劉淑), 〈세검정도(洗劍亭圖)〉

유숙과 갈등의 수렴

유숙은 새이다. 그는 진주빛 흐르는 파란 물총새처럼 그림의 꽃숲 속을 이곳저곳 날아다녔다. 그는 노루귀 피는 꽃숲 속에서 진한 봄날의 향기를 마셨고, 강둑 여름들꽃 사이에서 찌이잇쯔! 찌이잇쯔! 울면서 지나간 봄을 아쉬워했다.

유숙은 도화서 화원으로서 기록화에 충실하였다. 그리고 진경산수화도 그렸고 유행하는 문인화도 서슴없이 그렸다. 그의 가슴속에는 서로 다른 꽃세상이 뒤엉킴 없이 담겨 있는 것 같았다.

유숙은 궁중의 기록화 업무에 종사하였다. 특히 누각 그림에 발군의 역량을 발휘하였다. 누각 그림이야말로 기록화의 성격을 단적으로 말해 주는 분야이다. 또 지나간 진경의 세계를 기억 속에서 끄집어 내었다. 서울 곳곳을 누비면서 남산과 인왕산, 북한산 일대의 곳곳을 화폭에 담았다. 그의 〈세검정도(洗劍亭圖)〉는 진경산수화이다.

상단으로 쭉 뻗어 나가는 산등성이와 수직으로 나열된 뻣센 조선 소나무들의 자태는 세검정 깊은 계곡을 보고 있는 듯한 느낌을 불러온다. 광활하면서도 옹기종기한 그림이다. 정선 이후의 진경산수화가 유숙에 의해 재현되고 있다.

유숙은 중국에서 도입한 새로운 형식의 문인화도 거침없이 받아들였다. 그는 벽오사에서 신문물의 향기를 주저없이 마셨다. 같은 도화서의 화관 이한철이 새로움과 반대되는 전통의 자리를 완강히 고집하고 있음과 대비된다. 기록화와 진경산수에 이어 문인화라는 상이한 세상이 그의 붓끝에서 프리즘처럼 분산되고 있다.

어떻게 논리와 이념이 전혀 다른 세상을 한 사람의 가슴속에 담을 수가 있을까? 그 작업에는 필연적으로 가슴앓이의 고통이 있었을 것이다. 그

유숙(劉淑), 〈오수삼매도(午睡三昧圖)〉

는 술을 좋아했다. 술 없는 그림은 삭막하다며 술 없이는 먹을 갈지 않으려 했다. 가슴앓이의 고통이 심할수록 그는 예쁜 비취색 조그만 새가 되어 자못 평화롭게 울던 어린 시절을 열병 앓는 것처럼 못 잊어하였다. 꽃이 필 적에는 꽃 옆에서 취하고, 꽃이 지면 꽃 아래에서 여린 가슴을 움켜쥐고 울었다.

유숙의 〈오수삼매도(午睡三昧圖)〉를 보면 여러 세계가 상충하면서 생기는 통증을 누르려는 유숙의 마음을 알 수 있다. 〈오수삼매도〉의 잠은 이재관의 〈오수도〉 속의 잠과는 풍기는 이미지가 다르다. 이재관의 〈오수도〉는 맑은 영혼의 평화이지만 유숙의 〈오수삼매도〉는 가슴앓이를 삭이는 진통의 잠이다. 술을 좋아하였음과 '삼매경'의 잠이 예사롭지 않게 보이는 것은 그의 다양한 세계 때문이다. 그의 술과 잠은 숯불을 싼 화로 속의 재처럼 이질적 요소들을 싸안기 위해 필요로 하였고, 가슴앓이를 가라앉혀 주는 손길이었다. 누가 있어 이 작은 물총새의 아픔을 삭여 줄 수 있을 것인가.

2

조선문인화(朝鮮文人畫)

조선문인화의 탄생

그림 시장은 문인화라는 새로운 그림을 요구하였다. 시장의 욕구에 일
군의 화가들이 반응하였다. 문인화 공급은 두 갈래의 흐름으로 나뉘었다.

하나의 흐름은 조선의 미감이 반영된 문인화였다. 이것은 벽오사의 화
가들이 주로 담당하였다. 그들은 초기에는 중국 남종문인화로부터 직접
적 영향을 받았다. 그러나 곧바로 중국의 남종문인화를 수요자인 조선인
의 미감각에 맞추었다. 시장은 조선화된 문인화를 원했다. 진경 시대에
'조선'이라는 유쾌한 주체성을 경험했던 백성들은 비록 문인화라 하더라
도 중국의 이념미를 그대로 수용하지 않으려 했기 때문이다. 시장의 요구
를 의식한 벽오사의 화가들에 의해 중국의 남종문인화에 수술이 가해졌
다. 사람들은 벽오사 화가들이 공급한 그림을 보았을 때 중국의 남종문인
화에서 느끼지 못한 신선한 아름다움을 느꼈다. 거북했던 중국옷을 벗고
조선옷을 입었을 때 느끼는 산뜻함이었다. '서권기와 문자향'이라는 이
념미가 탈색되고 조희룡의 '수예론'에 입각한 프로의 기량으로 처리된
조선적 감각의 색채미가 나타났다. 조선문인화는 수요와 공급이라는 시
장의 요구에 반응하는 과정에서 탄생되었다. 탄생의 요람이 벽오사였다.

또 하나의 흐름은 중국 정통 문인화였다. 이 시장을 의식한 이는 김정
희와 허유로 이어지는 맥이었다. 그들은 중국의 화론에 철저하게 충실하

였다. '가슴속에 서권기 문자향을 담아야 한다' 라는 명제를 추호도 양보하지 않았다. 이 무렵 중국 남종 정통 문인화를 수입한 김정희는 제주도에 유배되어 있었다. 대신 제자 허유가 서울과 제주도를 왕래하며 정통의 그림을 궁과 고관들에게 알렸다. 그가 서울에 올라와 권돈인[1]의 집에 머무르고 있을 때 왕으로부터 부채 그림 한 점을 요구받았다. 이후 몇번씩이나 그림을 그려 달라는 임금의 명이 있었고, 심지어 후궁들로부터도 그림 주문이 잇따랐다. 이 일을 계기로 허유의 정통 그림이 궁과 고관들 사이에 널리 알려졌다.

새로운 문인화의 시장이 떠오르고 있었으나 한편으로는 전통 시장도 여전하였다. 번쩍이는 패션시장 곁에 재래시장이 불황을 호소하면서도 굳세게 그 명맥을 유지하는 것과 같았다. 그곳에 이한철이 있었다. 그는 1846년 헌종어진 모사 사업에 참여하였다. 많은 화가들이 동원되어 헌종어진의 밑그림을 그렸다. 이한철의 밑그림이 최종으로 뽑혔고, 그는 어진 모사 사업을 주관하는 화가로 임명되었다. 초상화 당대 일인자라는 이름은 이렇게 하여 얻어졌다. 이한철은 자비대령화원으로서 그림을 그리며 흐트러짐 없는 안정감을 강조하였다. 풍랑 속에서도 흔들리지 않을 안정감과 불난 집에서도 초조하지 않을 여유로움이 그의 그림의 특징이다. 왕과 세도가들을 그리면서 이한철이 보이고자 한 것은 민란 속에 동요하는 국가를 다스리는 안정감과 서세동점의 위기감 속에서도 굳건히 자리잡은 조선 사대부의 지도력이었다. 그러나 이한철이 그리고자 한 것은 현실이라기보다 희망이었다. 사회는 이미 요동치고 있었다. 그런 의미에서 이한철은 그림 속에 과거의 영광을 재현코자 하는 복고주의자였다. 이한철은 재래시장 점포에 팔을 괴고 앉아 과거 추석절 붐볐던 대목을 아련히 꿈꾸

1) 허유는 김정희의 소개로 영의정 권돈인을 알게 되었다. 그리고 권돈인을 통해 고위직들과 연결되었다.

고 있었다.

화랑 이초당

중국 정통 문인화에게는 고위 사대부들이 있었다. 포도대장도 있었고, 후궁도 있었다. 도화서의 화관들에게는 관과 궁중이 있었다. 그러나 조선문인화에게는 시장이 있었다.

시장에는 거래를 위한 감식과 매매의 중개 행위가 필요했다. 전기가 이초당에서 '조선문인화의 역사'를 만들었다. 미술품의 감정과 중개가 약포 이초당에서 이루어졌으니 약포 이초당은 화랑 이초당이기도 했다. 우리나라 최초의 화랑이 이초당이지 않나 싶다. 화랑 주인 전기는 화상이기도 하였다. 그러나 대가받는 일이 아직은 수줍다.

"보내 주신 두 가지를 받고서 고맙고 또 부끄러웠습니다. 이런 것까지 보내시지 않아도 될 텐데요. 우리의 우정이 본시 이런 데 있지 않으니까요."

한국 최초라 할 '화가이면서 감식가이자 중개인이었던' 전기의 모습을 그의 편지글로 관찰하자.

"'눈 갠 풍경'이란 족자는 값이 15냥이라 하며 주인이 돌려 달라고 한다 하니 이편에 꼭 돌려 주십시오. 또 그림의 격조가 그다지 좋지 못합니다. 만일 다른 데서 감정받는다면 비웃음을 받을 것입니다. 대 그림 대련(對聯)[2]은 돌려 드립니다."

전기는 이초당에서 뛰어난 작품을 만나면 미친 듯이 좋아하며 소리를 내어 웃고 손으로 어루만졌을 뿐 아니라 속속들이 파고들며 심오한 분석

2) 기둥이나 바람벽에 써붙이는 연구(聯句). 두 개의 짝을 맞추어 일련으로 만든다.

을 아울렀다.

그림에 빠진 열정의 모습이 그의 시 〈설옥(雪屋)〉에 형상화되어 있다.

문 밖에 찾아오는 이 드물고
정원에 쌓인 눈 빈 창에 비친다.
질화로에 불이 식고 황혼이 찾아와도
책상머리에 앉아 옛 그림을 감정하노라.[3]
門外屐痕過訪疎
半庭積雪映窓虛.
土壚黃昏近
猷自庖頭勘古書.

시장의 힘은 전기를 감식의 최고 전문가로 만들었다. 조희룡은 "매화
그림은 반드시 전기가 보증해야 묘함을 얻었다"면서 전기의 감식안을 최
고 수준으로 인정하였다. 시장은 필요한 상품을 만들어 내고, 그 상품의
품질을 평가할 수 있게 하므로 힘이 세다.

〈홍매도(紅梅圖) 대련(對聯)〉의 비밀

조희룡의 〈매화도〉도 중국풍에서 탈피하였다. 그는 자신이 그린 매화
병풍을 방에 둘러쳐 놓고 손님을 맞았다. 매화 그림을 그릴 때 벼루는 '매
화시경연(梅花詩境研)'을, 먹은 '매화서옥장연(梅花書屋藏煙)'을 썼다. 갈
증이 나면 '매화편차(梅花片茶)'를 마시면서 매화시를 짓고 읊었다. 그는

3) 《풍요삼선》《여항문학총서》, 권8, pp.390-391.

매화시를 1백 수까지 채워 《매화백영(梅花百詠)》[4] 시집 한 권을 만들 작정이었다.

몰입의 과정을 통해 피어오른 매화는 아름다웠다. 고목등걸에 연분홍 입술 연지꽃을 피워 놓은 그의 묵매도는 먹이 피워올릴 수 있는 가장 아름다운 경지에 이르렀다. 검은 곳에서 피어오른 순결한 백과 홍의 세상이었다. 격렬한 동선 위로 그윽한 향기와 발군의 색감이 흐른다.

미술 평론가 최열은 평했다.

"조희룡 이후 조희룡만큼 흐드러진 매화 그림을 그린 이를 알지 못한다. 19세기 중엽 화단에 우뚝 서서 화려하고 섬세하며 풍요로운 양식의 매화를 그렸고, 그것은 '조희룡 고유의 양식'이다."

'조희룡 고유의 양식'은 무엇인가?

그의 대표작 감상을 통해 조희룡 고유 양식에 다가가 보자. 호암미술관에는 걸작품 하나가 소장되어 있다. 이름은 〈홍매도 대련〉[5]이다. 대련은 두 폭으로 마주 보게 그린 연작의 그림을 말한다.

〈홍매도 대련〉은 우리가 익숙하게 보아 왔던 중국풍의 매화 그림과는 차원을 달리하고 있다. 수많은 매화송이가 있고 역동적으로 움직이는 화려한 줄기가 있으며, 적지 않은 크기 때문이기도 하겠지만 엄청난 규모감이 쏟아져 내리고 있다.

대련에서 눈을 떼어 멀리서 보면 줄기가 살아 꿈틀거리고 가까이 다가서 보면 붉은 꽃송이들이 천의 이야기를 하고 있다. 오래된 등걸에 핀 몇 송이의 매화를 그린 일반적 〈매화도〉와 이 〈홍매도 대련〉 사이에는 아마추어의 눈에도 차별의 강이 흐르고 있다. 기존의 〈매화도〉에 익숙해 있는 사람들에게는 이유를 알 수 없어 당혹스럽다.

4) 《매화백영》은 매화를 읊은 시를 수록한 작품집을 말한다. 가장 널리 알려진 것은 원나라의 시인 '풍자진'과 '석명본'이 주고받은 매화시를 집대성한 《매화백영》이다.

5) 2001년 하반기 호암미술관 사군자전에 특별 전시되기도 하였다.

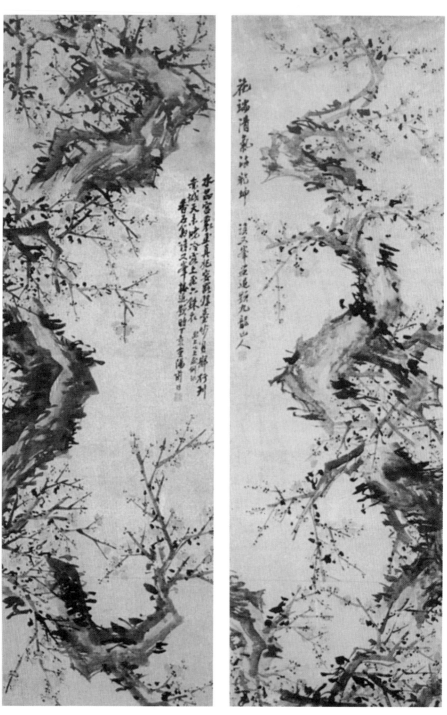

조희룡, 〈홍매도(紅梅圖) 대련(對聯)〉, 수묵담채, 145.0×42.2cm, 호암미술관

조희룡은 나빙과 동옥의 화본을 놓고 〈매화도〉를 배웠으나 그것으로 만족하지 않았다. 조희룡은 남의 수레 뒤를 따르지 않는 사람이다. 처음에는 육척의 매화를 창안하였다. 스스로 장륙매화라 이름 붙였다. 꽃도 변했다. 소략하게 핀 몇 송이의 매화 그림에서 천만 송이의 꽃이 핀 그림으로 변모되었다. 또 매화의 이념도 선비들의 고결한 심성에서 자애로운 부처의 마음으로 변했다. 그의 매화는 3단계의 변화를 거쳤다. 크기도 변했고, 꽃 수도 변했으며, 꽃의 이념도 변했다. 이제 네번째의 진화 단계로 돌입하였다.[6] 그는 그때의 상황을 이렇게 설명하고 있다.

"매화를 그릴 때 얽힌 가지, 오밀조밀한 줄기에 만개의 꽃잎을 피게 할 곳에 이르면 나는 용의 움직임을 떠올리면서 크고도 기이하게 굽은 변화를 준다."

여섯자 크기의 매화줄기가 용으로 재탄생되어 격렬히 떨기 시작하였다. 용의 승천이었다. 대련을 다시 살펴보자. 매화의 줄기가 하늘로 비상하고 있다. 박차는 역동이다. 〈홍매도〉를 〈용매도(龍梅圖)〉라 부를 수도 있을 것이다. 조희룡은 다른 사람들이 잘못 이해할까 걱정스러워 충고의 말을 덧붙이고 있다.

"이를 알지 못하는 사람들은 나의 그림을 은하수로 알 것이다."

그러고 보니 매화줄기를 은하수로 착각할 수도 있겠다. 주위의 꽃은 은하수 주위에서 반짝이는 별무리와 같다.

〈용매도 대련〉은 우주로 비상하는 용의 역동성과 모든 이들의 고통을 어루만져 주는 천수관음의 자애로운 마음을 형상화한 그림이다. 수천 송이의 붉은 매화는 천수관음의 손길이었고, 꿈틀거리는 매화줄기는 격렬히 요동치는 용이었다. 〈용매도 대련〉이 주는 당혹감은 기존의 것을 뛰어넘

6) 〈용매도 대련〉은 부처의 키→번잡하게 핀 꽃→부처를 꽃으로 형상화→격렬한 용의 이미지 추가라는 4단계의 진화 과정을 거쳐 태어났다.

어 자기의 것을 창조해 낸 조희룡의 전혀 새로운 예술 세계가 던져 주는 새로움으로부터 온 자극의 다른 느낌이었다. 쏟아져 내리는 규모감은 부처와 용이 살아 움직이는 삼라의 우주 공간으로부터 온 것이었다. 그대, 들려오는가? 승천하는 용의 울음소리가.

저자는 이쯤에서 조희룡에 대한 최열의 평을 바꾸어 나의 주제를 단적으로 나타내고 싶다.

"조선의 그림 사상 조희룡만큼 창의적 매화 그림을 그린 이를 알지 못한다. 매화가 그려진 이후 화단에 홀로 서서 화려하게 산란하고 격렬하게 요동치는 매화를 그렸다. 새롭게 태어난 매화, 그것은 '조선화된 조희룡 고유의 매화 양식' 이다."

조희룡과 전기의 〈매화서옥도(梅花書屋圖)〉

조희룡의 그림 그리는 법과 전기의 그림에 두 사람의 관계가 드러나 있다. 조희룡이 전기를 지도했음이 분명하다. 조희룡은 이렇게 말하였다.

"옛사람의 베짱이 그림을 보았는데 목덜미 앞쪽의 두 더듬이가 힘차게 위로 치솟은 것이 마치 온 몸의 힘을 거기에 쏟아부은 것 같았다. 이 이치를 체득한 후 나는 매화와 난초를 그림에 있어 항상 한 가지나 한 잎의 색을 빼어나게 그리고 있다."

전기의 〈매화서옥도〉를 보자. 화려한 그림이다. 너무 화려해서 눈을 제대로 뜰 수가 없을 정도이다. 순수백이 화려함을 어디까지 받쳐 줄 수 있는지를 증명해 주는 그림이다. 붉은옷을 입은 사람이 매화꽃집에서 책을 읽고 있는 이를 찾아가고 있다. 붉은옷을 입은 사람이 한 점으로 강조되고 있다. 마치 "항상 한 가지나 한 잎의 색을 빼어나게 그리고 있다"는 조희룡의 화법을 그림으로 설명해 주려 한 것 같다.

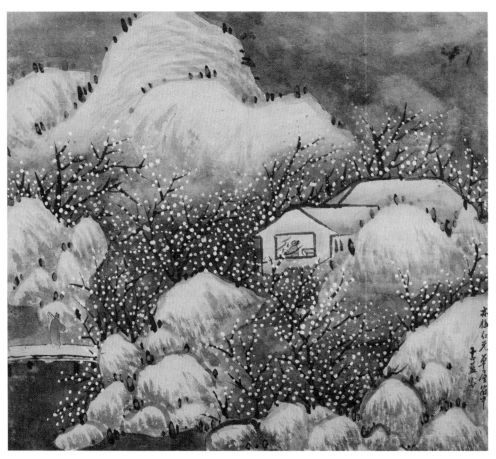

전기, 〈매화서옥도(梅花書屋圖)〉, 29.4×33.2cm, 국립중앙박물관

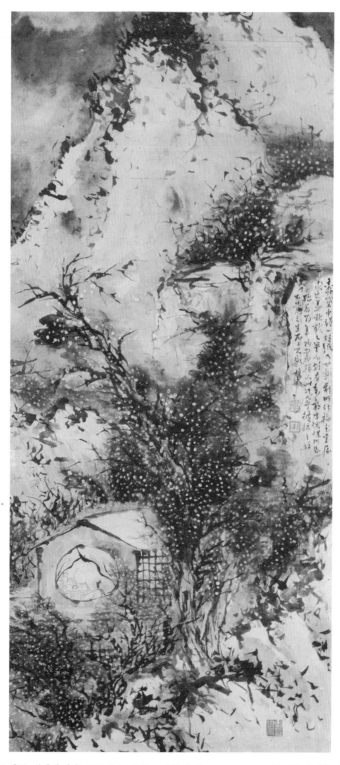

조희룡, 〈매화서옥도(梅花書屋圖)〉, 지본담채, 130×32cm, 국립중앙박물관

조희룡의 무쌍한 화려함이 전기로 흐르고 있다. 전기의 〈매화서옥도〉는 조희룡의 〈매화서옥도〉와 함께 매화 그림이 어디까지 화려해질 수 있는지를 보여 주려 하고 있다. 조희룡과 전기의 그림에는 이념미가 세탁되어 있다. 대신 화려하고 현란한 색채미가 강조되어 보는 이의 눈을 자극하고 있다. 조선의 미이다.

김수철(金秀哲)의 새로운 감각미

김수철은 '삼 기르는 밭에 물대고 논을 갈면서 곡우 날씨를 헤아리고 절기를 따지며 살던' 화가였다. 전기가 김수철을 발굴하였다. 김수철에 대해 이동주(李東洲)는 다음과 같이 평하고 있다.

"김수철은 서울 석관동 북산 아래에서 호를 북산이라 하면서 좀벌레처럼 살아가던 천재 화가였다. 그는 이색 화풍을 가지고 있었다. 전통적인 산수의 형태를 취하되 그 안에 들어 있는 철학 이념, 의미의 세계는 버렸다. 그의 산수가 시감에 호소하고 있는 것은 오로지 새로운 감각미이다. 중요한 것은 그의 그림에 시대의 움직임이 보이고 있다는 사실이다."

이동주는 김수철의 그림에서 탈이념성이라는 시대의 움직임을 발견하였다. 그러나 이것은 김수철에 국한되지 않는다. 벽오사를 중심으로 한 일군의 화가들이 남종문인화를 지푸라기 태운 잿물에 담가 중국인들의 찌든 얼룩을 빨아내고, 수예론을 바탕으로 새로운 물감을 입히고 있었다. 그들은 문인화라는 형태에 조선의 감각을 추가하였다. 그것이 조선문인화이다. 그러나 이동주는 김수철의 그림을 '시대의 움직임'이라고만 해석하였을 뿐 '조선문인화의 탄생'이었다고 직지하지 못했다.

조선문인화와 도봉

김수철이 그림의 화제에 자신에 대해 이야기하고 있다.

"천장에서 찬바람 내리치는 농가. 무자년(1888) 국화 피는 가을날. 석관동 농가에서 좀벌레처럼 살아가는 북산노농(北山老農)."

'석관동'이라는 지명에 유의하여야 한다. 스스로 밝힌 석관동은 서울 도봉동·월계동과 이웃한다. 석관동 농가에 살면서 그림을 그리고 있던 김수철이 전기를 만나 수면으로 떠올랐다. 조희룡은 젊은 시절 이재관과 함께 도봉산 천축사를 놀러다닌다. 이재관의 화실 흔연관이 부근에 있었다. 조희룡과 김예원·이양원이 도봉산 망월사에 들른다. 한편 조희룡은 도봉구에 인접한 노원구 월계동 각심 마을 부근에서 태어나 자랐을 것으로 추정되고 있다.

지리와 사람의 합치점이 공교롭다. 조희룡·이재관·김예원·이양원·김수철·전기라는 신진 젊은이들이 도봉산 일원에서 서로 교우하면서 그림을 그리고, 시를 하고 있었다. 누구도 관심을 갖지 않은 놀라운 지역성이다. 이것을 우연이라고 보아야 할까? 조선문인화는 도봉의 인맥에 의해 힘을 받고 있다. 조선문인화와 도봉의 관계에 대한 새로운 조명이 필요하다.

오백 년을 전해 갈 조선문인화

벽오사의 사귐을 사진의 컷으로 묘사한 조희룡의 글이 있다. 조희룡과 유최진이 벽오사에서 시모임을 갖던중 크게 웃는 모습을 전기가 〈헌거도(軒渠圖)〉라는 제목으로 그렸다. 〈헌거도〉란 '웃는 모습을 그린 그림'을

말한다.

"나(조희룡)와 유최진이 껄껄거리며 크게 웃으니 마치 '약산이 달을 보고 웃자 그 소리가 90리 밖 동쪽에까지 들리는 것'과 같았다.[7] 곁에 있던 국화가 우리를 따라 빙그레 웃었다. 옛날 '호계(虎溪)의 삼소(三笑)'[8]에는 스님 한 분이 참여했는데 지금 '초당의 삼소'에는 국화가 참여했구나. 그림은 가히 오백 년을 전할 수가 있는 것이니, 국화도 우리와 함께 그림 속에 들어가 오래오래 웃을 수 있게 되었다. 그림에서 우리의 웃음을 찾으려 한다면 웃음소리는 들리지 않고 우리가 입을 벌리고 눈썹을 씽긋씽긋하는 것만 보게 될 것이며, 국화의 웃음소리를 찾으려 한다면 웃음소리는 들리지 않고 바람을 따라 흔들거림만 볼 수 있을 것이다."

그림과 웃음소리가 공감각으로 처리된 전기의 〈헌거도〉는 아쉽게도 발견되고 있지 않다. 그러나 글만으로도 조선문인화를 창안한 호탕한 웃음소리가 역사를 찢고 전해진다. 그 그림 속에는 마치 가려운 곳을 손자가 긁어 줄 때 시원하다며 파안대소하는 안동 하회탈의 웃음이 있을 것이다.

벽오사의 화가들은 이미 자신들이 창안한 조선문인화가 족히 오백 년을 전해 갈 것이라 확신하고 있다. 국화와 함께 웃는 조희룡의 웃음이 조

7) 이는 당나라 약산의 유엄선사(惟儼禪師)가 어느 달 밝은 밤에 산길을 걷다가 갑자기 구름이 개이고 달이 보이는 것을 보고 한바탕 크게 웃으니 그 소리가 동쪽 90리까지 울려 퍼졌다. 이웃 동쪽 집에서 웃는 웃음소리로 알았던 사람들은 다음날 아침 웃은 사람을 찾으려 물어가다가 마침내 약산에까지 이르렀다는 이야기를 말한다.

8) 이는 중국 동진의 혜원법사가 절대로 넘지 않겠다고 서약했던 호계를 자신도 모르게 넘은 것을 알고는 그만 크게 웃었다는 고사이다. 이 고사는 1808년 자비대령화원(差備待令畵員) 시험에 이미 출제된 문제였다. 혜원은 난세를 피해 동림사라는 절에 기거하면서 동림사 앞의 호계를 절대 넘지 않겠다는 계율을 만들어 지키고 있었다. 하루는 도연명(陶淵明)과 육정수(陸靜修) 두 사람이 혜원을 방문했다. 이들을 전송하며 이야기를 나누던 혜원은 적당한 지점에서 돌아오지 않고 이야기에 팔려 자신도 모르게 호계라는 골짜기를 건너고 말았다. 나중에 범이 우는 소리를 듣고서야 비로소 정신이 들어 호계를 넘었음을 안 세 사람은 서로 돌아보며 크게 웃고 말았다 한다.

선문인화에 대한 만족음인 것 같아 벽오사 〈헌거도〉 이야기를 빠뜨릴 수
없다.

3

조선문인화와 중국 정통
남종문인화의 충돌

상실의 해

1848년 조희룡이 60세가 되었다.

이 해는 조희룡에게 상실의 해였다. 2월 11일, 조희룡의 환갑을 한해 앞두고 부인 진씨가 세상을 떠났다. 두 사람은 사랑이 깊었다. 10대 때 두 살 어린 조희룡에게 시집 와 50년 가까운 결혼 생활을 하면서 3남 3녀를 낳았다. 조희룡이 붓끝에 그의 열정을 모으고 있을 때, 그녀는 화로 속 인두로 자신의 삶을 꼭꼭 누르며 묵묵히 조희룡을 따라 주었다. 그러던 그녀가 조희룡과 사랑하던 아이들을 두고 먼길을 떠났다.

허유의 무과급제

세도 정권은 과거제를 오염시키고 있었다. 과거시험은 벼슬길로 나아가는 기본 통로였다. 과거제의 공정한 운영은 관료제의 근간에 해당되는 사안이다. 근간이 흔들리면 나라가 흔들린다. 세도 가문에서는 세력을 확장하거나 축재를 위해, 출제하는 사람과 감독하는 사람을 자기들 마음대로 임명하고는 시험 문제를 미리 빼내거나 대리시험을 보게 하였다. 그들과

연결되지 않으면 합격이란 불가능하였다. 과거는 허울만 남았다.[1]

허유도 무과에 응시하였다. 그는 활이라고는 손에 잡아 본 적이 없는 화가였으나 무과시험에 급제할 수 있었다. 사연은 이랬다. 1848년 무과시험이 실시되었다. 매우 추운 날이었다. 시험장의 분위기는 엄중하였다. 감독관들에게 부정 행위를 적발하라는 특명이 내려 있었기 때문이라 하였다. 이주식(李周植)이라는 사람이 허유를 시험장 화살을 쏘는 사대로 데리고 갔다. 사대는 일렬로 죽 늘어서 있었다. 이주식이 귓속말을 하였다.

"그대는 반드시 합격할 것이오. 그대는 활쏘기를 모르는 사람이니 화살이 과녁 언저리에도 가지 못할 것이오. 사람들이 그 화살을 주어 보면 당신의 화살인지 알게 될 것인데, 내일 합격자 발표에 그대 이름이 끼여 있는 것을 눈치채면 이상한 일이라고 의심하지 않겠소?"

그리고는 사람들이 눈치채지 못하게 합격하는 법을 이야기해 주었다. 차례가 되자 허유는 활과 화살을 가지고 사대로 나갔다. 시킨 대로 화살을 시위에 올리면서 손가락에 침을 발라 화살에 씌어 있는 자신의 이름을 지웠다. 활 쏘는 법도 몰라 활과 화살을 거꾸로 잡았다. 있는 힘을 다하여 활을 당겼다가 놓았으나 화살이 과녁 언저리에도 못 가고 떨어지고 말았다.

"저자는 아무것도 모르면서 활을 쏘려 한다."

허유는 다시 화살을 뽑아 시위에 올리며, 또 화살에 새겨진 이름을 지웠다. 그때 누군가 허유의 어깨를 툭 치며 말했다.

"왜 이름을 지우느냐?"

"지우는 것이 아닙니다. 화살을 쥐고 있는 것입니다."

허유가 손에 묻은 침을 닦으며 말했다. 감독관은 허유를 왕이 있는 곳 단 아래로 끌고 가 세워 놓고는 보고하러 올라갔다. 허유는 어쩔 줄 몰랐

1) 과거제는 홍경래의 난을 일으키는 직접적 요인이 되었고, 계속 권위가 실추되어 가다가 훗날 1894년 갑오경장이 단행되면서 폐지되고 말았다.

다. 부정 행위가 탄로 나 꼼짝없이 중형을 받을 것 같았다. 조금 있다가 감독관이 내려왔다. 그는 태도가 바뀌어 허유를 다시 사대로 데리고 가 활을 쏘도록 하였다. 훈련대장이 '그 사람은 그렇게 쏘도록 하였노라' 한 것 같았다. 허유는 사람들의 웃음 속에 활쏘기를 마쳤다. 다음날 급제자 발표에 허유의 이름이 장원으로 올라 있었다.

파열음

1848년 조희룡은 여전히 정력적인 활동을 하고 있었다. 그는 화사한 봄날, 꽃보라숲 속을 나는 나비처럼 일석산방과 벽오사를 오가며 벗들과 함께 웃고 있었다. 그러나 같은 시기 김정희는 게딱지집에서 여름에는 지독한 모기떼에 쫓겨야 했고, 겨울에는 삭풍 부는 눈보라의 혹한을 견뎌야 했다.

여름 편지이다.

"이 세상에 더위 없는 하늘과 모기 없는 땅은 없는지요. 더위도 심하지만 모기가 더욱 심하군요. 병마사의 청사에도 모기가 많다는데, 하물며 이 게딱지굴 같고 달팽이집 같은 데는 어떠하겠소. 옛날 모기는 그래도 예를 알았는데, 지금 모기는 예를 알지 못하여 늙은이에게 마구 덤벼드니 역시 지금 모기는 옛날의 모기와 달라서인가요."

그러던 때.

"쨍강!"

파열음이 들려왔다.

절망 속에서 유배 생활을 이어가던 김정희가 서울의 조희룡을 향해 돌 팔매를 날렸다. 63세, 제주 유배 9년째의 이 '제주도발(發) 편지 사건'은 좌절에 빠져 있던 김정희의 마음을 읽게 해준다. 아들 김상우와 나누는

그들 부자의 비밀스러운 소곤거림을 들어 보자.

"난초를 치는 법은 예서 쓰는 법과 가까워서 반드시 문자향과 서권기가 있은 후에야 얻을 수 있다. 또 난치는 것은 법에 따라 그리는 것을 가장 꺼리니 만약 화법이 있다면 그 화법대로는 한 붓도 대지 않는 것이 좋다. 조희룡의 무리들이 내 난초 그림을 배워서 치지만 끝내 화법이라는 한 길에서 벗어나지 못하는 것은 가슴속에 문자기가 없기 때문이다."

'조희룡의 무리'라 함은 벽오사의 맹원들을 말함이다. 조희룡과 김정희는 청나라의 문물을 도입하며 조선 예술의 국제화를 추구하던 사람들이었다. 그들은 세 살 터울로 태어나 중국의 신문물로부터 강렬한 영향을 받았다. 김정희는 자신이 직접 청나라의 석학을 만나 신문물을 배울 수 있었고, 조희룡은 청나라에 갈 기회가 없어 중국을 왕래하던 사람들이 들여온 전적을 통해 중국의 문물을 익힐 수 있었다. 공동의 목표를 가졌던 사람들이라 할 수 있던 그들이 어디서 길을 달리하였기에 비난하는 관계로 발전하였을까?

조희룡과 김정희는 이미 중국 문화에 대해 큰 시각의 차이를 보이고 있었다. 김정희는 문인화 정신의 충실한 고수를 고집하였다. 문인화를 하고자 하는 이는 가슴속에 '서권기 문자향'을 담아야 하며, 그것이 그 사람의 창자에 뻗치고 뱃속을 떠받쳐 손가락으로 흘러나와 그림 속으로 들어가야 한다는 중국문인화의 핵심 이론을 있는 그대로 받아들였다. 김정희에게 '서권기 문자향' 이론에 충실하지 않은 그림은 사람의 안목만을 흐리게 하는 것일 뿐이었다. 제자 허유에게 "윤두서의 그림은 신운이 부족하다. 요즘 겸재 정선, 현재 심사정이 비록 그림으로 이름을 떨치고 있으나 그들의 화첩은 사람의 안목만 혼란하게 할 뿐이다. 결코 그들의 화첩을 들춰 보지 마라"고 가르침을 준 것은 이러한 생각에 바탕한 것이었다.

조희룡과 그의 친구들은 달랐다. 그들 역시 서권기와 문자향을 기르기 위해 고련을 거듭하고 화법대로 난을 치는 행위를 금기시하고 있었다. 하

지만 그들은 거기에 머무르지 않았다. 중국 것을 도입하되 '정신'과 화법을 그대로 따르지 않았다. '서권기 문자향'도 중요시하였지만, '수예론'에 입각한 손의 기량도 그에 못지않게 중시하였다. 김정희는 이념과 화법을 직도입하고 그것을 엄격히 지켜갔으나, 조희룡과 그의 벗들은 거기에 그치지 않고 조선화를 시도하였다. 조희룡과 그의 벗들이 관심을 가진 것은 정통 중국 남종문인화가 아니라 조선화된 문인화, 즉 조선문인화였다. 이러한 입장 차이가 '제주도발 편지 사건'의 핵심 원인이었다.

조희룡의 벗들과 김정희가 추구하던 그림은 주제 면에서도 메울 수 없는 거리가 있었다. 김정희는 9년여 좌절의 세월을 보내고 있었다. 그는 그 과정을 통해 예술의 진정한 가치는 '시련을 이겨내는 인간의 의지'에 있다고 보고, 그것을 〈세한도(歲寒圖)〉를 비롯한 작품들에 형상화하였다. 반면 조희룡과 그의 벗들은 시·서·화 활동의 최고 가치를 '즐거움의 추구'로 규정하였다.

"홍라화상(紅螺和尙)이 여울에서 낚시를 하여 때로 붉은 새우가 나오기도 하였는데 그 낚아올리는 것이 모두 유희였다. 나도 때로 벼루에 임하여 연지로 꽃을 그려내면서 스스로 유희를 삼았다."

조희룡은 유장한 즐거움을 강조하였고, 김정희는 세한의 극기를 강조하였다. 조희룡은 봄날의 따뜻함을 즐기는 연분홍 매화를 그렸고, 김정희는 겨울을 이겨내는 푸른 솔을 그렸다.

조희룡과 김정희는 다른 땅을 밟고 있었다. 추위와 싸우고 있던 김정희는 그를 그림에 담았고, 봄날의 즐거움을 누리고 있던 조희룡은 그것을 그림 속에 담았다. 이러한 주제의 차이가 '제주도발 편지 사건'의 부차적 원인이었다.

김정희는 대단히 까다롭고 자기 주장이 강한 인물이었다. 논리에 있어 차이가 나면 그것을 용인하지 못하고 매섭게 공격했다. 김우명(金遇明)이 김정희에 대해 "그의 요사스러운 자식 김정희는 항상 반론을 내세우며

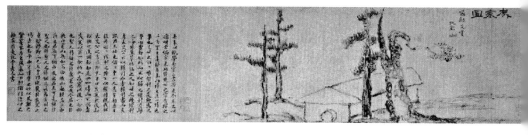

김정희, 〈세한도(歲寒圖)〉(1884년), 종이에 수묵, 23.7×69.2cm, 개인 소장

(…) 인륜이 허물어지는 것을 두려워하지 않았습니다"라고 비판하였다. 나아가 김정희의 후손인 김승렬(金承烈)조차 "논조가 우레나 창끝 같아서 감히 막을 자가 없었다"고 할 정도였다.

김정희는 직수입된 중국의 논리를 절대적 기준으로 내세웠다. 최고위 세도 가문의 자제가 우레처럼 큰 소리로 남들을 논박하였으니 사람들이 그를 경계하지 않을 수 없었다. 김정희는 창끝처럼 날카롭게 조희룡과 그의 벗들에게도 서권기 문자향의 이론을 내밀며 비판하고 있었다.

김정희는 중국 문화 예술계의 동향과 풍조를 도입하고 자신 스스로도 세계 수준의 작품을 생산하였으며 추종하는 이들을 지도하였다. 그러나 조희룡은 중국을 다녀온 이들이 전하는 중국 문화 예술의 조류를 독학으로 배우고 작품 활동을 하면서 문화 예술인들을 규합하였다. 김정희는 세도가의 후손으로서 정계의 중심 인물이었으나 제주 유배 후 절치부심의 나날을 보내고 있었다. 조희룡은 평범한 양반 가문에서 태어났으면서도 헌종의 총애를 받으며 문화 예술계의 중심적 역할을 하고 있었다. 후대 인사들은 조희룡의 이러한 역할에 대해 '묵장(墨場)의 영수(領袖)'라고 까지 표현하였다. 원만한 성격을 가진 조희룡의 주위에는 신분과 나이 차를 떠나 많은 동료들이 모여 있었다. 자신보다 실력도 신분도 못하다고 생각되는 조희룡이 많은 화가들을 거느리고 조선문인화의 세계를 열어간

다는 사실은 남종문인화의 종장을 자부하는 김정희에게 견디기 어려운 일이었을 것이다. 이것이 편지 사건의 마지막 원인이다.

조희룡과 김정희의 관계

많은 사람들이 김정희를 조희룡의 스승이라고 간주한다. 유홍준도《완당평전》에서 조희룡을 김정희의 제자라 규정하고 있다. 모두 근거가 빈약하다. 조희룡은 이러한 대충주의를 엄격히 비판하고 있다.

"대충〔苟〕이라는 말은 어디에도 있어서는 안 되지만 그림에 있어서는 더더욱 안 된다. 먹은 검다. 그러나 먹은 명명백백하여 조그마한 흠도 숨길 수가 없다. 그림을 그림에 있어 애매하게 대충대충해서는 안 된다."

김정희를 조희룡의 스승이라고 하는 사람들은 몇 가지 논리를 들고 있기는 하다. 1851년 조희룡이 김정희와 함께 유배를 간 것은 그가 김정희의 제자이기 때문이라 한다. 이 점은 둘이 같은 사건에 연루되었음을 말할 뿐이지 사제 관계의 증거로는 채택될 수 없다. 또 조희룡이 추사체를 쓰는 점을 근거로도 제시한다. 조희룡은 서법으로 중국의 예서에 열중하였다. 김정희 역시 중국의 예서를 바탕으로 자신의 독특한 추사체를 창안하였다. 공통점을 가질 수밖에 없다. 양보하여 조희룡이 추사체를 쓰고 있다 하여 김정희의 제자로 결론 내리면 다른 이들이 송설체를 구사한다 하여 그들을 송설체의 창시자인 조맹부(趙孟頫)[2]의 제자라고 할 수 있겠는가? 설득력이 떨어진다. 조희룡의 난 그림이 삼전의 묘를 살리고 있다 하여 김정희의 제자가 분명하다고도 말한다. 삼전법은 김정희의 법이 아니라 난 그림의 보편적 기초화법이다. 기초적인 화법 사용 여부로 사제

2) 원나라 사람. 호는 송설도인(松雪道人)으로 시서화 모두에 일가를 이루었다.

관계를 논한다는 것은 지나치다. 조희룡을 김정희의 제자로 만드는 것은 김정희에 대한 용비어천가에 불과하다. 의도적인 김정희 영웅 만들기이다. 김정희 띄우기와 조희룡 깎아내리기는 마치 동전의 양면처럼 작용하고 있다. 김정희만을 내세우는 입장에 의해 김정희와 지향점을 달리하여 별도로 독립하는 조선문인화의 세계와 조선 화단의 다양성이 간과되는 부작용이 생겼다.

조희룡은 김정희의 제자가 아니다. 김정희는 조희룡을 제자로 생각한 적이 없다. 조희룡 역시 김정희를 스승으로 여기지 않고 있다. 각종 기록과 저간의 정황을 살펴보면 김정희와 조희룡은 사제 관계라기보다 오히려 경쟁 관계이다. 둘은 중국문인화 도입기에 함께 활약하였으나, 김정희는 중국의 기준을 절대시하였고, 조희룡은 그것을 조선화하였다.

허유의 헌종 임금 알현

헌종 임금이 궁으로 허유를 불러들였다.

헌종은 허유에게 손수 붓을 보여 주며 마음대로 골라 매화 그림을 그려 보도록 했다. 허유가 〈매화도〉를 그린 다음 그 위에 공손히 제를 썼다.

향기는 꽃술에도 없고 향기는 꽃받침에도 없으리
뼛속에 사무치는 이 향기 바치오니 임이 감상하소서.[3]
香非在蕊 香非在蕚.
骨中香徹供 鑑賞.

3) 허련 저, 김영호 편역, 《소치실록》, p.21.

매우 향기로운 구절이다. 그려진 매화의 꽃술과 꽃받침에서는 코로 향기를 맡을 수 없겠으나, 자신의 그림이 향기 그 자체이니 눈으로 향기를 맡아 달라는 뜻이다. 그림 속 매화가 뿜어내는 향기는 허유가 중국 정통 문인화를 그리며 단련해 온 서권기 문자향의 향기일 것이다. 헌종은 허유의 그림이 끝나기를 기다려 그와 담소하였다. 허유가 스승 김정희를 적극 변호하고 있다. 이미 김정희를 해배하라는 명을 내린 뒤였으나 왕과 허유는 그 사실을 모르고 있다.

"그대가 세 번이나 제주도에 들어갔다는데 어렵지 않더냐?"

"하늘과 맞닿은 큰 바다를 거룻배로 왕래한다는 것은 생사를 하늘에 맡기는 것이었습니다."

"김정희의 귀양살이가 어떠하던고?"

"도배도 하지 않은 방에 북창을 향해 꿇어앉아 있었습니다. 마음 놓고 편히 자지도 못하며, 밤에도 늘 등잔불을 끄지 않고 있었습니다. 숨이 경각에 달려 있어 목숨을 얼마 보전하지 못할 것으로 생각됩니다."

"먹는 것은?"

"생선 등속이 없지 않으나 비린내가 위를 상하게 하는 것을 싫어하였습니다. 멀리 본가에서 민어 반찬을 보내오기도 하였으나 너무 짜서 오래 두고 비위를 맞출 수는 없습니다."

"무엇을 하며 날을 보내던가?"

"마을 아이들 서넛이 와 글씨를 배웁니다. 만일 이런 것이 없다면 너무 적막하여 견디지 못할 것입니다."

조희룡과 김정희의 만남

1848년 12월 김정희가 제주 유배에서 풀려났다. 햇수로 9년, 정확히는

8년 3개월 만의 일이었다.

김정희가 서울에 올라온 이후 조희룡을 만났다. 아마도 처음의 만남이었을 것이다. 그들은 함께 원나라 사람이 그렸다는 전촉도[4] 한 폭을 보았다. 벽에 걸어두었으나 너무 커서 한 자 남짓이나 펴지지 않았다. 조희룡이 마땅치 않은 심사로 뜨악해하며 말하였다.

"너무 길지 않습니까?"

김정희가 웃었다.

"중국 사람들의 집은 매우 크답니다. 중국의 조그만 집에도 이 정도 족자는 걸어둘 수 있어요. 고관대작과 부자들의 집에는 아무 문제될 것이 없지요."

중국에 가보지 못한 주제에 어찌 화폭의 크고 작음을 논하느냐는 투였다. 조희룡은 책에서 읽은 티베트 불상 이야기를 생각하며 크다고 좋은게 아니라는 생각을 다시 강조하였다.

"티베트의 불상 그림은 매우 커 산꼭대기로 메고 가 절벽 아래로 펼쳐놓고서 감상해야 한다고 합니다. 그 정도의 크기면 비록 궁전이라 하더라도 걸어 놓지 못할 것입니다. 그렇게 큰 그림을 어디다 쓰겠는가요?"

재차 김정희가 자신의 경험을 과시하였다.

"중국을 방문하였을 때 옹방강 선생님이 아들 '옹수곤'을 시켜 누각을 안내하도록 했습니다. 유명한 석묵서루(石墨書樓)였어요. 웅장하고 화려했지요. 사다리를 타고 누각에 올라가니 7만 축이나 되는 금석서화가 뒤얽힌 산봉우리와 겹겹의 멧부리처럼 여기저기 쌓여 있었지요. 어찌나 큰지 위에서 아래를 내려다보니 사람이 마치 개미새끼처럼 작아 보였습니다. 옹방강 선생님은 지위가 시랑에 불과하고 집안 또한 별로 부유하지 못했는데도 개인의 서루가 그렇게 컸어요."

4) 촉나라 지도.

관점의 차이가 현저하다. 조희룡은 조선적 시각을 말하나 김정희는 논거의 힘을 중국의 거대함에 두고 있다. 그리고 거대함의 현장을 직접 본 자신의 말이 틀릴 리 없다는 입장에서 절대 물러서지 않는다. 김정희에 있어 중국은 변함없이 우월하였다.

김정희의 이러한 태도는 1810년 청나라 첫 방문 때부터 일관되게 유지되어 왔던 평생의 가치 기준이었다. 첫 방문시 연경에서 사귄 학자들과 가졌던 송별석의 김정희 시는 조선을 부끄러워하던 그의 마음을 이야기한다. 그날 김정희는 이별시를 지었다. 처음이 이렇게 시작된다.

내가 태어난 곳은 미개한 나라, 진실로 촌스러우니
중국의 선비들과 사귐에 부끄러움이 있네.

김정희는 조선을 부끄러워하였다. 중국의 선진 앞에서 조선의 조선다움을 민망해하였다.

김정희의 전기 비난

김정희는 유배에서 풀려나 서울에 올라와서도 서권기 문자향을 버리지 않았다. 조희룡의 친구들에게 이론을 들이대며 논박한다.

김정희는 조희룡과 그림을 논하다가 제화(題畵)를 썼다. 간송미술관에 소장되어 있는 〈장강만리〉라는 작품이다. 그곳에 전기를 매도하는 내용의 글을 남긴다.

"근자에 마른 붓과 밭은 먹을 가지고 억지로 원나라 사람의 황한하고 간솔한 것을 그려내는 자들은 자신을 속이고 나아가 남을 속이는 것이다. 왕유(王維)[5] · 이사훈 · 이소도 · 조영양 · 조맹부 같은 이들은 다 청록

으로써 장점을 보였으니 대개 품격의 높낮음은 글과 그림에 있지 않고 뜻에 있는 것이다……."

남을 고려하지 않는 글이다.

형태는 중요하지 않고 담겨 있는 뜻(심회)이 중요하다는 중국의 화론을 강의하고 있다. 그러나 뜻이 높을 수도 있고, 낮을 수도 있다. 이념미의 그림도 있고 탈이념을 내세우는 그림도 있다. 김정희는 조희룡과 그의 벗들이 훌쩍 자라 이미 자신과 길을 달리하여 저만큼 달려가고 있음을 모르고 있었다.

〈계산포무도(溪山苞茂圖)〉

김정희의 비난이 무엇을 말하는지 그림으로 실감하려면 1849년[6] 삼복의 더위 속에서 전기가 그린 〈계산포무도〉를 감상하면 좋다. 이 그림에는 '먹을 금처럼 아낀다'는 원나라 화가들의 화법이 구사되어 있다. 원의 화가들은 나라를 잃은 그들의 텅 빈 마음을 표현하였으나 전기는 전혀 다른 정서를 표현하고 있다.

〈계산포무도〉라는 제목이 지닌 뜻은 계산에 다년초인 '포(苞)'가 무성하게 자라고 있음을 그린 그림이라는 뜻이다.

전기는 이 그림에서 여백을 극대화하여 순백의 정서를 집중적으로 표현하였다. 백색은 한국인에게 있어 칠할 게 없어 내버려둔 빈 공간의 색

5) 중국 당나라의 시인이자 화가(699-759): 자는 마힐(摩詰). 산수화에 뛰어나 중국 산수화를 발달시킨 최초의 사람으로 일컬어진다. 남종화의 시조이다. 소동파가 그의 시와 그림에 대해 "그림 가운데 시가 있고 시 가운데 그림이 있다"고 하였다.
6) 〈계산포무도〉가 그려진 날은 1849년 7월 2일이었다. 전기는 이날 〈이형사산도〉를 그렸다.

전기(田琦), 〈계산포무도(溪山苞茂圖)〉, 지본수묵, 24.5×41.5cm, 국립중앙박물관

깔이 아니다. 잡(雜)이 섞여 있지 않은 순수이다. 그래서 순수백(純粹白)
이다. 토종 백성의 모습을 떠올리는 무채의 흰 저고리, 바깥으로 향하는
문의 창호지, 빨랫줄에 매달려 눈부신 베갯잇, 어릴 적 꿈을 말하는 가을
하늘의 뭉게구름, 여학생 교복의 순정의 컬러는 순수백이 자기의 고유
영역을 갖고 있음을 말한다. 거기에 그치지 않는다. 한걸음 더 나아가면
뭇색을 색답게 만드는 색이다. '가슴에피'[7] 환자가 흰 저고리에 뱉어 놓
은 각혈의 위기는 하얗기에 더욱 강렬하다. 화선지 위의 매화는 순수백
의 뜨락에 피어 있기에 더욱 요염하다. 순수백은 자기를 드러내지 않되
자신의 역할을 다한다. 겸손하고 극대화된 여백은 주제가 뜻을 펴도록

7) 결핵의 순수 우리말.

도와 준다.

순수백은 한국인에게 어머니의 색이다. 꼴값 사내놈한테 빠져 말없이 도망질쳤다 발로 차여 돌아온 딸년도, 밖에서 두들겨맞아 코피 터져 징징거리며 울고 들어오는 아들도 저희 아버지 몰래 말없이 끌어안아 주는 모정의 색이다. 그러하기에 국색(國色)을 정한다면 순수백이 가장 많은 사람들의 지지를 받을 것이다. 국색 순수백을 영어로 표현하면 korean white이다.

전기는 〈계산포무도〉에서 원나라의 그림 속에 들어 있는 중국의 이념을 배제하고, korean white의 미감을 본격적으로 부각시켰다. 〈계산포무도〉는 필선을 대담하게 최소화했다. 전기는 필선을 통해 주제를 이야기하지 않았다. 오히려 필선의 최소화로 이룩된 순수백의 적절한 배치를 통해 우리의 색감을 자극하려 했다. 〈계산포무도〉는 이념을 사그러뜨리고, korean white라는 색감을 강조하여 우리의 미적 감각에 느낌을 호소한 그림이다. 그래서 〈계산포무도〉는 더 이상 중국 남종문인화가 아니고 조선 문인화이다.

정말 김정희는 바로 보았다. 그가 말한 대로 전기의 〈계산포무도〉에는 '원나라 사람의 황한하고 간솔한 것'이 전혀 그려지지 않고 있다. 전기는 의도된 순수백으로 음력 7월 더위 속 시원함을 자극했다. 전기는 그림 좌하단에 독좌(獨坐)라고 써놓았다. 혼자 앉았다는 뜻이다. 그래서 더욱 시원하다. 〈계산포무도〉는 한족의 상실의 정서가 포함된 그림이 아니라, 탁트인 강가의 집에 홀로 앉아 더위를 가라앉히는 청량의 그림이다.

4

화 해

조희룡의 회갑

1849년 5월, 조희룡이 회갑을 맞았다. 아들과 손자들이 모두 한자리에 함께하여 회갑을 축하하면서도 타계한 어머니를 생각하며 눈물을 흘렸다. 조희룡은 어릴 적 허약하고 병을 잘 앓았다. 허리는 마치 벌의 허리 같아 한 뼘도 되지 못할 정도였다. 요절할 상이라 하여 혼사도 어려웠고, 나이 30에 머리가 벗겨지더니 나이가 먹어감에 따라 완전히 훤해졌다. 조희룡은 그러한 자신이 회갑이 되도록 장수하고 보니 도리어 망연한 심정이 들었다.

궁에서도 조희룡에게 회갑을 축하하며 먹과 책과 벼루를 내려주었다. 조희룡은 자기에게 내린 궁중의 빛에 감격해했다. 그는 은혜를 잊지 않고 임금의 명을 받아 글을 쓴 사람의 자부심을 지키겠다고 다짐했다.

조희룡과 허유의 만남

이 무렵 허유가 조희룡의 일석산방을 방문하였다. 허유는 조희룡보다 19세 연하였다. 하룻밤을 같이 지내며 그림에 대해 이야기를 나누었다. 고금의 그림 유파와 화가들의 특징을 이야기하는 사이 명화들이 환상처럼

나타났다가 사라졌다. 조희룡이 "10년 동안 그림을 논해 봤지만 이같이 만족한 적은 없었다"고 찬탄했다.

허유는 그림과 불가의 선에 대해 이미 깊은 경지에 이르고 있었다. 다만 시에 큰 성취가 없었고 중국 화가들의 모방에만 충실하고 있어 아쉬웠다. 조희룡이 허유를 평가하였다.

"허유는 그림으로 시에 들고 시를 통하여 선에 이를 만한 사람이다. 다만 그의 필력이 스스로 창안해 낸 것이 아니어서 왕희지(王羲之)보다 한 등급 낮지만 당나라 사람들이 왕희지를 본떠 그린 작품에 결코 뒤떨어지지 않는다. 좌석 가까이에 허유의 그림을 걸어두면 맑고 깨끗한 법연을 얻을 만하다."

화해의 모색

조희룡이 허유를 평가한 것처럼 김정희도 조금씩 변하기 시작하였다. 서울을 떠난 기간 중 획득한 조희룡의 비중을 무시할 수 없어서일까? 그는 조희룡의 동료들에 대해서도 마음을 열었다. 벽오사의 맹원이었던 전기에게 서찰을 선물하기까지 하였다. '조희룡 배(輩)'에게도 마음을 열었다는 방증이 된다.

좌절의 난

1849년 6월 헌종의 건강이 좋지 않다는 소문이 안팎에 자자하였다. 얼굴에 검누렇게 부기가 오르고 그것이 손까지 내려오더니 세상을 떠나고 말았다. 안동김씨들이 강화도에서 농사꾼이 되어 있던 이원범을 데려다

가 왕위를 잇도록 하였다.

 헌종의 사랑을 받던 조희룡에게 헌종의 서거는 큰 타격으로 다가왔다. 그러나 이원범의 등극으로 조희룡보다 더 큰 타격을 받은 사람이 있었다. 훗날 대원군이 되는 이하응이었다. 왕위가 그에게 미소짓지 않고 이원범에게 날아가고 말았다. 이하응은 이때 30세의 젊은이였다. 그는 좌절하였다. 그리고 시련의 세월이 찾아왔음을 본능적으로 느꼈다. 이하응은 김정희를 찾아가 난 그림 화보를 요청했다. 좌절을 삭이기 위한 수단으로 그림을 배우고자 한 것이다. 김정희는 이하응의 깊은 뜻을 헤아리지 못한 채 난보 한 권과 함께 진지한 가르침을 주었다. 그러나 이 난의 학습이 훗날 왕권으로 가는 눈에 띄지 않는 비밀스러운 오솔길이 되었음을 이하응도, 김정희도, 풍양조씨도, 안동김씨도 그때는 알지 못했다.

《예림갑을록(藝林甲乙錄)》

 1849년 6월이면 조희룡의 세계와 김정희의 세계가 화해를 한다. 그것은 조선말 화단의 사건이었다. 주변에서 양 세계의 화해를 기념하는 이벤트 행사를 개최하였다. 그 행사의 주역은 문화 예술계의 신진 인사들이었다.

 서화계의 젊은이들이 '일시호걸'이라 하면서 명예를 다투고 있었다. 그림을 그리는 이들은 스스로를 '화루(畵壘) 8인'이라 하고 글씨를 쓰는 이들은 스스로를 '묵진(墨陣) 8인'이라 하였다.[1] 화루팔인이란 당대 미술계의 대표자 8명, 묵진팔인이란 서예계의 대표자 8명이라는 뜻이다. 그

 1) 화루팔인은 전기·유재소·유숙·김수철·이한철·조중묵·허유·박인석(朴寅碩)이었고, 묵진팔인은 전기·유재소·김계술·이형태·유상·한응기·이계옥·윤광석이었다.

들 젊은이들은 미술계와 서예계를 대표한다는 자부심으로 충만해 있었다. 전기와 유재소가 화루와 묵진 양쪽에 포함되어 있었다. 그래서 실제의 인원은 모두 14명이다. 그들은 이벤트 행사를 1849년 6월 20일부터 7월 14일 사이에 개최[2]하고, 서화계의 최고 원로 조희룡과 김정희에게 바쳐 우열을 가리기로 하였다.

조희룡과 김정희의 평

조희룡은 화루팔인의 작품에 화제시를 써주었고, 김정희는 묵진팔인의 서예 작품과 화루팔인의 그림에 평가를 하였다.

봄꽃 전기는 〈추강심처도(秋江深處圖)〉라는 작품을 내었다. 그는 조희룡 사람이다. 조희룡은 "고람을 알게 된 뒤로는 막대 끌고 산 구경 다시

2) 이벤트 모임이 언제 열렸는가에 대해 이견이 있다. 우선 날짜는 분명하다. 6월 20일부터 7월 14일까지 열렸다. 다만 개최 연도가 불분명하다. 유홍준은 그의 《완당평전》에서 1839년 6월 20일부터 7월 14일 사이에 이 행사가 개최되었다고 주장한다. 그러나 이는 타당성을 결여한다. 근거는 화루팔인으로 참여하고 있는 허유가 1839년 6월이면 아직 김정희를 만나지 못하고 두륜산에서 그림을 수업하던 무렵이었다. 그가 김정희를 만나게 되는 것은 1839년 8월의 일이다. 김정희를 만나지도 않았는데, 어떻게 김정희에게 그림의 평을 받을 수 있겠는가? 유홍준의 근거가 궁금하다. 1840년에서 48년 사이도 불가능하다. 김정희가 1840년에 제주도에 유배를 가 1848년에야 해배되어 돌아오기 때문이다. 따라서 이 모임은 김정희가 해배되어 서울로 올라와 있던 1849년이나 또는 1850년에 개최되어야 한다. 그러나 이 중에서도 1850년은 배제되어야 한다. 1850년 7월 김정희가 허유에게 편지를 쓰고 있기 때문이다. 편지의 내용으로 보아 상당 기간 그들이 만나지 못했음을 알 수 있다. "여름과 가을이 지난 후 그리운 회포가 더욱 망망하던 차에 문득 그대의 편지가 내 손에 전해졌다네…… 삼호 위에 집 한 채를 얻어 가족들이 모두 모여 큰아우와 동쪽머리 서쪽머리에서 단란히 살게 되었네. 막내 아우는 아직도 옛곳에 살며 합하지 못하고 있어 민망할 따름이네. 보내 준 여러 물품은 특별히 성의로운 것이라 여겨져 참으로 고맙네…… 1850년 7월 16일 병든 완당." 따라서 행사는 1849년에 개최되었음이 분명하다.

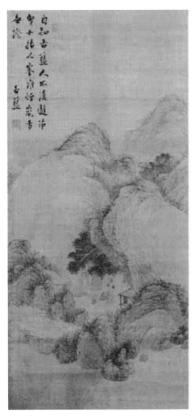

전기, 〈추강심처도(秋江深處圖)〉 　김수철(金秀哲), 〈매우행인도(梅雨行人圖)〉
견본수묵, 72.5×34cm, 호암미술관 　견본수묵, 72.5×34cm, 호암미술관

안 가네. 열 손가락이 봉우리 무더기와 같아 구름 안개 바야흐로 한없이
흐르네"라는 제시를 주었다. 김정희는 "쓸쓸하고 간략하고 담박하여 원
나라 사람의 풍치를 갖추었다. 그러나 요즘에 갈필은 석도와 남전만한 사
람이 없으니 다시 이 두 사람을 따라 배우면 문인화의 정수를 얻을 수가
있을 것이다. 한갓 그 껍데기만 취한다면 누가 그렇게 하지 못하겠는가"
라고 하였다. 내용 없이 껍데기만 베꼈다고 비난한 것이다. 하여튼 김정
희는 전기의 그림에 대해 심히 못마땅하다.

유숙(劉淑), 〈소림청장도(疎林晴嶂圖)〉
72.5×34cm, 호암미술관

시대의 움직임 김수철은 〈매우행인도(梅雨行人圖)〉를 제출했다. 김수철은 전기와 막역한 사이로 조희룡의 사람이다. 김수철은 그 시대 최고의 세련된 감각으로 누구도 흉내 못낼 휘황스러운 미감을 갖춘 작가였다. 조희룡은 "산을 그리길 실제의 산이 그림 속 산과 같네. 사람들 모두 실제의 산을 사랑하지만 나는 홀로 그린 산에 들어간다오"라는 화제를 써 주었다. 김정희는 "배치가 대단히 익숙하고 붓놀림 또한 막힘이 없다. 다만 색칠할 때 세밀하지 못하고, 또 우산 받치고 가는 사람은 조금 환쟁이의 그림같이 되었다"고 하였다.

노새고집 이한철은 〈죽계선은도(竹溪仙隱圖)〉라는 작품을 냈다. 이한철은 같은 도화서 화관 유숙이 유행을 따랐지만 자신은 외도를 하지 않고 본분에 충실했다. 조희룡은 "가슴속에 구학(邱壑)이 가득 차 있어 마음 한가하니 붓도 따라 한가롭다. 혜숭의 안개비 속에 곽희(郭熙)[3]의 산을 점찍어 냈구나" 하였다. 그러나 김정희는 "전생의 인연이 있는 솜씨로 붓놀림과 풍경의 선택이 무르익었다. 속세를 벗어난 기운이 조금 부족하다" 하였다.

3) 중국 북송의 화가이자 화론가. 웅건한 북방의 산수를 즐겨 그렸다. 그의 저서 '임천고치(林泉高致)'는 산수화의 조형개념을 정리한 화론서로 후세에 큰 영향을 주었다.

물총새 유숙은 〈소림청장도(疎林晴嶂圖)〉를 냈다. 유숙은 조희룡 사람이다. 조희룡은 "한 언덕 한 구렁의 정, 이 땅에서 티끌 세상 인연이 되었네. 어찌 그림 속 한가로움을 얻어 한평생 그림 병풍을 보며 살까" 하였다. 김정희는 "그림에는 반드시 손님과 주인이 있어야 하니 이를 뒤집어 놓을 수가 없다. 그런데 이 그림을 자세히 보면 누가 주인이고 누가 손님인 줄 알 수 없게 되었다. 붓 놀림은 재미있는 곳이 있으나 부득이 이등에 놓지 않을 수 없다" 하였다.

가을 국화꽃 유재소는 〈추수계정도(秋水溪亭圖)〉를 냈다. 역시 조희룡의 사람이다. 조희룡은 "가을 국화인 양 아담한 사람,[4] 묵묘도 천연스레 이루어졌네. 붓을 뽑으면 사관에서 보배롭게 여기고 언덕과 구렁에서 시로써 다니도다" 하였다.

《예림갑을록》 모임의 의미

화루팔인은 미술계의 기린아들이었다. 그들 중 전기·유재소·유숙은 벽오사의 맹원으로 조희룡과 의형제지간이다. 김수철은 전기와 막역했다. 조중묵의 할아버지 조수삼(趙秀三)은 조희룡이 그의 전기를 《호산외기》에 실을 정도였고, 김정희와도 친한 관계[5]였다. 허유는 김정희의 제자이다. 다만 이한철과 변인석이 참석한 이유를 알 수 없다. 이한철은 거듭

4) 조희룡의 평가에 따라 본서에서는 유재소를 '국화꽃'으로 상징 처리했다.
5) 김정희는 조중묵의 할아버지 조수삼과 깊은 관계를 갖고 있었다. 조수삼이 연경에서 가져온 벼루를 자랑한 일이 있었다. 김정희가 보여 달라고 하자 손자(조중묵)를 시켜 보내 주겠다고 약속했는데 지키지 않았다. 김정희 "남아일언중천금이다. 그런데도 어찌하여 얼렁뚱땅 약속을 지키지 않으려는지 모르겠다. 처음에는 닳을까 봐 그러나 보다 하고 생각했으나 그것은 아닐 것이고 잊어 먹은 체하는 것 아니겠는가. 벼루를 기다리느라 눈이 빠질 지경이니 알아서 하라"고 재촉했다.

되는 자비대령 시험 경쟁을 통하여 명실상부하게 당대 제일의 화가란 평판을 얻고 있었다. 그러한 그가 여기로 그림을 그리는 문인화가들의 아마추어리즘에 동참한다는 것은 자존심에 있어 결코 내키지 않았을 것이다. 도화서의 전통을 굳건히 지키는 일에 노새와도 같은 고집을 갖고 있었음에도 불구하고 이한철이 이 모임에 참여한 것은 아마도 조인영 · 조만영 · 권돈인 등 풍양조씨들과 긴밀한 관계를 갖고 있던 김정희의 낯을 내주기 위해서가 아니었나 생각된다.

조희룡과 김정희가 당대 묵장(墨場)의 양대 영수였음을 이 행사는 증명한다. 양대 영수의 갈등을 풀어 주는 이벤트 모임은 성대했다. 조희룡을 추종하는 이들과 김정희를 추종하는 이들의 모임은 분열적 양상을 보이던 예림이 통합되는 계기가 되었다. 다양한 입장의 젊은이들이 함께한 그날의 행사는 미술품 품평의 자리를 넘어 미술계의 소리대동(小異大同)을 확인하는 자리였다.

그 모임은 많은 사람들의 관심을 끌었으며 당시 미술계 인사들의 힘을 결집하는 의미로까지 확대 해석되었다. 그날의 모임을 두고 150년 후의 미술 비평가 최열은 '긴장된' 사건이라고 명명하였다. 최열의 느낌대로 실제 이들의 화해는 얼마 되지 않아 예기치 않은 사건을 불러왔는데 김정희와 조희룡의 유배가 그것이다. 그러한 조짐의 냄새를 맡았기에 최열은 긴장했을 것이다.

소리대동(小異大同)

벽오사의 맹원들은 조희룡과 김정희의 화합 이후 김정희를 받아들이기 시작한다. 《예림갑을록》 2개월 후[6] 봄꽃 전기와 국화꽃 유재소가 이초당의 국화 그림자 아래에서 만났다. 화루와 묵진의 최정예들이 받은 양대 영

수의 평가를 책자로 엮었다. 그리고 책자의 이름을 《예림갑을록》이라 하였다. 책 이름의 뜻은 '예림의 갑을(1,2위)을 다툰 기록'이라는 뜻이다.

벽오사 맹주 유최진도 김정희를 높이 평가하였다.

"김정희의 예서나 해서에 대해 잘 알지 못하는 자들은 괴기한 글씨라 할 것이요, 알긴 알아도 대충 아는 자들은 황홀하여 그 실마리를 종잡을 수 없을 것이다……. 글자의 획이 살찌고 혹은 가늘며 혹은 메마르고 혹은 기름지면서 험악하고 괴이하여 얼핏 보면 옆으로 삐쳐 나가고 종횡으로 비비고 바른 것 같지만 아무런 잘못이 없다."

손자들과의 평화

1850년, 묵장의 영수 조희룡이 일석산방에서 더벅머리 둘째손자를 얼렀다. 흙장난을 하던 손자놈이 상수리껍질로 술잔삼아 소꿉장난을 하며 놀다가는 '살구다' 하고 소리치며 내달려 나갔다. 조희룡이 붓잡아 시험삼아 붓을 쥐어 주고 팔뚝을 움직이게 해보았다. 필법이 엉망이었다. 아무렇게나 그어댔다. 사랑스러워 품에 안으니 수염을 끌어당겼다. 조희룡은 아파 눈썹을 찡그리면서도 크게 웃었다. 손자와 노는 것이 인생의 즐거움이었다. 조희룡은 손자들을 위하여 가숙을 두고 시경과 예경을 익히게 하였다. 손자들이 서로 정답게 지내며 열심히 공부하는 모습을 보니 기쁘기 한량없었다. 깨질 것 같지 않은 만년의 평화였다.

6) 1849년 9월 11일.

이야기 넷
———
임자도 유배

1
조 짐

문자향 속에서 살아온 생애

1851년초 조희룡은 자신의 나이 '63'을 대구로 하는 시구를 얻었다.

> 덧없는 세상 시서역을 안고 지나치며
> 명산 예순세 개를 꿈꾸고 상상해 왔네.
> 持過浮世詩書易
> 夢想名山六十三.

매우 좋은 구절이라고 여겼는데 누군가가 '시서역과 육십삼이 대구가 맞지 않다'라고 말했다. 조희룡이 권돈인을 만나 시의 대구에 대해 검토해 보았다. 권돈인도 대구가 틀리지 않다는 데 동의하였다.

"시구도 아름답고 대구는 더욱 아름답다. '시서역'이라는 책이름에 '육십삼'이라는 숫자를 대구시키지 않았는가? 누가 대구가 맞지 않는다고 하리요."

조희룡은 '덧없는 세상'과 '속세를 떠난 아름다움을 지닌 명산'을 대비시키고, '희끗희끗 예순세 살이 되도록 살아온 자신의 평생'과 '시서역'을 대구시킨 것이다. 속기로 가득 찬 덧없는 세상을 책으로부터 위안을 얻으며 63세나 살아왔음을 은유한 것이다.

흔들리는 중국

1851년 1월, 청나라에서 '태평천국의 난' 이라는 농민 반란이 일어났다. '홍수전(洪秀全)'[1]이 '멸만흥한(滅滿興漢)'을 기치로 내걸고 군사를 일으켰다. 만주족을 멸망시키고 한족을 부흥시키자는 구호였다. 그들은 청나라 왕조의 무능과 관리들의 부패에 분노했다. 태평천국의 반란군들은 8개 성 6백여 개 도시를 14년간이나 휩쓸며 중국 대륙의 폐부를 깊숙이 흔들었다.

조짐 1

조희룡은 '연지창해'라는 말을 얻어 매화 그림의 화제로 썼다. 매우 흡

1) 중국의 종교적 예언자, 태평천국 운동의 지도자(1814년 1월 1일-1864년 6월 1일): 광동성으로 이주해 온 중농(中農)의 3남으로 태어났다. 25세 때 세번째 과거에 실패하고 열병을 앓고 있을 즈음, 승천하여 금발의 노인으로부터 지상의 악마를 퇴치하라는 사명과 칼을 받는 꿈을 꾸었다고 한다. 그후 아편 전쟁의 패전으로 충격을 받은 환경 속에서, 광주(廣州)의 노상에서 얻은 프로테스탄트계의 그리스도교 입문서 《권세양언(勸世良言)》을 읽고, 배상제회(拜上帝會)라는 종교 결사를 창립하였다. 그것은 중국에서 처음으로 생긴 일신교(一神敎)로서, 또 유·불·도교 이하 모든 기성종교 또는 우상 숭배를 정면으로 부정한 첫 거사였다. 신도들은 신의 아들로서 모든 사람은 평등하다는 홍수전의 가르침에 따라 서로 도우며, 엄격한 금욕적 계율 밑에 단결하여 관헌과 권력자의 박해에 항거하였고, 1851년 1월 모든 요마(妖魔), 즉 우상 숭배를 보호하는 타락한 청나라 조정과 이를 돕는 사람들을 타도하여 평화롭고 평등한 지상천국을 수립할 것을 목적으로 거병하였다. 이때 국호를 태평천국이라 하고, 홍수전을 천왕(天王)이라 칭하였다. 파죽지세로 진격한 태평군은 1853년 남경(南京)을 점령하고 신국가 건설에 착수하였다. 그러나 이 무렵부터 홍수전은 정치·군사에서 은퇴, 천왕부에서 신비적·광신적인 생활에 빠졌다고 하나 그 실제는 분명하지 않다. 청나라 군사가 남경을 함락하기 1개월 전에 음독 자살하였다.

족해했다. 그는 주위 사람들에게 자랑하였다.

"매화 한 줄기를 칠 때 용을 움켜잡고 범을 잡아 묶듯이 격렬해야 하며, 매화 꽃송이를 그릴 때 황제에게 둔갑법을 가르친 여신 '현녀(玄女)'[2]가 하늘에서 천지조화를 부리는 듯 회오리쳐야 할 것이며, 한 줌의 벼룻물도 창창히 깊은 바다로 보아야 한다는 뜻이다."

연지창해 화제는 조희룡 매화 그림의 주제인 '격렬성'을 상징한다. 그것은 그의 〈매화도〉에서 유감없이 발휘되고 있다. 단조롭지 않고 천지조화가 꿈틀대듯 변화무쌍하다. 얕지 않고 창창한 맛이 있다. 그러나 연지의 먹물을 창창한 바다로 본다는 과장법이 바다섬으로 유배를 가는 그의 미래를 예견해 주는 조짐이 되고 말았다.

조짐 2

1851년 새해초, 조희룡은 겨울이 오면 벼르고 벼르던 중국 여행에 나서기로 하였다. 여행을 대비해 연경의 문물을 소개해 놓은 《제성경물략(帝城景物略)》이라는 책을 구하여 틈틈이 공부하였다.

봄이 되자 조희룡은 조급증을 내며 날마다 강촌과 산사를 찾아다녔다. 밝게 개인 푸른 하늘에 수없이 솟은 산봉우리 사이의 백운사를 갔고, 유최진과는 관음사·미타사를 찾아갔다. 갑자기 조급해지는 마음을 스스로도 이상히 여겼다.

'아마도 연경 여행을 앞두어서 그렇겠지.'

봄이 끝날 무렵 북한산 비봉에 올라갔다.

2) 중국 신화 시대에 황제가 치우(蚩尤)를 정복할 때 황제에게 병서를 전해 준 신녀. 이 신녀를 구천현녀(九天玄女)라고도 한다.

북한산 비봉(碑峰)

올라가는 길에는 수많은 봉우리와 천길의 절벽이 즐비하였다. 산기슭
의 절에서는 설법 소리가 넓고 길게 들려왔다. 비봉 봉우리는 마치 독을
엎어 놓은 듯하고 그 아래로는 깎아지른 듯한 절벽이 있었다.

올라가며 내려다보니 눈이 아찔하고 다리가 떨려 왔다. 엉금엉금 기어
겨우 꼭대기에 올랐다. 멀리 산 아래 강과 호수의 물이 실타래가 얽혀 있
는 듯 돌아 흐르고 산들은 바둑판 위의 돌들처럼 점점이 흩어져 있었다.
시야가 다한 곳에는 구름과 안개가 흐릿하였다. 다섯 사람이 함께 갔으
나 정상까지 올라간 사람은 조희룡 포함 두 명뿐이었다. 정상에서 내려
올 때는 엉덩이를 발로 삼고 팔을 지팡이삼아 하늘만 쳐다보며 내려왔
다. 땀이 국물처럼 흘러내렸다. 그러나 이곳에 오르다가 헛디뎌 떨어진
사람이 있다는 말을 들어 보지 못하였다. 평탄한 길 넘어지기 쉽고, 위험
한 곳에 오히려 평탄함이 있다는 생각이 들었다. 정말 평탄한 길 넘어지

기 쉽다 했더니 만년의 평화가 깨어지는 시간이 그를 기다리고 있었다.

조짐 3

1851년 4월에는 서자 출신들이 자신들의 관직 진출에 대한 제약을 철폐해 줄 것을 요구하는 집단 행동을 벌였다. 도화서 화원이 79명이나 참여하였다. 조정이 화가들의 집단 운동에 경각심을 갖기에 충분하였다.

2

유배길

위 기

안동김씨와 풍양조씨는 서로 번갈아 가며 세도 정치를 이어갔다. 그러던 중 헌종이 세상을 떠나자 안동김문은 강화도에서 이원범을 데려와 보위에 올리도록 했다. 세도 가문의 힘은 국왕에 대한 인사까지 관여하였다.

안동김문이 풍양조씨 인맥에 대해 압박을 가해 왔다. 발단은 철종의 친할아버지 '진종'의 위패를 어디에 봉안해야 하느냐에 대한 문제였다. 영의정 권돈인은 "진종은 철종 이원범의 개인적 할아버지에 불과하다. 진종의 위패를 종묘로 모시는 것은 부당하다" 하였다. 그러자 안동김문을 중심으로 한 세력들은 '권돈인과 그와 가까운 자들이 조정을 어지럽히고 있다'고 비난하였다.

1851년 6월 권돈인의 처벌을 요구하는 상소가 연이어 제기되었다. 김정희와 조희룡·오규일로까지 비난이 확산되었다. 성균관생들의 스트라이크에 이어 7월 21일에는 사간원과 사헌부까지 나서 처벌을 요구하였다.

"통탄스럽습니다. 김정희는 약간의 재주는 있으나 한결같이 정도를 등졌으며 억측하는 데는 공교했지만 나라를 흉하게 하고 집안에 화를 끼치게 했습니다. 몇년 전 사면을 받아 귀양에서 풀려났으면 조용히 살다가 죽어야 했음에도 불구하고 거리낌없이 방종하였습니다. 성 안에 출몰하여 조정의 일에 간여하지 않음이 없었습니다……. 이번 일에도 김정희는

우두머리가 되고 아우 김명희와 김상희는 심부름꾼이 되어 간섭하였습니다. 거기에 오규일과 조희룡 부자는 액정서 소속으로서 하나는 권돈인의 수족으로, 하나는 김정희의 심복으로 삼엄한 곳을 출입하고 어두운 밤에 왕래하면서 긴밀하게 준비하였습니다. 그것이 무엇이겠습니까?"

유배 조치

철종이 명령하였다. 철종의 입을 빌린 안동김문의 이야기다.

"김정희의 일은 매우 애석하지만 만약 근신하였더라면 꼬투리를 잡히지 않았을 것이다. 개전하지 않았음을 알 수 있으니 북청부에 유배하고 그의 아우들은 향리로 추방하라. 오규일과 조희룡 두 사람은 권돈인과 김정희의 심복이 되었다는 말을 들었으니 절도에 정배하라. 조희룡의 아들은 거론할 것 없다."

1851년 6월 16일에 시작된 사건이 36일 만에 끝이 났다. 조희룡은 전라도 임자도,[1] 권돈인은 강원도 화천, 김정희는 함경도 북청, 오규일은 전라도 고금도로 각각 흩어져야 했다. 김정희는 66세, 조희룡은 63세의 노구였다.

이들의 유배[2]에는 1851년을 전후해 발생한 사건들이 모두 얽혀 들어간 듯하다. 당시 국가는 여기저기 민란이 터지는 위기의 바다를 항해하고 있었다. 나라 밖으로는 멸만흥한(滅滿興漢)과 신분 해방을 부르짖는 중국 태평천국의 난이 있고, 나라 안으로는 '서류통청'이라는 신분 해방 운동이 있었다. 서자 출신들이 자신들도 양반과 동등하게 관직에 진출할 수 있게 해달라고 건의한 집단 행동이었다. 여기에 도화서 화원들도 대거 참여하였다. 조정이 나라 안팎의 신분 해방 운동에 긴장하지 않았을 리 없다.

더욱이 안동김씨 문중에서는 2년 전《예림갑을록》사건을 잊지 않았다.

양대 산맥으로 갈라져 있던 김정희 세력과 조희룡의 동료들이 갑을록 사건을 계기로 하나되었음은 그냥 넘기기에는 너무 중요하였다. 여기에다 왕위를 노릴 수 있는 왕족 이하응까지 묵란을 매개로 하여 이들과 긴밀히 연결되고 있었다. 안동김문에서는 《예림갑을록》 모임을 반안김으로 번질 수 있는 예술계 인사들의 집단화 사건으로 해석하였을 것이다.

유배길

1851년 8월, 조희룡은 유배길 행장을 챙겼다. 소장품들은 아들에게 잘

1) 전라남도 신안군 임자면(荏子面)에 속한 섬으로 면적 43.2km², 인구 4천76명(1999), 해안선 길이 81km이다. 최고점은 대둔산(大屯山; 320m)이다. 신안군의 최북단에 위치하며, 수도(水島)·재원도(在遠島)·부남도(扶南島)·갈도(葛島) 등의 부속도서가 있다. 고려 시대에는 임치현(臨淄縣)에 속하였고 조선 초기에 영광군에 편입되었다. 1711년 임자진(荏子鎭)이 설치되면서 임자목장(荏子牧場)이 개설되어 말 1백75마리를 길렀다. 1896년 지도군이 창설되면서 지도군에 편입되었다가 1914년 지도군 폐지로 무안군에 이관되었다. 1969년 무안군에서 신안군이 분리되자 신안군에 포함되었다. 원래 대둔산 및 삼학산(三鶴山)·불갑산(佛甲山)·조무산(釣舞山) 등 여러 산을 중심으로 분리되어 있었으나 연안조류(沿岸潮流)와 파랑(波浪) 등에 의해 산지가 침식되고, 흘러내린 토사가 퇴적하여 하나의 섬을 이루게 되었다. 동서쪽 해안은 지절(肢節)이 다양한 리아스식 해안을 이루고 북서쪽 해안은 단조롭고 긴 사빈 해안을 이루는데, 해안사구가 파괴되면서 섬 지형이 많이 변화되었다. 근해 어장에서는 수산업이 성하다. 특히 북단의 전장포(前場浦)에서는 전국 어획고의 60퍼센트에 이르는 새우젓을 생산한다. 유적으로는 대둔산 성지와 무산단(舞山壇)·삼두리패총·화산단·도림단·지석묘군(支石墓群) 등이다. 서북쪽에 백사장 길이 12km, 폭 300m에 이르는 대광해수욕장이 있다. 지도읍 점암 선착장에서 1시간 간격으로 배편이 운행되고 있다.
2) 유배는 죄질과 죄인의 신분·장소에 따라 달라진다. 가장 많이 시행된 것은 천사·부처·안치이다. 천사란 고향에서 천리 밖 땅에 강제 이사시키는 것이다. 부처는 중도부처의 준말이다. 정상을 참작하여 유배지로 가는 도중 적당한 곳에서 머물게 한 것이다. 안치는 주거 제한이다. 본향 안치는 고향에 안치시키는 것이고, 주군 안치는 일정한 지역 안에서만 머물게 하며, 절도 안치는 외딴 섬에 안치시키는 것이다. 조희룡과 오규일은 임자도와 고금도에 절도 안치되었다.

보관토록 하였다. 애써 모은 것들을 놓아두고 남쪽 바다 멀리 유배길에 오른다 생각하니 안타깝기 그지 없었다.

그림은 나빙의 〈홍매도〉, 오백암(吳白庵)의 죽석, 나소봉(羅小峰)의 산수, 진초생(陳肖生)의 화훼 그림을 가져갔다. 책도 수십 권을 꾸렸다. 벼루를 챙기다 보니 모아 두었던 단계연[3]·흡주연[4]·징니연[5]·한와연[6]이 나왔다. 조희룡은 천리길 여정에서 깨뜨릴까 걱정되어 집에 놓아두었다.

사람들과 이별의 인사를 하고 있던 8월 11일, 큰아들 조규일이 셋째아들을 얻었다. 손자를 보자마자 이별을 하게 되니 무슨 운명이 이런가 하였다.

8월 22일 유배길에 나섰다. 말에 책을 싣고, 비단 시주머니는 허리춤에 찼다. 전기가 찾아와 석별의 뜻을 전했다. 황천길 노잣돈이 아닌가 싶었다. 집문을 나섰다. 온 가족이 흐느껴 울음 바다가 되었다. 자식과 손자들은 한강까지 따라와 울면서 전송하였다. 바다 귀퉁이 하늘 끝에 뼈를 묻고 결코 살아 돌아오지 못할 것 같았다. 조희룡은 비장한 생각이 들어 문 밖에서 하늘을 쳐다보았다. "아무래도 내가 다시 돌아오지 못하고 그곳에서 죽을 것 같으니 가정일은 너희 삼형제가 잘 알아서 해라." 아들들에게 남긴 유언과도 같은 이별의 말이었다.

고금도로 가야 하는 오규일과 함께 동행하였다. 오규일은 조희룡의 말대로 전각 솜씨로 입신하여 치세의 도구로 삼다가 함께 유배길에 오른 것이다. 남행길은 지금의 국도 1호, 서울에서 목포로 내려가는 길이었다. 식사 때마다 밥상에 생선 반찬이 나왔으나 비린내 때문에 먹을 수가 없었다. 먼길을 가기도 힘든데 먹는 것조차 부실하니 고생이 막심하였다. 조

3) 단계연(端溪硯): 중국 광주의 단계에서 나는 고급 벼루.
4) 흡주연(歙州硯): 중국 무원의 흡주에서 나는 고급 벼루.
5) 징니연(澄泥硯): 중국 괵주의 진흙을 구워 만든 고급 벼루.
6) 한와연(漢瓦硯): 한나라 때의 기와로 만든 벼루.

희룡은 짚불에 그을려 말린 매실을 조금씩 잘게 썰어 입에 넣고 가며 갈증을 달랬다.

비바람이 불어왔다. 밤이 되어 촌가의 외로운 등불 아래 잠을 청했다. 꿈속에 손자가 '할아버지!' 하고 울부짖으며 울며 달려와 매달렸다. 와락 끌어안으니 따스한 촉감까지 느껴졌다. 세 살짜리 둘째손자 재형이었다.

충남 은진에 당도하여 관촉사(灌燭寺)[7] 은진미륵을 구경하였다. 길이가 50여 척, 둘레가 수십 척이 될 만한 석상이었다. 머리에 쓴 갓의 웅대함과 몸에 걸친 의상의 화려함이 극에 이르렀다. 석상이 땅에서 솟아올라왔다고 옆 돌비석에 새겨져 있었다.

전주를 지나가는데 한 노인이 길가 나무 곁에서 화주역(畵周易) 점을 치고 있었다. 화주역이란 주역의 효사를 풀이하여 그림으로 나타낸 것이다. 전주 사람들은 화주역 점으로 생계를 삼는 이가 많다 했다.

무안에 들어섰다. 이제 오규일과 헤어져야 했다. 오규일은 고금도로 가야 했고 조희룡은 임자도로 가야 했다. 조희룡은 오규일에게 벽오사의 친구 이기복도 과거 고금도로 유배를 다녀왔고, 김정희의 아버지 김노경도 고금도에서 귀양 생활을 했으나 모두 무사하였으니 조금 고생이야 되겠지만 큰 일은 없을 것이라고 위로해 주었다. 오규일은 아끼던 《낙관집》 1권을 이별의 정표로 선물하였다. 조희룡은 그에게 이별시를 지어 주며 살아서의 재회를 기약하였다.

자랑스러운 그대의 전각 솜씨 세상에 빛나는데
묘법을 헛되이 바닷가 산에 썩힌단 말인가.
길금정석의 글자 아끼지 말고
배편으로라도 몇 개 부쳐 주시게.[8]

7) 충청남도 논산군 은진면 반야산에 있는 절.

多君鐵筆爛人間

妙法空藏海上山.

莫惜吉金貞石字

借帆多少寄吾還.

　오규일이 떠나자 혼자가 되었다. 남은 길이 온 길보다 훨씬 더 멀게만 느껴졌다. 그날은 어부의 오막살이집에 묵었다. 주인이 소나무로 방에 불을 때 주었다. 베개 밑에는 바다모래가 서걱거렸다. 깊은 밤, 잠을 이루지 못하였다.

　아침이 밝아와 다시 길을 재촉하였다. 이곳 사람들은 도처에 못을 파고 연꽃[9]을 기르고 있었다. 연꽃 연못 구경을 하며 유배지를 향했다. 길은 구불구불 뱀이 기어가는 것같이 길게 뻗어 있고 길섶에는 키 작은 소나무들이 자라고 있었다. 쓸쓸한 해가 기우는 인적 끊긴 황량한 길에 가을 벌레들은 끊어질 듯 끊어질 듯 끊어지지 않고 이어져 유배객의 심사를 괴롭혔다. 가슴을 짓눌러오는 울음소리를 들으며 걷자니 길은 더 가늘고 흔들렸다. 보이는 것이라고는 반 넘어 익어가는 가을 곡식 위에 앉아 있는 까마귀와 어지럽게 나는 잠자리떼뿐이었다.

　김정희도 북청으로 향했다. 두번째 유배길은 첫번째 유배와는 달리 아픈 마음을 밟고 떠나야 했다. 기구한 신세를 한탄해야 했다. 그의 집안 식구들이 몇 번씩이나 유배에 휘말려야 했다. 아버지 김노경은 고금도에 갔다왔고 자신의 경우 9년의 유배도 모자라 두번째 유배길에 나서야 했다. 더구나 이번에는 자신의 동생들까지도 본향 조치된 것이다. "동쪽에서 꾸고 서쪽에서 얻어 북청으로 떠날 여비를 겨우 마련하였습니다. 아우 명희

8) 조희룡, 실시학사고전문화연구회 역주, 《조희룡 전집》 중 《우해악암고》, p.44.
9) 이때 본 연꽃 연못은 무안읍의 불무재였던 것 같다. 불무재 연못은 그후 매립되어 불무재 공원이 되었다.

와 상희는 그 가난한 살림에 어디에서 돈이라도 마련하였는지 모르겠습니다." 권돈인에게 보낸 참담한 심경 고백이었다.

유배지 도착

조희룡이 땅끝 무안 해제의 바닷가에 이르렀다. 해가 져 캄캄하였으나 마침 임자도로 들어가는 배가 있어 서둘러 올라탔다. 흔들리는 배에 앉아 하늘을 쳐다보자니 북두칠성이 빛나고 있었다. 바다 위에 달빛이 쏟아져 내려 검은 물결과 뒤섞이고 있었다.

천리의 끝 겨우 임자도에 이르렀다. 이리저리 떠돌아다니는 객지의 괴로움에 몸과 마음이 견디지 못하고 며칠 말린 무처럼 쪼그라졌다. 누군가의 집에 몸을 눕히자마자 깊은 잠에 빠져들었다.

다음날 아침 창문에 햇살이 들쳐왔다. 흠칫 놀라 잠에서 깨어나 좌우를 살펴보니 아무도 없었다. 섬의 아침이었다.

임자도 이흑암리(二黑岩里)

조희룡은 관할 관청인 임자도 진에 자신의 도착 사실을 알렸다. 진리 마을에 있던 수군 진영이었다. 그리고 거처할 집을 물색하였다. 경치가 가장 아름답고 따뜻한 곳을 물었다. 유배지 거처를 고름에 있어서도 화가의 마음이었다.

사람들이 말했다.

"아름답고 따뜻하다면 이흑암리지요. 마을 앞에 파도꽃이 피어나요."

조희룡은 이흑암리 마을을 찾아가 움막집 한 채를 샀다. 뒤에 대나무가

임자도 이흑암리(二黑岩里) 전경, 앞 들판이 바다였다.
1. 진입도로 2. 이흑암리 뒷길 3. 은동(隱洞)가는 길 4. 용난굴 해변 4-1. 용난굴

울타리처럼 자라 있고 벽은 황토로 발라져 있었다. 바다를 바라보고 있는 품이 자신이 많이 그렸던 그림 속 오두막집 같았다. 집 안은 좁고 어두웠다. 벽지는 낡고 바랬다. 아랫목에 앉아 손을 올려 보니 천장에 닿을 정도였다. 등을 벽에 기대자 벽과 기둥이 삐그덕거렸다. 무너지지 않음이 다행이었다. "거북처럼 목을 움츠리고 들어앉아 백 년이고 천 년이고 나오지 않으리라." 움막집에 들어앉아 다짐하였다.

3

원망과 공포

유배 생활

당장 불편이 뒤따랐다.

그는 사대부들처럼 유배지에서 수발을 들어 줄 사람들을 데려올 수 없었다. 그들은 유배지에서도 호사스러웠으나 조희룡은 그것이 아니었다. 이웃들에게 그릇을 빌려 스스로 음식을 만들어야 하는 처지가 되었다. 청솔가지를 분질러 매캐한 연기에 눈물을 흘리며 밥을 지었다. 외상 위에 놓인 수저·젓가락 한 모, 냄비밥, 간장종지, 곰밤부레 나물을 바라보고

조희룡, 적거지(謫居地), 〈황산냉운도(荒山冷雲圖)〉 부분

만구음관의 유지, 임자도(荏子島) 이흑암리(二黑岩里)
비닐하우스 골조가 있는 곳이다. 앞의 들판은 조희룡 유배시 바다였다.

혼자 앉아 있자니 슬픔이 가슴살을 찔러왔다. 생선기름으로 호롱불을 켰
는데 기름타는 냄새가 역겨워 도저히 맡을 수가 없었다. 돼지기름을 사용
하면 괜찮을까 하여 얻어 보려 했으나 구할 수조차 없었다.

　사람들과 말이 잘 통하지 않았다.

　조희룡이 시골 사투리를 알아듣지 못하고 시골 사람들 역시 조희룡의
서울 사투리를 알아듣지 못하였다. 조희룡이 '꿀'을 찾자 사람들이 '바
닷굴'을 갖다 주었다. 바다의 '굴'을 '꿀'이라 한다 했다. '길이 어디냐'
하면 '질이 여기다' 했고, '돌' 하면 '도팍'이라 했다. 남정들이 지고 가는
지게 위에 사투리가 한 짐 얹혀 있었다. 아낙들도 메꾸리에 사투리 몇 되
씩을 이고 다녔다. 모래밭 파도까지 사투리로 철썩거렸다.

　서로 되묻고 서로 웃었다. 그저 위안이 된다면 섬의 물과 토질이 나쁘
지 않았고, 독오른 뱀과 지네가 나돌아다니지 않는 정도였다.

출렁거리는 푸른 분노

　조희룡은 자신을 유배 보낸 사람들을 원망하였다. 괴로운 나날이 계속
되었다. 밥맛도 떨어졌고 잠도 이루지 못했다. 아침부터 저녁까지 '내가
어떤 악업을 지었기에 이처럼 억울한 고난을 당해야 하나?' 하고 괴로워
했다. '어차피 살아 돌아갈 희망이 없는데 남을 원망해 본들 무엇하겠는
가' 하고 마음을 다스려 보아도 분노가 해안을 두들기는 파도처럼 밀려
와 앞서거니 뒤서거니 부서져 내렸다.

먹거리 고통

　조희룡은 생선을 먹지 못했다. 그러나 육고기는 없고 생선투성이의 섬
이었다. 섬 사람들은 그 섬의 생선맛을 전국 제일이라 하였다. 진상품인
'타리민어'의 특산지가 알고 보니 바로 임자도였다. '타리민어'는 서울
에서도 양반이 아니면 맛볼 수조차 없는 고기였다. 집집마다 사람 다리통
만큼이나 큰 타리민어 배를 갈라 소금을 절여 간짓대에 매달아 놓아 건
어물로 만들고 있었다. 고급 생선들이 매일 밥상에 올라왔으나 보기만 해
도 비릿한 냄새가 나는 것 같아 목으로 넘길 수 없었다.
　꿀을 찾았으나 구할 수 없었다. 사람들이 단맛을 알지 못하는 것 같았
다. 산기슭에 꽃을 심고 꿀벌을 키우면 될 텐데도 그러지 않았다. 강한 바
닷바람에 실려 오는 소금기 때문에 꽃들이 잘 자라지 않아 꿀벌을 치지
않는다 하였다.
　조희룡은 급기야 한 달 동안이나 음식을 제대로 먹지 못했다.
　'김태(金台)'[1]라는 유배인이 조희룡의 소식을 듣고 찾아왔다. 그는 함경

도 회령(會寧)에서 통제사(統制使)로 근무하다 조희룡보다 2년 앞서 임자도에 유배를 왔다. 2년 전이라면 1849년 무렵이다. 그가 조희룡의 건강을 걱정하며 날마다 농어를 보내 주어 몸을 추스리도록 도와 주었다.

하얀색의 섬

섬에는 유난히 흰색 동물이 많았다. 나비가 모두 하얀색이었다. 짝을 지어 무수히 날아다니는데 모두가 하얀색으로 현란하기 그지없었다. 동전보다 작은 것이 야산 둔덕 푸른숲 은빛 거미줄 사이사이에 눈꽃(雪花)처럼 눈부셨다. 지천으로 널린 들꽃 사이에 하얀점이 점점이 새떼처럼 날았다. 나비뿐만이 아니었다. 닭이나 개도 흰 것이 열에 일고여덟을 차지하고 있었다.

방향에 따라 색이 나온다면 가운데는 노란색, 동쪽은 청색, 서쪽은 백색, 남쪽은 적색, 북쪽은 흑색이다. 섬이 남방에 있으니 붉은색이어야 했다. 그런데도 서방의 색인 흰색이었다. 의문을 접고 하얀나비와 함께 살기로 했다.

달팽이집 속의 적막

가을이 깊어갔다.

박줄기가 집앞 팽나무를 타고 올라 커다란 박을 매달아 놓았다. 팽나무의 늙은 가지가 박의 무게를 이기지 못해 갈라지고 있었다. 달팽이 작은

1) 조희룡의 저서에 나오는 인물로 회령부사를 역임했다.

집은 쓸쓸하고 적막하였다.

문풍지 창문틈으로 집앞의 푸른 바다만 바라보는 나날이 계속되었다. 파도 소리에 떠는 돌저귀와 친구를 하였다. 적막은 떨리는 외로움이었다.

"컹! 컹!"

가끔씩 마을 동구 밖에서 흰둥이 개짖는 소리가 들려 왔다. "혹시나 서울 소식일까?" 고향 소식을 듣지 못한지도 한참 되었다는 생각이 들었다. 매일을 기다려도 편지는 오지 않았다. 답답한 마음을 가누지 못해 섬사람들이 걸러다 주는 막걸리도 뿌리치지 않고 마셔 보았으나 불안 때문인지 취기도 올라오지 않았다. 근심 걱정을 잊고자 담배를 가까이하였다. 달팽이 껍질집 속에 틀어박혀 담배만 피워댔다. 하루에 1백여 대에 이른 날도 있었다.

유배지의 시와 그림

심심풀이로 붓을 잡아 시를 지어 보았다. 바닷가의 하얀 새들이 자신을 쳐다보며 한심한 놈이라고 말하는 것 같았다.

"글과 그림 때문에 유배 오지 않았니? 그래도 붓질이야?"

부질없다 생각하면서도 붓을 손에서 놓지 못하니 스스로 못난이로 생각되었다.

매일매일 바닷가에 나갔다. 고래가 입을 벌리고 자라가 기어나오는 모습을 바라보면서 시를 지었다. 수백 편의 시들이 모두 슬프고 괴롭고 막힌 듯 고르지 못하였다. 위태롭고 고독하고 메마른 것이었다. 글자와 글귀가 활발하지 못하였고 명랑하거나 윤택한 것이 없었다.

'유배지에서 시를 경계해야 한다'는 말이 실감났다. 시를 짓지 않음이 정신 건강에도 좋고, 혹 생길지도 모를 불상사를 예방할 수 있기 때문이

었다. 시를 짓다가 울적한 심사를 쏟아 놓은 것이 혹 조정에 알려지면 반성은 하지 않고 유배지에서 불만을 일삼고 있다 하여 더욱 엄중한 형으로 연결될 수 있음을 경계한 말이었다.

조희룡은 시를 덮었다. 대신 그림을 그려 보았다. 그러자 가슴속의 시가 열 손가락 사이로 터져 나와 매화가 되고 난초가 되고 돌이 되고 대가 되었다. 연이어 나와 도저히 끝낼 수가 없었다. 손 가는 대로 칠하고 마음 가는 대로 그어대 가슴속의 불만을 표출해 냈다.

시보다 그림이 유배지 고생을 이겨 나가는 좋은 방법이 될 것 같았다. 그러나 유배지의 그림들도 시와 마찬가지로 불평한 기운들이 표출된 것이니 집밖으로 내보내지 않고 모두 불살라 없애야겠다고 다짐하였다.

조희룡은 두어 칸되는 움막집을 세 부분으로 나누었다. 한 부분은 침소로 정하고, 또 한 부분은 부엌으로 썼으며, 나머지 부분은 그림 그리는 화실로 만들었다. 매화와 난초, 대나무와 돌이 유배지의 가족이 되었다. 담당하는 일을 나누었다. 외로움을 잊게 해주는 역은 그들이 맡았고, 벼루를 씻고 차를 끓이는 일은 수염이 성성한 조희룡이 맡았다.

조희룡은 그때서야 마음을 다스릴 수 있게 되었다. 스스로 모든 잡념을 끊고 득실을 똑같이 보고 영예와 모욕을 잊은 채, 외딴섬에서 여유롭고 한가롭게 살다가 생을 마치고자 결심했다.

주위를 둘러보니 자신의 처지가 외로운 것만이 아니었다. 집 뒤에는 크고 작은 대나무들이 울창하게 들어서 서로 부딪히며 소리를 내면서 조희룡에게 말을 걸고 있었다. 훤칠한 키로 우뚝 서 조희룡을 위로하였다.

"죽지 말고 자라 나를 지켜 주렴!"

조희룡은 오죽[2] 수십 그루를 마당과 주위에 옮겨 심었다.

2) 조희룡의 오죽들은 지금도 이흑암리 적거지 주위에서 자생하고 있다. 주민들은 뻣뻣하고 잘 구부러지지 않아 생활에 별 도움이 되지 않는다면서 베어 버리고 있다.

적거지(謫居地) 주변의 오죽

조희룡과 김정희 유배는 결이 달랐다. 제주도에 유배갔던 김정희는 그곳을 엄혹한 동토로 인식하고 그를 이기기 위해 내면의 세계로 파고들었다. 〈세한도〉에서 느껴지는 등속으로 파고 들어오는 겨울 추위, 그것은 김정희 스스로 만든 인조 겨울이었다. 그러나 조희룡은 김정희처럼 인조 겨울을 만들지 아니하였다. 물론 분노와 좌절에 괴로워했으나 곧 그것을 이겨냈다. 그는 섬 사람들과 자연에 마음을 주었다. 조희룡이 마음을 열자 섬의 아름다움이 보이기 시작하였다.

조희룡은 그동안 '백구' 라는 글자를 시에 자주 썼으면서도 흰갈매기를 직접 본 적은 없었다. 매일 바닷가에 나가 해변을 날고 있는 갈매기를 보면서도 그것을 평범한 일반 물새로만 생각했다.

'아름답다!'

그 모습에 매료되어 무심코 그려와 사람들에게 보였더니 그게 바로 '백구' 라고 하였다. 조희룡은 백구의 아름다움에 반해 '화구암(畵鷗盦)' 이라

는 편액을 매달았다. '갈매기 그리는 집'이라는
뜻이다.

공포, 〈황산냉운도(荒山冷雲圖)〉

1851년 10월, 유배 온 지 두 달이 지나갔다.
가을이 완연히 깊었다. 외롭고 긴 밤 반딧불
은 무수히 날고 하늘에는 별들이 쏟아질 듯 걸
려 있고 안개 자욱한 바다에는 고래같이 커다란
물결이 일렁거려 육지와의 거리를 더욱 벌렸다.
 도깨비불이 조희룡을 놀라게 했다. 섬 주변은
개펄이 많았다. 바닷물이 들었다가 빠져나가면
10여 리에 걸쳐 개펄이 드러났다. 깜깜한 저녁
이면 개펄 위로 푸른 빛깔을 띤 도깨비불이 나
타났다. 많을 때는 개펄 가득히 나타나 '쉬-쉬'
소리를 내며 오가곤 하였다. 도깨비불은 비바람
속에서도 없어지지 않는데 등불이 보이면 금방
사라져 버렸다. 때문에 사람들은 높은 곳에 올
라가 어둠 속에서 등불을 끄고 서로 손을 잡고
숨죽이며 도깨비불을 구경하였다. 섣달에 가장
많이 나타난다 하였다.
 서울에서 무서운 소식이 들려왔다. 권돈인의
유배지가 화천에서 경상도 순흥으로 옮겨졌다는
것이었다. 대사헌과 홍문관에서 "권돈인은 옛
선현을 모욕한 사문난적이요, 나라의 흉적이니

조희룡
〈황산냉운도(荒山冷雲圖)〉
124×26cm, 개인 소장

중도부처가 아니라 그 죄에 해당하는 법을 시행해야 한다"고 상소하여 그리 되었다는 것이다. 모골이 송연하였다. 보이지 않는 손이 아직도 그들의 목을 조르려 하고 있다고 생각하니 생각만 해도 오만 간장이 다 오그라붙었다. 조희룡의 바다에는 그의 목숨을 노리는 상어떼들이 등지느러미로 물살을 가르면서 소리없이 음습하게 유영하고 있었다.

밤이 되면 집 뒤의 황량한 산 위에서 찬 밤바람이 불어내려오고 숲 속에서는 귀신 울음소리가 들려왔다. 이때 조희룡의 대표작 한 점이 나왔는데, 〈황산냉운도(荒山冷雲圖)〉가 그것이다. '거친 산, 찬 구름'이라는 뜻의 이 그림에 조희룡은 자신의 심사를 표현하는 글을 썼다.

"외로운 섬에 떨어져 살았다. 눈에 보이는 것이라고는 거친 산, 고목, 기분 나쁜 안개, 차가운 공기뿐이다. 그래서 눈에 보이는 것을 필묵에 담아 종횡으로 휘둘러 울적한 마음을 쏟아 놓았다. 화가의 육법[3]이라는 것이 어찌 우리를 위해 생긴 것이랴."

화법에 얽매임 없이 마음껏 휘둘러 그렸다는 뜻이다. 조희룡의 두려움과 위기감이 그림에서 흘러나온다. 그림 전체가 공포에 휩싸여 있다. 피할 수 없는 공포가 그림 전체를 감싸고 있다. 그림 속에서 위안을 찾을 수 있다면 조희룡이 거주하는 자그마한 집뿐이다. '거친 산, 찬 구름'은 서양화가 뭉크의 〈절규〉(1893)를 볼 때 느끼는 감정과 흡사하다.

공포에 대한 두려움의 정서가 물감처럼 묻어 나온다. 〈절규〉는 뭉크가 산책중에 경험한 공포를 그린 것이라고 알려져 있다. 뭉크도 그 그림에 자신의 느낌을 기록하였다.

"두 명의 친구와 거리를 걷고 있었다. 해가 지고 하늘이 핏빛으로 물들고 있었다. 그때 약간의 우울을 느꼈다. 나는 멈춰 섰고 너무나 피곤해서

3) 중국 남제(南齊)의 사혁(謝赫)이 고안한 화법. 기운생동(氣韻生動)·골법용필(骨法用筆)·응물상형(應物象形)·수류부채(隨類賦彩)·경영위치(經營位置)·전이모사(轉移模寫)의 여섯 가지를 말한다.

난간에 기댔다. 흑청색의 피오르
드와 도시 너머에는 불로 된 피와
혀가 걸려 있었다. 친구들은 계속
걸었으나 나는 불안에 떨며 멈추
어 섰다. 그리고 자연을 통해 울리
는 커다랗고 끝이 없는 비명 소리
를 들었다."

뭉크, 〈절규〉

　〈절규〉의 주인공의 얼굴은 하늘
의 비명 소리를 듣는 경험이 얼마
나 끔찍했는지 노랗게 질려 있고
눈도 코도 입도 뻥 뚫려 있다. 하
늘은 열려 붉은 피를 쏟아내고 그
붉은 그림은 땅을 집어삼킬 듯 내려앉는다. 조희룡과 뭉크는 자신과 세
계를 둘러싸고 있는 심상치 않은 기운을 읽고 그 느낌을 그림에 옮겼다.

〈괴석도(怪石圖)〉

　조희룡과 김태는 서로가 위로를 필요로 하였다. 동병상련이라는 고사
성어가 두 사람의 처지를 그대로 말했다. 수군을 호령하던 김태는 배와
군사를 빼앗기고 이제 혼자서 배 없는 바닷가를 걷고 있었다. 외로움을
바닷바람에 흩날리며 파도에 몸을 맡긴 돌을 주우며 심사를 달랬다. 그는
가끔 바다에서 기이한 돌을 주었다며 조희룡에게 가지고 와 글씨와 바꾸
어 가곤 하였다. 주고받는 것이 서로에게 위안이 되었다. 그가 가져온 돌
들은 오색으로 빛나거나 주름지거나 구멍이 나 있는 괴석이었다.
　조희룡은 괴석들을 하나둘 포개 작은 산처럼 쌓아두었다. 돌은 찬란한

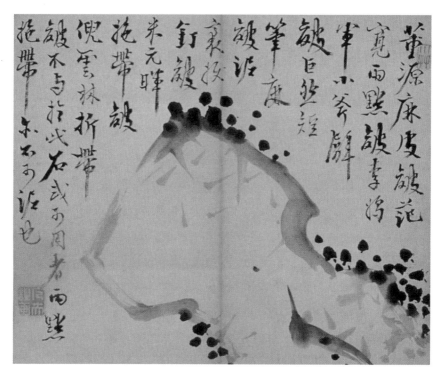

조희룡, 〈괴석도(怪石圖)〉, 지본수묵, 22×26.5cm, 간송미술관

햇빛을 반사하였고, 무더기 속에서는 구름과 안개가 피어올랐다. 돌에 관심을 갖게 된 조희룡이 이흑암리 마을 당(堂) 앞을 지나가다가 귀신 형상의 돌을 발견하였다. 귀면암이었다. 고래 물결치는 이곳에 천 년 동안 숨어 있다가 드디어 조희룡에게 발견된 것이다. 표면은 벌레가 표면을 갉아 먹은 것처럼 울퉁불퉁하였으나 모양은 영롱하였다. 그는 귀면의 돌을 그려 벽에 걸어두었다.

김태가 조희룡의 이 〈괴석도〉에 깊이 감탄했다. 이를 계기로 조희룡은 괴석을 그리게 되었다. 서울에 있을 때 돌은 거의 취급하지 않았었다. 그러던 그가 섬 속에 갇혀 돌을 그리게 된 것이다. 〈괴석도〉에 썼다.

"사람들은 실제의 돌을 사랑하지만 나는 그림 속의 돌을 사랑한다. 실제의 돌은 외부에 존재하고, 그림 속의 돌은 내면에 존재한다. 그런즉 외부에 존재하는 것은 거짓 것이 되고, 내면에 존재하는 것은 참된 것이 된다."

화법도 새로 터득하였다. 농묵과 담묵을 마음내키는 대로 종이 위에 떨어뜨리고 큰 점 작은 점을 윤곽의 밖까지 흩뿌려 농점(濃點)은 담점(淡點)의 권내로 스며들게 하고, 담점은 농점의 영역에 서로 비치게 해보았다. 준법(皴法)[4]을 쓰지 않았는데도 기이한 격이 새로 나타났다. 틈틈이 그린 〈괴석도〉의 수가 차츰 늘어나더니 나중에는 오히려 마당 괴석의 두 배나 되었다.

우 환

조희룡의 유배에 이어 큰손자가 천연두에 걸렸다. 천연두는 죽음의 사신이었다. 아이를 기르는 데는 천연두처럼 걱정스러운 게 없었는데 한강까지 따라와 울며 할아버지를 전송하던 일학(一鶴)에게 그 몹쓸병이 찾아온 것이다. 시집 간 딸이 아들을 낳지 못하다가 임신을 하였다. 집안 사람들은 친정의 연이은 우환으로 혹시나 잘못되지 않을까 크게 불안해하였다.

일찍이 지관 한 명이 조희룡에게 '부인의 묘가 풍수에 맞지 않는다'고 말하여 묏자리 하나를 잡아 놓은 것이 있었다. 조희룡은 좋은 날을 골라 이장하려 하였으나 실행에 옮기지 못하고 있었다.

"묏자리가 좋지 않아 집안에 우환이 들끓는지 몰라."

4) 화법의 하나. 산수화를 그릴 때 전체 외형을 끝낸 다음 산 바위 토파(土坡) 등의 입체감·질감·명암을 나타내기 위해 표면을 주름지게 처리하는 기법이다.

큰아들 규일이 어머니 묘지를 이장하기로 결심하였다. 그는 1851년 10월 28일을 이장일자로 잡았다. 조희룡은 이 소식을 듣자 부인의 유골조차 만져볼 수 없게 된 자신의 운명을 슬퍼하며 눈물을 뿌렸다. 부인에게 보내는 글을 써 아들에게 보냈다. 어머니 무덤 앞에 읽어 자신의 사랑을 간곡히 전해 준 다음 불사르라고 하였다.

만 줄기 물, 천 구비 산 밖에서
그대 흙 밖으로 나온다고 들었을 때
사별했음은 이미 알고 있었건만
다시 생이별인 듯 느껴지는구려.
차디찬 유골 황천길로 돌아가는데
나는 바다 한구석에 떨어져 있네.
새로 든 무덤 응당 길하겠지만
한 무덤으로 돌아감 나만이 더디구려.[5]

萬水千山外
聞君出土時
己知成死別
更覺似生離.
冷骨回泉路
雙眸隔海陲
幽宮須吉否
同穴我還遲.

묘를 옮기고 신기한 일이 일어났다. 일학이가 천연두를 이겨냈고, 딸이

5) 조희룡, 실시학사고전문화연구회 역주, 《조희룡 전집》 중 《우해악암고》, p.102.

득남하였다. 그러나 일학이는 마마의 후유증으로 인해 공부를 포기해야
했다. 조희룡이 아들에게 보낸 편지이다.

"너의 자식이 천연두를 잘 이겨냈다 하니 참 다행이다. 어린 자식을 기
름에 있어 천연두가 제일 큰 걱정거리인데 이제부터는 걱정을 안해도 되
겠구나. 네 누이도 득남하여 그 집에 제사받들 사람이 생겨났으니 기쁘
고 위안이 된다. 네 어머니의 이장은 잘 이루어졌느냐? 새 묏자리가 길하
다 하니 위안이 되지만 영구를 붙잡을 수 없으니 한이 되고, 또 한이 되
는구나."

이어 일학이에게도 편지를 썼다. 일학이는 15세로 결혼한 상태였다. 조
희룡이 꿈에 학을 보고 얻은 손자였다.

"섬에서 외롭게 지내다 보니 제일 생각나는 사람이 바로 너구나. 너의
첫 편지를 받아 보니 위로됨과 즐거움을 헤아릴 수 없다. 글자가 너의 손
에서 나온 듯하여 이 할아비를 더 이상 위로해 줌이 없지만 다시 생각해
보니 꼭 그렇지만은 않은 것도 같다.

네가 공부를 그만둘 것이라는데 그러면 우리 집안의 독서 종자가 끊어
진다. 어떤 안타까움이 이보다 더하겠느냐. 그러나 너의 병이 나았으니
다행이다. 언제 너의 부부를 만나서 그리움에 가득 찬 마음을 풀어 볼 수
있을지 모르겠다."

일학이의 공부 포기는 조희룡을 크게 실망시켰다. 그에게 걸었던 수많
은 꿈들이 마마후유증으로 말미암아 모두 사라지고 말았다.

가슴속의 물결

유최진과 이기복이 유배지 시중들어 줄 첩실을 들이라고 권유하였다. 조
희룡은 호의를 거절하는 편지를 보냈다. 사별한 부인에 대한 사랑이었다.

"나의 객지 상황은 1만 겹의 안개 낀 물결과 같아서 한 물결이 지나가면 또 한 물결이 생겨납니다. 눈 속의 물결이야 눈을 감으면 사라진다 하지만 가슴속의 물결은 덜어낼 수 없습니다. 벼루 곁의 사람[6]을 데려오지 않으려 한 것은 아니나 객지에서 이리저리 돌아다니는 것에 누를 더하는 것이라 불가했습니다."

친구들에게

1851년, 유최진의 회갑이 되었다.

그는 부부 금슬이 화락하고 자식들이 모두 좋은 직장을 가지고 있어 친구들로부터 부러움을 샀다. 아들 유학영(柳學永)은 행서에 능하였다. 유학영은 매년 섣달이면 사람들에게 신년 휘호를 초서로 써주고 사례금을 제법 받았으며, 꿩 파는 가게도 가지고 있어 만만치 않은 수입을 올렸다.

조희룡은 유최진에게 회갑 축하 편지와 함께 자신의 모습을 그린 그림을 동봉해 주었다. 그림을 자신으로 여기고 회갑연이 열리는 방의 벽에다 붙여 주면 만수무강을 빌어 주겠다 하였다.

6) 부인 또는 소실을 가리키는 듯하다.

4
어하지향(魚鰕之鄕)의 두 소년

학동과 매화

겨울이 왔다. 큰 눈이 3일 동안이나 내리더니 이번에는 바람이 불었다. 폭풍이 모래를 날리며 집 전체를 날려보낼 듯 흔들었다. 벽이 들썩거려 금방이라도 오두막집이 곧 무너질 것 같아 무서웠다. 집 위의 고목이 우뚝 서 바람과 겨루고 큰 가지, 작은 가지가 달리는 구름을 휘어잡으면서 달팽이집을 보호하려는 듯 바람을 꾸짖어 주고 있었다.

기온도 내려갔다. 조희룡은 소매 속에 손을 넣고 추위에 떠느라 잠을 이루지 못하고 뒤척이고 있었다. 그때 문 밖에서 그를 찾는 소리가 들려왔다.

"계세요?"

이웃에 사는 아이들이 글을 배우기 위해 조희룡을 찾아왔다. 반가웠다. 아이들을 앉히고 등불의 심지를 돋우었다. 등불이 파랗게 타올랐다. 추위와 무서움을 잊으려 붓을 들어 홍매화 한 폭을 그렸다. 아이들이 호기심을 갖고 둘러앉아 그림 그리는 모습을 지켜보았다.

"좋으냐?"

아이들이 고개를 끄덕였다. 슥슥 그림을 그려 나누어 주었다. 이 일로 조희룡이 글뿐 아니라 그림도 잘 그린다는 소문이 났다. 마을 사람들이 매화 그림을 그려 달라고 부탁해 왔다. 모두 거절했으나 몇몇에게는 응해

주었다. 섬 사람들이 매화 그림이라는 것을 알게 된 계기가 되었다.

투루추수(透漏熠瘦)

김태와 함께 방 안에 앉아 괴석에 대해 이야기하였다.

"모습이 괴상한 돌은 실생활에 별로 효용이 없다. 그것으로 온돌을 만들 수도 없고 담장을 쌓기에도 불편하다. 그러함에도 중국의 미원장이라는 이는 돌을 평하기를 '투루추수(透漏熠瘦)해야 한다'고 하였다."

괴석은 '구멍이 뚫려야 하고 틈이 있어야 하며 주름이 지고 야위어야 한다'는 것이었다. 조희룡이 괴석의 효용을 물었다.

김태가 말하였다.

"돌의 투루추수는 '괴(怪)'라 할 수 있다. 돌에 있어 '괴'의 효용은 무엇일까? 그것은 괴가 모여 산이 된다는 것이다. 아름다운 산의 기암괴석을 뜯어 보면 비록 그것이 크다 하나 사실은 작은 괴로 이루어진 것이다. 괴가 모여 산이 된다는 이치를 이해할 수 있다면 구태여 산으로까지 가지 않더라도 집뜰에 앉아 거대한 산의 아름다움을 마음속으로 구경할 수 있을 것이다. 그것이 괴의 효용이다."

조희룡이 〈괴석도〉에 대해 말하였다.

"기암괴석이 작은 괴로 구성되어 있다 함은 기발한 착상이다. 그렇다면 〈괴석도〉는 괴석의 '투루추수' 함을 잡아내야 할 것이다. 탐석가가 아무 돌이나 줍지 않고 '투루추수'한 돌을 찾듯이 화가들도 돌의 특징을 아무렇게 그리지 않고 '투루추수함'을 찾아 그려내야 할 것이다. 그리하여 〈괴석도〉를 보는 이로 하여금 거대한 산의 면목이 연상될 수 있도록 해야 할 것이다."

은동(隱洞) 명월

해가 바뀌고 1852년 1월 15일, 정월 대보름이 되었다. 하늘이 맑고 해가 청랑하였으며, 바다의 물결은 푸르고 맑았다. 조희룡은 김태와 함께 은동(隱洞) 마을에 놀러갔다.

은동은 앞이 모래산으로 가려져 있고 뒤도 옆도 산자락에 둘러싸여 있어 서남쪽 한 면만이 틔어 있었다. 마치 숨어 있는 것 같았다. 바닷가에 있었으나 바다에서 가려져 있어 바닷가 마을답지 않았다. 민가는 열 집이 채 못되는데 복숭아와 살구나무가 울타리져 있었다. 마을 뒷산이 바람을 막아 주어 포근하고 따뜻하여 과일나무가 잘 자랐다. 경치가 빼어나 소도원(小桃原)이라고도 하고 섬 남쪽 깊숙한 곳에 숨어 있다 하여 은동(隱洞)이라고 부르기도 하였다.

조희룡과 김태는 은동 마을에서 마을 사람들과 어울리다가 해가 지자 달구경을 하기 위해 마을 뒤 대둔산에 올라갔다. 설핏 노을이 지더니 크기가 땅덩이만한 달이 일렁이는 은빛 파도 사이로 구르듯 떠올라 왔다. 천지는 달빛으로 빛나고 바다는 수은을 풀어 놓은 듯 어두웠다. 서울 거리에서 도시를 비치고 있던 달이 임자도를 찾아와 파도가 꽃으로 일어나는 바다 위에서 교교히 흐르고 있었다. "평생 달구경을 하였지만 아마 오늘의

임자도 은동(隱洞) 마을
1. 대둔산 2. 해안사구가 발달되어 있어 마을을 가려 주고 있다.

달이 가장 장관일 것이다." 김태도 감격해 시를 요청하였다. "바다가 붓을 적셔 주고 하늘이 달을 볼 수 있게 해주는데 시 한 편이 없겠는가?" 조희룡이 시를 지었다.

삿갓에 나막신 신고 바람맞으며 산꼭대기 올라
푸른 바다 내려보니 바다 속 하늘 개었네.
작년 서울 거리에서 만호를 비치던 달
지금은 어룡의 등위를 가고 있네.
┄┄┄┄┄┄┄
달의 대관 그 관이 이러하니
이 놀음의 기절함, 내평생 으뜸일세.[1]

笠屐天風上峥嵘
俯瞰碧海海天晴.
昨年紫陌萬戶月
今從魚龍背上行.
┄┄┄┄┄┄┄
月之大觀觀如是
此遊奇絕冠平生.

사위의 방문

사위[2]가 조희룡을 찾아왔다. 사립문을 열고 들어서는 사위를 보고 조

1) 조희룡, 실시학사고전문화연구회 역주, 《조희룡 전집》 중 《우해악암고》, pp.106-107.

희룡은 신을 거꾸로 신고 뛰어나가 사위의 손을 붙잡았다. 곁에서 서울의 이야기를 전하며 말벗이 되어 주었고, 서책을 대신 써주기도 하였다. 사위의 총각 시절 모습이 생각났다. 그때 오만하고 대범한 모습이 흡족해 사위로 허락했었다.

서울에서는 도화서 화원으로 있던 유숙이 자비대령 화원 이한철과 함께 철종 어진 작업에 차출되었다 하였다. 사위는 얼마간을 함께 지내다 서울로 올라갔다. 아들 삼형제에게 자신의 말을 전하도록 했다.

"집안일이 잘 되는 것이 나를 위로하는 일이다. 음식 잘 먹고 있으니 나의 끼니 걱정은 마라. 그런 일은 아녀자들이나 묻는 일이다."

어하지향의 두 소년

나이 스물, 두 명의 앳된 섬마을 소년이 조희룡을 찾아와 배움을 청하였다. 홍재욱(洪在郁)과 주준석(朱俊錫)이라는 동갑내기 소년들이었다. 조희룡은 그들을 제자로 거두었다. 그들은 낮에는 바다에 나가 물고기를 잡고, 저녁이 되면 조희룡을 찾아와 공부를 배웠다. 그들은 조희룡의 손발 노릇을 마다하지 않았다. 온종일 일하여 피곤할 만도 하건만 물감통을 비우고 먹을 갈고 붓을 씻었다. 조금도 게으름 피우지 않고 조희룡을 따르면서 목마른 사람이 물을 찾듯이 벼루와 붓 사이의 일을 배웠다. 글씨를 놀랍도록 잘 썼고, 시도 청묘하였다. 조희룡은 역사 이래 서화가 없던 섬 지방에 글과 그림을 꽃피울 수 있는 재목들임을 알았다.

재능만이 아니었다. 마음이 따뜻하여 사람을 모시는 데 있어 깊은 정이

2) 조희룡은 신완규 · 김귀석 · 박도형이라는 세 명의 사위를 두었다. 멀리까지 찾아온 것을 볼 때 아무래도 대표 선수인 첫사위가 아니었을까?

있었다. 조희룡은 진실로 '물고기와 새우의 고장(어하지향; 魚鰕之鄕)'에서 이런 아름다운 젊은이들을 얻어 자신의 시름을 위로받으리라고는 생각지도 못했었다.

문 답

비바람이 들이치고 있었다. 두 제자가 조희룡에게 질문을 하였다. "문인은 가난하고, 그림을 배우는 사람은 박복하다는 말이 무슨 뜻이란가요?"

조희룡은 유배온 자신의 처지를 두고 말하는 것만 같았다. 입술에 침을 발라가며 논도 되고 밭도 될 수 있는 글과 그림의 이치를 말해 주었다.

"그 말은 반박할 필요조차 없는 말이다. 온 천하 사람들이 모래알 수만큼이나 많은데, 책을 읽고 그림을 그리면 빈천하게 되고 배우지 않고 그림에도 어두운 사람이 부귀를 누리게 된다면 천하의 책이나 그림들은 진시황이 불태우지 않았더라도 이미 없어지고 말았을 것이다. 배우면 빈천해진다는 말은 배우지 못한 자들의 말이다. 글과 그림을 누가 배우고 싶지 않겠는가? 능력의 한계로 배워도 잘 할 수 없거나 재주가 있어도 이루지 못하는 것이다."

5
벗

벗들의 지원

1852년 봄, 장흥에 사는 임욱재가 조희룡에게 편지와 함께 돈 3천을 보내 왔다. 장흥과 이곳은 3백리나 떨어져 있어도 같이 봄 그늘에 젖어 있다. 조희룡은 벗 임욱재의 후의에 감사했다.

"봄바람에 은혜로운 소리가 아니고 무엇이랴."

조희룡은 많은 지인들로부터 유배에 소요되는 경비를 지원받고 있었다. 그러한 정황이 그의 글 면면에 배어 있다. 유배 출발시 전기가 송별의 뜻을 전하였다는 글이나 서울 지인들의 요청에 따라 손가락 끝이 망치를 매단 것처럼 무거움에도 꾹 참고 매화 그림을 그려 올려보내고 있음이 대표적이다. 화랑 이초당의 전기도 조희룡이 보내 온 매화 그림을 고객들에게 중개하면서 유배 비용을 보태 주는 일에 앞장섰을 것이다.

유배지 독서

바닷가는 바람이 잔잔하고 날씨가 맑은 날보다 비바람 치고 어두운 날이 더 많았다. 조희룡은 날씨가 안 좋은 날이면 집 안에 틀어박혀 책과 글을 뒤적였다.

서울의 박기열이 조희룡에게 '진각국사 어록'을 보내 주었다. 서울에 서야 책 한 권을 주고받음이 아무것도 아닌 것 같지만 유배지에서의 책은 천추의 기념이었다.

그는 서울을 출발하면서 10여 권의 책만 가져왔다. 잠자고 밥 먹을 때만 빼놓고는 그것들을 읽고 읽으며 무료함을 달랬다. 서울에서 마음대로 책을 읽을 수 있을 때보다도 10여 권의 책에서 오히려 더 많은 지식과 더 많은 생각을 얻는 것 같았다.

후 회

제화(題畵)를 정리하다가 유배 전에 쓴 〈매화도〉의 제화 하나를 꺼내들고 한참을 바라보았다. 그것은 이랬다.

"매화줄기 하나를 치더라도 용을 움켜잡고 범을 잡아매듯이 하고, 꽃 한 송이를 그려넣더라도 구천에서 현녀가 노니는 듯해야 한다. 한줌의 벼룻 물은 푸른 바다로 보아야 할 것이다."

조희룡은 이 글이 자신의 처지를 예언하는 것이었음에도 그때는 전혀 알아채지 못하고 마음에 들어 주변에 자랑했었다. '연지(硏池)와 푸른 바다'라는 구절이 바로 오늘 눈앞에 펼쳐진 바다를 말함이었다.

정녕 오늘의 운명을 알 수 없었을까? 일은 예비되어 있었고 조짐은 나타나고 있었으나 자신만이 모르고 있었다. 만일 오늘의 일이 미리 예비되어 있었다면 반드시 원인이 있었을 것이다. 조희룡은 난 그림에 그 해답이 있었다고 생각했다. 난 그림은 비록 두세 필로 그림을 완성하였다 하더라도 한 필이라도 더하면 안 되기도 하고, 또 1백여 필의 붓을 대어 그렸다 하더라도 한 필이라도 빼면 안 되기도 하였다. 사람의 일도 그러한 것이 아닌가 생각되었다. 자신의 분수를 지켜야 하는데도 주제를 모

르고 판 밖으로 내달리면 일은 필히 파탄이 나게 되어 있다. 함부로 붓을 더하고 감하면 그림을 이룰 수 없는 묵란의 이치나 분수에 넘치는 일을 하면 자기 발등 자기가 찍게 되는 사람의 일은 이치가 비슷하였다. 아무리 생각해도 고관대작이나 세도 가문의 사람도 아닌 자신이 조정의 일에 끼어든 것은 참으로 주제넘은 짓이었다. 정말 후회막급한 행동이었다.

노기사죽(怒氣寫竹)

조희룡은 대나무는 거의 그리지 않고 주로 매화와 난을 그렸었다. 그러나 유배지 게딱지집에 틀어박혀서는 매일 대를 그렸다. 그는 대나무의 세계에 다른 눈을 뜨게 되었다.

'성난 기운으로 대나무를 그린다〔怒氣寫竹〕'라는 분노의 대였다. 유배가 없었더라면 그는 분노를 알지 못했을 것이다. '주체할 수 없는 분노'를 대나무 그림에 쏟았다.

시와 인간의 몰락

조희룡은 장난꾸러기 어린 시절이 생각났다. 그때 친구들과 마을 뒤 언덕에 올라 가랑이 밑으로 세상을 내려다보면 산천초목이 맑고 영롱하여 마치 다른 세상을 보는 것 같았다. 지금 언덕에 올라가 가랑이 밑으로 수염이 허연 머리를 집어넣어 내려다보면 바닷가가 어떻게 보일까 궁금했으나 '환갑이 넘은 나이에 주책맞다'라는 생각이 들었다.

언덕 위 바위턱에 걸터앉아 하염없이 바다를 바라보았다. 거친 산은 가파르게 솟아 있고, 물결은 아득히 일렁이고, 구름은 점점이 이어지고, 갈

조희룡, 〈노기사죽(怒氣寫竹)〉(8曲屛 부분), 지본수묵, 133×53cm, 간송박물관

매기는 오르락내리락 날고, 옹기를 싣고 가는 풍선의 돛은 파도 밑으로 숨었다 나타났다 하였다. 선연한 노을에 비친 경치들을 한눈을 가늘게 뜨고 바라보니 두 눈으로 바라보는 것보다 더 넓푸르고 흐릿하였다.

돌연 그림을 그리고자 하는 화의(畫意)가 생겨났다. 바삐 돌아와 벼룻돌 위에 먹물을 받아 개털붓으로 〈홍매도〉 한 점을 그렸다. 그리고 궁정에 근무할 때 써올렸던 홍매시를 제시로 하여 움막집 벽 위에 걸어두었다.

신선이 영약을 씻는 곳에
단액이 샘물에 흘러드네.
초목이 모두 멍청히 서 있는데
매화만이 먼저 기를 얻네.[1]
仙人洗藥處
丹液入流泉.
草木皆癡鈍
惟梅得氣先.

시는 아직도 궁전의 벽에 붙어 있을 터인데 지금은 게딱지집 벽 위의 시로 몰락하고 말았다. 착잡한 생각이 들었다.

"시의 운명도 이와 같은데 하물며 사람의 운명이야 말해 무엇하랴!"

외딴섬에 갇혀 몰락을 생각한다는 것은 정말 슬픈 일이었다. 멀리 북쪽 하늘에 눈길을 던지며 서울에 미치지 못하는 안타까운 심정을 견딜 수 없어하였다.

1) 조희룡, 실시학사고전문화연구회 역주, 《조희룡 전집》 중 《화구암난묵》, 18.

벼루 이야기

유배 오면서 작은 벼룻돌 하나만 가지고 왔다. 크기는 비록 손바닥만 하지만 발묵이 잘되고 굳세면서 부드럽고 윤기가 있어 물이 잘 괴었다. 객지 생활을 하다 보면 글씨나 그림을 갑자기 그때그때 그려야 하므로 강하지 않으면 급하게 휘두를 수가 없고 윤기가 없으면 연지에 물 붓기가 피곤하였다. 그런데 그 작은 벼루는 두 가지 장점을 다 가지고 있었다. 조희룡은 벼루에게 독백하였다.

"네가 아니었더라면 비바람 치는 여창에서 그림을 그릴 수가 없었을 것이다. 옛날 내가 너를 멀리하였음은 겉모양을 보고 사람을 대하는 것과 같은 것 아니냐. 잘못된 일이었다. 험난할 때 나를 따라온 것은 오직 너뿐이다. 나중 공훈을 생각한다면 마땅히 네가 그 첫째가 될 것이다."

하지만 많은 먹물이 있어야 하는 〈매화도〉 대작을 그리다 보면 불편한 일이 한두 번이 아니었다. 그래서 서울의 지인에게 미앙궁(未央宮)[2] 동각의 와연을 가지고 있으면 보내 달라는 내용의 편지를 보냈다. 만듦새가 고아하고 재질도 두껍지 않아 상자에 넣어 가지고 다니기가 편리할 것 같아서였다.

그러던 중 우연히 남포석(藍浦石)[3] 하나를 얻었다. 다듬을 힘도 없어서 평평한 부분을 오목하게 쪼아 먹물 한 되들이 벼루를 만들었다. 이제 대작을 만들 수가 있었다. 엉성하게 움푹 파인 벼루에 먹을 갈아 촌늙은이

2) 미앙궁(未央宮)은 한나라 수도 장안에 있던 궁전이다. 한나라 황제들은 국력을 다해 궁전을 짓고 그곳에서 위엄을 떨치며 나라를 다스렸다. 미앙궁의 기와 품질이 얼마나 좋았던지 당나라 이후 사람들은 미앙궁의 전각에서 기와쪽을 떼 벼루를 만들어 썼다.

3) 남포(藍浦)는 충남 보령군 남포면을 말한다. 그곳에서 생산되는 오석은 재질이 좋아 고급 벼루를 만들었다.

가 쓰는 서푼짜리 큰 개털붓으로 한 발 여섯 자 크기의 붉고 흰 매화를 그렸다. 이렇게 힘들고 구차한 일들을 옛사람들이 하였다면 고사(古事)라도 되어 후세 사람들이 인용이나 하겠지만 좀벌레처럼 늙고 개똥벌레처럼 말라가는 조희룡에게는 그저 참담한 일일 뿐이었다.

6
화아일체(畵我一體)

화아일체(畵我一體)

제주도 유배 시절 김정희는 제주도의 수준을 거의 야만적으로 인식하였었다.

"이곳의 풍토와 인물은 아직 혼돈 상태가 깨쳐지지 않았으니 우둔하고 무지함이 일본 북해도의 야만인인 어만(魚蠻)·하이(蝦夷)와 무엇이 다르겠습니까? 출중한 기재가 있다 하나 그들이 읽은 것은 《통감》《맹자》두 종류의 책에 불과합니다."

그러나 조희룡은 김정희와 태도를 달리했다. 조희룡은 고기 잡고 농사 짓는 섬 사람들에게서 그윽한 아름다움을 발견하였다. 임자도 주위 여기저기 바둑돌처럼 흩어진 작은 섬 가운데에 대와 돌이 많은 파도 거품 같은 섬 하나가 천 년을 엎드려 있었다. 김용희라는 사람이 그곳에 띠집을 지어 살면서 고기를 잡아 생계를 잇고 있었다. 한낱 어부에 불과한 그가 고기잡이 틈틈이 글을 공부하면서 유유자적함이 기특하였다. 선량해 보이는 눈빛과 순한 성격이 좋았다. 문자 사랑이 그를 키웠고, 깊이 있게 만들어 자못 연하의 기가 흘렀다.

"어찌 안개 낀 바다 적막한 바닷가에서 그같은 참한 선비를 보게 될 줄 알았겠는가."

섬에 사는 사람들의 작지만 진솔한 삶에 애정을 느꼈다. 섬마을 사람들

의 고기잡이일과 사대부들의 글공부가 진지함에 있어서 서로 다를 바가 없었다. 외딴섬에도 학문의 전통이 있었으며 하찮은 고기잡이 어부에까지 연하의 기운이 넘쳐났다.

섬 생활이 받아들여지자 상상도 할 수 없던 변화가 마음에 일었다. 임자도가 파도 속에 핀 꽃으로 그림이 되어 다가왔다. 자신이 그 그림 속에 살고 있었다. 조희룡은 과거 황량한 산과 고목, 엉성한 울타리와 초가집을 즐겨 그림의 소재로 삼았었다. 과거 그림 속의 사람 없던 조그만 초가집이 바로 지금의 게딱지집이었다.

"연기 · 구름 · 대나무 · 돌 · 갈매기가 그림의 정취를 제공하고 있으니 내 어찌 그림 속의 사람이 되지 않으랴."

자신이 그림 속에 들어가 살고 있었다. 그림 속의 존재인 자신이 그림 그리는 일을 하고 있으니, 유배 생활은 곧 그림 속의 그림이었다. 조희룡은 화아일체의 경지를 체험하였다.

학해당(學海堂)

삼두리 마을에 최태문(崔太文)이라는 이가 살고 있었다. 그도 바다 한쪽 언덕에 띠집을 짓고 살면서 독서에 열심하고 있었다. 조희룡이 '학해당'이라는 편액을 써 걸어 주었다. 최태문이 편액의 뜻을 풀이한 기문(記文)을 지어 달라 하여《괴석설(怪石說)》을 써주었다.

"고래 같은 파도, 갈매기 나는 물결 속에서 기이한 돌 하나를 얻어 뜰 구석 대나무 밑에 세워두고 책을 베끼는 붓으로 모양을 그려 좌우에 걸어 놓았다. 그림 곁에 쓰기를 '사람들은 괴석이 뜰 안에 소용되는 것만 알고 천하에 쓰임이 됨은 알지 못한다. 경치로 이름난 중국의 광려 · 안탕 · 천태 · 나부산(羅浮山)¹⁾도 괴석이 하나하나 쌓여 된 것이다. 이로 미루어

보면 한 걸음을 내딛지 않고도 중국의 오악[2]을 알 수 있는 것이다. 괴석 하나의 쓰임이 크지 아니한가?' 하였다. 그런즉 강과 바다의 거대함도 한 국자의 물이 모여 된 것이요, 문장의 굉걸함 또한 글자 하나하나가 쌓여 이루어진 것이라고 할 수 있다. 배움을 쌓아가는 것도 마땅히 강과 바다 에서의 한 국자 물처럼 할 것이니 이것이 바닷가 언덕 독서하는 집을 학 해당이라고 편액하게 된 까닭이다. 힘쓸지어다!"

오룡(五龍) 승천

앞바다에는 용이 살고 있다. 사람들이 평소 조희룡에게 용이야기를 해 주었다. 우레 치고 비 내리는 가운데 기다란 것이 구름 사이에 매달려 올 라가는데 그것이 용이란 것이었다. 실제로 용을 볼 뻔한 사건이 있었다. 어느 날 새벽 천둥이 치고 비가 크게 오고 있었다. 갑자기 사람들이 다투 어 소리쳤다.

"오룡이 승천헌다!"

조희룡이 놀라 급히 문밖으로 뛰어나갔다. 사람들이 가리키는 곳을 보 니 이미 용은 사라지고 난 뒤였다. 기둥과 같은 꼬리가 늘어져 말렸다 풀 렸다 하면서 유유히 동그라미를 그리다가 구름 사이로 들어가 없어졌다 고 소리쳤다.

홍재욱(洪在郁)과 주준석(朱俊錫)이 조희룡을 용난굴이란 곳으로 안내 했다. 옛날 이무기가 바위 속에서 살다가 용이 되자 바위를 깨뜨리고 나 와 하늘로 올라갔다 하였다.

1) 중국 광동성에 있는 산으로 산기슭은 매화의 명소로 유명하다.
2) 태산 · 화산 · 형산 · 항산 · 숭산을 말한다.

이흑암리(二黑岩里) 앞바다 용난굴

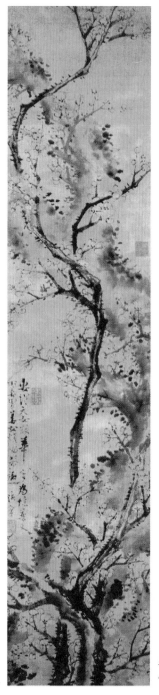

그 용이 웅크리고 살던 자리가 용난굴이
라 하였다. 굴은 섬의 남쪽에 있었다. 천길
큰 암벽이 해안에 있는데 그 아래쪽에 굴
하나가 뚫려 있다. 길이는 5,60척이고 너비
는 10여 척이다. 꿈틀거리며 기어가는 형상
을 하고 있었다. 두 소년이 용난굴 돌벽에
기대어 대둔산의 큰 뱀에 대해서도 이야기
하였다.

"험준하여 하늘에 닿을 듯 높은 대둔산
정상에 큰 뱀이 살고 있어요. 때때로 돌 사
이로 나오면 눈에서 불처럼 광채가 나요."[3]

갑자기 바람이 거칠어지며 용난굴 앞바다
에 파도가 일어났다. 조희룡은 무서워져 제
자들을 재촉하여 집으로 들어왔다. 그리고
오룡을 생각하며 〈용매도〉를 그렸다.

솟구치는 오룡의 형상이 아름답게 형상화
된 그림이다. 유배 시절에 완숙한 기량이 유
감없이 표출된 조희룡의 대표작이다.

앞바다 속 보물

앞바다에는 용대신 보물선이 가라앉아

조희룡, 〈용매도(龍梅圖)〉, 지본담채, 122×27cm
이화여대박물관 소장

있었다. 120여 년 뒤 용이 날아올랐다는 유배지 앞바다에서 고기잡던 어부의 그물에 뻘과 굴껍질이 다닥다닥 붙은 항아리가 걸려 나왔다. 집에 가져가 잘 씻어 보니 청잣빛 도자기였다. 혹시 고려 청자일지 모른다는 생각으로 군청에 가져갔다. 그러나 군청 문화재 일을 맡은 직원은 거들떠보지도 않고, 오히려 속임수를 써 보상금을 타려 한다며 꾸짖기까지 하였다. 그러나 이흑암리 앞바다에 보물선이 가라앉아 있다는 소문이 세상에 퍼져 나갔다. 인양 결과 수만 점의 도자기가 쏟아져 나왔다.[4] 조희룡은 신안 보물선이 가라앉아 있는 바로 그 신비의 바닷가를 거닐고 있었다.

신기루

섬 사람들이 섬 밖 먼 바다 가운데 배를 타고 가다 보면 봄여름이 바뀔 때 종종 누각이나 초목의 형상이 바다 위에 나타났다가 잠깐 사이에 없어지는 일이 일어난다고 했다. 그것을 해시(海市)[5]라고 하는데, 옛사람들은 그것을 신기(蜃氣)[6]가 만든 누각이라고 말했다.

조희룡이 자전에서 신기의 뜻을 다시 찾아보니 '신(蜃)은 대합 또는 이무기 족속'이라고 되어 있었다. 대합이나 이무기는 모두 물에 살고 있어 그것들이 기운을 토하여 공중에 무지개를 이룬다는 말까지는 이치로 볼 때 그럴만도 하였다. 그러나 대합이나 이무기가 누각·인물·성시(城

3) 임자도 은동마을 뒷산 '대둔산' 정상에 봉화터가 있다. 광채가 불같다는 말은 조선시대 봉홧불 이야기가 선설화된 내용이다.

4) 이병철, 《발굴과 인양》, pp.192-199. 신안 앞바다에서 청자를 낚다, 아카데미서적 1990.

5) 신기루. 바람이 없는 날 대기의 밀도와 광선의 반사에 따라 먼 거리에 있는 물체의 형상이 바다 위 공중에 나타나는 현상. 때때로 누대처럼 보여 '해시(海市)'라고도 한다.

6) 대합이나 이무기가 토한 기운.

市) · 거마까지 만든다는 것은 이해가 되지 않았다. 곁에서 신기루 이야기를 듣고 있던 김태까지 거들었다. 그 자신이 회령(會寧)부사로 나가 있을 때 직접 들은 이야기라 하였다.

"함경도 경흥군 우리나라 최북단에 '서수라(西水羅)'[7]라는 어항이 있다. 두만강을 사이에 두고 러시아와 접하고 있는 곳이다. 서수라 바다에 깃발과 칼창을 늘어세운 수천 척의 몽동선(艨艟船)[8]이 나타나 바람을 타고 돛을 날리며 우리나라를 침범해 오고 있었다. 서수라 진장이 병사들을 동원하여 공격에 대비했다. 그러나 잠시후에 수천 척에 이르던 배들이 그림자도 없이 사라져 버렸다. 사람들은 몽동선의 환영은 신기가 만든 것이라고들 하였다."

바다 여인

한 어부가 바다 속에 살고 있다는 신비한 여인 이야기를 해주었다.

어떤 어부가 고기를 잡다가 그물로 여인을 건져올렸다. 그녀의 피부는 희고 윤기가 났으며 눈동자는 반짝반짝 빛났다. 머리를 풀어 헤친 채 어린아이를 등에 업고 있는 것이 사람과 조금의 차이도 없었다. 어부가 놀라 바다에 던져 주니 얼굴을 수면에 드러낸 채 수십 보를 가다가 바다 물 속으로 헤엄쳐 들어가 보이지 않더라는 내용이었다.

이야기를 해준 어부는 평소 자신이 본 것만 말하고 전혀 꾸며댈 줄을 모르는 순진한 사람이라서 그의 말을 믿지 않을 수 없었다.

7) 함경북도 경흥군에 있는 우리나라 최북단의 어항. 북쪽은 두만강을 사이에 두고 러시아 영토와 접하고 있다. 조선 시대 북로(北路) 봉수(烽燧)의 시발점이었다.
8) 좁고 긴 병선. 소가죽으로 선체를 싸서 화살과 돌을 막도록 되어 있다. 적함에 충돌해 들어가 선체를 파괴하는 배이다.

낙조 속 갈까마귀

큰아들 조규일이 임자도를 찾아 왔다. 아버지에게 큰절을 하고 난 조규일은 아버지가 살고 있는 작은 방을 둘러보더니 한참을 흐느껴 울었다. 낡은 자리와 색바랜 벽지, 찢어진 창호지, 송판으로 아무렇게나 짠 그림을 넣어둔 상자, 벽에 걸린 때묻은 옷가지, 부엌 찬장에 놓인 몇 개의 밥그릇 등 이러한 것들이 적거지(謫居地)의 곤궁한 실정을 말하여 아들의 마음을 아프고 무겁게 하였다.

"그림을 생각하며 지내니 그렇게 힘들지 않다."

거꾸로 위로해 주었다.

조희룡은 규일을 데리고 다니며 마을 사람들을 소개시켜 주었다. 집은 작고 낡았으나 아무 불편없이 지내고 있고 사람들은 순박하나 너무도 다정하여 유배객을 위로해 줌이 그지없음을 보여 주고 싶었다.

아들이 서울로 떠나가는 날, 조희룡은 고향 생각이 용솟음쳐 왔다. 복잡한 심정으로 붓을 잡기도 어려웠으나 시를 지어 아들과 이별하였다.

"건강하세요."

아들이 탄 배가 바다 건너로 사라질 때까지 바닷가에 서 있던 조희룡이 다시 마을로 돌아왔다. 문을 닫고 멍하니 해질녘까지 정신을 놓은 사람처럼 꼼짝하지 않고 앉아 있었다. 절해고도에 다시 혼자가 되었다고 생각하니 창자를 에듯 싸한 아픔이 조희룡의 마음을 헤집어 눈물이 마구 흘러나왔다. 밖으로 나가 보니 쇠잔한 낙조는 지붕 위에 짙게 물들어 가고 갈까마귀 한 마리만 팽나무 가지에 앉아 있었다.

지도진장(智島鎭將)과의 교류

1852년 6월 13일, 조희룡은 수도(水島)⁹⁾를 갔다가 돌아왔다. 수도는 임자도와 지도(智島)¹⁰⁾의 중간에 있는 작은 섬이다. 거룻배 위에 앉아 섬을 바라보고 있노라니 배는 서 있는데 섬이 자꾸 뒤로 도망갔다. 즉흥시를 읊어 같이 탄 젊은이들에게 주었다.

　　배 위에 실은 석양 한 조각 비껴 있는데
　　붉은 구름 걷히고 흰 구름 나타나네.
　　바람을 타고 노 재촉해도 배는 멈춘 듯하고
　　청산이 물 위에 떠 흘러가는 것처럼 보이노니.¹¹⁾
　　船載斜陽一片橫
　　火雲토纏罷白雲生.
　　承風催櫂還如駐
　　只見靑山水上行.

9) 전라남도 신안군 임자면에 딸린 섬으로 면적 1.45km², 인구 57명(2001)이다. 해안선길이 8km이다. 지도읍 서쪽 7km, 임자도 동쪽 1km 해상에 위치한다. 최고점은 섬 중앙의 산지(171m)이며, 남쪽 해안 만입부 연안에 평지가 이루어져 취락과 농경지가 분포한다. 마을 뒷산 중턱에 사도세자를 모시는 신당이 있으며, 이곳에서 해마다 정월 대보름날 제를 지내고 섬의 평안과 풍년을 빈다.

10) 전라남도 신안군 지도읍의 주도(主島). 면적 60.27km² 인구 5천9백86명(2001), 해안선길이 60.5km이다. 최고봉은 삼암봉(三岩峰; 196.2m)이다. 1975년 2월 무안군 해제반도(海際半島)와 연륙교(連陸橋)로 연결되어 차량으로도 통행이 가능하다. 남쪽에 사옥도(沙玉島), 서쪽에 임자도, 북쪽에 어의도(於義島) 등이 있다. 1682년(숙종 8) 지도진(智島鎭)과 목장이 설치되었으나 1683년 위도(蝟島)에 수군진영이 설치되면서 위도 관할하에 있었다. 1896년에는 신설된 지도군(智島郡)에, 1914년 무안군에 편입되었고 1969년 신안군으로 편입되었다.

11) 조희룡, 실시학사고전문화연구회 역주, 《조희룡 전집》 중 《우해악암고》, p.20.

조희룡은 유배지 관할 관청인 임자도의 진장보다 옆에 있는 섬, 지도의 진장과 친분을 나누었다. 지도 진장이 흑산도에 표류한 청나라 상인들을 서울로 호송하고 왔다 하여 편지를 보냈다.

"고래물결 일렁이는 천리 바닷길, 돛배로 잘 다녀오셨습니까. 임금님의 신령한 위엄이 미치는 곳을 수신들이 보호해 주신 것입니다. 돛을 내린 지가 언제쯤인지요. 제가 옷을 걷고 발을 적시며 찾아가려 했습니다만 형편이 마음을 따르지 않아 서글프고 망연해했습니다. 여로에 시달리신 나머지 귀체에 손상을 입지 않으셨는지요. 표류한 중국 사람들을 호송할 때에 신경 쓰이는 일이 많았을 터이지만 또 들을 만한 이야기도 많았겠습니다. 옛사람의 '봉사기략(奉使紀略)'을 본받아 들을 만한 이야기를 정리하여 〈흑산소초(黑山小鈔)〉라 제목을 붙여 보여 주시지 않으렵니까? 배에 타고 있던 중국 사람들은 양자강 남쪽에서 대추를 매매하는 상인이라고 들은 것 같습니다. 배 안에 실려 있던 대추가 몇 섬이나 되며 대추의 크기가 우리나라 것과 비교하여 어떠하였는지요. 혹 몇 개 가져온 것이 있으면 부쳐 주지 않으시겠습니까?"

유배지의 여름날

여름이 오고 있었다. 유배지에서 처음 맞는 여름을 시원하게 지낼 요량으로 조희룡은 매화도 그림에 열중하였다.

친구 장창에게 보낼 〈매화도〉를 그렸다. 매화를 끝내 가는데 비바람이 불어닥쳤다. 귀신이 매화를 거두어 가버릴까 두려워 관음경(觀音經)을 염송하였다. 조희룡은 '내가 그린 매화는 상서롭지 못한 것을 제거할 수 있다'고 큰 소리쳤던 옛날 일이 생각나 쓴웃음을 지었다. 상서롭지 못한 것을 물리칠 수 있는 것이라면 관음경으로 가호를 빌 필요도 없었다.

벽오사의 아우 나기도 매화 그림을 재촉했다. 억지로 붓을 들었다. 인편으로 부치려 하였으나 궤짝이 무거워져 어깨에 메고 가라 할 수가 없어 말과 마부편을 기다려 보내기로 하였다. 마침 서울로 올라가는 사람 하나를 얻어보낼 수 있게 되었다. 조희룡은 관음경을 묵념하며 "비바람을 맞더라도 매화 그림이 젖지 않게 하라"고 단단히 일렀다.

여름이 오고 더위가 심해져 왔다. 파리와 모기가 비오듯이 마구 흩어져 몰려왔다. 처음 겪어 보는 혹독한 더위였다. 못에 갇힌 물고기요, 조롱 속에 갇힌 새와 같은 신세인데 불길 같은 더위가 연못의 물을 데우고 새 조롱을 태우려 하였다. 섬이 낮고 습하여 개펄의 독기가 움막 속으로 밀려들어 왔다. 구름은 화염을 내뿜으며 땅을 덮었다. 하늘의 태양은 붉고 둔탁한 폭염을 훅훅거렸다. 땀이 간장물처럼 흘러내렸다.

"개펄 독기서린 기운이 서린 안개와 바다 비 속에서 더위를 먹고 혹독히 시달려 숨이 끊어지려 하고 있으니 무슨 운명이 이러한가. 죽지 않고 돌아가 잠시 동안이나마 친구들의 손을 잡을 수 있다면 바라지 못할 기쁨이 되겠다."

너무도 고통스러웠다. 체증까지 겹쳐 기력이 다해 몸져 누워 버렸다. 숨쉬기조차 고통스러웠다. 머지않아 죽어 꼼짝없이 귀신과 이야기하게 될 것만 같았다.

7

사람과 벌레 함께 우는 곳

잠 못 이루는 가을밤

혹독한 여름이 가고 가을이 왔다.

바닷가 어부들은 멍텅구리라는 배를 바다에 띄워 놓고 가을 새우를 잡느라 분주했다. 홍재욱과 주준석은 물론 뭇남정들 모두 새우잡이에 매달렸다. 섬이 새우로 뒤덮일 정도로 잡혔다. 전국 제일의 새우산지라 할 만하였다. 새우 요리도 수없이 많은 종류가 있었다. 젓으로는 오젓·육젓·추젓이 있었고, 새우튀김·새우젓국·새우무침까지 있었다. 아이들은 말린 새우를 주머니에 넣고 다니며 1년 내내 간식으로 먹었다.

엄청난 새우에 놀란 조희룡이 임자도 삼절을 명하였다. 작도(鵲島)[1]의 가을새우, 이흑암리의 모과, 은동의 명월이 그것이었다.

가을 기운이 하루가 다르게 맑아져 갔다.

흰 이슬 갈대 속에서 벌레들이 가을을 울어대기 시작하였다. 불타는 듯한 단풍산 속에서 풀벌레들도 울어댔다. 사람들이 모두 잠들고 나면 전혀 몰랐던 세계가 시작되었다. 낮은 색채의 세계였으나 밤은 소리의 세계였다. 사방 4,5리의 작은 섬인데도 1백 가지의 벌레가 나와 울어댔다. 특히 찌르륵찌르륵 울어대는 귀뚜라미 소리는 장관이었다. 바다와 산, 사방 몇

1) 전라남도 신안군 임자면 도찬리에 속하는 작은 섬으로 새우의 주산지이다.

리 가운데 모두가 귀뚜라미 천지였다. 멀리서 우는 것은 비가 몰려오는 것 같고 가까이서 우는 것은 마치 들릴 듯 말 듯 정을 소곤거리는 것 같았다. 별빛 아래에서 귀뚜라미 소리를 듣고 있자니 만단소회가 가슴을 적셔 왔다. 벌레 우는 소리에 여러 날째 잠을 이루지 못하였다.

사람과 벌레 함께 우는 곳

기울어 가는 새벽달을 바라보며 시를 지었다. 1852년 7월 25일 저녁의 일이었다.

바다섬의 산 사방 겨우 사오린데
하룻밤에 백 가지 벌레 나오네.
이 모두 귀뚜라미인지
찌르륵찌르륵 소리 한 가지뿐이라.
먼 것은 비 몰려오는 소리 같고
가까운 것은 정을 소곤대는 듯
정감도 없는 물건이
어찌하여 불평을 읊조리는고
정감이 있다 한들 어찌 알아서
흐르는 세서를 구슬프게 보내고 맞이하는고.
뜨거운 구름 바야흐로 겨우 걷히고
가을 기운 낮밤으로 맑아지는데
흰 이슬 푸른 갈대 속에서
어찌 가을을 울지 않을 수 있으랴.
우는 것은 반드시 까닭이 있는 법

나그네 심정 놀라게 하네.
나그네 심정 또한 같은 지라
그 울음 나는 시로써 하네.
사람과 벌레 함께 읊조리는 곳
새벽달만이 비끼어 있네.[2]

海山方數里
一夜百蟲生.
此乃皆蟋蟀
喞喞亦同聲.
遠者如集雨
近者似言情
終以無情物
胡乃礚不平
有情烏可識
流序悲送迎.
火雲方纏斂
秋氣日夕淸
白露蒼莨裡
能不以秋鳴.
所鳴果有事
今使客心驚.
客亦同情耳
其鳴以詩成.
人蟲同吟地

2) 조희룡, 《조희룡 전집》 중 《우해악암고》, pp.135-136.

惟有曉月橫.

근심 걱정

고금도의 오규일에게 편지를 써 해배와 관련된 서울의 동향에 대해 물었다. 답답해하는 심사가 묻어난다.

"임자도와 고금도는 똑같이 바다에 있는 섬이다. 이 구름과 고금도의 구름이 같은 구름이요, 내 마음과 너의 마음도 같은데 얼굴을 보지 못하고 서로 막혀 있으니 그 까닭을 알지 못하겠다. 객지의 생활은 편안하고 집안의 일은 어떠하냐? 나의 상황은 너의 생각이 미치는 바에서 크게 벗어나지 않을 것이다. 나의 형편이나 너의 형편이 서로 같을 것이나 다만 나는 늙고 병들었으니 너보다 더욱 못한 지경에 빠져 있다 하겠다. 근심과 걱정은 사람의 머리카락을 희게 하는데 이미 나의 머리는 백발이 되어 더 희게 할 수 없으니 간과 폐까지 하얗게 하는 것 같구나. 서울 소식을 듣고 있는지 알 수 없으나 혹 자세한 내용을 아는지 모르겠구나. 집 소식이 아득하니 걱정되고 괴롭다."

김정희와 권돈인의 해배

1852년 8월 김정희와 권돈인이 해배되었다.

8월 19일, 김정희에게 해배 소식을 알리는 심부름꾼이 도착하였다. 뜻밖에도 이하응이 김정희의 가족보다도 먼저 해배의 소식을 전해 주었다. 이하응은 풍양조씨와 자신을 연결해 줄 김정희에게 난을 매개로 깊은 공을 들이고 있었다.

이하응의 난은 왕위 쟁탈전에서의 좌절을 자양분으로 한 예술이었다. 그의 난은 유배 생활 속에서의 고독과 좌절을 거름으로 하여 피어난 김정희의 난과 본질을 같이한다. 석파란(石坡蘭)과 추사란(秋史蘭)은 시련을 극복하고자 하는 난이었다. 김정희는 이하응의 난을 매우 높게 평가한다. 그와 주파수가 맞은 그림을 높이 평가하지 않는다면 그것이 오히려 이상할 것이다.

해배는 되었으나 김정희에게 봄은 오지 않았다. 세상은 여전히 안동김문의 세도하에 있었다. 그는 과천에 거처를 정하고 서울 외곽을 맴돌며 자중자애하는 생활을 했다. 권돈인에게 편지를 썼다. 권돈인의 배후에 있던 인물들이 자신의 해배를 위해 노력하였음을 느끼게 한다.

"그동안 대인을 따라다니며 노닐다가 헤어졌던 이 사람은 스스로 즐거움과 슬픔, 헤어지고 만나는 데 고뇌를 겪으면서 하찮은 벌레가 불빛을 보며 좇듯이 대인에게 의탁하여 영광을 함께하는 행복을 누려왔는데 다시 대감께 힘입어 살아 돌아왔으니 이게 누구의 혜택이겠습니까?"

유배 사건의 주역이라 할 권돈인과 김정희는 해배되었다. 그러나 종범이라 할 조희룡과 오규일은 해배되지 않았다. 그런데도 둘은 자신들끼리 감사의 편지는 주고받으면서도 자기들로 인해 유배가게 된 조희룡과 오규일에게는 미안함 한마디 피력하지 않았다.

조희룡은 이들의 해배 소식을 전부 듣고 있었을 것임에도 동요하지 않는다. 조희룡은 자신이 남긴 기록 어디에도 자신의 유배와 김정희를 연결지어 언급하지 않고 있으며, 권돈인과 김정희의 해배를 자신의 해배를 위한 전제 조건으로 생각지도 않고 있었다.

9월 일기

1852년 9월, 조희룡은 두번째 가을을 맞았다. 그해 9월은 봄날처럼 따뜻했다.

음력 9월 9일, 중양절[3] 하늘은 개이고 햇빛이 눈부셨으며 바다의 파도는 맑고도 푸르렀다. 김태가 조희룡을 찾아와 둘은 대삿갓을 쓰고 나막신을 끌고 해안 죽림으로 가 술을 마셨다. 아무도 없는 쓸쓸한 곳이었다. 유배의 수심을 술산에 담아 기울이니 한잔의 술이 바닷물보다 더 많을 수 있음을 알았다. 둘은 서로를 향해 크게 웃었다.

중천의 해가 오후로 기울어 갔다. 그들은 은동 마을로 걸어갔다. 바다 가까운 너덧 개의 집은 온종일 파도 소리에 잠겨 있었다. 파도는 길옆을 치고 파도꽃이 피어나 바다 위 가득히 펼쳐져 있었다.

마을 어귀에 이르자 삽살개가 짖어댔다. 촌로가 나와 그들을 집으로 안내하였다. 그의 집 뒤 늙은 감나무 아래로 가 기대앉았다. 늦가을 바람녘 가지에 출렁출렁 감이 매달려 있었다. 나뭇가지 위로 푸른 하늘이 선연히 붉게 물들었다. 옷고름을 풀고 대둔산을 바라보며 앉아 있자니, 붉은 머리 꼬마아이가 날쌔게 나무 위로 올라가 광주리 가득 감을 따가지고 내려와 두 손으로 바쳐 올렸다. 감의 진한 맛으로 개펄의 독기를 씻어내었다. 노인과 이별하고 이흑암리로 돌아오는데 달이 바다 위로 떠올라 왔다. 김태와 함께 장가를 부르며 돌아오는데 바다에 고래가 보였다.

9월 15일, 조희룡은 김태와 함께 해안 언덕에서 달을 구경하였다. 바다 위 달은 옥구슬 매달아 놓은 듯 밝았으나 바닷가 산은 철을 쌓아 놓은 듯

3) 동아시아 각국의 유서 깊은 명절로서 시인 묵객들이 국화꽃을 술에 띄워 마시며 즐겼다.

조희룡이 감을 대접받았던 감나무. 은동 소재
재래종 감나무로서 고목이 되어 베어져 밑둥만 남았다.

어두웠고 바닷물은 수은을 풀어 놓은 듯 검었다. 사람이 어둠 속에서 흰색으로 칠한 점과도 같아 어슴푸레하기만 할뿐 눈·코·입·귀는 보이지도 않았다. 둘이서 하늘 이야기를 하고 있는데 갑자기 눈앞에 마른 번개가 치고 바람과 천둥이 시작되었다.

9월 24일, 조희룡과 김태는 함께 괴석 탐석에 나섰다. 마을 아이 둘과 개 한 마리도 따라왔다. 고기잡는 배를 빌려 타고 바다 가운데로 나갔다.

서울에 있을 때에는 생각지도 못한 맑고 훤한 정취였다. 바다 한가운데의 괴석밭은 물이 빠지면 수면 위까지 올라왔다. 배는 바람을 타고 물결을 솟구치며 앞으로 휘달렸다. 하늘은 맑고 멀리 하얀 뭉게구름이 피어올랐다. 백구가 따라왔다. 눈길을 아득히 멀리 수평선 끝에 두고 흰 구름 따라 배를 몰았다.

곱슬머리 두 아이는 원숭이처럼 제멋대로 뛰어놀았다. 바다 가운데 돌밭에 이르러 돌을 줍기 시작하였다. 아이들이 괴석 하나씩을 찾아왔는데

만구음관(萬鷗碄舘)의 수석: 팽나무 아래 괴석더미가 있었으나
주민들이 담장이나 도로 개축 작업에 사용하였다.

모두가 영롱하였다. 개도 돌을 찾느라 이리저리 돌아다니며 쉴새없이 킁 킁거렸다. 비록 옮겨 오지는 못하지만 개의 뜻은 알 만하였다. 아이들은 손으로 바치고 개는 코로 바치는 것 아니겠는가. 손으로 바치는 것과 코로 바치는 것, 그림으로 그려도 재미있을 것 같았다.

박사원(朴士元) 부음

서울에서 박사원의 부음이 왔다. 갑자기 죽었다 하였다. 박사원은 학문이 높았고 그만한 이가 다시 나올 수 있을까 생각될 정도로 인품도 훌륭하였다. 조희룡의 손자 일학이 그에게서 친히 가르침을 받기도 하였다.

서울에서의 이별이 천추의 이별이 되었다. 지난번에는 조희룡에게 안부 편지를 보내왔는데 병석에서 쓴 편지였다. 이제 산 사람이 죽은 사람

만구음관의 팽나무 고목 등걸. 최근 베어져 썩어가고 있다.

의 안부를 물어야 했다. 조희룡은 그에게 뒤늦은 답장을 써보내며 그의
자식들에게 빈소에서 읽어 주고 태우라 하였다. 편지를 끝내고 밖으로 나
와 팽나무 밑에 고적히 앉아 나뭇잎 구르는 소리를 들었다.

그림 요청

집 안이 텅 빈 것 같았다. 조희룡은 팽나무 아래에서 책을 읽다 말고 턱
을 괴고 멍하니 앉아 황혼을 바라보았다. 문을 닫아두고 방 안으로 들어갔
다. 행선(行禪)도, 입선(立禪)도, 좌선(坐禪)도 하지 않고 다만 와선(臥禪)
한 채로 세상일을 생각지 않고 저녁나절을 보냈다.

손가락이 망치를 매단 것같이 무거워 일부러 일체 그림을 그리지 않고
있었는데, 영광사또가 사람을 보내 술을 전하면서 매화 그림을 청해 왔다.
조희룡은 헛된 이름이 바다 모퉁이까지 알려진 것이 부끄러웠다. 그러나
손가락만 움직이면 되는 일이고, 임자도에 사람이 살기 시작한 이래 처음
있는 운치 있는 일이라 굳이 사양하지 않았다. 홍재욱과 주준석이 "선생
님으로 말미암아 이 섬이 빛나게 되었습니다"라고 말하여 서로 웃었다. 조
희룡이 이를 두고 시 한 수를 지었다.

> 만 겹 구름산 만 겹 물결 속에
> 사또의 술을 실은 한 척의 돛배가 왔네.
> 개펄 독기서린 천백 년 외딴 곳에
> 누가 알았으랴, 매화 그림 심부름꾼 올 줄을.[4]
> 萬疊雲山萬疊水

4) 조희룡, 실시학사고전문화연구회 역주, 《조희룡 전집》 중 《우해악암고》, p.152.

使君送酒一帆迴.

瘴煙湫僻千年地

誰識梅花使者來.

나기가 또 그림을 그려 올려보내 달라고 청해 왔다. 그는 사람을 대함
에 있어 처지가 좋고 나쁨을 가리지 않아 유배와 있음에도 불구하고 마
치 평상시와 똑같이 하였다.

"개펄 독기서린 바닷가에서 곤경에 빠져 있는 나에게 편지를 보내와
매화 그림을 그려 달라 한다. 그의 맑은 마음속을 상상해 볼 수 있겠다.
죽지 않고 살아 잠시라도 고향에 돌아가 나기와 같이 좋은 벗들과 함께
매화음을 벌일 수 있을까?"

조희룡은 무거운 열 손가락을 채찍질하면서 〈홍백매8연폭〉을 그렸다.
그러나 붓을 들면 없던 힘이 솟아나왔다. 묵직한 매화줄기를 직각에 가깝
게 뒤틀리게 처리하고 화면 가득히 채웠다. 장식용으로 쓰게 해달라는

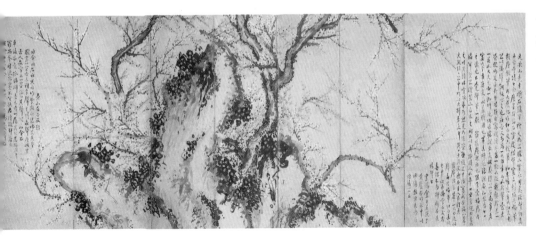

조희룡, 〈홍백매8연폭(紅白梅八連幅)〉(유배지에서 나기에게 보낸 매화도)
지본수묵담채, 124×375.5cm, 일민미술관 소장

요청을 고려하여 화려한 감각을 최대한 살려 그림을 그렸다.

그림을 끝낸 후 거룻배를 타고 바다에 나갔다. 하늘이 석양에 물들자 붉은 노을이 푸른 바다 안개에 섞비쳤다. 양쪽 바다산의 숲 성긴 나무들이 모두 매화처럼 느껴졌다. 가슴속의 매화가 손가락 사이로 나와 그곳으로 갔다가 다시 두 눈 속으로 들어오는 것이었다. 해가 뉘엿뉘엿 내리자 초승달이 물밑 하늘에서 생겨나듯 떠올랐다.

8
집필 활동

만구음관 가을밤

가을이 깊어갔다. 마을 사람들이 밤마다 움막집에 등불을 밤 늦게 밝혀 놓고 삼실을 뽑았다. 물레질 소리가 요란하였다. 사시사철 일하는 섬 사람들의 근면함을 보면서 조희룡은 손이 무겁다고 하여 잠시라도 공부에 소홀하였음이 부끄러워졌다. 쓸쓸한 바닷가 만구음관에서 빠지직거리는 등불의 심지를 돋우고 미루어 놓았던 《화구암난묵(畵鷗盦讕墨)》의 서문을 잡았다.

"서울 번화한 거리 속에서 황량한 산과 고목 그리기를 좋아했다. 엉성한 울타리와 초가 사이에 사람을 그려넣지 않아 그림 속의 집이 누군가를 기다리고 있는 것 같았다. 그 집이 지금 내가 사는 집이 되었으니 명나라 동기창이 말한 화참(畵讖)이 아니고 무엇이겠는가? 참(讖)이란 머지않아 닥칠 일의 조짐을 말하는 것이니, 지금 나의 바다 밖 귀양살이는 진실로 면할 수 없는 것이었는가? 연기와 구름, 대나무와 돌, 그리고 갈매기가 지금 나에게 그림의 정취를 주고 있으니 내 어찌 그림 속의 사람이 되지 않겠는가?

실제의 산과 물은 사람마다 알고 있지만 그림으로 그린 산과 물은 그림을 아는 자가 아니면 알 수 없다. 그림은 실물이 아니어서 사람의 필묵과 기백과 운치에 따라 그 이치가 다양하다. 이 때문에 그림을 아는 자는 드

물다.

나의 책《화구암난묵》을 읽는 사람들도 한 폭의 졸렬한 그림쯤으로 보지 않을까? 그림을 그리는 자가 육법[1]을 궁구하지 않고 함부로 칠하고 그어대 놓고 칭찬받기를 바란다면 어리석거나 아니면 망령된 일이다. 책을 쓰는 것도 어찌 그림그리기와 다르다 하겠는가?

개펄 독기서린 바다의 적막한 물가에서 얻은 이 책을 하찮은 것쯤으로 돌려 버리지 못하는 것은 차마 버릴 수 없기 때문이다. 그러나 나에게 버릴 수 없는 것이라 하여 다른 사람에게까지 버리지 마라고 할 수 있을 것인가? 한번의 웃음거리를 마련해 보는 것이다. 조희룡이 만구음관 가을 등불 아래에서 쓴다."

차마 버릴 수 없는 곳

조희룡의 유배지에 대한 애정은 남달랐다. 그보다 37년 전 흑산도에 유배왔던 '정약전(丁若銓)'[2]과 비교해 보면 그 차이를 확연히 알 수 있다. 정약전은 정약용(丁若鏞)[3]의 형이다.

유배지에서 쓴《현산어보(玆山魚譜)》의 서문에 정약전은 두려움을 말하

1) 육법(六法)이란 중국의 화가이자 이론가인 사혁(479-502)이 《고화품록(古畵品錄)》이라는 그의 저서에서 제시한 여섯 가지의 화법을 말한다. 그는 그곳에서 회화의 기능은 "권장할 사항과 경계할 것을 밝히고 흥망을 보여 주고 그림을 펼쳐서 천 년의 적적하고 고요함을 거울에 비춘 듯이 볼 수 있도록 하는 데 있다" 하였다. 육법으로 기운생동(氣韻生動)·골법용필(骨法用筆)·응물상형(應物象形)·수류부채(隨類賦彩)·경영위치(經營位置)·전이모사(轉移模寫)를 들었다. 육법은 그때까지의 회화 이론을 종합한 것으로 그뒤의 회화 발전에 큰 영향을 주었다. 기운생동은 인물의 정신과 성격의 특징을 생동감 있게 해야 하고 골법용필은 인물의 외적인 묘사를 통해 그의 특징을 반영하는 필법을 말하며, 응물상형·수류부채·경영위치는 회화 예술의 기초인 형상·색채·구도에 대한 것을 말한다. 전이모사는 그림의 임모와 복제에 관한 것이다.

고 있다.

　"현산은 흑산이다. 나는 흑산에 유배되어 있다. 흑산이란 이름은 어둡다는 뜻이니 두렵다……. 현은 흑과 뜻이 같다〔玆山者黑山也. 余謫黑山. 黑山之名 幽晦 可怖…… 玆亦黑也〕."

　그에게 흑산도는 어둡고 두려운 곳이었다. 그러나 어둡고 두려운 것은 섬이 아니라 정약전의 마음이었다. 그는 두려움에 사로잡혀 흑산도와 우이도를 전전하다가 결국 그곳에서 사망하고 말았다.

　마음이 사람의 일생을 바꾸듯이 유배지에 대한 태도가 유배인들의 인생 행로를 바꾸었다. 정약전은 스스로 두려움 속에 갇혀 버렸지만 조희룡

2) 조선 후기의 문신(1758-1816): 자는 천전(天全), 호는 일성루(一星樓)·매심재(每心齋)·손암(巽庵)·연경재(研經齋). 정약용(丁若鏞)의 형이다. 1790년(정조 14) 증광문과에 병과로 급제하고 부정자(副正字)·초계문신(抄啓文臣)에 이어 1797년 병조좌랑이 되었다. 남인계(南人系)의 학자로 서학(西學)에 뜻을 두어 천주교에 입교한 후 벼슬에서 물러나 선교 활동에만 힘썼다. 1801년(순조 1) 신유사옥 때 흑산도(黑山島)에 유배되어 그곳에서 죽었다. 편저로《자산어보(玆山魚譜)》《논어난(論語難)》《역간(易柬)》《송정사의(松政私議)》등이 있다.

3) 조선 후기의 실학자(1762-1836): 호는 다산(茶山)·여유당(與猶堂). 가톨릭 세례명 요안. 경기도 광주(廣州) 출생이다. 1776년(정조 즉위) 남인 시파가 등용될 때 호조좌랑(戶曹佐郎)에 임명된 아버지를 따라 상경, 이듬해 이가환(李家煥) 및 이승훈(李昇薰)을 통해 이익(李瀷)의 유고를 얻어 보고 그 학문에 감동되었다. 1783년 회시에 합격, 경의진사(經義進士)가 되어 어전에서《중용》을 강의하고, 1784년 이벽(李蘗)에게서 서학(西學)에 관한 이야기를 듣고 책자를 본 후 관심을 가지기 시작하였다. 1789년 식년문과에 갑과로 급제하고 가주서(假注書)를 거쳐 검열(檢閱)이 되었으나, 가톨릭교인이라 하여 같은 남인인 공서파(功西派)의 탄핵을 받고 해미(海美)에 유배되었다. 10일 만에 풀려나와 지평(持平)으로 등용되고 1792년 수찬으로 있으면서 서양식 축성법을 기초로 한 성제(城制)와 기중가설(起重架說)을 지어 올려 축조 중인 수원성(水原城) 수축에 기여하였다. 1795년 병조참의로 있을 때 주문모(周文謨) 사건에 둘째형 약전(若銓)과 함께 연루되어 금정도찰방(金井道察訪)으로 좌천되었다가 규장각의 부사직(副司直)을 맡고 97년 승지에 올랐으나 모함을 받자 자명소(自明疏)를 올려 사의를 표명하였다. 그를 아끼던 정조가 세상을 떠나자 1801년(순조 1) 신유교난(辛酉敎難) 때 장기에 유배, 뒤에 황사영 백서 사건(黃嗣永帛書事件)에 연루되어 강진(康津)으로 이배되었다. 그곳 다산(茶山) 기슭에 있는 윤박(尹博)의 산정을 중심으로 유배에서 풀려날 때까지 18년간 학문에 몰두하였다.

은 애정을 가짐으로써 공포에서 풀려날 수 있었다. 조희룡은 유배지에 대한 애정의 마음을 《화구암난묵》의 서문에 '하찮은 것으로 돌려 내버리지 못하는 것은 차마 버릴 수 없기 때문이다' 라고 표현하고 있다.

저서 집필

조희룡은 바닷가 게딱지집 만구음관에서 자신의 저서를 집필하고 있었다. 절실한 마음으로 힘을 다해 그가 알고 있는 것을 정리하였다.

그가 임자도에서 쓴 책은 모두 4권이다. 섬에서 겪은 일들과 자신을 유배 보낸 사람들을 원망하다가 마음속에서 화해한 내용을 기록한 산문집 《화구암난묵》이 있고, 해배될 때까지 자신의 마음의 행로를 기록한 시집 《우해악암고(又海嶽庵稿)》, 가족들에게 보낸 절실한 사랑과 친구들에게 보낸 우정의 편지글을 모은 《수경재해외적독(壽鏡齋 海外赤牘)》, 치열했던 예술혼을 담은 이론서 《한와헌제화잡존(漢瓦軒題畵雜存)》을 차근차근 쓰고 정리하였다.

이러한 저술 작업은 혼자만의 힘으로 이루어지지 않았다. 홍재욱과 주준석이 노스승을 도와 주었다. 《우해악암고》와 《수경재해외적독》에는 난류처럼 따뜻했던 제자들의 마음이 담겨져 있다. 두 서생은 조희룡의 가르침을 받아 시와 글들을 정성스레 옮기고 정리하였다. 맑고 정묘한 해서(楷書)[4]의 필법으로 한자 한자 새기듯이 기록하였다. 나머지 《화구암난묵》과 《한와헌제화잡존》의 정리에도 두 제자의 참여가 있었을 것임은 추정의 필요도 없이 논리의 연장선상에 있다.

임자도에서 쓰고 정리한 조희룡의 저서는 그가 쓴 《호산외기》에 못지

4) 서체의 하나. 방정한 체가 특징이다.

않은 역사 자료이다. 중생대 쥐라기의 공룡 화석이 공룡의 비밀을 전해 주듯 조희룡이 남긴 책은 그와 함께하던 19세기 문화 예술계의 모습을 알려 주고 있다.

조선 후기 위항지사 문학의 백미인 4대 기본서가 탄생한 호롱불 밝힌 작은 섬 임자도 이흑암리 움막집 가을 등불 주위에는 산고의 고통을 알리듯 1만 마리의 갈매기가 울고 있었다. 용난굴 바위 속에서 이무기가 용이 되려 웅크리고 있었듯이 게딱지집 속에서 조희룡이 웅크리고 앉아 조선 후기 위항지사들의 이야기를 엮고 있었다.

못 말릴 독설

"난을 그리기가 가장 어렵다. 산수·매죽·화훼·금어에는 예로부터 능한 자가 많았으나 유독 난을 그리는 데는 특별히 이름난 이가 없었다……. 난초 그림의 뛰어난 화품이란 모양을 본뜨는 데 있는 것이 아니다. 지름길이 있는 것도 아니다. 또 화법만 가지고 들어가는 것은 절대 금물이다. 많이 그린 후라야 뛰어난 화품이 가능하다. 당장에 부처를 이룰수는 없는 것이며, 또 맨손으로 용을 잡으려 해서도 안 되는 것이다……. 지금 우리나라 사람들이 그리는 것은 이 뜻을 알지 못하니 모두 '망작'인 것이다."

위의 글은 이하응의 난초화첩에 김정희가 써준 글의 내용이다. 김정희는 석파란(石坡蘭)에 대해 최대의 찬사를 보내고 있다.

"보여 주신 난폭에 대해서는 이 노부도 의당 손을 오무려야 하겠습니다. 압록강 동쪽에는 이만한 작품이 없습니다. 이는 내가 좋아하는 이의 면전에서 하는 아첨이 아닙니다."

좌절과 시련 극복이 추사란과 석파란의 공동 주제였다. 그러나 김정희

는 석파란의 칭찬에 그치지 않고 우리나라의 난 그림 전부를 '망작'으로 무시하고 있다.

김정희의 그림 평가 기준은 그림에 '서권기 문자향'이 있어야 한다는 것이다. 다른 말로 중국에서 직도입한 남종문인화의 원칙에 충실해야 하고, 거기에다가 시련을 극복하려는 의지가 그림에 형상화되어 있어야 한다는 것이었다. 김정희는 '충실한 도입'과 '토착화' 중 '충실한 도입'의 입장을 지켰다. 이것이 그의 정체성이자 동시에 그의 한계이기도 하였다.

그러나 문제는 자기가 설정한 기준에 부합되지 않으면 형편없는 것으로 비판하고 매도해 버리는 외곬의 습성이 문제였다. 그의 이러한 성격은 두 번의 유배 생활을 겪고 추사체라는 개성적 서체를 얻기까지의 고련으로도 고치지 못하고 있었다.

이기면 즐겁고 지더라도 기뻐라

섬 속에 가을이 깊어갔다. 조희룡은 문을 닫고 방 안에 들어앉아 천하의 명문으로 일컬어지는 소동파(蘇東坡)[5]의 '바둑 두는 것을 보다〔觀碁〕'라는 시를 읽었다. 바둑의 묘미를 간결하고 진솔하게 청각을 통해 전달하는 글의 맛에 깊이 심취되었다.

"나는 평소 바둑을 둘 줄 몰랐다. 일찍이 홀로 여산(廬山)의 백학관(白鶴觀)에 놀러갔는데 도관에 사는 사람들은 모두 문을 닫은 채 낮잠을 자고, 오직 시냇물이 흐르는 고송(古松) 사이에서 바둑 소리만 들렸다. 그것이 어찌나 마음에 들고 좋았던지 저절로 배우고 싶은 생각이 들었지만 끝내 배우지 못했다. 아들 녀석 '과(過)'는 어느 정도 바둑을 둘 줄 알아 담주태수(儋州太守) '장중(張中)'이 매일 따라와 놀았는데, 나도 그 옆에 앉아서 하루종일 보아도 싫지 않았다."

오로방 앞 백학관의 옛터는

큰 소나무가 마당에 그늘을 드리우고 바람과 햇빛이 맑고 좋네.

홀로 놀러가니 아무도 만나지 못하고

누군가 바둑 두는 이 신발만 두 켤레 있네.

사람 소리는 들리지 않고 가끔 돌 놓는 소리만 들리는데

십자선 그린 바둑판에 마주앉은 그 맛을 누가 알리?

빈 바늘로 낚시함은 방어와 잉어 낚을 뜻이 아니리니

어린애도 가까이할 만하여 바둑돌 소리가 손에서 노네.

이기면 이겨서 좋고 져도 또한 즐거운 것

좋을시고 그 놀음, 애오라지 다시 두네.

五老峰前 白鶴遺址

長松蔭庭 風日淸美.

我時獨游 不逢一士

誰歟棋者 戶外屨二.

5) 중국 북송 때의 시인(1036년 12월 19일–1101년 7월 28일): 자는 자첨(子瞻), 호는 동
파거사(東坡居士), 애칭은 파공(坡公)·파선(坡仙), 이름 식(軾). 소순(蘇洵)의 아들이며, 소
철(蘇轍)의 형으로 대소(大蘇)라고도 불렸다. 아버지 소순(蘇洵), 아우 소철(蘇轍)과 함께
삼소(三蘇)로도 불렸다. 송나라 제1의 시인이며, 문장에 있어서도 당송팔대가(唐宋八大
家)의 한 사람이다. 22세 때 진사에 급제하고, 과거시험의 위원장이었던 구양수(歐陽修)
에게 인정받아 그의 후원으로 문단에 등장하였다. 왕안석(王安石)의 '신법(新法)'이 실시
되자 '구법당(舊法黨)'에 속했던 그는 지방관으로 전출되었다. 천성이 자유인이었으므로
기질적으로도 신법을 싫어하였으며 "독서가 1만 권에 달하여도 율(律)은 읽지 않는다"고
하였다. 이 일이 재앙을 불러 사상 초유의 필화 사건을 일으켜 서울로 호송되어 어사대
(御史臺)의 감옥에 산히게 되있으며, 이때 나이 44세였다. 심한 쳐조를 반은 뒤에 유배되
었으나 50세가 되던 해 철종(哲宗)이 즉위함과 동시에 구법당이 득세하여 예부상서(禮部
尙書) 등의 대관(大官)을 역임하였다. 황태후(皇太后)의 죽음을 계기로 신법당이 다시 세
력을 잡자 그는 중국 최남단의 해남도(海南島)로 유배되었다. 그곳에서 7년 동안 귀양살
이를 하던 중, 휘종(徽宗)의 즉위와 함께 귀양살이가 풀렸으나 돌아오던 도중 강소성(江
蘇省)에서 사망하였다.

不聞人聲 時聞落子

紋枰坐對 誰究此味?

空鉤意釣 豈在魴鯉

小兒近道 剝啄信指.

勝固欣然 敗亦可喜

優哉游哉 聊復爾耳.

　후대에 바둑을 이야기할 때 끌어내는 대표적인 명문이다. 조희룡은 '이기면 이겨서 좋고 져도 또한 즐거운 것'이라는 구절이 득실과 영욕을 가리지 않고 상처받은 마음을 품어 주어 천추에 길이 길하고 향기롭다는 생각이 들었다. 그러한 마음을 지닐 수 있다면 무량수를 누릴 수 있을 것 같았다.

　시집에 소동파를 그려 놓은 자그마한 그림도 있었다. 해남도 유배 시절 소동파가 삿갓 쓰고 나막신 신고 있는 모습을 그린 것이었다. 이른바 '소동파입극상(蘇東坡笠屐像)'[6]이다. 조희룡은 입극상을 가위로 오려내어 작은 족자로 만들어 벽에 걸어 놓았다. 그리고는 매화 한 폭을 그려 소동파 그림 곁에 놓아두고 분향하면서 그의 아름다운 가르침에 머리 조아리며 감사드렸다.

　밖으로 나오니 먼바다 위로 달이 떠올라 있었다. 교교하고 고요하기가 이루 말할 수 없었다. 소동파도 유배지 해남도에서 저 달을 보았을 것이다. 우물가로 가 큰 표주박으로 물을 뜨니 하늘의 달이 표주박에도 담겨

　6) 중국 청나라 때의 화가이자 시인인 '송만당(宋漫堂)'이란 이가 그린 '동파 입극상'을 가리킨다. 소동파가 삿갓을 쓰고 나막신을 신고 있는 그림으로 문인과 묵객들이 소동파를 흠모하여 즐겨 소장하였다. 소동파는 만년 62세 때 중국 해남도에 유배되어 더위·습기·장기(瘴氣)·가난 등과 싸우면서도 도연명과 유종원(柳宗元)의 시문집을 옆에 두고 '유배지의 외로움을 달래 주는 벗'이라 하였다.

만구음관의 우물

있었다. 표주박 속의 달을 마신 다음 중천의 달을 쳐다보았다.

　사람들이 표주박으로 물을 떠 마실 때 너나 없이 표주박 속의 달을 마실 수 있듯 소동파의 시에서도 마음의 공양을 얻을 수 있을 것이다. 소동파의 글은 붉은 바다, 밝은 달에 그 장엄함을 견줄 만하고 천지와 더불어 영원히 존재할 것 같았다.

　다시 방으로 들어와 갈묵으로 자신의 자화상을 조그맣게 그려 보았다. 긴 얼굴 짧은 콧수염, 이목구비가 제대로 갖춰지지 않았다. 그러나 홍재욱과 주준석은 금방 누구를 그렸는지 알아보고서 크게 웃어댔다. 두 서생에게 그림을 나누어 주어 각자 족자로 만들어 걸도록 하였다.

9

오리를 날려보내다

오리를 날려보내다

어느덧 겨울이 되었다. 기러기떼 자기들 마음대로 줄을 지어 날아다니던 하늘에 구름이 덮이고 눈이 내리기 시작하였다. 차츰 눈발이 거세지더니 바닷가까지 쌓였다.

조희룡은 거북처럼 움츠리고 매화와 난을 그렸다. 추위를 잊고 울적함을 달래기 위함이었다. 되는 대로 붓을 놀리고, 먹을 튀겨 빗물처럼 흩뿌렸다. 돌은 흐트러진 구름처럼, 난초는 젖혀진 풀처럼 그려 보았다. 자못 기이한 기운이 있었으나 알아 줄 이가 없었다.

아무도 그의 고독을 위로해 주지 않았다. 그때 마을 아이 하나가 오리한 마리를 잡아 가지고 왔다. 조희룡에게 열 푼의 돈을 달라 하였다. 아이가 돌아간 다음 조희룡은 오리의 비단깃털을 쓰다듬어 주었다. 아직도 촉촉하였다. 구름과 안개 속에서 놀며 강과 바다 자연의 성정을 그대로 가지고 있는 오리가 천성에 따라 자유롭게 날지 못하고 초췌한 모습으로 사로잡혀 있다고 생각하니 가련한 마음 금할 수 없었다. 조희룡은 오리와 눈을 맞추며 지그시 바라보았다. 오리와 처지가 무엇이 다르랴. 오리를 껴안고 대나무숲 곁으로 가 창공을 향해 힘껏 던졌다.

"네 맘대로 가거라."

풀려난 오리는 처음에는 푸드덕거리며 날갯짓을 하다가 곧바로 중심을

잡았다. 집 주위를 배회하더니 바다 위 하늘 푸르름 속으로 아득히 사라져 갔다. 조희룡은 오리가 날아간 빈 하늘을 오래오래 바라보았다.

빌리다

홍재욱과 주준석이 찾아와 셋이서 밤늦도록 《수경재해외적독(壽鏡齋海外赤牘)》을 정리하던중 등잔기름이 떨어져 불이 꺼졌다. 칠흑같이 어두운 방에 눈을 감고 앉아 반딧불을 모아 그 빛으로 책을 읽었다는 옛사람의 공부 방법에 대해 이야기하였다. '형설지공(螢雪之功)'[1]은 천 년 전의 일이었으나 어둠 속에 앉아 있으려니 마치 어제의 일과 같이 느껴졌다.

그때 문 두드리는 소리가 들렸다. 김태가 초 열 자루를 보내 왔다. 반가워하며 불을 켜니 호롱불보다 갑절이나 밝았다. 어른거리는 촛불을 가운데 두고 둘러앉아 시 한 수를 읊었다.

　　파리한 몸 힘겹게 세월을 빌려 살아가고
　　두 눈동자 밤마다 등불 빌려 열린다.
　　세상의 온갖 이치 모두 서로 빌리는 것이니
　　밝은 달도 모름지기 해를 빌려 도는도다.[2]
　　瘦骨崚嶒借歲月
　　雙眸夜夜差燈開.
　　世間萬里皆相借
　　明月猶須借日迴.

1) 중국 진나라의 차윤(車胤)이 가난하여 기름을 사지 못하므로 여름이면 명주 주머니에 반딧불을 잡아 담아 그 빛으로 책을 읽었다는 고사이다.

2) 조희룡, 실시학사고전문화연구회 역주, 《조희룡 전집》 중 《우해악암고》, p.152.

두 서생이 '빌린다(借)'는 뜻을 물었다.

"하늘과 땅은 기를 빌려 서고 둥근 달은 해를 빌려 밝으니 천하만물이
서로 빌려서 이루어지지 않는 것이 없다. 사람이 그 사이에 나서 성령은
하늘에서 빌리고 문장은 붓과 벼루에서 빌리고 밤에 보는 것은 등잔에서
빌리는 것이다. 빌린다는 것은 이로 미루어 보면 만 가지 말로도 다 설명
할 수 없을 것이다."

소동파를 그리며

1852년 12월 19일, 달이 지고 바다도 비었다. 어둠이 겨울처럼 곳곳에
스며들었다. 세밑 대설이 내렸다.

조희룡은 두 제자와 함께 소동파입극상과 매화나무 그림을 벽에 걸어
두고 분향하며 술잔을 올렸다. 소동파의 생일을 기념하기 위해서였다.
1852년의 날은 19일 달은 12월, 그가 태어난 지 8백34주년이 되는 해였
다. 소동파가 남긴 문자의 광휘는 일월과 다투어 천추에 빛난다. 조희룡
은 자신이 천지간의 물건이 되어 다행히도 독서를 알게 되어 푸른 등불
아래 소동파의 책을 비춰 보면서 가슴속에 천고의 소중한 뜻을 얻음을 다
행으로 여겼다.

산수화 이론의 재정립

'곽희(郭熙)'는 중국 송나라를 대표하는 산수화가이다. 계절에 따라 변
화하는 산의 모습을 그의 저서 《임천고치집(林泉高致集)》에 다음과 같이
정리하였다. 이 말은 훗날 깊은 영향을 주어 화가들이 산을 그릴 때 절대

지침이 되었다.

"봄 산은 담담히 꾸며 미소짓는 것 같고, 여름 산은 짙푸르러 물방울이 떨어지는 것 같으며, 가을 산은 산뜻하여 분바른 것 같고, 겨울 산은 참담하여 조는 것 같다."

그러나 조희룡은 곽희의 정리가 우리나라 산에서는 통하지 않음을 알게 되었다. 유배 2년, 사계를 모두 겪어 보았다. 바닷가의 산은 계절에 따라 모두 다른 모습을 갖고 있었다. 중국의 곽희가 정리한 산의 정취와는 사뭇 달랐다. 그는 조선 산의 모습을 다음과 같이 정리하였다. 산수화에 있어서도 중국의 정리를 벗어날 수 있었다.

"봄 산은 어둑하고 몽롱하여 안개 낀 듯하고, 여름 산은 깊고 울창하여 쌓여 있는 듯하며, 가을 산은 겹치고 끌어당겨 흐르는 듯하고, 겨울 산은 단련되어서 쇳덩이와 같다."

전기, 조희룡 그리움

다람쥐다니는 길에서는 사람 발자국 소리만 들어도 반갑다는데 서울의 김군이 조희룡을 찾아왔다. 천리 바다 밖에서 그를 보고 마음의 위로를 받았다. 그러나 그는 〈매화도〉를 부탁하고 곧바로 떠나갔다. 망망하였다. 며칠 후 김군이 부탁한 매화를 그렸다. 화폭이 커서 방 안에 들여놓지 못하고 눈 내린 땅에 펼쳐 놓고 붓을 휘둘렀다.

유최진에게도 옆에 걸어 놓고 자신을 보듯 하라며 〈만매서옥도(萬梅書屋圖)〉 한 점을 그려 보냈다. 특히 전기에게도 보여 주어 감정을 받아 보도록 하였다. 전기의 그림의 경지가 얼마나 나아갔는지 궁금하고 답답하였다.

전기가 조희룡의 〈만매서옥도〉를 보고 자신도 〈매화서옥도〉 한 점을 그

렸다. 그리고 조희룡을 그리워하는 마음을 제시로 써 벽오사의 초당에 걸어두었다.

봄날 푸른 오얏나무 나란한 열매처럼
다섯형들[3]의 아름다운 글귀 청신함을 다투는구나.
짧은 병풍이 시 짓는 곳에 새로 둘러쳤으니
처마 돌며 웃던 매화 찾는 사람[4]
생각나느냐 안 나느냐.[5]
靑李齊頭一樹春
五兄佳句鬪淸新.
短屛圍住新詩境
憶否巡簷索笑人.

완 숙

조희룡은 유배 기간중 활발하게 대작들을 만들어 나갔다. 당호가 있는 조희룡의 작품 총 19점 중 8점이 이때 나왔는데, 이것 모두가 병풍·화첩·대련일 정도[6]였다. 유배지에서의 외로움과 울적함을 이기고자 밤낮을 가리지 않고 작품 활동에 매진한 결과였다. 또한 그림 이론의 정립에도 힘을 쏟았다. 자신만의 묵죽법이 나왔고, 괴석을 그리는 법을 새로 터

3) 벽오사 9명의 맹원 중 전기가 여섯번째이다. 여기서 오형은 전기 위로 5형을 가리키는 것으로 해석된다.
4) 조희룡을 말한다.
5) 조희룡, 조희룡 전집 중 《호산외기》〈전기전(田琦傳)〉.
6) 손명희, 〈조희룡의 회화관과 작품 세계〉, 2003, 고려대 석사학위 논문.

조희룡, 〈묵죽(墨竹)〉(8曲屛 부분), 지본수묵, 124×44.8cm, 국립중앙박물관 소장

득했다. 나아가 산수화에 대한 중국 곽희의 정리를 수정하여 조선의 산수화법을 만들었다. 그 결과 그의 그림 역량은 최고의 수준에 이르러 이론까지 겸비된 완숙의 경기로 들어섰다.

해는 속절없이 가고

1852년 12월 28일, 유배 두번째 해도 저물고 있었다. 연일 밤비가 내리더니 날씨가 추워지자 사락사락 고운 눈가루로 변해 어느덧 한 척이나 쌓였다. 언덕과 들판 구덩이가 평평해져 그 모습을 찾을 수가 없었다. 김태와 더불어 눈구경을 하러 해안에 나갔다. 눈보라치는 바닷가 외딴 해안가에 앉아 눈덮인 천지를 보았다. 하늘이 검고 땅이 희어 기이한 절경을 이루고 있어 천지가 창창망망한 한 폭 그림과도 같았다. 천지를 화선지삼아 청송 서너 그루를 점으로 찍어두고 연기와 구름은 흐릿하게 처리하였다. 물줄기와 돌 하나를 신중히 그려 외로움을 나타냈다. 튀어나오고 오목 들어감, 얕고 깊음을 드러내니 만상이 펼쳐졌다.

조희룡은 모든 것을 그릴 수 있으나, 다만 인생의 평탄함과 험난함만은 그림 속에 담지 못하겠다라고 이야기하였다. 둘이서 함께 노래하면서 집으로 돌아와 설날 마시는 도소주[7]를 데워 마시며 몸을 녹였다.

1852년 12월 29일, 밤에 등잔불을 돋우고 외로이 앉아 있으려니 갖가지 느낌이 밀려 들어왔다.

3년 동안 바다 밖 섬 생활로 서리맞은 배춧잎처럼 전�'늪지고 문드러졌다. 사람의 도리를 다할 수 없다. 지난 수십 년간의 일들은 이미 지나간

7) 길경·방풍·산초·육계·백출 따위의 약초를 넣어 빚어 설날에 먹으면 사기를 물리친다는 술이다.

일이 되고 말았다.

"세상의 헤어지고 만남이 다 이러하다. 다만 이렇게 된 이유를 모르겠으니 이것이 운명이다. 그러니 어떻게 하겠는가?"

해외에서 해를 보내게 되니 지난 일을 슬퍼하는 마음이 하늘에 매달린 깃발처럼 흔들렸다.

10

오이꽃 봄별

화석암(畵石岩)

1853년 1월 8일, 별렀던 바위 구경을 가기로 하였다. 그동안 김태와 함께 볼 만한 돌이 있다면 섬의 사방 수십 리 안을 안 가본 곳이 없었다. 섬의 북쪽 황량한 '광산 마을' 적막한 물가 끝에 아주 기이한 돌이 있다고 했으나 '언제 적당할 때 가보자' 하고 미루어 놓았던 것이었다. 10리

임자도 광산 마을의 화석암(畵石岩)

먼길을 김태와 함께 눈보라를 뚫고 걸어갔다. 푸른 바다 모퉁이 광산 마을에 부엉산이라 불리는 거대한 바위가 고즈넉이 펼쳐져 있었다. 5,6백 칸은 족히 될 것 같았다. 위로 작은 돌이 층층이 쌓여 있었다.

거대한 바위가 화가의 준법(皴法)에 따라 모습을 이루고 있었다. 어떤 것은 절대준(折帶皴),[1] 어떤 것은 피마준(披麻皴),[2] 어떤 것은 운두준(雲頭皴),[3] 어떤 것은 귀면준(鬼面皴)[4]이 되고 어떤 것은 부벽준(斧劈皴)[5]이 되어 있다. 비록 그림을 잘 알지 못하는 사람이라도 한번 보면 그 준법(皴法)을 구별할 수 있을 정도였다.

금강산 만물상보다 기이하고 웅장함이 더하였다. 천 년 뒤 매몰되면 누가 다시 알 것인가. 이름을 지어 화석암이라 하였다.

화석암을 보고 돌아오니 서울에서 두 통의 편지가 와 있었다. 지난해 동짓달에 보낸 것이었다. 그것이 달을 바꾸어 이제야 도착한 것이다.

한 통은 서울 임선생의 편지였다. 조희룡의 유배는 도가가 크게 꺼리는 것을 범했기에 이루어졌다 하였다. 두렵고 섬뜩했다. 그러나 조희룡은 "만약 임선생의 말이 이치에 맞는다면 문필이 산처럼 무겁고 바다처럼 깊은 소동파나 황정견(黃庭堅)[6] 같은 이나 해당할까 자신들과 같이 벌레의 다리와 쥐의 간에 불과한 무리가 어떻게 그러한 것에 해당될 것인가. 만약 글을 조금 안다고 하여 유배라는 재액을 겪게 된다면 앞으로 어느 누가

1) 붓을 왼쪽에서 오른쪽으로 긋다가 수직으로 내리꺾으면서 먹색을 짙게 쓴다. 바위의 평행한 균열을 그리는데 많이 쓰인다. 접힌 띠와 같기 때문에 이 이름이 붙여졌다.

2) 마를 찢어 흩어 놓은 것과 같이 그리는 준법. 흙이 많은 산의 모습을 그릴 때 쓰인다. 모든 준법의 기본이 되는 것으로 가장 널리 사용된다.

3) 산봉우리를 구름으로 휘감아 그윽한 기분을 내게 그리는 준법이다.

4) 산의 모습이나 바위의 형세를 귀신의 얼굴처럼 험상궂게 그려 괴이한 느낌을 가지게 하는 준법이다.

5) 산이나 바위를 도끼로 찍어 갈라져 터진 것처럼 그리는 준법이다.

6) 중국 북송의 시인·서예가(1045-1105): 자는 노직(魯直), 호는 산곡(山谷). 소식의 문하이며 시에 뛰어났다. 시집으로 《산곡시내외집(山谷詩內外集)》이 있다.

글을 읽겠는가? 세상의 독서 종자가 끊어지고 말 것이다"라고 스스로 위로했다.

또 한 통은 큰아들의 편지였다. 해배를 위해 뛰고 있는데 나응순(羅應純)에게 자주 호의를 받는다고 하였다. 조희룡은 '일이란 성사 여부에 있지 않다. 다만 해배는 인력으로는 되지 않는 것이니 운수에 맡길 따름이다'라고 생각하였다.

전기의 부친상

전기가 부친상을 당하였다. 조희룡은 전기에게 위로의 편지를 보내고자 하였으나 눈이 침침하여 작은 글씨를 쓸 수가 없었다. 그래서 유최진의 아들 유학영(柳學永)에게 위로의 글을 대신 써 전기에게 전해 달라고 하였다.

오이꽃 봄별

봄이 되었다. 겨우내 여물만 먹은 암소 두세 마리가 봄밭에서 게으르게 꼬리로 쇠파리를 쫓으며 풀을 뜯고 있다. 놈들의 볼기짝은 길가 소똥처럼 말라비틀어졌으나 눈만은 둥글레꽃처럼 순하게 벙그러졌다. 이흑암리의 촌 아낙들은 밭에서 줄지어 목면을 심고 있다. 대둔산 산기슭에서 바람이 내려와 아낙들의 머릿수건 위로 지나갔다. 남녘땅 목화밭이 햇빛에 마르고 있다. 남정네들은 짚새끼로 엉성하게 그물을 만들어 고기를 잡았다. 그물에 가득 잡힌 고기가 몇 마리인지 셀 수조차 없다.

바다에도 새봄이 왔다. 안개가 꿈처럼 피어 있다. 정경미가 편지를 보

내 매화 그림을 부탁하여 왔다. 창 모서리의 봄볕을 오이꽃처럼 따내 편지 속에 잡아넣어 정경미에게 보냈다.

해안가에 봄이 짙어졌다. 낚싯배를 빌려 바다로 나가 흔들리는 배 위에서 친구들을 생각하며 책을 읽었다. 새봄 해안가에서 매일 친구들을 그리워하여 하루도 그들 곁에 마음이 가 있지 않은 날이 없었다.

11

해 배

그리움이란 바다의 파도

작은 섬에 '임자년 대겸'이라는 흉년이 들어 사람들의 삶이 어려워졌다. 홍재욱에게도 좋지 않은 일이 생겨 서화와 닭, 개를 한 척의 배에 싣고 바다 건너 수도(水島)로 가버렸다. 조희룡은 유배로 말미암은 자기 집안과 고향에 대한 이별의 고통도 감당하기 어려운데 제자 홍재욱까지 떠나보내야 했으니 서글프고 망망했다. 조희룡에게 홍재욱의 비중은 각별하였다. 파도꽃 피는 섬 임자도에 일찍이 한묵지사(翰墨之事)가 없었는데, 홍재욱으로 하여금 섬에 한묵(翰墨)의 빛이 있게 되리라 믿었다.

그리움이란 반드시 바다의 파도만을 가리킨 것이 아니었다. 조희룡은 뜨락에 홀로 앉아 있다가 돌무더기와 난초 한 떨기를 그렸다. 홍재욱이 언젠가 돌아오면 보여 주려 장정하여 걸어두고자 하였으나 학해당 주인 최태문이 거두어 갔다. 가져간 것이야 애석하지 않으나 홍재욱에게 보여 줄 수 없음이 안타까웠다.

한 달여가 지나자 홍재욱이 편지와 함께 굴비를 보내 왔다. 홍재욱의 글씨의 경지가 크게 나아진 것 같았다. 좌절을 이겨 나가고 있다 하니 고마웠다. 조희룡은 그에게 다섯 부의 책력과 담배를 보내 주었다.

그에게 편지를 보냈다.

"비록 내가 가르쳤다고 하나 뛰어난 재주가 아니라면 어찌 이 글을 지

을 수 있겠는가. 비록 작은 기예이지만 발전시킨다면 시의 진경에 들어가고 글씨의 묘리를 얻을 수 있을 것이다. 재능이 있음에도 세상에 복록과 호사가 있음을 알지 못하고 적막한 해변에 좀벌레로 늙고 반딧불처럼 말라 없어질 것이니 안타까운 일이다. 그러나 지금 이후 너로 하여금 한묵의 한 파가 바다 밖 섬 속에 있게 될 것이다."

시름은 무성한 풀

봄이 깊어갔다. 시름이 무성한 풀처럼 아득하였다. 바다 밖 섬 속에서 배회한 지 이미 3년, 그러나 기다림은 천 년과 같았다. 날이 저물면 바닷바람은 허연 이빨 드러낸 파도를 지나간 날만큼 줄세워 몰고 왔다. 마음속에 기다림을 재우고 해변을 걸었다. 목숨은 고목에 달린 등나무 넝쿨처럼 불어오는 해풍에 끊어질 듯 끊어질 듯 끊어지지 않고 있었다. 해바라기처럼 목을 내빼고 바다 멀리를 쳐다보았다. 해배를 기다리는 마음만이 삶을 지탱해 주는 힘이 되었다.

"억울하게 유배라는 고초를 겪은 자가 한정이 있겠는가만 어찌 이렇게까지 할 수가 있는가?" 자기도 모르게 한숨을 지었다.

자비대령화원 유숙

1853년 6월, 유숙이 자비대령화원에 차출되었다 하였다. 꽃 사이를 날아다니며 꽃 그늘 아래서 통증을 삭히느라 할딱거리고 계절따라 피는 꽃의 정화를 모두 수렴해 낸 뒤에 찾아온 영광이었다. 벽오사 맹원 모두가 기뻐하였다. 유숙은 누각과 산수, 인물화는 매우 잘 그렸으나 화조와 문

방은 조금 처지는 편이었다.

해배 소식

1853년 3월 3일 조희룡에 대한 해배 문제가 검토되었다. 제비가 날아
온다는 삼월 삼짇날의 일이었다. 그날 조정에서는 조희룡을 포함한 여러
유배자들에 대한 석방을 검토하였다. 그러나 조희룡의 간절한 희망은 버
림을 받았다. 그들은 조희룡에 대해 '그대로[잉; 仍]'라는 검토 의견을 붙
여 형조에 내려보냈다. 계속 유배토록 하라는 뜻이다. 사면 여부를 결정
하는 공식라인 인사들은 조희룡을 아직도 사면해서는 안 된다고 판정한
것이다.

그러나 며칠 후 상황이 호전되고 있었다. 그날은 조희룡이 지도(智島)에
다녀오던 날이었다. 초어스름경 임자도로 돌아오려 하는데 바람은 자고
달빛 어린 물결은 고요했다. 삼경 무렵, 집에 도착하자 노복이 맞으며 말
했다.

"오늘 아적, 까치가 창문머리에서 울었으니 기쁜 소식이 있을 것 같아
요."

"그 새가 나를 한두 번 속였느냐!" 조희룡은 웃으며 이야기하는데 노복
이 집에서 보낸 편지를 보여 주었다. 죄인 명부에서 조희룡의 이름이 지
워지게 되었다는 내용이었다. 가족들이 요로를 통해 조희룡의 사면을 부
탁하여 사면 내락을 받았음을 알려 온 것이었다.

조희룡의 해배가 결정될 이변은 3월 6일에 일어났다. 조정에서 앞서 형
조에 내려보낸 유배자 검토 결과를 갑자기 회수하더니 조희룡에 대한 조
치를 번복한 것이다. '그대로[仍]'라는 조치 결과를 지워 없애고 '풀어 주
라[放]'로 바꾸었다. 조희룡의 유배를 중지하고 석방하라는 뜻이었다.

김정희 해배(1852) 이후에도 조정에서 조희룡의 유배를 쉽게 풀어 주지 않으려는 점에 유의할 필요가 있다. 조희룡이 김정희의 심복으로 죄를 얻었다는 지금까지의 학계 판단에 문제가 있음을 말한다. 당시 집권 세력은 김정희가 풀려났음에도 불구하고 조희룡은 더 붙잡아두어야 한다고 생각하고 있었다. 조희룡에 대해 별도의 다른 의구심을 가지고 있었음이 증명된다. 그러던 것이 조희룡 가족의 부탁을 받은 배후 인물들의 노력으로 상황이 바뀌었다. 조희룡의 큰아들도 '나응순(羅應純)'이라는 사람을 통하여 해배 운동을 벌이고 있던 중이었다. '해배 불가'의 결론이 며칠 후 '해배'로 뒤집어진 것이다.

조희룡은 3월 14일까지도 자신의 사면 문제가 엎치락뒤치락하고 있음을 까맣게 모르고 있었다. 조희룡은 꿈을 꾸었다. 검은 치마에 흰 저고리를 입은 두 마리 학이 새끼를 업고서 춤을 추고 있었다. 잠이 깬 뒤에도 황홀하였다. 조희룡은 아침 식사 후 김태와 함께 해안으로 나갔다. 진달래꽃으로 화전을 구워 한식 음식으로 먹었다. 따라온 나군에게 지난밤의 꿈 이야기를 해주자 나군이 점을 쳐 괘를 펴보였다.

'수화기제(水火旣濟).'[1]

나군은 '길한 응보가 오늘 오시에 있을 것'이라고 풀이하였다. 조희룡은 바닷가에서 어부들의 고기잡이를 구경하고 있었다. 후리질하는 사람들이 떠들썩하게 소리치며 힘을 합해 그물을 당겨끄는 흥겨움은 정말 사람을 즐겁게 하는 일이었다. 더욱이 해변가에 앉아 바로 잡아 올린 물고기를 초고추장에 찍어 안주삼으면서 노주(露酒)잔을 기울이면 서울 생활이 조금도 부럽지 않은 흥취였다.

사람 하나가 언덕에 올라가 그물치는 사람들에게 방향을 가리키고 있

1) 주역에 기제괘가 있는데 물이 불 위에 있다는 괘이다. 물이 불 위에 있어 환란이 모두 끝났다는 의미이다.

었다. 그는 탁한 바다 속에서 물고기가 어디로 헤엄치는지를 아는 사람이었다. 아무도 보지 못하는 탁한 물 속을 투시하듯 보아 물고기가 어디 있는지를 알아냈다. 그런 능력을 가진 사람들은 고기를 잡을 때 높은 곳에 올라가 물고기의 이동을 알아내 그물치는 사람에게 큰 소리로 알려 준다. 바닷가에서 태어나 자랐다 해도 모두 그런 능력을 갖는 것이 아니었다. 겨우 몇 명만이 바닷속 물고기를 볼 수 있는 능력을 갖추었다.

오시가 막 지나고 있었다. 전립을 쓴 두 관노가 잰걸음으로 그들에게 다가왔다. 임자도 진에 소속된 가마군이었다. 딸기코를 가진 관노가 주머니를 뒤적이더니 뭉툭한 손으로 조희룡의 집에서 보내 온 편지를 바쳤다. 형의 집행을 중지하고 방면하라는 명령이 승정원에 내렸다는 내용이었다. 조희룡은 그만 바닷가 모래밭에 주저앉고 말았다. 김태가 곁에서 축하해 주었다. 고기잡던 사람들도 기뻐하였다. 1853년 3월 14일의 일이었다.

조희룡은 임금의 은덕을 송축하는 시 한 수를 읊어 바위에 적어두었다.

해안에서 옷깃을 헤치고 바닷바람을 맞는데
외로운 돛대에 한 조각 석양이 붉어라.
갈매기 모이는 곳에 금계(金鷄)[2]가 내려오니
은산 덕해 가운데 뛰놀며 춤추네.[3]
海岸披襟當海風
孤帆忽出夕陽紅.
沙鷗叢裡金鷄下
蹈舞恩山德海中.

2) 당시에는 죄인의 사면령을 발표할 때 장대 끝에 '금으로 만든 닭'을 매달았다. 그래서 사면을 '금계'라고도 하였다.

3) 조희룡, 실시학사고전문화연구회 역주, 《조희룡 전집》 중 《우해악암고》, pp.164-165.

조희룡은 홍재욱에게 편지를 썼다.

"달려와 해배를 축하해 줄 수 있겠느냐? 섬에서 출발하는 것은 며칠 이내가 될 것 같다. 석방하라는 공문이 아직 진에 도착하지 않아서 함부로 돌아갈 수가 없다."

출 발

홍재욱이 또 사투리를 지고 왔다.

"떠나야 헐랑갑쏘야."

짐을 챙기느라 분주하던 홍재욱이 새우를 팔았는지 전별금이라며 얼마간의 돈을 전대에 넣어 준다. 마을 사람들도 민어 건정 몇 마리와 돌김 몇 톳을 가져왔다.

1853년 3월 18일, 마당의 대나무와 작별 인사를 하고 만구음관을 나섰다. 그가 올 때와 달라진 것이 있다면 자신이 수심 속에 심었던 오죽이 훌쩍 자라 자신보다도 더 커져 있다는 것이다. 3년 세월의 만단정회가 대나무 잎 잔가지에 걸려 꿈결같이 흔들거리고 있었다. 이제 영원히 이 움막을 떠나야 했다.

> 나의 정 도리어 무정한 곳에 극진했거니
> 어찌 어조(魚鳥)에게만 그랬으랴
> 창 앞 두어 그루 대나무 있어
> 숫숫하게 붙들고 지켜 준 지 3년이었네.[4]
> 此情還極無情處

4) 조희룡, 실시학사고전문화연구회 역주, 《조희룡 전집》 중 《우해악암고》, p.165.

豈獨流連魚鳥然.

更有牎前數竿竹

亭亭扶護已三年.

홍재욱·주준석·김태가 나와 환송해 주었다. 마을 사람들도 나와 일찍부터 짐을 옮겨 주었다. 산은 이슬을 받아 반짝이고 있었고, 소나무를 스치는 솔바람 소리도 더욱 경쾌하게 들렸다. 거룻배에 올라타니 눈앞의 바다는 새삼스레 작아 보였고, 머리 위 하늘은 맑게 개어 높았다. 봄바람 속에 배가 줄발하였다. 사공의 노젓는 소리가 자못 힘차게 들렸다. 지난 겨울 날려 준 오리가 창공에서 자신을 보고 선회하듯 조희룡도 거룻배 위에서 자신을 지켜 주었던 정든 섬 사람들을 향해 손을 흔들었다. 섬과 사람들과 그의 흔적들이 바다 안개 속으로 꿈처럼 사라져 들어갔다.

역사 공간 속의 실종

서울에 돌아온 후 섬에 자신의 무사 도착 사실을 알렸다. 마음의 빚을 남기고 떠나야 했던 제자 홍재욱에게 보낸 편지이다.

"표연히 섬을 나오니 흰꿩(백한; 白鷳)이 하늘 높이 나는 듯하였다. 바다 밖에서 교유하며 3년 동안 친하게 지냈고 밤낮으로 보살펴 주어 피붙이의 사이를 넘어섰으니 큰 인연이라 하겠다. 보내 온 너의 편지를 친구들에게 돌려보이니 필체가 나를 꼭 닮았다며 놀라 혀를 찼다. 내가 무엇 보잘 것 있겠는가마는 영광을 느꼈다. 거듭 바라노니 노력하여 전진하면 다행이겠다."

홍희조(洪喜祚)에게도 편지하였다. 희조는 홍재욱의 조카로 열 살 먹은 아이였다.

"더벅머리 귀염둥이인 네가 편지를 했느냐? 내용은 너의 입에서 나오지 않았겠지만 글자는 네가 쓴 것 같다. 그러하냐? 내 곁을 떠난 뒤부터 이웃 아이들과 이리저리 쏘다니는 것을 짐작할 만하다. 그렇지 않고 있다면 다행이다. 네가 너의 고종사촌을 따라서 책을 읽고 글씨를 써 일취월장하기를 바라고 있다. 이 편지를 책상머리에 놓아두어라."

홍재욱과 주준석의 이야기는 이 기록을 마지막으로 역사 공간에서 사라진다. 조희룡은 그들에게 섬 지방에 자신의 시서화파를 번성시키라는 임무를 주었다. 그 자신의 말에 따른다면 '해외공안(海外公案)'을 맡긴 것이었다. 조희룡이 '물고기와 새우의 고장에서 얻은 아름다운 젊은이'라 부르며 비록 피를 나누지는 않았으나 피붙이보다 더 사랑했던 두 제자의 이야기는 이 편지를 마지막으로 사라져 버렸다. 족보에도 전설에도 아무런 흔적을 남기지 않고.[5]

5) '조희룡의 흔적을 찾는 사람들'은 홍씨와 주씨 집안의 족보를 추적했으나 그들을 발견하지 못했다.

이야기 다섯
———
매화 지다

1

빛의 쇄락

전기와 오창렬의 사망

조희룡은 서울로 돌아온 후 근신하며 지냈다. 사람들과의 접촉이나 공식 모임에 참여를 최소화했다. 김정희와 권돈인이 해배 이후 은거하며 공식 생활을 극도로 자제했던 것으로 보아 조희룡도 이와 크게 다르지 않았으리라 생각된다. 김정희의 두번째 유배에 앞서 '유배를 다녀왔으면 조용히 있다 죽을 일이지 함부로 돌아다녔다'고 김정희를 비난하였던 조정 대신들의 정서도 변하지 않았을 것이다.

유배에서 돌아와 보니 조희룡의 주변 여건은 예전과 달라져 있었다. 젊은이들은 몰라보게 자라고 친구들은 늙어 있었다. 애써 구해 두었던 수십개의 명품 벼루들도 흩어져 버렸다. 유배 비용을 대기 위하여 내다 판 것이리라. 벼루뿐만이 아니었다. 벽오사의 친구들도 앞서거니 뒤서거니 그를 떠나갔다. 정들었던 벼루와의 이별도 안타까웠는데 친한 지기들과의 이별이란 더욱 가슴을 저미었다.

전기가 봄날의 꽃잎처럼 바람에 날려 떨어졌다. 그의 죽음은 아버지의 상을 치른지 2년도 안 되어서였다. 죽기 3개월 전이었던 1854년 3월, 그가 벽오사 초당을 찾아왔다. 유최진과 함께 밤을 지내며 〈오당화구도(梧堂話舊圖)〉라는 그림 한 폭을 그렸다. 벽오당의 옛이야기라는 뜻이다. 벽오당은 옛 추억이 되었다. 시와 그림을 이야기하던 벽오당 옛시절은 전

기 인생의 절정이었다.

전기가 병에 걸려 시름시름하였다. 침과 약을 썼으나 소용이 없었다. 갑자기 병이 깊어진 그는 고통에 겨워 허공으로 두 손을 들어올려 파르르 떨더니 다시 못 올 세상으로 가버렸다. 책상 위에 있는 그리다 만 그림과 중간에서 멈추어진 글 조각은 죽음이 갑작스러웠음을 이야기하고 있었다. 거칠어지는 세상 한가운데 늙은 어머니와 약한 아내만을 남겨두고 혼자 길을 떠났다. 남들에게는 그렇게 많고 많은 아들하나 남겨 놓지 않았다. 외로운 이별이었다.

짧은 서른 해였다. 전기의 작품과 삶은 순결하기까지 하였다. 그는 자신의 자리에서 확실한 위치를 갖고 있었다. 그가 빠진 자리는 너무도 커 보였다. 많은 사람들이 짧은 삶을 안타까워하였다. 그래서 조희룡의 조사는 목이 메인다.

자네가 별안간 돌아오지 못할 길을 떠난 때부터
이 인간 세상에 진 빚을 갚을 길이 없게 되었구나.
흙덩이가 무정한 물건이라고는 하지만
어찌 이 사람의 열 손가락을 썩히고 말 것인가.[1]
自子遽爲千古客
塵寰餘債意全孤.
雖云土壤非情物
果朽斯人十指無.

유최진도 고독한 요절에 눈물로 옷깃을 적셨다.

1) 조희룡, 실시학사고전문화연구회 역주, 《조희룡 전집》 중 《호산외기》 〈전기전(田琦傳)〉.

"전위와 더불어 친구를 맺은 지 벌써 여섯 해가 되었다. 의리로 맺은 정이 독실하여 다른 사람들은 우리 아홉 사람이 의형제 맺은 것을 부러워하였다. 그대의 뛰어난 재주는 봄꽃과 같고[2] 깨끗한 성질은 가을 국화와 같았다……. 친한 정은 단금을 헤아리니 일산을 기울이고 서로 찾아다녔다. 나의 답답한 가슴을 열어 주었으니 많은 돈을 보태 주는 것보다 나았다. 우연히 시름시름한 병이 들어 수개월 동안 앓고 누웠으나 침과 약이 모두 효과가 없어 갑자기 가고 말았다. 조상하려고 상청에 달려가니 붉은 명정만이 펄럭거리고 있도다……. 아, 이것이 도대체 어쩐 일인가. 늙은 어머니와 약한 아내는 외롭고 외롭게도 아들 하나 없구나. 지는 해에 만장을 쓰려 하니 두 손이 벌벌 떨리며 눈물이 옷깃을 적신다."

훗날이지만 조선말 개화파의 거두 오경석도 '어떻게 전기를 지하에서 되살릴 것인가?' 하며 아쉬워하였다.

"나는 어려서부터 서화를 좋아했다. 이 좁은 나라에 태어나 볼 만한 것이 별로 없어서 매양 중국 감상가의 저술을 펼쳐볼 때마다 나도 모르는 사이 정신이 빠져들었다……. 나와 더불어 이러한 벽이 있는 사람은 전기인데 그는 불행하게도 일찍 죽어서 내가 수집한 것을 보지 못했으니 어떻게 하면 전기를 지하에서 되살아나게 하여 서로 토론하면서 감상할 수 있게 할 것인가."

동시대의 사람들만이 아니었다. 현대 미술 비평가 최열도 거들고 나왔다.

"간절하고 안타깝다. 그가 조금만 더 살았더라면 19세기가 훨씬 더 휘황하지 않았을까? 하지만 모두 부질없는 희망이다. 전기가 살아 이루어 놓은 것만 하더라도 19세기의 아름다움은 가이없다."

그랬다. 그의 요절은 주위 사람들이 아무리 냉정해지려 해도 냉정해질

2) '봄꽃과 같다'는 유최진의 비유를 따라 본서에서는 전기를 '봄꽃'으로 비유했다. 봄꽃처럼 속절없이 져버린 그의 일생이 이 비유를 더욱 빛내 준다.

수 없는 그런 안타까움이었다.

전기가 봄날 노루귀처럼 져 버린 지 얼마 되지 않았는데 이번에는 오창
렬이 가을날 들꽃으로 바람에 날렸다. 조희룡은 시간의 흐름 속에 빛을
잃고 떨어지는 꽃잎 친구들에 망연자실할 뿐이었다.

외로운 객 종소리 듣는데 산의 달은 저녁이요,
시인은 땅에 묻혔는데 들꽃³⁾은 가을이라.⁴⁾
孤客聞鐘山月夕,
詩人入地野花秋.

빛의 쇄락

1855년 5월 5일 단오절, 조희룡과 그의 벗들이 모여 시회를 가졌다.
아침에 비가 왔으나 이윽고 안개비가 걷히더니 바람이 불며 해가 맑아졌
다. 노인이 다섯, 소년이 다섯이었다. 서로 무릎을 맞대고 앉아 시를 외
웠다. 흐르는 빛이 쇄락해짐을 느끼고 발자취의 허무함을 개탄하였다.
종이가 바닥나고 먹이 다해 모임을 끝냈다. 유숙을 시켜 모임을 그리도
록 하였다. 솜씨가 뛰어나 그림자가 벽에 비치듯 수염과 털까지도 여실
히 드러났다.

3) '들꽃'이라는 조희룡의 표현에 따라 본서에서는 오창렬을 '들꽃'에 비유했다. 거친
들에서 뿌리를 내린 들꽃과 가난을 딛고 일어선 오창렬의 삶이 공통점을 지녔기 때문이다.
4) 조희룡, 실시학사고전문화연구회 역주, 《조희룡 전집》 중 《석우망년록》, p.119.

김정희 사거

1855년경 어느 날 오규일이 과천으로 김정희를 찾아갔다. 그날의 방문이 김정희의 〈부작란도(不作蘭圖)〉에 오규일의 이름이 나오는 계기가 된다. 〈부작란〉는 김정희의 대표작으로 알려진 그림이다. 그날 김정희는 난을 그리고 있었다. 오규일은 김정희 곁에 앉아 제화를 읽었다.

"난초를 안 그린 지 스무 해인데 우연히 그렸더니 자연의 본성이 드러났네. 문닫고서 찾고찾고 또 찾은 곳. 이것이 바로 유마의 불이선이구나. 어떤 사람이 이유를 설명하라고 한다면 비야리성에 있던 유마의 말없는 대답으로 응하겠다. 초서와 예서, 기자법으로 그린 것인데 세상 사람들이 이를 어떻게 알 것이며 이를 어찌 좋아하랴?"

오규일이 부작란을 자신에게 달라고 하자 김정희가 웃더니 쓰고 있던 제화에 몇 자를 덧붙였다.

"처음에는 달준이에게 주려고 그린 것이다. 이런 그림은 한번이나 그릴 것이지 두 번 그려서는 안 될 것이다. 오소산이 이 그림을 보고 억지로 빼앗아가는 것을 보니 우습고나."

소산은 오규일의 호이고 달준이는 김정희의 곁에서 시중을 들고 먹을 갈아 주는 아이다.

부작란을 그리고 다음해인 1856년, 그해 겨울은 유난히도 추웠다. 60년 만의 추위라 했다. 거리에 돌아다니는 사람도 별로 없을 정도였다. 그 겨울 10월 10일 김정희가 사망하였다. 그를 미워했던 사람도 그를 좋아했던 사람도 그의 죽음을 안타까워했다. 조희룡은 김정희와의 인연이 다하였음을 아쉬워하면서 만사를 영전에 바쳤다.

"완당학사의 수는 70하고도 하나. 봄이 짧아 5백 년만에 다시 오신 분. 하늘에서 지혜의 업을 닦으시다가 인간 세상에 잠시 재상의 몸으로 현신

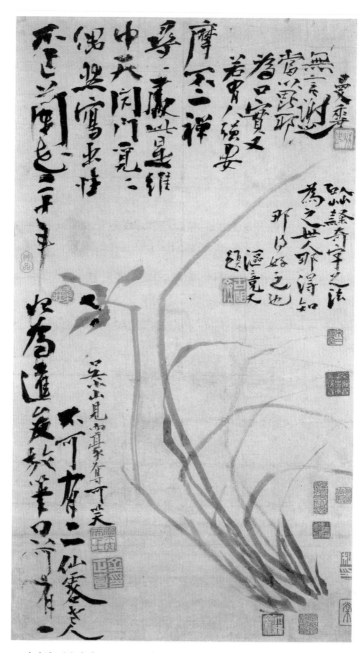

김정희, 〈부작란도(不作蘭圖)〉, 종이에 수묵, 55×30.6cm, 개인 소장

하였습니다. 강과 산악 같은 기운은 쏟아 놓을 데 없었고 팔뚝 아래 금강처럼 강한 붓은 신기가 있었습니다. 예도 지금도 아닌 별도의 길을 열어 나갔으니 정신과 능력이 이른 곳은 금석학이었고, 구름과 번개무늬는 글씨로 무늬를 덮었습니다. 빛나고 평화로우면 응당 일이 생기는 법, 어쩌다 삿갓 쓰고 나막신 신고 비바람 맞으며 바다 밖의 문자를 증명하였을까요. 공이시여! 공이시여! 고래를 타고 가셨습니까? 아! 아! 만 가지 인연이 이제 다 끝났습니다.

만사 중 '완당학사의 수는 70하고도 하나' 라는 부분은 유의해야 한다. 복관되지 않았다 하더라도 스승을 마지막 보내는 글이라면 최고의 경칭으로 불러 주는 것이 인지상정이다. 그러나 조희룡은 김정희를 '완당학사' 라는 칭호로 불러 주고 있다. 이 글에서 느낄 수 있는 것은 인연이 있는 이를 떠나 보내는 극진한 슬픔이지 스승을 보내는 애통함은 아니다. 김정희가 사거함으로써 이제 조선 문예계를 대표할 수 있는 이로 조희룡 혼자만이 남게 되었다.[5]

오규일의 실명

날벼락 같은 소식이 들려왔다. 오규일이 눈병 끝에 실명하였다는 것이었다. 고금도 유배에서 돌아온 후에도 낮이나 밤이나 새김질에 몰두하고 있었다. 먹는 것도 잊고 매진하여 사람들의 걱정을 사고 있었다. 끝내 눈병을 얻었고 치료도 무위로 돌아간 채 실명하고 말았던 것이다.

5) 신석우(申錫愚), 《해장집(海藏集)》 권16, 1860.

허유의 귀향과 호남 남화의 태동

스승도 떠나갔고, 지인들도 떠나갔다.

아낙들은 얼굴에 화장독이 오르도록 분을 바르고 틈만 나면 유곽으로 빠지려 했고, 남정네들은 보부상이 되어 전국을 떠돌아다녔다. 문인화를 알아 주던, 마음이 넉넉한 시절은 기억 속에서만 이야기되었다. 초췌한 서울은 화가들을 권방 기녀의 치마폭 그림으로 연명하게 했다. 1857년, 허유가 진도로 귀향하였다. 그의 귀향은 서울의 활동 공간이 줄어들었음을 의미한다. 그는 진도에 운림산방을 짓고 자신의 그림 세계를 열어갔다.

허유의 그림은 그의 후손과 제자들에 의해 내림되었다. 허유·허영·허건·허문·허진으로 5대에 걸쳐 이어지는 운림산방의 주인들과 제자들은 일제 강점기와 분단 냉전의 시대를 살아오며 물려받은 중국 정통 남종문인화 특유의 이념미에 자신들의 감각과 새로운 시대미를 더해 갔다. 허유의 손자이자 운림산방의 3대 주인이었던 허건의 〈노송수(老松壽)〉라는 작품을 통해 그들의 내림을 감상해 보자.

고단했던 조선과 한국 근대사의 스산함이 형상화되어 있다. 아름다움과는 별 관계없는 김정희의 〈세한도〉에서 받았던 스산하고 뻣센 느낌의 소나무가 겨울을 견디고 있다. 나라를 몽고에게 빼앗긴 중국 한족 유민들의 마음을 형상화했던 원4대가의 이념미가 김정희에게 이어졌고, 그 상실의 정서가 다시 허유에서 손자 허건으로 대물림되고 있음을 확인할 수 있다.

나라 잃은 일제 강점기 조선의 유민들과 고향을 빼앗긴 분단시대 국민들은 이들의 그림에 정서적 공감대를 느끼지 않을 수 없었다. 상처받은 영혼을 위로받은 것이다.

허건, 〈노송수(老松壽)〉, 43.5×33cm, 개인 소장

김정희 초상

안동김문은 김정희에 대한 우려를 덜었다. 1857년 6월 김정희를 복관(復官)시켜 주었다. 다시 10월이 되었다. 이한철이 김정희의 초상화를 그려 영실에 모셨다. 권돈인이 노새고집 이한철에게 부탁하여 그린 초상화이다. 제자 허유에게 스승을 그리게 하지 않음이 이상하다. 아마도 허유가 진도로 낙향해 버림에 따라 일이 이한철에게 돌아갔을 것이다.

동양의 초상화에서 가장 중요한 것은 전신(傳神), 곧 정신을 그림 속에 전해 담아야 하는 것이다. 인물의 사상이나 감정을 초상화에 올곧게 표

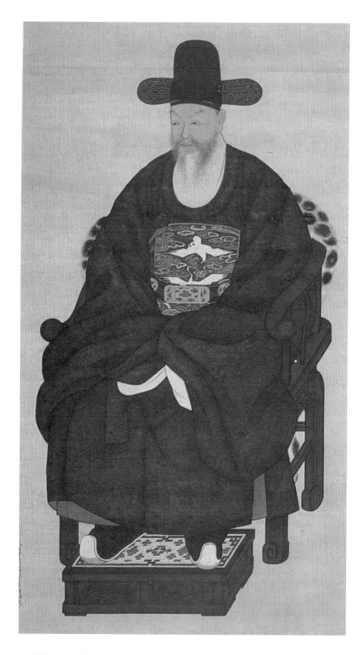

이한철, 김정희 초상(1857년), 견본설채. 57.7×131.5cm, 김성기 소장

현하는 것이 화원의 제일 큰 자질이다.

이한철은 초상화에 김정희의 온후하고 원만함을 전신하였다. 그러나 김정희의 성격은 초상화와 다르다. 일생을 파란 속으로 몰아넣은 외곬의 성격을 이한철이 모를 리 없었음에도 불구하고 당대 제일의 초상화가는 초상화에 그것을 반영하지 않았다.

아들의 죽음

1858년 5월, 건강이 약했던 조희룡의 큰아들 조규일이 42세의 나이로 사망하였다. 규일은 그가 뜰에 가득 자란 붉은 난초를 태몽으로 하여 얻은 자식이었다. 꿈이 하도 상서로워 '홍란음방(紅蘭吟房)'이라는 편액을 만들어 자신의 서재에 걸기까지 했다. 일흔의 노년에 맞은 아들의 죽음에 조희룡은 속절없는 무력함을 느껴야 했다. 큰 살붙이 조규일이 집을 나가던 날, 손자가 눈물 흘리며 상여길을 따라가고 있었으나 그는 자신을 버리고 간 자식[6]에게 붙들려 일석산방 뜰의 벽오동 아래에서 나무 이파리를 세며 앉아 있었다. 박새 두어 마리가 내내 울었다.

은 거

조희룡이 친구 오창렬의 무덤을 찾았다. 그와 함께하였던 일들이 너무도 또렷하게 기억이 났다. 둘이서 산사와 농막을 유람하며 지있던 짧은

6) 그의 단명 때문인지 조규일의 후손들은 손이 번성하지 못하였다. 증손자 조한표의 말에 따르면 조규일은 불교식 장례로 화장했다 한다. 조한표는 절에다 모셨다고만 알지 어느 절인지 모르고 있었다. 아마도 없어져 버린 각심사에 모셨기 때문이 아닌가 한다.

시절의 시를 펼쳐 보면 아직도 그의 목소리가 생생하게 울려나왔다. 하지만 그의 무덤은 이미 풀이 묵어 있었다.

'대산! 편안하신가?'

무덤 앞에 앉아 말없이 오창렬과 대화하였다.

조희룡은 자신의 시대가 저물고 있음을 알았다. 그는 강가에 집을 마련하고 은거에 들어갔다. 그곳에서 일생을 정리하는 《석우망년록》을 쓰기 시작하였다.

청나라의 추락

1859년 일본은 서양에 대해 개국을 결정하였다. 서세동점이 급류를 이루고 굽이치고 있었다. 물살은 일본의 둑을 넘어 청나라를 향했다. 청나라는 바람 앞의 등불이 되어 있었다.

중국인들이 '정신은 중국, 물질은 서양'이라면서 중국의 학문을 본질적 원리로 삼고, 서양의 학문을 실제적 용도로 삼자 했다. 이 땅의 진보적 젊은이들이 '문명의 이상적 모델'로 설정하였던 청나라가 슬로우 무비 동작으로 서양에게 무릎을 꿇고 있었다.

조선문인화학교 졸업기념 사진

1861년 1월 15일, 조희룡과 친구들이 벽오사에 모여 시회를 가졌다. 조희룡이 모임을 원하였고 유최진·이기복·유숙도 참석하였다.

조희룡은 한 폭의 그림을 펼쳐 난을 치고 시를 지었으며, 벽오사의 주인 유최진은 뜰로 나가지 않고 손으로 한 책을 손에 쥐고 뜻을 완미하며 그

림을 그렸다. 물총새 유숙으로 하여금 정경을 그리도록 하였으니 그것이 서울대박물관 소장 〈벽오사소집도(碧梧社小集圖)〉이다. 〈벽오사소집도〉는 조선말 예원학교 조선문인화 과정을 다녔던 벽오사 학생들의 졸업기념 사진이다.

그림 속에 조희룡이 한폭의 종이에 그림을 그리고 있다.

그는 30에 머리가 벗겨지기 시작하였고 수염이 성성했다. 네모 얼굴에 성긴 수염과 7척의 풍모를 갖고 있었다. 7척이라 하면 2미터가 넘는 큰 키이다. 전체적으로 엉성 삐쭉하였다 한다. 조희룡 후손들은 '집안 사람들의 키가 전체적으로 큰 편'이라고 말한다. 조희룡이 7척의 풍모를 가졌다함은 과장이 아닌 것이다. 그를 아는 사람들도 그의 외모를 '휘적휘적 학나린 들판의 가을 구름'이라고 문학적으로 표현하였다.

조희룡은 〈벽오사소집도〉에서 묵장의 영수가 되어 이들의 가운데 앉아

유숙, 〈벽오사소집도(碧梧社小集圖)〉, 지본담채, 14.9×21.3cm, 서울대박물관

유숙, 〈홍백매8곡병(紅白梅八曲屛)〉(1868년), 지본담채, 112×387cm(보물 1199호), 호암미술관

장승업(張承業), 〈홍백매10곡병(紅白梅十曲屛)〉, 지본담채, 90×433.5cm, 호암미술관

있다. 기록은 난을 쳤다고 전하고 있다.

조선문인화의 흐름

　벽오사의 유숙이 제자를 거두었다. 어디서 태어난지도 모르는 아이가 한양에 흘러들어와 약포에서 심부름을 하거나 종이 가게에서 그림을 그려 팔고 있었다. 일자무식이었으나 그림 재주가 비상함을 알아본 유숙이 그림을 가르쳤다. 그 아이가 훗날 벽오사 시대 조선문인화의 여러 세상을 수렴하여 완성해 낸 장승업(張承業)[7]이었다. 다양한 세상을 마음속에 담고 그를 갈등없이 숙성시키려 했던 물총새 유숙의 태도가 그의 제자에게로 이어졌다. 장승업이 술을 좋아하였음도 우연이 아니었을 것이다. 갈등의 수렴은 이리도 어려운 것인가?

　장승업의 대작 10폭 병풍 〈홍백매도〉는 조선문인화가 낳은 절정의 아름다움을 담은 작품이다. 중앙에서 엄청난 규모감으로 팔을 벌리고 뻗어나간 매화나무 두 그루의 힘은 장엄하다. 꿈틀대는 먹선을 따라 눈송이처럼 흩뿌려진 흰색·붉은색 매화송이들이 비상한 생명감을 자극한다. 유숙의 〈홍백매8곡병〉과 장승업의 〈홍백매10곡병〉이 그들의 관계를 증명한다. 조희룡이 유배지에서 그렸던 〈홍백매8연폭〉의 자태가 그대로 되살아나 있다. 조희룡의 그림에서 흘러나오는 〈매화도〉의 맥이 유숙을 거쳐 장승업으로 흘러들어가고 있다. 조희룡의 매화법에 그 연원을 두고

　7) 조선 말기의 화가(1843-1897): 자는 경유(景猷), 호는 오원(吾園). 화원(畵員)을 지내고 벼슬은 감찰(監察)에 이르렀다. 고아로 자라 어려서 남의집살이를 하면서 주인 아들의 어깨 너머로 그림을 배웠다. 화재(畵才)에 뛰어났고 술을 몹시 즐겨 아무 주석(酒席)에 나가서나 즉석에서 그림을 그려 주었다. 절지(折枝)·기완(器玩)·산수·인물 등을 잘 그렸고 필치가 호방하고 대담하면서도 소탈한 맛이 풍겨 안견(安堅)·김홍도(金弘道)와 함께 조선 시대의 3대 거장으로 일컬어진다.

있다. 사제 관계임이 분명하다.

　'일자무식꾼' 장승업의 그림에 '서권기 문자향'은 없다. 장승업의 시대에 오면 앞 시대 선배들이 그토록 고민하고 상대방을 비난했던 기준들은 눈 녹듯 사라져 버렸다. '서권기 문자향'이란 정신성은 없어지고 벽오사의 '수예 이념'이 가득 차 있다. 김정희가 지키고자 했던 '중국 남종문인화'의 '정신성'은 조희룡의 '즐거움의 정신'으로 해체되고 거기에 '조선의 색감과 조선의 아름다움'이 가미되어 있다. 글공부를 하지 않았으면 먹을 가까이도 하지 마라는 식의 소위 '서권기 문자향'의 개념은 장승업 시대에 오면 '사대부주의'에 불과하다.

　등산객이 설악산의 소녀 단풍이 아름답다고 말했다. 옆사람이 물었다. 단풍에 뜻이 있을까요? 등산객이 고개를 갸웃했다. 옆사람이 말했다. 아름다움이란 그런 것입니다. 소녀 단풍이 철학 없이도 아름답듯이 그림의 아름다움도 마찬가지입니다. 벽오사에서 발원되어 장승업을 거쳐 흐르고 있는 조선문인화의 아름다움이 그랬다.

2
위항지사

조희룡과 '위항지사'

1861 늦가을, 유재건(劉在建)[1]이 조희룡을 찾아왔다. 그는 자신이 집필 중이던 위항지사들의 시를 모은 《고금영물근체시(古今詠物近体詩)》의 원고를 보여 주며 조언을 구했다. 조희룡은 감탄하였다. 자신보다 네 살 어린 그가 젊은 날의 자기처럼 위항지사들의 언행과 시문들을 정리하고 있었던 것이다. 스스로 위항지사임을 자처하던 조희룡으로서 모른 척할 수 없었다.

취미로 모으고 있을 뿐이라는 유재건에게 조희룡은 출판을 권유하면서 서문을 자청하였다.

"위항 사람들의 글은 지는 꽃, 흩어지는 수초와 같은데 누가 주워 모으겠는가. 나 또한 위항 사람들 중의 한 사람이다. 후세 사람들이 위항지사들의 시문학의 융성함을 알 수 있게 하였으니 어찌 아름다운 일이 아니랴."

1) (1793-1880): 자는 덕초(德初), 호는 겸산(兼山). 서리로 규장각에 근무했다. 《고금영물근체(古今詠物近体)》라는 32권 17책의 시선집을 편찬하였다. 당나라 이래 중국 시와 우리나라 근체시 중 꽃·새·달 등을 소재로 한 7천여 수를 뽑았는데, 수록 대상 인원이 2천여 명이다. 우리나라 시인이 6백13명인데 그 중 위항시인을 3백71명이나 포함시켰다. 또 이 외에도 《이향견문록》《겸산필기》를 저술했다.

한해 뒤인 1862년, 유재건이 《이향견문록(里鄕見聞錄)》을 들고 다시 찾아왔다. 조희룡이 또 서문을 잡았다.

"벼슬이 높고 글을 잘 쓴 사람들의 이름이 세상에 전해지는 것은 당연하다. 그러나 위항지사에 이르러서는 언행과 시문 중 전할 만한 것이 있는 경우라도 모두 풀처럼 시들어 가고 나무처럼 썩어 버리는 실정이다. 이런 사람들의 이야기를 엮어 책을 저술한 것은 참으로 큰 의미가 있다."

조희룡에게 있어 '위항지사'란 조선 후기 변혁의 시대에 신분을 뛰어넘어 조선의 국제화를 추구하던 지식인들이었다. 그들은 시서화에 깊은 소양을 가지고 아래로는 하층민 신분으로부터 위로는 영의정, 세도 집안의 사대부, 심지어 왕족까지도 포함된 집단적 교류를 가졌다. 조희룡은 이러한 '탈신분의 특수 집단'이 본격적으로 역사에 대두되고 있음을 문화 예술계 인사로는 최초로 발견하고 거기에 의미를 부여하였다. 《호산외기》와 《고금 영물근체시》 서(序), 《이향견문록》 서문이 바로 의미 부여의 작업이었다.

몇 안 되는 위항지사들에 대한 기록물이 조희룡의 손을 거치고 있다는 점을 통해 조희룡의 역사적 위치를 확인할 수 있다. 조희룡은 역사 공간에 나타난 특수 집단의 의미를 제대로 이해하고, 그들을 규합하였으며, 기록 작업까지를 마친 연출가였다. 그런 점에서 오세창이 조희룡을 '묵장(墨場)의 영수'라고 한 것은 예리한 지적이라 아니 할 수 없다.

이러한 조희룡에 대해 세 가지의 평가가 있어 왔다.

하나는 당대의 실력자인 안동김씨의 시각이다. 그들은 조희룡의 이러한 행동을 정치적 행동으로 평가하였다. 조희룡의 특이한 활동에 대해 의구심을 가진 그들은 김정희를 유배보낼 때 조희룡도 묶어 함께 유배 보내 버렸다. 그들의 대응은 일정한 성과를 거두었다. 조희룡 유배 이후 조희룡 동료들의 활동은 현저히 둔화되었다. 벽오사는 사실상 힘을 잃었다.

오세창의 '묵장의 영수'라는 평가는 날카로운 것이다. 그러나 조희룡

의 주도적 역할만을 인식하였을 뿐 탈신분이라는 특수 집단을 최초로 인식한 사람이었다는 점은 놓치고 있다. 조희룡의 의미를 '묵장'이라는 곳에만 가두어 두기는 너무도 아깝다.

'서권기와 문자향이 부족한 조희룡의 무리'라는 김정희의 평은 제대로 된 것이 아니다. 김정희는 '무리' 지어 움직인다는 것까지만 보았지 자신과 이념과 기법에 있어 지향점이 다른 그 '무리'의 의미를 이해하지 못했다.

민란의 시대

1862년은 임술년이었다. 이해 전국적으로 대규모 농민 반란이 일어났다. 홍경래로부터 시작된 크고 작은 난이 마침내 온 나라로 번져 나갔다.

큰 난 작은 난으로 국가가 무너져 내리는데도 조정은 해결할 능력이 없었다. 조선을 떠받들던 이념은 현실성을 잃었고, 왕은 권위를 잃었으며, 세도 정권은 관직과 이권을 팔았다.

착한 백성들은 등짝에 모진 짐을 지고 살면서도 즐거운 시련이려니 생각하려 했다. 그러나 착취는 끝이 없었다. 가난하고 힘없는 농민일수록 마른 수건에서 물을 짜내듯 더욱 가혹하게 쥐어짜였다. 관리들의 집에서는 고기 썩는 냄새로 코를 막아야 했으나 백성들의 집에서는 배고프다는 아이들의 울음소리에 귀를 막아야 했다. 헐벗고 순한 백성들이 인내의 한계에 도달한 것이 1862년, 바로 임술년이다.

그들은 조선에 대한 희망을 버려야 했다. 가난해도 좋으니 웃으며 살고 싶다는 작은 한 포기 희망을 가꾸기가 그리도 힘이 들었다. 웃으며 땀을 쏟던 김홍도의 땅에 밤새 자신과 가족들의 과거를 묻고 그들은 약속이나 한듯이 손에 몽둥이를 들고 되돌아섰다.

"다시 태어나면 이 땅에 돌아오지 않으리. 사람으로 생겨나지도 않으리."

그들의 눈은 어둠 속에서 빛이 났다. 관아를 불태우고 관리들을 두들겼다. 슬픈 몸짓이었다. 임술년의 민란은 거의 동시에 전국적으로 일어났다. 일어나지 않은 현을 세는 것이 일어난 현을 세는 것보다 더 빠르다. 2월 경상도 단성에서 처음 시작되더니 5월에는 전라도와 충청도, 그리고 북쪽 지방까지 확산되었다.

다시 임자도

임술년 민란의 불씨를 지핀 경상도 단성민란의 주모자가 임자도로 유배되었다. 경상도 단성현에 살던 '김령'이라는 재야 유학자였다. 그는 여러 선비들과 함께 단성현감을 찾아가 정치를 바로잡아 줄 것을 요구하였다. 대답없는 정치에 김령과 현민들은 관아에 쳐들어가 창고에 불을 지르고 장부를 불태우고 도망치는 현감을 붙잡아 때렸다. 그 대가로 그는 임자도에 유배되었다.

김령은 임자도에 도착, 임자도 진이 있던 진리에 적거지를 정하였다. 한 달 후 1862년 10월 13일, 섬 사람 주학기가 김령의 적거지를 찾아와 과거 유배왔던 조희룡에 대해 이야기했다.

"서울 사람 첨지(僉知) 조희룡이 임자도에서 귀양 생활을 하고 갔지요."
그는 조희룡의 글씨 2첩, 화제와 시문 하나씩을 보여 주고 10월 21일에는 조첨지가 지었다는 《조해악서(趙海岳書)》[2]라는 책자를 가져왔다. 김령

2) 제목으로 보아 《우해악암고(又海岳庵稿)》의 필사본으로 보인다. 해악(海岳)은 중국 북송의 서화가 미불(米芾)의 호이다. 미불은 천성이 기이한 것을 좋아하였는데 무위군(無爲軍)에 임명되어 처음 주의 사무실에 들어갈 때 그곳에 서 있는 입석(立石)을 보고 기이하게 여겼다. 예를 갖춰 그 돌에 절하고 늘 '석장(石丈)'이라 불렀다는 고사가 있다. 《조해악서》의 해악은 미불의 호 '해악'에서 따온 것으로 보인다.

은 조희룡의 그림과 글씨에 감탄하였다. 사람의 솜씨가 아니었다. 그때 조희룡은 서울 강가의 누각에 은거하고 있었으나 그의 흔적들은 이처럼 은거하지 않고 있었다.

《석우망년록》 탈고

조희룡은 어지러운 세상사에 관여하지 않았다. 유마경(維摩經)을 반복해 외우며 묵묵히 은거 생활을 계속했다. 얼굴이 까맣게 탄 강 마을 어부들과 나무꾼 아이들이 식성 좋은 메기를 잡으러 가거나 치통약에 쓴다며 참나무에 얹혀 사는 겨우살이[3]를 캐러 가며 그에게 큰 소리로 인사를 건네 왔다. 그러나 그들에게도 별다른 대꾸를 하지 않았다. 별로 할 말이 없었다. 가끔 연기와 노을을 벗삼고 있는 친구들의 편지가 있기는 하나 그것도 그것뿐이었다.

조희룡은 사람대신 감정이 없는 돌과 사귀었다. 긴 여름날 강가 누각에서 오래도록 변함없이 자신의 곁을 지켜 준 벼룻돌과 질문도 없고 대답도 없이 마음으로 대화를 나누었다.

이 해[4] 조희룡은 삶을 회고하는 《석우망년록》을 탈고하였다. 돌과 사귀며 세월을 잊는다' 는 의미이다.

3) 참나무에 기생하는 식물이다.
4) 1863년.

살아 움직이는 흔적

1863년 8월, 임자도에 유배되어 있던 '김령'[5]이 해배되어 풀려났다. 그는 임자도에서 조희룡의 〈우해악암고(又海嶽庵稿)〉[6]와 〈한와헌제화잡존(漢瓦軒題畵雜存)〉[7] 필사본 1부씩을 가지고 나왔다. 그가 가지고 나온 조희룡의 저서들은 경남 산청군에서 세거하는 그의 후손들에게 대를 이어 전달[8]되었다.

5) 김령은 임자도에서 《간정일록》을 썼다. 5대손 김동준은 경상남도 산청군 신등면 단계리 555-3에 거주하고 있다. 김동준 댁 소장 조희룡의 저서를 '단계본'이라 부르는데 《부산 한문학 연구》 제6집에 경성대학교 '정경주' 교수가 소개하고 있다.

6) 경상남도 산청군 단계면에 있는 김동준 댁에서 소장하고 있는 〈우해악암고〉는 《부산 한문학 연구》 제6집에 정경주 교수가 소개한 바 있다. 이 책을 김령(1805-1865)의 후손인 김동준 댁에서 소장하게 된 경위는 김령이 진주민란에 연루되어 임자도에 유배되었다가 풀려나면서 가지고 온 것으로 보인다.

7) 〈한와헌제화잡존(漢瓦軒題畵雜存)〉이 '김령'의 후손에 의해 소장되어 있다는 사실은 조희룡이 《한와헌제화잡존》을 유배 시절에 종합하였음을 증명한다.

8) 현재는 경상남도 산청군 신등면 단계리에 거주하고 있는 김령의 후손 김동준이 소장하고 있다.

3
매화 지다

바뀐 세상

1863년 12월, 철종이 붕어하였다.

왕실의 최고 어른 조대비는 풍양조씨였다. 풍양조씨와 끈을 대고 있던 이하응이 꿈을 이루었다. 조대비가 밀지를 내려 이하응의 아들을 새임금으로 세웠다. 풍운의 역사를 끌어갈 고종이 등극한 것이다. 이하응이 대원군이 되고 세도를 장악하였다.

좌절 속에 시작한 이하응의 난초가 의미로 살아나게 된다. 이하응은 난을 배우는 과정에서 김정희와 좌절의 정서를 함께하였다. 그리고 이들을 통해 풍양조씨 세력에게 정치적 끈을 대었다. 왕실의 최고 어른이었던 조대비가 이하응의 아들을 왕위에까지 올려 주는 결정적 역할을 하였다.

이하응은 집권과 동시 안동김문을 몰아냈다. 그리고 난을 배우며 사귀었던 많은 '위항의 지사들'을 등용하였다. 가을 국화처럼 아담한 사람, 유재소도 중용되었다. 그는 대원군의 신뢰가 깊어 천하장안[1]으로 알려진 대원군의 네 가령(家令)을 규찰하는 임무를 맡았다. 노새고집 이한철도 대원군의 초상화를 그린다. 이한철은 당대 반안동김문의 위치에 서 있던 핵심 인물들의 초상화를 도맡아 그린 유일한 화가가 되었다. 그는 단순

1) 천희연 · 하정일 · 장순규 · 안필주.

한 화가가 아니었다. 그는 궁중화원으로서 반안동 친풍양의 정치화가였다. 벽오사 나기의 아들로 나수연이 있다. 나수연 역시 대원군의 측근이 되었다.

조희룡의 둘째아들 조규현은 내수사별제로 올라섰고, 손자 조재홍도 동지중추부사 겸 오위도총부총관을 역임하게 되었다. 이들의 갑작스러운 요직 수임은 대원군과의 관계를 빼놓고는 설명이 되지 않을 것이다. 조희룡의 주변 인물들이 흥선 대원군과 이중 삼중의 관계[2]를 갖고 있었던 점으로 볼 때 아들과 손자의 발탁은 충분히 가능한 일이었다.

꿈

조희룡이 꿈을 꾸었다. 그가 집을 나서려는데 이상한 옷을 입은 사람들이 대문을 열고 들어오려 하였다. 놀라 대문을 닫으려 하였으나 소용이 없었다. 한 무리의 사람들이 조희룡을 넘어뜨리고 문을 열어젖혔다. 조희룡이 땅바닥에 쓰러져 두 손을 허우적거렸다. 집 안에 들어온 그들은 조희룡이 애써 그려 놓은 병풍 그림을 훑어보더니 '고루하다'고 비웃었다.

"아니야!"

조희룡이 소리쳤다. 그들은 큰 소리로 웃더니 벽 위의 족자와 병풍을 걷어치웠다. 대신 이상 야릇한 그림들을 그 자리에 걸었다. 그들은 자신들의 그림이 '진정한 그림'이고 자신들이야말로 '황무지를 개간하는 선각자'라고 말했다. 그리고 마을을 돌아다니며 '진정한 그림'을 선한 이웃들에게 깅간처럼 강요하였다. 그러나 '진정한 그림'은 쉽사리 받아들

2) 조희룡 후손들은 대원군이 집정한 후 문화 분야에서 첫 집무가 조희룡의 복관 지시였다고 알고 있다.

여지지 않았다. 청의 문화가 조선의 젊은이들에게 거부감 없이 수용되기
까지는 세대가 몇 대 바뀌어야 했듯이 '진정한 그림'도 나라가 무너질 정
도의 고통을 겪은 뒤에야 수용될 수 있었다. 대신 나라 잃은 백성들은 김
정희의 그림을 선호했다. 나라 잃은 상실감을 한으로 형상화한 그와 그
의 제자들의 그림에서 정서적 동질감을 느꼈기 때문이다.

매화 지다

조희룡이 독백하였다.

"이제 모든 잡념을 끊는다. 득실을 같이 보고 영예와 모욕도 잊은 채 여
유 있고 한가롭게 한 생애를 마치고자 한다. 그간 뜻을 다하여 시를 지었
으나 시를 얻은 것은 아니었고, 형상을 연구하여 그림을 그렸으나 반드
시 그림에 든 것은 아니었다. 오직 마음을 시와 그림에 기탁하였을 뿐이
었다."

연분홍 매화가 지려 하였다. 홍재욱과 주준석이 나타났다. 조희룡이 손
을 내밀며 말했다.

"필묵으로 맺은 인연은 중요한 공안이야. 큰 인연이 향하는 바의 의미
를 저버리지 마라. 그것이 나의 변변치 못한 희망이니."

희룡은 각심사의 소년이 되어 매화꽃잎을 좇아 눈부신 하늘을 쳐다보
았다. 꽃잎이 난분분 어지러웠다.

"할머니 어떡해요? 저 갸냘픈 꽃잎을."

조희룡이 사망하였다. 78세였다. 멀리 길이 끝나는 곳에서 사랑하는
부인과 그의 큰아들, 그를 업어 키웠던 할머니가 달려나오고 있었다. 이재
관도, 전기도, 김정희도, 오창렬도, 유재소도 임자도도 꽃잎이 되어 날고,
유숙은 새가 되어 날고 있었다. 산나리꽃이, 봄꽃이, 부작란이, 들꽃이,

국화꽃이, 파도꽃이 피어나고 물총새는 이꽃저꽃 날아다니고 있었다. 꽃분분 꽃보라가 향설해(香雪海)로 흩날리고 있었다. 1866년 7월 11일의 일이었다. 조희룡은 먼저 가 있던 부인 곁에 누웠다. 지금의 서울 중랑구[3] 동산에 합장[4]되었다.

이렇게 하여 매화가 졌다.

3) 경기도 고양군 뚝도면 중곡리.
4) 조희룡의 무덤은 1929년 이후 북한소재 경기도 개풍군 영남면 영통동 가족 묘지로 이장되었다. 증손자 조명호가 개성에서 인삼조합 간부가 되면서 그곳으로 이장한 것이다.

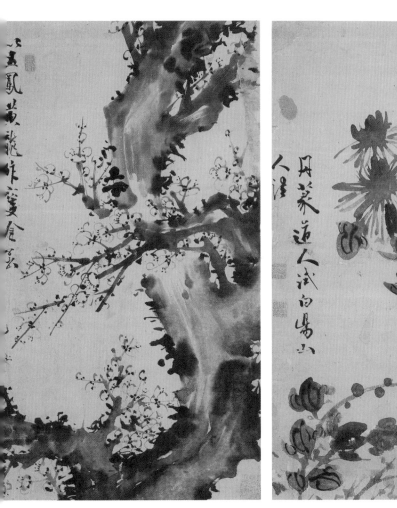

조희룡, 〈사군자(四君子)〉(8曲屛 부분), 지본수묵, 35×60cm, 개인 소장

참고 및 인용 문헌

아랫분들에게 참으로 고마운 인사를 해야 한다. 저자는 조희룡을 알기 전 동양화에 대해 아는 바가 별로 없었다. 아래 책과 글에 의해 저자는 '조선문인화'의 세계를 알게 되는 기쁨을 얻었다. 본서에는 아래 책들의 내용이 어떨 때는 직접적으로, 어떨 때는 간접적으로 너무도 무수히 인용되었다. 당연히 곳곳에 출전을 밝혀야 했으나 오직 독자의 편의를 고려하여 그러지 못했음을 사과드리며 깊이 용서를 구한다.

강관식, 《조선 후기 궁중화원 연구》, 돌베개, 2001.

고성훈 외, 《민란의 시대》, 가람기획, 2000.

김령, 《간정일록》.

김정희, 민족문화추진회편, 신호열 편역, 《국역 완당전집》, 솔출판사, 1988.

나기, 《벽오당유고》.

오세창 《槿域書畫徵》, 시공사, 1998. 1001쪽.

마이클 설리번, 한정희·최성은 옮김, 《중국미술사》, 예경.

박재항, 《모든 것은 브랜드로 통한다》, 사회 평론, 2002.

박정혜, 《조선 시대 궁중 기록화 연구》, 일지사, 2000.

북경 중앙미술학원 미술사계 중국미술사교연실, 박은화 옮김, 《간추린 중국 미술의 역사》, 시공사.

손명희, 〈조희룡의 회화관과 작품 세계〉, 고려대학교 석사학위 논문, 2003.

손정희, 〈19세기 벽오사 회화 연구〉, 홍익대학교 석사학위 논문, 1999.

손철주, 《그림, 아는 만큼 보인다》, 효형출판.

Stephen King, 김진준 옮김, 《유혹하는 글쓰기》, 김영사, 2002.

승정원, 《승정원일기》.

안휘준, 《조선왕조 말기(약 1850-1910)의 회화》, 한국근대화. 백년전, 국립 중앙박물관, 1987.

────《한국의 미술과 문화》, 시공사, 2001.

오경석, 《천축재차록》.

오세창, 동양고전학회 국역, 《국역 근역 서화징》, 시공사.

유옥경, 〈혜산 유숙(劉淑)의 회화 연구〉, 이화여대대학원 미술사학과, 석사학위 논문, 1995.

오주석, 《단원 김홍도》, 열화당, 1998.

유재건(劉在建), 이상진 해역, 《이향견문록상·하》, 자유문고, 1996.

유최진(柳最鎭), 《초산만록》(이조 후기 여항 문학전집 제6권), 여강출판사, 1991.

──《초산잡저》(이조 후기 여항 문학전집 제6권), 여강출판사, 1991.

유홍준, 《완당평전 1·2·3》, 학고재.

윤경란, 〈우봉 조희룡의 회화세계〉, 석사학위 논문, 홍익대, 1984.

이규일, 《이야기하는 그림》, 시공사, 2000.

이기백, 《19세기 한국사학의 새양상》, 한우근 정년기념 사학논총.

이동주(李東洲), 《우리나라의 옛그림》, 학고재.

이병철, 《발굴과 인양》, 아카데미서적, 1990.

이상희, 《매화》, 넥서스 BOOKS.

이성혜, 〈조희룡의 시문학 연구〉, 경성대 문학석사학위 논문, 1993.

이수미, 〈조희룡 회화의 연구〉, 서울대 문학석사학위 논문, 1990.

이정린, 《황사영백서연구》, 일조각, 1999.

전기, 《두당척소》, 서지학보 제 3집, 1993.

──《고람척독》, 국역 槿域書畵徵. p.991.

정병모, 《한국의 풍속화》, 한길아트, 2000.

정병삼외, 《추사와 그의 시대》, 돌베개.

정약용, 《목민심서》.

정약전, 《자산어보》.

정옥자, 《조희룡》, 한국사 시민강좌 4.

──《조희룡의 시서화론》, 한국사론 19, 서울대.

──《조선 후기 문화 운동사》, 일조각, 1988, 216-224쪽.

 《정조의 문예사상과 규장각》, 효형출판, 2001.

──《우리 선비》, 현암사, 2002.

정조, 《홍재전서》.

──《조선왕조실록》.

조용진, 《동양화 읽는 법》, 집문당.

조이한, 《위험한 그림의 미술사》, 웅진닷컴, 2002.

조인규 외, 《조선미술사》, 학민사, 1993.

조한욱 등 52인 공동 집필, 《지식의 최전선》, 〈미시사 역사 서술의 대전환〉, 한길사, 2002.

조희룡, 실시학사고전문학연구회 역주, 《조희룡전집》(전6권), 한길아트, 1998.

──《석우망년록》《화구암난묵》《한와헌제화잡존》《우해악암고》《수경재해외적독》 외.

주평국, 《하늘에서 땅끝까지》, 가톨릭출판사, 1996.

중앙일보, 《신연행록》, 2002.

천병식, 《조선 후기 위항(委巷) 시사 연구》, 국학자료원.

최열, 《근대 수묵채색화 감상법》, 대원사.

──《사군자 감상법》, 대원사.

──《한국 근대 미술 비평사》, 열화당, 2001.

──《조희룡, 19세기 묵장(墨場)의 영수》, 19세기 한국 미술의 거장들, 미술세계 2000년 2월호.

──《김수철(金秀哲) 휘황스런 천재의 빛》, 19세기 한국 미술의 거장들, 미술 세계 2000년 3월호.

──《근대기점의 성찰》, 월간아트, 2002년 5월호.

──《근대의 절정》, 월간미술, 2002년 4월호.

최완수 외, 《진경 시대 1 · 2》, 돌베개, 1999.

최완수, 《추사실기》, 《한국의 미 17-추사 김정희》.

──《추사일파의 글씨와 그림》, 간송 문화 60, 2001.

최형주 해역, 《산해경》, 자유문고, 1996.

평양조씨 문중, 《평양조씨 세보》(1929).

평양조씨 문중, 《평양조씨 첨추공파 세보》(1979).

허균, 《뜻으로 풀어본 우리의 옛그림》, 대한교과서.

허련(許練), 김영호 편역, 《소치실록(小癡實錄)》, 서문당.

허수경, 《슬픔만한 거름이 어디 있으랴》, 실천문학사, 1988.

홍대용, 김태준 · 박성순 옮김, 《산해관(山海關) 잠긴 문을 한 손으로 밀치도다》, 돌베개, 2001.

홍성윤, 〈조희룡의 회화관과 중국 문예에 대한 인식〉, 홍익대학교 석사학위 논문, 2003.

조희룡의 흔적을 찾는 사람들:
고경남
김대호
김상옥
김호진
남상창
박정남
장중광
전정화

도와 준 사람들:
이선옥 전남대 호남문화연구소 전임연구위원
이성혜 경성대 강사
이수미 국립중앙박물관 학예사
정경주 경성대 교수
조종상(조희룡 후손)
최열 가나아트센터 기획실장

김영회
전남 신안 출생
임자중 · 서울고 · 서울대졸
저서: 《섬으로 흐르는 역사》(1999, 동문선)

문예신서
257

조희룡 평전

초판발행 : 2003년 12월 20일

저자 : 조희룡의 흔적을 찾는 사람들
대표 집필 : 김영회
총편집 : 韓仁淑
펴낸곳 : 東文選
제10-64호, 78. 12. 16 등록
110-300 서울 종로구 관훈동 74번지
전화 : 737-2795

편집설계 : 李娅昗

ISBN 89-8038-473-4 94600
ISBN 89-8038-000-3 (세트)

동문선

【東文選 現代新書】

1 21세기를 위한 새로운 엘리트	FORESEEN 연구소 / 김경현	7,000원
2 의지, 의무, 자유 — 주제별 논술	L. 밀러 / 이대희	6,000원
3 사유의 패배	A. 핑켈크로트 / 주태환	7,000원
4 문학이론	J. 컬러 / 이은경·임옥희	7,000원
5 불교란 무엇인가	D. 키언 / 고길환	6,000원
6 유대교란 무엇인가	N. 솔로몬 / 최창모	6,000원
7 20세기 프랑스철학	E. 매슈스 / 김종갑	8,000원
8 강의에 대한 강의	P. 부르디외 / 현택수	6,000원
9 텔레비전에 대하여	P. 부르디외 / 현택수	7,000원
10 고고학이란 무엇인가	P. 반 / 박범수	8,000원
11 우리는 무엇을 아는가	T. 나겔 / 오영미	5,000원
12 에쁘롱 — 니체의 문체들	J. 데리다 / 김다은	7,000원
13 히스테리 사례분석	S. 프로이트 / 태혜숙	7,000원
14 사랑의 지혜	A. 핑켈크로트 / 권유현	6,000원
15 일반미학	R. 카이와 / 이경자	6,000원
16 본다는 것의 의미	J. 버거 / 박범수	10,000원
17 일본영화사	M. 테시에 / 최은미	7,000원
18 청소년을 위한 철학교실	A. 자카르 / 장혜영	7,000원
19 미술사학 입문	M. 포인턴 / 박범수	8,000원
20 클래식	M. 비어드·J. 헨더슨 / 박범수	6,000원
21 정치란 무엇인가	K. 미노그 / 이정철	6,000원
22 이미지의 폭력	O. 몽젱 / 이은민	8,000원
23 청소년을 위한 경제학교실	J. C. 드루엥 / 조은미	6,000원
24 순진함의 유혹 [메디시스賞 수상작]	P. 브뤼크네르 / 김웅권	9,000원
25 청소년을 위한 이야기 경제학	A. 푸르상 / 이은민	8,000원
26 부르디외 사회학 입문	P. 보네위츠 / 문경자	7,000원
27 돈은 하늘에서 떨어지지 않는다	K. 아른트 / 유영미	6,000원
28 상상력의 세계사	R. 보이아 / 김웅권	9,000원
29 지식을 교환하는 새로운 기술	A. 벵토릴라 外 / 김혜경	6,000원
30 니체 읽기	R. 비어즈워스 / 김웅권	6,000원
31 노동, 교환, 기술 — 주제별 논술	B. 데코사 / 신은영	6,000원
32 미국만들기	R. 로티 / 임옥희	10,000원
33 연극의 이해	A. 쿠프리 / 장혜영	8,000원
34 라틴문학의 이해	J. 가야르 / 김교신	8,000원
35 여성적 가치의 선택	FORESEEN연구소 / 문신원	7,000원
36 동양과 서양 사이	L. 이리가라이 / 이은민	7,000원
37 영화와 문학	R. 리처드슨 / 이형식	8,000원
38 분류하기의 유혹 — 생각하기와 조직하기	G. 비뇨 / 임기대	7,000원
39 사실주의 문학의 이해	G. 라루 / 조성애	8,000원
40 윤리학 — 악에 대한 의식에 관하여	A. 바디우 / 이종영	7,000원
41 흙과 재 [소설]	A. 라히미 / 김주경	6,000원

【東文選 文藝新書】

78 艸衣選集	艸衣意恂 / 林鍾旭	20,000원
79 漢語音韻學講義	董少文 / 林東錫	10,000원
80 이오네스코 연극미학	C. 위베르 / 박형섭	9,000원
81 중국문자훈고학사전	全廣鎭 편역	23,000원
82 상말속담사전	宋在璇	10,000원
83 書法論叢	沈尹默 / 郭魯鳳	8,000원
84 침실의 문화사	P. 디비 / 편집부	9,000원
85 禮의 精神	柳 肅 / 洪 熹	20,000원
86 조선공예개관	沈雨晟 편역	30,000원
87 性愛의 社會史	J. 솔레 / 李宗旼	18,000원
88 러시아미술사	A. I. 조토프 / 이건수	22,000원
89 中國書藝論文選	郭魯鳳 選譯	25,000원
90 朝鮮美術史	關野貞 / 沈雨晟	30,000원
91 美術版 탄트라	P. 로슨 / 편집부	8,000원
92 군달리니	A. 무케르지 / 편집부	9,000원
93 카마수트라	바짜야나 / 鄭泰爀	18,000원
94 중국언어학총론	J. 노먼 / 全廣鎭	28,000원
95 運氣學說	任應秋 / 李宰碩	15,000원
96 동물속담사전	宋在璇	20,000원
97 자본주의의 아비투스	P. 부르디외 / 최종철	10,000원
98 宗敎學入門	F. 막스 뮐러 / 金龜山	10,000원
99 변 화	P. 바츨라빅크 外 / 박인철	10,000원
100 우리나라 민속놀이	沈雨晟	15,000원
101 歌訣(중국역대명언경구집)	李宰碩 편역	20,000원
102 아니마와 아니무스	A. 융 / 박해순	8,000원
103 나, 너, 우리	L. 이리가라이 / 박정오	12,000원
104 베케트연극론	M. 푸크레 / 박형섭	8,000원
105 포르노그래피	A. 드워킨 / 유혜련	12,000원
106 셸 링	M. 하이데거 / 최상욱	12,000원
107 프랑수아 비용	宋 勉	18,000원
108 중국서예 80제	郭魯鳳 편역	16,000원
109 性과 미디어	W. B. 키 / 박해순	12,000원
110 中國正史朝鮮列國傳(전2권)	金聲九 편역	120,000원
111 질병의 기원	T. 매큐언 / 서 일·박종연	12,000원
112 과학과 젠더	E. F. 켈러 / 민경숙·이현주	10,000원
113 물질문명·경제·자본주의	F. 브로델 / 이문숙 外	절판
114 이탈리아인 태고의 지혜	G. 비코 / 李源斗	8,000원
115 中國武俠史	陳 山 / 姜鳳求	18,000원
116 공포의 권력	J. 크리스테바 / 서민원	23,000원
117 주색잡기속담사전	宋在璇	15,000원
118 죽음 앞에 선 인간(상·하)	P. 아리에스 / 劉仙子	각권 8,000원
119 철학에 대하여	L. 알튀세르 / 서관모·백승욱	12,000원

■ 선종이야기	홍 희 편저	8,000원
■ 섬으로 흐르는 역사	김영회	10,000원
■ 세계사상	창간호~3호: 각권 10,000원 / 4호: 14,000원	
■ 십이속상도안집	편집부	8,000원
■ 어린이 수묵화의 첫걸음(전6권)	趙 陽 / 편집부	각권 5,000원
■ 오늘 다 못다한 말은	이외수 편	7,000원
■ 오블라디 오블라다, 인생은 브래지어 위를 흐른다	무라카미 하루키 / 김난주	7,000원
■ 이젠 다시 유혹하지 않으련다	P. 쌍소 / 서민원	9,000원
■ 인생은 앞유리를 통해서 보라	B. 바게트 / 박해순	5,000원
■ 잠수복과 나비	J. D. 보비 / 양영란	6,000원
■ 천연기념물이 된 바보	최병식	7,800원
■ 原本 武藝圖譜通志	正祖 命撰	60,000원
■ 隷字編	洪鈞陶	40,000원
■ 테오의 여행 (선5권)	C. 클레밍 / 양영란	각권 6,000원
■ 한글 설원 (상·중·하)	임동석 옮김	각권 7,000원
■ 한글 안자춘추	임동석 옮김	8,000원
■ 한글 수신기 (상·하)	임동석 옮김	각권 8,000원

【이외수 작품집】

■ 겨울나기	창작소설	7,000원
■ 그대에게 던지는 사랑의 그물	에세이	8,000원
■ 그리움도 화석이 된다	시화집	6,000원
■ 꿈꾸는 식물	장편소설	7,000원
■ 내 잠 속에 비 내리는데	에세이	7,000원
■ 들 개	장편소설	7,000원
■ 말더듬이의 겨울수첩	에스프리모음집	7,000원
■ 벽오금학도	장편소설	7,000원
■ 장수하늘소	창작소설	7,000원
■ 칼	장편소설	7,000원
■ 풀꽃 술잔 나비	서정시집	6,000원
■ 황금비늘 (1·2)	장편소설	각권 7,000원

【조병화 작품집】

■ 공존의 이유	제11시점	5,000원
■ 그리운 사람이 있다는 것은	제45시집	5,000원
■ 길	애송시모음집	10,000원
■ 개구리의 명상	제40시집	3,000원
■ 그리움	애송시화집	8,000원
■ 꿈	고희기념자선시집	10,000원
■ 따뜻한 슬픔	제49시집	5,000원
■ 버리고 싶은 유산	제 1시집	3,000원
■ 사랑의 노숙	애송시집	4,000원

■ 사랑의 여백	애송시화집	5,000원
■ 사랑이 가기 전에	제 5시집	4,000원
■ 남은 세월의 이삭	제 52시집	6,000원
■ 시와 그림	애장본시화집	30,000원
■ 아내의 방	제44시집	4,000원
■ 잠 잃은 밤에	제39시집	3,400원
■ 패각의 침실	제 3시집	3,000원
■ 하루만의 위안	제 2시집	3,000원

【세르 작품집】

■ 동물학	C. 세르	14,000원
■ 먹기	C. 세르	근간
■ 바캉스	C. 세르	근간
■ 블랙 유머와 흰 가운의 의료인들	C. 세르	14,000원
■ 비스 콩프리	C. 세르	14,000원
■ 사냥과 낚시	C. 세르	근간
■ 삶의 방법	C. 세르	근간
■ 세르(평전)	Y. 프레미옹 / 서민원	16,000원
■ 스포츠	C. 세르	근간
■ 악의 사전	C. 세르	근간
■ 올림픽	C. 세르	근간
■ 음악들	C. 세르	근간
■ 자가 수리공	C. 세르	14,000원
■ 자동차	C. 세르	근간
■ 작은 천사들	C. 세르	근간
■ 재발	C. 세르	근간

東文選 文藝新書 179

중국서예이론체계

熊秉明
郭魯鳳 옮김

　예술을 하나의 논리 속에 국한시켜 어느 한 분류에 귀속시킨다는 것은 그리 즐거운 일은 아닐 것이다. 그럼에도 불구하고 수많은 서예 이론을 계통으로 나누어 귀납하는 것은 각 이론들의 기본 사상을 파악하는데 도움을 줄 것임에 틀림없다. 그것으로 말미암아 우리는 옛사람이 결국 서예에 어떠한 의의를 주었으며, 그 의의를 준 것은 서예에서 도대체 무엇을 추구하려고 한 것이며, 또한 그들의 최후의 이상은 무엇인지를 비교적 깊게 이해할 수 있다.

　일찍이 프랑스에 유학을 가서 파리미술학원에서 조각을 전공하고, 프랑스 서법가협회를 창립한 저자는 심미철학을 바탕으로 예로부터 전해오는 서예 이론을 여섯개의 커다란 계통으로 나누어 답답하게만 느껴졌던 수많은 서예 이론을 매우 과학적이고 논리적으로 이해할 수 있게 해준다.

　1) 유물파(喩物派): 최초의 서예 이론은 자연미로 서예의 미를 설명하고, 비유를 위주로 하는 논술 방식을 사용한다.

　2) 순조형파(純造形派): 조형 원칙을 운용하여 서예의 미를 설명하는 것으로, 이는 곧 필법(筆法) · 결구(結構) · 균형(均衡) · 추세(趨勢) · 묵색(墨色) 등의 문제를 말한다.

　3) 연정파(緣情派): 서예는 내심의 감정을 표현하는 것이라고 인정한다.

　4) 윤리파(倫理派): 유가(儒家) 사상을 기초로 삼는 미학으로, 미는 반드시 선(善)을 함유하고 있어야 한다고 생각한다.

　5) 천연파(天然派): 도가(道家) 사상을 기초로 삼는 미학으로 천연적이어야 한다. 자연에서 나온 것이 아름다운 것으로, 최고의 작품은 사람이 판정할 수 있는 미추선악(美醜善惡)을 초월한다.

　6) 선의파(禪意派): 불가(佛家)를 가장 대표하는 서예로는 마땅히 선의파를 들 수 있다. 선종은 문자를 부정하니, 당연히 서예도 부정한다. 그렇다고 해서 선승이 글씨 쓰는 것을 결코 꺼리지 않으니, 선의(禪意)가 담긴 글씨는 서예를 부정하는 서예라고 할 수 있다.

東文選 文藝新書 232

허난설헌(許蘭雪軒)
— 시대를 앞서간 천재여류시인

김성남

　'여성'이란 화두에 관심을 가지고 있는 사람들에게 허난설헌은 대단히 매력적인 인물이다. 여자에게는 글도 가르치지 않던 시대에 학문하기를 즐겼으며, 시를 짓고 아름다운 사랑을 꿈꾸었던 여성 허난설헌.

　여자에게는 이름이 없던 시대에 그녀는 자기 스스로 이름을 만들어 가졌다. 이는 사회적 인간으로서의 미래를 설계하고 꿈꾸는 일이었다. 그러나 사회적 미래를 꿈꾸는 그녀를 받아들이기에 조선시대는 아무런 준비도 되어 있지 않았다. 그녀는 시대를 너무 앞서갔던 것이었다. 그리하여 밝고 꿈 많았던 한 소녀는 27세라는 꽃다운 나이에 쓸쓸히 이 세상을 떠나갈 수밖에 없었다.

　한 시대를 살면서 그 시대의 모순과 억압에 순응하며, 혹은 체념하며 그렇게 많은 사람들이 자신의 삶을 살다 갔다. 그들의 일상은 평온하였을지 모르겠다. 그러나 역사는 아무도 이들을 기억하지 않는다.

　허난설헌은 자신에게 주어진 시대의 모순에 순종하지 못했다. 그러나 시대를 앞서 나가는 자들이 겪어야만 하는 험난한 비난을 그녀 역시 피해 갈 수는 없었다. 시대를 앞서 나간다는 것은 그 사회의 저항을 불러오게 마련이니, 난설헌의 삶 역시 평온하지 못했다. 그녀의 죽음 이후에도 계속된 그녀에 대한 조선 문인들의 폄하와 비난은 시대를 앞서 나간다는 일이 얼마나 외로운 투쟁일 수밖에 없는가를 실감하게 한다.

東文選 文藝新書 220

우리나라 도자기와 가마터

송재선

　우리나라 도자기는 신석기시대 연질토기인 빗살무늬토기(새김무늬토기)에서 출발하여 철기시대에는 경질토기로 발전되었으며, 삼국시대에는 경질토기와 함께 중국의 영향을 받아 납유계[鉛柚系]의 저화도 녹유도기가 생산되었고, 통일신라시대에는 녹유도기를 고화도 옹기로 발전시킴으로써 도자기 분야에서 혁신을 일으켰다.

　고려시대에는 옹기가 녹청자의 산파 역할을 하여 도자기 분야에서 중국과 함께 세계 도자사에서 쌍벽을 이루게 되었다. 뿐만 아니라 고려시대부터는 옹기와 자기(청자·백자)가 양대 주류를 형성하면서 조선시대와 일제시대, 그리고 광복 이후 현재에 이르기까지 지속되고 있다.

　일제시대부터 현재까지 도자기에 관한 서적들이 많이 간행되었으나 옹기가 통일신라시대에 등장하여 고려시대 청자로 발전되었다는 사실은 언급되지 않고 청자가 마치 돌연변이라도 한 것처럼 서술되었는데, 도자기의 발전이란 계단을 올라가듯이 한 계단씩 올라가는 것이지 몇 계단을 단번에 뛰어 올라갈 수는 없는 것이다.

　가마에 있어서는 기원에서 발전 과정을 설명하면서 우리나라 전통가마의 우수성과 그 소성 방법까지도 설명하였으며, 일제시대 이후 도입된 근현대가마까지도 소개하였다.

　가마터에 있어서는 일제시대 이후 발견 또는 발굴된 자료를 바탕으로 하여 남북 전역에 걸친 가마터를 수록하는 한편, 우리나라 지명을 조사하여 지명에 나타난 사기점·옹기점·기와소까지도 수록하였다. 특히 옹기가마터에 있어서는 옹기의 최대 전성기인 1930년대의 것을 작성하였다.

東文選 文藝新書 208

조선창봉교정
(朝鮮槍棒敎程)

海帆 金光錫

우리나라 전통무예이자 조선의 국기(國技)인 '십팔기(十八技)'의 유일한 전승자로서, 1987년 문화재위원장인 민속학자 심우성(沈雨晟) 선생과 함께 우리무예의 족보라 할 수 있는 《무예도보통지(武藝圖譜通志)》 실기해제 작업에서 그 실기를 담당하였던 김광석 선생의 장병기에 관한 해설 및 심도깊은 무예이론서.

《권법요결(拳法要訣)》《본국검(本國劍)》에 이어 나온 이 책은 '무예도보통지 부문별 실기해제작업'의 마무리이다. 고대 개인 병기 중 장병기에 해당하는 〈장창(長槍)〉〈죽장창(竹長槍)〉〈기창(旗槍)〉〈낭선(狼筅)〉〈당파(鎲鈀)〉〈곤봉(棍棒)〉〈편곤(鞭棍)〉 등에 관한 기본원리에서부터 실제운용하는 투로도해에 이르기까지 소상히 공개하고 있다.

이로써 조선의 멸망과 함께 그 이름조차 빼앗겨버리고 일제시대에는 일본무술에게, 70년대 와서는 중국무술에게 그 자리를 내어주어야했던 우리의 무예 '십팔기'를 제자리에 정립시킴으로서 나라의 체통을 지킬 수 있는 기반을 마련하였다고 할 수 있겠다. 아울러 우후죽순처럼 생겨나서 자칭 전통무예임을 내세우는 출처불명의 온갖 오합지졸들이 정리되는 계기도 될 수 있을 것이며, 무예계는 물론 체육·무용·연극계의 발진에도 크게 기여할 깃이다. 특히 진취적이며 역동적인 민족의 기상을 대내외에 자랑하는데에 첨병역할을 할 것임도 기대된다.

東文選 文藝新書 85

禮의 精神

柳 肅 지음
洪 憙 옮김

이 책에서 다루고 있는 〈예〉는, 현재 의미상의 문명적인 예의뿐만 아니라 사회의 도덕가치·민족정신·예술심리·풍속습관 등 여러 방면에 이르는 극히 넓은 문화적 범주를 뜻한다.

〈예〉는 인류 문명의 자랑할 만한 많은 것들을 창조하였지만, 동시에 후인들로 하여금 지금까지 내던져 버리기 어려운 보따리를 짊어지게 하였다고 전제하고, 어떻게 하면 이 둘 사이에서 적합한 문명 발전의 길을 찾느냐를 모색하고 있다.

정신문화상으로는 동양의 오랜 문명과 예의를 가지며, 물질문화상으로는 서양의 선진국가를 초월하여 동서양 문화의 성공적인 결합을 이루고자 함에 있어 그 정신을 다시 한번 되짚는다.

또한 이 책은 〈예〉라는 한 각도에서 그 문화적인 심층구조와 겉으로 드러난 형태 사이의 관계를 논술하면서 통치자인 군주의 도덕윤리적 수양을 비롯하여, 일반 평민의 가족관계를 유지하고 사회의 안정을 유지하는 기초적인 조건에 이르기까지 저마다 자각하고 준수해야 할 도덕규범을 민족정신과 문화현상을 통해 비교분석하고 있다.

【주요 내용】 禮의 기원과 작용 / 예의 제도와 禮樂의 교화 / 예와 중국의 민족정신 / 예악과 중국의 정치 / 국가와 가정 / 예의 권위 / 체제와 직능 / 윤리화된 철학 / 조상 숭배와 천명사상 / 儒學의 연원 / 예의 반란 / 종교감정과 현실이성 / 신화와 전통 / 士官의 문화와 巫祝의 문화 / 美와 善의 합일 / 詩敎와 樂敎 / 예의 형상 표현 / 정치윤리 / 집단주의 / 여성의 예교와 여성의 정치 / 예의의 나라 / 윤리강령의 통속화 / 가족과 정치 / 예악의 문화 분위기 / 민족정신의 확대 / 정치적 곤경

東文選 文藝新書 101

중국역대명언경구집

가결歌訣

李宰碩 편역

사람들은 흔히 처세나 수양이나 건강 등에 관한 名言이
나 警句들을 붓으로 써서 서재나 응접실 같은 곳에 붙여
두거나, 또는 수첩이나 비망록 같은 곳에 적어둔다. 그 이
유는 이것들을 수시로 보며 마음에 새기기 위해서일 것
이다.

중국의 고대 문헌 중에서 명언이나 경구는 浩如煙海라
고 할 만큼 많다고하는 것이 주지의 사실이나, 이를 〈歌
訣〉로 엮은 것은 그렇게 쉽게 접할 수 있는 것이 아니다.

〈歌訣〉은 원래 〈口訣〉이라고 하는데, 佛家나 道家에서
구두로 전수하는 道法 혹은 秘術의 要語를 말한다. 후에
는 암기하기에 편리하도록 사물 내용의 요점에 근거해서
편성한 韻文 및 비교적 整齊된 文句를 모두 〈歌訣〉(또는
〈訣歌〉·〈訣語〉)이라고 지칭하게 되었다.

〈歌訣〉은 표현이 간결하고 의미가 함축적이며 운율을
가지고 있어 기억하기가 쉽다는 등의 특징을 가지고 있다.

본서는 고대 중국 문헌 속에서 名言이나 警句라고 할
수 있는 것들을 모아 哲理·修身·論政·讀書·處事 등
23가지 주제별로 분류하였으며, 이를 모두 4언·5언·7언
의 〈歌訣〉 형식으로 재구성한 것이다. 따라서 서예인들의
훌륭한 공구서로서 뿐만 아니라 일반 교양인들에게도 더
할 나위 없는 수신서가 되고 있다.

섬으로 흐르는 역사

김영회 지음

 이 책을 읽은 독자들은 일단 필자에게 경의를 표해야 할 것이다. 필자의 이력서에 '신안군 임자도 출신'이라 되어 있는데다 책 제목 아랫줄에 '신안군'이라 되어 있는 데서 그 일단을 느낄 수 있다. 자신이 태어나서 탯줄을 묻은 고향의 역사를 오랜 세월을 거쳐 한 권의 책으로 써냈다는 데서 인생살이의 큰 배움을 청해 보아야 하기 때문이리라.

 "섬은 남겨진 땅이다. 섬은 물에 잠긴 대륙에 대한 기억의 조각이다"로 시작하는 이 책은 연대기로 구성되어 있다. 임자도는 6개의 섬으로 된 육섬이었다. 선사시대부터 고대와 중세사회로 옮겨 가면서, 필자는 백제의 꿈과 장보고의 좌절을 그리고 있다. 서남해 세력이 고려를 세웠으나 이를 견제하기 위하여 훈요십조가 나왔다고 기술하고 있다. 여기까지가 연대기라면 섬 정신의 형성, 내리막길을 살던 사람들의 시련 등은 그야말로 섬 출신으로서 섬의 살아 있는 무형의 정신사를 다룬 대목이다.

 그러나 이 책은 역사책이 아니다. 필자 자신이 밝혔듯이 역사사료를 충분히 활용하고 있되, 한 공동체 사회에서 '인간이란 무엇인가'에 대한 진지한 질문법이다.

 그러나 어쩌랴! 이 책은 온전한 섬의 역사책이기도 하다. 독자들은 적어도 그렇게 받아들일 것이다. 섬은 무지렁이 백성들이 사는 관계로 역사기록에서 늘 소외되어 왔다. 가령 한국전쟁을 전후로 임자도에서 일어났던 죽고 죽이는 슬픈 역사는 뒤안길로 사라져 갔지만, 정녕 섬백성들에게는 생생한 역사일 뿐이다. 따라서 섬의 생활사를 기록하고 섬사람들의 일거수 일투족을 글로 남김은 그 자체로 역사기술 행위가 아닐 수 없다.